LOCUS

LOCUS

LOCUS

LOCUS

A nimation

C omic

G ame

ACG 06 日本動畫五天王

作者：傻呼嚕同盟

內頁繪圖：AIplus

責任編輯：李惠貞

美術設計：謝富智

法律顧問：全理法律事務所董安丹律師

出版者：大塊文化出版股份有限公司

台北市105南京東路四段25號11樓

www.locuspublishing.com

讀者服務專線：0800-006689

TEL：(02) 87123898

FAX：(02) 87123897

郵撥帳號：18955675

戶名：大塊文化出版股份有限公司

總經銷：大和書報圖書股份有限公司

地址：台北縣新莊市五工五路2號

TEL：(02) 8990-2588 (代表號)

FAX：(02) 2290-1658

製版：瑞豐實業股份有限公司

初版一刷：2006年2月

初版三刷：2008年5月

定價：新台幣320元

Printed in Taiwan

日本動畫五天王 / 傻呼嚕同盟著.
-- 初版. -- 臺北市：
大塊文化, 2006〔民95〕
面：　公分. -- (ACG：6)
ISBN 986-7291-91-3(平裝)

1.導演 — 日本 — 傳記
2.動畫 — 作品評論
987.31　　　　　　　　　94025903

你所不知道的五大導演出道背景、創作心境及軼聞趣事

日本動畫五天王

傻呼嚕同盟　著

		總論
6	前言：五大天王——撐起日本動畫半邊天　AIplus	
9	福氣啦！另類日本經濟奇蹟　AIplus	
24	戰後日本動畫簡史　AIplus	
49	什麼是動畫的「監督」？　AIplus	
51	日本動畫天王的「血脈」　ZERO	

日本動畫最前線——五天王新作介紹

57	動畫導演拍的真人動畫——Cutie Honey甜心戰士　tp
62	從煙霧中眺望新世紀—— Steam Boy蒸氣男孩　tp
68	INNOCENCE——押井演化論的終點？　AIplus
76	解析《霍爾的移動城堡》中的性別呈現　雙雙
87	機動戰士Z鋼彈——星之繼承者　ZERO

		宮崎駿
94	你所不知道的宮崎駿　tp	
112	神隱去的何止少女的名字　Jo-Jo	
125	軍事狂宮崎駿　ZERO	

		富野由悠季
132	富野由悠季攻略地圖　AIplus	
162	導演富野由悠季之煩惱　AIplus	
168	巨人國的創造者——談富野的巨大機械人世界　tp	
187	來自異世界的怪異作品——Overman King Gainer　AIplus	
191	好孩子的鋼彈入門教室　毛毛蟲	
203	旁敲側擊富野的NT論　tp	
230	富野命名學　AIplus	

		押井守
234	押井守二○○五——生平與創作　AIplus / ZERO / Jo-Jo	
249	押井守的水晶球　AIplus	
252	押井守，動畫史之最 & 導演十誡　AIplus / ZERO	
253	所有的電影都將成為Anime　Jo-Jo	
255	荒謬舞台、動畫演出——御先祖樣萬萬歲　AIplus	
259	隨筆，關於押井守的兩三個雜想　Afei	

		庵野秀明
292	使徒，襲來——御宅動畫家庵野秀明　AIplus	
297	第三次衝擊的十年後——《新世紀福音戰士》再檢視　AIplus	
302	勇往直前吧，OTAKU　Jo-Jo	
308	庵野秀明真人電影講座　Jo-Jo	

		大友克洋
318	動漫畫雙棲的大師——大友克洋　ZERO	

| 328 | 後記：期待下一個…… |
| | 附錄：年表 |

雖然對日本來說，動畫已經是一種不可或缺的重點產業，
也為動畫量身訂製了相關的法令與輔導措施，
然而在手塚治虫拿著被稱為「不可能的任務」的企畫書向電視公司遊說時，
動畫在日本也是毫不受重視的小孩玩意兒。
經過歷代動畫工作者胼手胝足的努力，才創造了經濟與文化的奇蹟。

前言：五大天王——撐起日本動畫半邊天

在台灣，除了傳統的電視播出管道之外，五位導演也開始受到主流藝文界的重視，在許多影展中都可以看到他們的作品。

□ Alplus

歷經長達十餘年的「平成不景氣」，我們如何看待二十一世紀的日本動畫界呢？

跟其他的經濟活動一樣，就算景氣復甦，應該也不可能回到二十世紀八○年代全盛時期的水準吧。然而，若以文化面來看，二十世紀是好萊塢強勢的電影文化穩居鰲頭，日本動畫雖然可說是公認世界文化產業中的「老二」，其規模、影響力仍遠遠不及好萊塢電影。到了二十一世紀初，日本動畫產業雖然還是無精打采，但是我們卻很驚訝地發現，強勢依舊的好萊塢電影中，不論是取材、映像語法，「日本動畫味」越來越重，更有甚者，「日本動畫

式的中心思想」也浸潤其中！這固然是美式大熔爐文化的展現，另一方面，卻也代表「日本動畫文化」已經堂而皇之進入世界娛樂文化的主流。

好萊塢電影也好，日本動畫也好，都屬於普羅大眾視聽娛樂的範疇，但是「大眾化」的文化內涵並不見得就一定比「菁英化」的藝術創作來得低劣。日本動畫能在世界舞台上取得一席之地，甚至是引導本動畫的地位，表示其絕非泛泛，必有獨到之處。

日本動畫歷經二次世界大戰之後至今近六十年的發展，從東映動畫、手塚治虫篳路藍縷開疆拓土；吉田龍夫兄弟在題材、技法上的開發創新；到西崎義

6

展與松本零士以《宇宙戰艦大和號》掀起第一波的科幻動畫風潮；乃至於開發出無數視覺新體驗的天才動畫師金田伊功、板野一郎……要說對日本動畫史上貢獻重大的大師，隨手拈來就可以舉出一大堆。不過就「誰造就了日本動畫深厚獨特的文化」這個問題，同盟倒是馬上得出共識——

● 動畫史上永垂不朽的系列鉅作【機動戰士鋼彈】（Gundam，機動戰士ガンダム）之父：富野由悠季導演

● 充滿新奇創意與精緻品質的夢幻世界創造者：宮崎駿導演

● 把動畫作品當作水晶球的預言家：押井守導演

● 藉著「無意識」呈現「意識」的精神分析師：庵野秀明導演

大夥兒給這四位動畫導演「四大天王」的封號，當然，還有其他種種稱號，像是「天才庵野、鬼才押井、秀才宮崎、怪才富野」這種讚語，也有「老賊禿富野、共匪宮崎、票房毒藥押井、痞子庵野」這種謔稱。

同一件事：「糟糕！這下子『四大天王』得改名了！」無論如何，我們還是把這位具有無比精準的構圖與作畫能力、經常創造出領先時代視覺體驗的大友克洋導演也收錄進來，至於到底是四大還是五大天王，就不是這麼重要了吧！

這五位導演出身、世代、喜好的題材、關注的面相、演出的手法各不相同，也各有死忠支持者以及堅決反對者。在台灣，除了傳統的電視播出管道之外，五位導演也開始受到主流藝文界的重視，在許多影展中都可以看到他們的作品。五位導演在二〇〇四至二〇〇五年間也各自推出電影版新作：富野的《Z鋼彈》、宮崎的《霍爾的移動城堡》（ハウルの動く城）、押井的《攻殼機動隊2：Innocence》（イノセンス）、庵野的《甜心戰士Cutie Honey》、

本來嘛，不管是什麼排名，只要說是「天王」，好像就非得是「四大」不可。以上這四位導演的地位與成就，確實也難有其他人可與之相比。但是在同盟開始進行這個企畫n年後，大友克洋執導的《蒸氣男孩》推出了。原本本行是漫畫家的大友克洋導演由於作品雖質精但量少，因此不在預定介紹之內，可是一看完這部作品，每個人心裡想到的都是

以及大友的《蒸氣男孩》（スチームボーイ）。然而不管喜歡或討厭他們的作品，這五位導演對於日本動畫文化影響之深，沒有人能否定，至於為什麼同盟敢斷言他們是「最重要」的前五名，就請仔細地讀完本書吧！

福氣啦！另類日本經濟奇蹟

從一九八○年發售第一個鋼彈模型到二○○四年四月為止，鋼彈模型已經賣出三億六千萬餘台。推定整體Gundam Business年產值規模在一千億日圓以上。

□ Alplus

一、飛越不景氣的動畫產業

自從二十世紀八○年代末期，日本泡沫經濟崩潰後，陷入了長達十餘年的「平成不景氣」中，世界第二大經濟體的日本，被零利率、零成長的陰霾籠罩著，各行各業都在泥淖中掙扎。在這片衰退聲中，有個產業一枝獨秀，甚至逆勢成長，那就是動畫。

當然，動畫產業並不是完全沒有受到不景氣的影響，由於製作者、廣告主、消費者的荷包都縮水了，一九九○年代的動畫作品，很明顯地在製作經費上平均比一九八○那個遍地黃金的年代拮据許多，不只是高成本大製作的電影動畫數量少了，以TV或OVA系列來說，動畫迷也可以很明顯地感受到，作畫品質降低了。然而，即使在這樣的環境下，九○年代後期的動畫產業，卻有如倒吃甘蔗般，漸入佳境。以現況來說，整個動畫相關業界的年產值大約在兩兆日圓左右，相當於六千億台幣。

這樣的規模，絕對不可等閒視之。

為什麼動畫產業在不景氣中能屹立不搖？首先可以由戰後手塚治虫所引領的日本動畫製作模式，也就是所謂的「有限動畫」或是「貧乏動畫」來看。為了將動畫推上電視螢幕，手塚治虫以超低製作費❶說服電視公司取得檔期。手塚開發出許多方法來節省製作費；例如將原本每秒二十四張的作畫密度降為每秒八張、讓畫片可以重複使用的兼用卡系統，以及利用運鏡、走位等演出手法來「混淆」觀眾的眼睛，讓觀眾無法察覺到作畫品質變差。

這些作法影響了未來半世紀的日本動畫，後世的動畫家們對此褒貶不一。宮崎駿與富野由悠季兩人便對此都頗有微詞，宮崎駿甚至認為手塚是日本動畫界的罪人。回到正題，這些「偷工減料」的技巧與動畫產業如何度過不景氣的寒冬有何關係呢？因為製作費下降而降低品質，本來應該會造成消費者流失，然而由於這套「傳統」訓練出來的動畫家們，頗諳以劇情及演出手法來補作畫密度不足之道，對於觀眾來說，要求的是一個「好看」的整體印象，倒不會斤斤計較於「一秒鐘到底有幾張」，因此動畫產業得以過關。一九九五至九六年引爆的《新世紀福音戰士》（EVANGELION，新世紀ェヴァンゲリオン）狂潮，正是筆者這個理論的最佳樣版。

二、動畫產業掃瞄

動畫產業的經濟效果是多方面的，以動畫本身放映收入、相關出版、映像軟體以及周邊相關產品的銷售、角色授權使用為主。其產值規模如下（資料來源：文獻〔1-3〕）：

● 電視播映授權費：一千億日圓
● 電影放映：四百億日圓
● 映像軟體（DVD、LD、VIDEO）：八百億日圓
● 出版（相關漫畫、雜誌、書籍）：五千億日圓
● 玩具：四千億日圓
● 唱片：三百億日圓
● 食品：三百億日圓
● 服飾：兩百億日圓
● 海外授權（以美國為主，包括放映以及周邊商品）：五千三百億日圓

由以上數據可以看出，前三項直接以動畫作品內容

為商品的產值約兩千兩百億，僅佔總產值的一成出頭，以此為核心卻能衍生出將近十倍的經濟效果。

由此可見所謂的「內容產業」（contents business）的確潛力十足，我國政府將之列為重點發展的產業是正確的方向（當然，執行方面就是另一回事了）。

以下將要探討本書四位主角與這個另類的「經濟奇蹟」之間的關係。

三、富野由悠季——天下無敵／Gundam Business

四天王中，看起來最沒商業sense的富野由悠季，卻是這個經濟奇蹟最大的推手之一，原因就是他的代表作【機動戰士鋼彈】系列，依然穩坐動畫產業的王座❷。根據BANDAI公司的資料顯示，二○○

三年該公司與鋼彈相關的產品營業額為五百四十二億日圓，已經連續五年成長超過百分之十。推定整體Gundam Business年產值規模在一千億日圓以上。從一九八○年發售第一個鋼彈模型到二○○四年四月為止，鋼彈模型已經賣出三億六千萬餘台，

© SOTSU AGENCY · SUNRISE 授權 群英社

❶ 第一部電視動畫《原子小金剛》一集的製作成本為五十五萬日圓。不過一年後調升至一百九十萬日圓。

❷ 雖然有像《神奇寶貝》或是《遊戲王》這些作品的相關產品在其風行的年份營業額曾經超過【鋼彈】，但是能夠連續熱賣二十五年的，還是只此一家。

同時相關的遊戲也已賣出超過兩千萬套。這些驚人的數字現在還在以相當快的速度不斷地累積中。回顧當年初代鋼彈首度在電視上播映時，收視率只有百分之零點一，最後還遭到腰斬的慘況，大概沒有人料到這個 Gundam Business 會膨脹到這麼驚人的規模吧！這種現象，除了「經濟奇蹟」之外，還有什麼名詞更貼切呢？

或許有人會質疑，富野一介演出家（影像創作者），應該是只管創作而已。就算這些週邊產品大獲成功，功勞也不應該算在他頭上。

綜觀「鋼彈之父」富野導演的創作歷程，其實與「機器人動畫是賓、賣模型玩具是主」這碼子事脫不了關係。回溯到一九七○年代，當時動畫界有兩大主流：一爲被視爲水準較高的「世界名作劇場」系列，另一個就是俗惡市儈的「長達三十分鐘的玩具廣告片」——也就是巨大機器人卡通。前者是宮崎駿當年的主要舞台，也讓宮崎駿總是有「優等生」的形象，看在只能在機器人堆打滾的富野眼中，的確讓他心理不太平衡。

然而雖然做得心不甘情不願，富野這個人是十分重視「職人精神」的，也就是既然在「業界」中混，

就得滿足委託人的要求。因此雖然富野作品是以戲劇性著稱，但是其中的商業機制部分他還是充分配合，以製作出各具特色、適合商品化的模型玩具。這種適合商業化的特點，在他的各部作品中，也獲得不同程度的成功。❸

勇者萊丁（勇者ライディーン）

這是第一台可以「合理變形」的機器人。雖然在此之前，永井豪的「蓋特機器人」不只可以變形還可以合體，但由於其變形機制在現實世界是「物理上的不可能」，所以做不出玩具來。相較之下，萊汀模型可以變成鳥形發動必殺技「神鳥變」，對小孩們的吸引力不可謂不大。❹

無敵超人桑波德3（ZAMBOT3，無敵超人ザンボット3）

相較於之前的機器人造型皆衍生自西洋鎧甲造型

具的設計，頗受歡迎。

無敵鋼人泰坦3
（DAITARN 3，無敵鋼人ダイターン3）

把桑波德3頭上的弦月改成了太陽，厚重、剛硬的風格，單體變形機制，機器人可變為戰車、戰鬥機，增添了軍事風格的趣味。

機動戰士鋼彈

將機器人概念引入假想的寫實風格戰場中，引發了

（鐵人二十八號，無敵鐵金剛等），桑波德3逆向操作，採用日本戰國武將伊達政宗的造型，加上合體、變形兼

イン）

這可說是異軍突起的設計，以甲蟲外骨骼、膜翅概念為基礎的設計，很能襯托異世界Fantasy的氛圍。

重戰機艾爾鋼
（L-Gaim，重戰機エルガイム，一九八四）

很多喜歡玩機器人模型玩具的消費者，也會對「機器人內部的機械結構」感興趣，因此也有許多「透明版」的模型應運而生。L-Gaim的設計出自鬼才

爆炸性的人氣，相關的模型玩具熱賣超過二十年。

聖戰士丹拜因（DUN-BINE，聖戰士タンバ

❸ 不過到了一九九九年以後，由《V鋼彈》以及《Overman King Gainer》的設計看來，他似乎開始對「賣玩具」這件事反動起來了……

❹ 後來據說有業餘玩家把蓋特機器人的變形機制作出來，而贏得了「變形魔人」的封號，受到眾多模型迷的頂禮膜拜。不過，那畢竟不是原作品中的變形方式。

永野護的手筆，最大的特色就是許多可動關節是裸露在外而沒有裝甲覆蓋的。這種設計不需要作透明版，可以同時兼顧機器人的原貌以及滿足對機械機造的好奇心❺。更重要的是，從它衍生出了另一部A錢大作，永野護的《五星故事》。

機動神腦 Brain Powerd（ブレンパワード）

這部作品找來豬股睦美（いのまだむずみ）作人物設定、永野護負責機械設定，原本是人人看好的黃金組合，不過結果表現平平。比較值得一提的是這部電視版動畫是在付費頻道WOWOW上播出，算是動畫產業一個新的獲利模式的開端。

由以上列舉的例子看來，富野作品所採用的機器人設計的概念其實很配合贊助廠商的需求，不斷推陳出新，讓大人小孩都不會玩膩，乖乖地把錢掏出來。

模型玩具可以說是富野作品所創造的經濟價值的主力部隊，除此之外，「出版」應該算得

上第二把交椅。富野本人除了動畫演出家之外，本來就身兼小說家。二〇〇〇年時SUNRISE出版了《GUNDAM BIBLOS》一書，其實就是所有鋼彈相關出版品的目錄，包括小說、漫畫、繪本、資料書、分鏡表、插畫集、MOOK等種類，收錄在這本出版目錄裡面的出版品就高達四百八十七種之多，如果再加上二〇〇〇年後的出版品，以及未經官方認可的同人作品，出版數量以及對GDP的貢獻就更驚人了。

四、宮崎駿——票房常勝軍

在動畫界，「宮崎駿」三個字幾乎就等同於十足真金「票房保證」，從一九八四年的《風之谷》以降，一連串的電影版動畫沒有一部不賣座的。在日本國產電影中賣座紀錄排名前十五名的，宮崎駿就拿下了四部：第一名《神隱少女》（千と千尋の神隱し）（三百零四億日圓）、第二名《魔法公主》（もののけ姫）（一百九十三億日圓）、第九名《貓的報恩》（六十四點九億日圓，這部雖然宮崎駿不是掛導演，但是他顯然是幕後黑手，因此也算他一

份）、第十四名《紅豬》（紅の豚）（二十八億日圓）。其中《神隱少女》是目前日本影史票房總冠軍，《魔法公主》也曾經享有這個榮銜❻。這些記錄還沒算上對賣座冠軍寶座虎視眈眈的《霍爾的移動城堡》（二○○四年十一月到二○○五年一月票

腳本・監督 宮崎駿
原作 黛安娜・韋恩・瓊斯
全彩色卡通漫畫 FILM COMIC
霍爾の移動城堡
スタジオジブリ作品 STUDIO GHIBLI

圖片來源：臺灣東販

房已達兩百億日圓）呢！可以確定的是，日本國產電影的賣座前三名都是宮崎駿的囊中物了。

話說回來，是不是只要掛上宮崎駿或是吉卜力工作室的大名，就一定保證賣座呢？其實這塊招牌也有失靈的時候。日本最重要的發行片商之一「松竹」公司，就差點被吉卜力接著《魔法公主》的下一部作品《鄰家的山田君》（高畑勳導演，宮崎駿製作）給搞垮。這部片子製作費達二十三億日圓，上映票房僅回收八億，使得松竹虧到把位於蒲田的攝影所（松竹Cinema World）給賣了才免去倒閉的命運。集資拍攝本片的吉卜力、德間書店、日本電視、博報堂和迪士尼五家都是「喊水會結凍」的名門公司，卻也因此損失不少。

在日本大獲全勝的《魔法公主》，是迪士尼取得吉卜力作品世界發行權後的首部作品，然而一九九

❺ 不過代價就是把這部作品的作畫群操個半死……

❻ 《魔法公主》目前佔居第四，除《神隱少女》之外，落於《鐵達尼號》以及《哈利波特第一集：神秘的魔法石》之後。不過已經確定會被《霍爾的移動城堡》再往後推一名。

年在美國院線上映時成績卻不盡理想（約二點六億日圓），遠遜於同時公開播映的《神奇寶貝》電影版（約九十億日圓）。究其原因，跟美國觀眾對「動畫」（尤其是「迪士尼的動畫」）根深蒂固的刻板印象有關──「專為小朋友量身訂作，歡迎闔家觀賞」。很不幸地，《魔法公主》中野性、血腥的描寫，恰好就是宮崎駿作品中「最不老少咸宜」的一部，因此難以被美國動畫電影的主力觀眾（家庭檔）所接受，也就理所當然了。之後《神隱少女》雖然一舉奪下奧斯卡金像獎，大大地風光，但是在美國上映時表現依然平平，五百多萬美元的票房，跟同年的動畫片《冰原歷記》、《小馬王》、《怪獸電力公司》動輒數億美元的票房一比，被媒體形容為「大巨人對小螞蟻」。

其實《神隱》票房不理想的原因，是因為發行的迪士尼公司只安排了小規模的院線上映而已（剛開始二十六家，後來增加到一百多家戲院聯映），可能是因為《魔法公主》的表現不理想，所以雖然《神隱》獲得影評人與媒體壓倒性的讚美，依然不敢放手一搏。同年迪士尼自己出品的《星銀島》有三千多家戲院上映，票房卻極不理想，讓迪士尼慘賠。

比較兩片所受的待遇與結果，惹火了一大票影評人，《紐約時報》的專欄作家Jack Mathews公開向迪士尼叫陣，表示如果《神隱少女》大規模上映鐵定會賣到翻。然而迪士尼卻反其道而行之，把這部「每個喜愛童話、喜愛動畫的人都該看，不輸給迪士尼任何一部動畫」的作品，當作「某部東歐某小國描述當地古老歷史的連續劇」處理，是否是為了保護自家產品打壓日本作品？或是民族主義無限上綱？把迪士尼罵得灰頭土臉，但是十足贏得了面子。因此《神隱》雖然在美國院線沒賺到裡子，但是十足贏得了面子。後來迪士尼在《神隱》連連獲獎的實績，以及「輿論壓力」之下，重上院線，放映戲院數也提高到七百一十四家，票房總算累積到九百九十六萬美金。以事後諸葛的眼光來看，要是首映就大張旗鼓地作，賣座鐵定更加亮麗。

除了美國之外，《神隱》在世界各國也有不壞的成績，台灣繳出了將近八千萬台幣的成績單，在法國則賣了七百多萬美元。後繼的《霍爾的移動城堡》，在台灣、法國、韓國等地，也都已經逼近或超越《神隱》的紀錄。

總體而言，相較於Mania向、靠週邊產品賺錢的

「富野動畫經濟學」而言，宮崎駿是依靠票房人氣來「拼經濟」，打下半壁江山的正統派，雖然不是完全沒有失敗紀錄，但多屬非戰之罪。有了奧斯卡金像獎、柏林影展金熊獎和威尼斯影展榮譽金獅獎的加持，已經讓宮崎駿成為世界公認的大師級導演。他的作品特質凌駕了年齡、性別、語言、國家的藩籬，讓大家乖乖地掏錢進電影院，這不但是動畫的「經濟奇蹟」，當然也是「創作奇蹟」！

EPISODE: 01 ANGEL ATTACK / EPISODE: 02 THE BEAST
EPISODE: 03 A Transfer / EPISODE: 04 Hedgehog's Dilemma

NEON GENESIS
EVANGELION
Vol.01
DVD

圖片來源：普威爾

五、庵野秀明——引爆御宅族、補完全人類

「御宅族」(Otaku) 這個字，雖然有自稱為「御宅之王」(OtaKing) 岡田斗司夫❼為其進行「理論武裝」，建立御宅族積極正面的形象，然而社會對這個族群的負面印象卻仍然揮之不去。姑且不論御宅族的社會形象如何，這個族群的熱情、消費能力與忠誠度，對於整個動畫產業的發展有著不可磨滅的貢獻。一九九五年到一九九七年以一部《新世紀福音戰士》(以下簡稱《EVA》) 引爆了所謂「EVA Boom」的經濟、社會現象的庵野秀明導演，本身就是御宅族出身的創作者。

一開始《EVA》集動漫畫、特攝、軍事迷、戀童癖……等要素之大成的風格，大大迎合了御宅族的興趣，而在動漫畫迷之間引起了廣泛的注意與討論……之後展開了充滿謎團的劇情、遊移在剃刀邊緣的暴力色情尺度、多彩富魅力的角色與機械設定、

❼ 前GAINAX社長，退位之後致力於將御宅族行為理論化的「御宅學」(Otakuology)，為御宅族建立了積極的正面意義，並曾任東京大學兼任講師，主講與御宅族密切相關次文化以及多媒體概論。

圖片來源：普威爾

深入人類心理的剖析、巧妙的商業操作手腕⋯⋯種種因素相加乘的結果，讓《EVA》一夕暴紅，不但收視率拉出長紅，周邊商品狂賣，更引起了主流媒體與文化界的熱烈討論，一時之間「EVA研究」成為日本社會人文領域的顯學。討論「EVA到底在演什麼」的研究解析書出得滿坑滿谷，若光以「研究書」而言，《EVA》在這方面的數量恐怕凌駕於有如恐龍般龐大的【鋼彈】系列之上。

最後，不知道是出於庵野導演本人的創作理念，還是某個天才行銷人員的操作手法，《EVA》的最後一集居然否定了整個系列，脫離了前面二十五集

全部劇情的完結篇，一口氣將話題性「吵」到最高點（可以用「民怨沸騰」來形容）。這個充滿爭議的結局，讓《EVA》擺脫了電視版動畫與相關產品「下片即下市」的宿命，催生了兩部劇場版，讓這股EVA之火繼續延燒了兩年。繳交出來的總成績，是高達六百億日圓的營業額。

歷經了叫好不叫座而慘賠的《王立宇宙軍》、處處遭金主掣肘的《海底兩萬哩》，庵野秀明與所屬的GAINAX公司終於獲得了空前的大成功！但是！故事還沒就此結束⋯⋯一九九九年七月十三日，東京地檢署特搜部強制搜查了GAINAX公司，並且逮捕了時任社長的澤村武伺，理由是逃稅！從一九九六年二月到次年二月這一年間，該社涉嫌漏報法人所得約十五億六千萬日圓（主要來自《EVA》相關產品授權的版權收入⑧），因而逃漏了五億八千萬日圓的稅金，最後社長遭判刑一年八個月。這個事件被視為動畫業界的大醜聞，因為身為創造兒童、青少年夢想的產業，居然犯下這種罪刑，不可原諒！

姑且不論作品的內容，《EVA》現象也極具戲劇性。不管從哪個角度來看，都可以當作活生生的教

材，當然就產業經濟面來看亦是如此。賠錢固然是商業創作者的惡夢，賺了錢麻煩事也絕不會少。在這個逃稅事件中，或許唯一值得慶幸的是，庵野秀明導演並未捲入其中，得以繼續走在創作之路上！

六、押井守──分眾市場先行者

圖片來源：普威爾

一九八四年的《福星小子2：Beautiful Dreamer》叫好又叫座，讓押井守成為備受矚目的動畫導演，雖然接下來的OVA《天使之卵》過於「曲高和寡」（？），讓觀眾敬謝不敏，一九八八到一九九○年間

【機動警察Patlabor】系列

❾複合式的行銷企畫卻頗為成功。同時進行的漫畫與O線上映（總票房五十一萬六千美元），但是在錄影帶市場頗有斬獲，曾經登上「告示牌」錄影帶暢銷排行榜的首位。歐美科幻界的評價也極高，包括《鐵達尼號》的導演詹姆斯卡麥隆以及《駭客任務》導演華卓斯基兄弟都坦言受到本片很深的影響。二○○三年推出的續集《攻殼機動隊2：Innocence》更上層樓，雖然依舊是小規模上映，不過票房突破

VA系列成功地互相拉抬人氣，機器人模型亦大受歡迎；次年緊接著推出劇情、作畫皆可列為頂級、評價極高的電影版，奪下了該年「日本動畫大賞」的最高榮譽；然後是新系列的電視版及OVA（導演改為吉永尚之）……一連串綿密的攻勢，商業操作與藝術原創平衡並重，讓這個系列在日本動畫史上佔有重量級的地位。

一九九五年改編士郎正宗原作漫畫的《攻殼機動隊》動畫電影，走的是硬調科幻（hard core SF），則是成功打入歐美市場的第一作。雖然只有小規模的院

❽在日本，周邊商品授權的版權費約為定價的百分之五，因此以六百億的規模來說，授權費就達到三十億圓之多。

❾《機動警察》電影版第二集是一九九三年推出，由於時間上距離較遠，就行銷企畫而言應視為獨立作品。

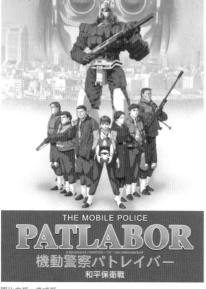

THE MOBILE POLICE
PATLABOR
機動警察パトレイバー
和平保衛戰

圖片來源：普威爾

了一百萬美元，也獲得奧斯卡金像獎提名的肯定，在世界各重要影展中大出風頭。押井守也成為日本動畫攻略全世界的尖兵之一。

除了動畫以外，押井守對真人實拍電影的執著，則恐怕是出資者心中永遠的痛。一九八〇年代的「押井守三部曲」：《紅色眼鏡》、《地獄番犬》、《Talking Head》只能以「票房毒藥」來形容。不過這也有部分是非戰之罪，以SF或是動作題材而言，八〇年代的日本電影工業在這方面的確還很不成熟，資金、技術都不充裕的情況下，結果不理想也是無可奈何。到了二〇〇一年遠赴波蘭拍攝的《Avalon》就好多了。

相較於宮崎駿作品愛好者的無差別性，押井守作品則是瞄準了特定族群的分眾市場。分述如下：

1. 地域性

【機動警察】系列雖然是科幻作品，但是其內容精神對於現代日本社會的形成、現狀與近未來有極為深刻的描述、剖析與預言。這樣的內容對日本人（甚或應該縮小範圍至「東京人」）以及瞭解日本社會的人會有極高的共鳴，但是對其他的觀眾來說感受就不是那麼深。

2. 高知識門檻

這是硬派科幻題材作品的宿命。如果對「作業系統」、「電腦病毒」一無所知，便很難瞭解《機動警察》電影版在演什麼。這個要求以現在來說或許沒什麼，但是在八〇年代恐怕還真是個高門檻。同樣地，對「人體改造」、「資訊生命體」等具有相當程度的知識思考，也是看懂《攻殼機動隊》的必要條件。

3. 漫長、隱晦的辯證台詞

這也算是押井守作品的「名產」（台詞超少的《天

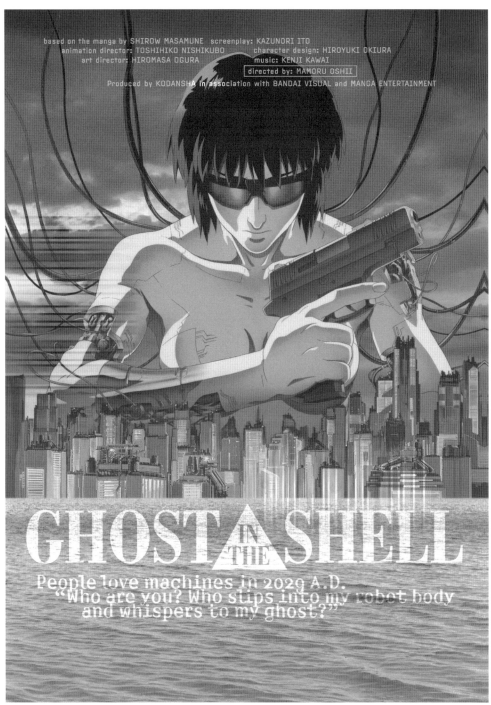

圖片來源：普威爾

使之卵》除外）。對於押井迷來說，這些台詞饒富哲理與趣味，但是對其他人來說，光是要從頭到尾聽清楚就是個艱鉅的任務。

4. 惡趣味

押井守不諱言自己是個「鐵砲Otaku」（槍械迷），所以片中隨處可見此類趣味；另外他對「站著吃的路邊攤」的興趣，恐怕也很少見。同樣地，這些惡趣味對於能夠引起共鳴的觀眾來說，是正面加分的特色，但也因此常被人說是不知所云。

以上特性使得押井守作品的市場鎖定在小眾、分眾，但是相對地，也有一群死忠影迷（其中包括不少專業人士）願意投入大筆金錢在他的作品以及週邊產品上面。這種市場特色與宮崎駿恰好成為對比。近幾年由於押井守逐漸建立了全球性的聲譽，所以後市看漲應無疑問。《Innocence》在日本國內的票房也已經超過十億日圓，若再加上海外收入，此片可謂押井守名利雙收之作。

七、他山之石

近年來台灣不管是政府或民間，推動數位內容產業的聲音響徹雲霄。就世界潮流而言，這是正確的選擇；執行面上，政府已經開始推行企業投資電影事業可抵稅等政策，許多大企業也的確開始投入這項產業，然而到目前為止，似乎還看不出什麼具體的成效。

其實日本的經驗頗值得我們借鏡，其中最重要的一點，就是「貧乏動畫」的製作模式。雖然當年手塚治虫開發的這種模式，在後來遭到批判，但是筆者認為以台灣的狀況，這是一條不得不走的路——因為台灣今天的狀況，其實與當年手塚週到的困境頗有相似之處。這個產業所面臨的最大障礙就是「投資經費與風險獲利」的問題（廢話……）。

日本目前一集三十分鐘的電視動畫製作費用約為一千萬日圓，相當於台幣三百萬元；直接發行映像軟體的OVA成本約為兩千五百萬日圓；電影版的動畫成本則從數億到二十億日圓左右。這種規模的成本對台灣的影劇產業來說相當高，但是與美國動輒上億美元的製作成本，又顯得小巫見大巫了。以目前台灣戲劇產業不振的情況，要找到金主一下子砸這麼多銀彈下去，恐怕困難度頗高。這時候師法日本以劇情創意取勝的方式，彌補資金不足導致作畫

成本高劇情好、成本高劇情爛、成本低劇情好的作

品都會有不同程度的成功，只有成本低劇情又爛的作品注定要失敗。最後一個問題是，如果我們再怎麼搞都是四分之一的少數派，爲什麼不改去簽樂透呢？

品質低落的缺點，不失爲一個好方法。其實台灣曾經有成功的例子，就是以春水堂的《阿貴》爲代表的網路Flash動畫❿。《阿貴》的興起與衰落其實也給了我們一個寶貴的教訓，不管什麼產業，興衰的關鍵都得回歸基本面，而動畫產業的基本面當然就是「創意」！雖是老生常談，但是沒有它就免談。讓我們再回到四十年前手塚治虫以難以想像的低價兜售「電視動畫」這個概念的時代。讓金主認同這項投資，只有兩個條件：獲利越多越好，風險越少越好。有效地降低成本，可以讓風險降低──這是台灣許多產業紛紛移往人工便宜的中國的主要原因，然而對創意產業而言，只看到這一點是不夠的──把一部「不有趣」的作品的成本降到最低，也只是賠錢賠少一點而已。壓低成本人人都會，但是最大的挑戰在於，如何在這麼低的成本下作出有趣的片子？我想這是非常值得台灣的創作者傷腦筋的一個問題。

參考文獻：

1. 多田信，これがアニメビジネスだ，廣濟堂（2002）。
2. 日經BP社社技術研究部，進化するアニメビジネス，日經BP社（2000）
3. 日經BP社技術研究部，アニメビジネスが變わる，日經BP社（2000）
4. アニメーション産業の現狀と課題，日本經濟産業省文化情報關連産業課（2003）
5. 日本コンテンツの國際展開に向けて，日本經濟産業省（2004）
6. 海部正樹，北米マーケットにおける日本製コンテンツの現狀と近未來，JBAビジネスセミナー（2004）
7. 豬俣謙次，ガンダム神話，ダイヤモンド社（1995）
8. 豬俣謙次，ガンダム神話ZETA，ダイヤモンド社（2004）
9. 日經キャラクターズ！編，大人のガンダム・日經BP社（1997）
10. 日本版Wikipedia百科全書，網址：http://ja.wikipedia.org

❿ 雖然「逼迫」Flash動畫興起的環境因素不是資金而是網路頻寬不足，但是兩者所導致的結果──作畫品質無法提升，這一點是一樣的。

戰後日本動畫簡史

將《原子小金剛》推上了螢光幕，創下了百分之四十點七的驚人收視率，掀開了日本動畫歷史的新頁……

手塚以「貧乏動畫」完成不可能的任務，

□ **Alplus**

前言

現代日本動畫是在二次大戰之後，由戰爭的廢墟之中重生的。雖然動畫一向被視爲大眾文化、非主流的次文化，可是不管是產業規模、內容意涵、影響力，其他型態的日本文化都難以望其項背，說動畫是最具代表性的日本文化其實並不爲過。

反過來說，要談日本動畫史，也不能「只」談動畫，因爲日本的動畫史，也是戰後日本的科技史、社會史、經濟史的縮影。當然，如果基於這樣的標

準來寫這篇文章，野心未免過大而且也遠遠超出筆者能力所及，因此本文只是在這樣的企圖之下而寫出來的動畫「簡」史──不「簡」的話可能要數十倍以上的篇幅。此外，在討論動畫史時加入了一些主流社會的變遷過程中，對動畫發展的影響。

我會用這種方式來寫這篇文章，主要是受到岡田斗司夫的啓發，特別是他在的一系列「御宅學」（Otakuology）著作中的觀點，以及年表製作的方式。在此對岡田先生表示一下敬意。

日本動畫，浴火重生——東映獨霸期

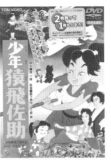

二次大戰前的日本並不是沒有動畫，但是在大戰期間動畫也成為為戰爭服務的工具，產生了不少宣傳愛國主義的作品，例如《桃太郎，海上雄鷹》（桃太郎の海鷲）、《桃太郎海上神兵》（桃太郎 海の神兵）。雖然是軍方出資的宣傳片，但是拍攝技術與演出技巧至今還令人稱道，「漫畫之神」手塚治虫也曾經自述看到這些片子時所受到的視覺震撼。

戰爭結束後，由於日本是戰敗國，這些「幫助軍國主義宣傳」的動畫從業人員成了黑五類，日本的動畫史也因此產生了一段空白，將戰前與戰後的日本動畫切割開來。

一九四七年成立的「東映動畫株式會社」（一九五六年改名為「日本動畫株式會社」），於一九五八年推出了日本第一部彩色動畫電影《白蛇傳》，這是戰後日本動畫史的第一件大事❶。

接下來數年的時間，是東映獨霸動畫界的時代，跟近年來的迪士尼一樣，固定每年推出一部長篇動畫電影：《少年猿飛佐助》（一九五九）、《西遊記》（一九六○）、《安壽與廚子王丸》（安寿と廚子王丸，一九六一）、《辛巴達的冒險》（シンドバッドの冒險，一九六二）……這個時期的東映作品，製作流程與風格也類似迪士尼——選擇老少咸宜的古典名作為題材，以一年的時間投入大量的資金與人力精心製作，每年一推出立刻佳評如潮，叫好又叫座，同時也經常獲得國外影展的肯定。

❶ 有點年紀的讀者可能都有印象，在一九七○年代的台灣，雖然教育上還是頗仇恨日本，而且也禁止日本的文化製品輸台，不過每年的端午節還是會上演這部貨真價實的日產卡通。大概因為用的是中國題材，加上資訊不發達，沒有觀眾知道這是日本貨，也就無毒害人心之虞吧？

此時大戰已經結束了十幾年，隨後韓戰結束，美、蘇兩大陣營對抗的冷戰態勢確立，日本也不再是「盟軍佔領下」的戰敗國，而是美國在東亞的重要盟邦，並於一九五六年加入聯合國，成為一個「正常國家」。在「和平憲法」的限制下，反正不需要花大錢建構國防，可以全力衝刺經濟。日本動畫也跟著休養生息後的日本一起浴火重生，達到第一波的高峰。

這個時期的動畫家——也可視為戰後日本動畫的奠基者，包括政岡健三、森康二、大工原章、岡部一彥、熊川正雄、紺野修司、山本早苗、藪下泰司等人。

原子小金剛——貧乏動畫的始祖

一九六三年一月一日，手塚治虫根據自己漫畫改編的電視卡通《原子小金剛》（鉄腕アトム）出現在富士電視台頻道上。嚴格來說，這並不是眞的「第一部」電視卡通，在此之前有一些兒童節目也會固定放映一些動畫短片，例如一九六一年NHK的《大家的歌》（みんなのうた），不過這都是一些

兩、三分鐘的短片。《原子小金剛》所創立的是「每集三十分鐘、每週一集」的卡通連續劇型態。

當時「動畫」在一般人的心目中，就等同於「東映動畫」——需要很多錢、很多人力，花上一整年的時間才能完成一部兩小時的動畫電影。當手塚提出「每週三十分鐘」的構想時，每個人都認為他瘋了。為了讓電視公司點頭，手塚不惜血本，開出「每集製作費只要五十萬日幣」的超低價❷。

在這種嚴苛的條件下，手塚得絞盡腦汁撙節成本，最後開發出了所謂「貧乏動畫」的製作模式：將每秒二十四張的作畫張數縮減為八張，犧牲一些動作的流暢度以節省大量的時間與人力、經費；建立「BANK」系統，盡量將畫片「資源回收」再度使用——於是觀眾每個禮拜都會看到同樣的變身場景，同樣的戰鬥畫面。就這樣，手塚完成了不可能的任務，將《原子小金剛》推上螢光幕，創下百分之四十點七的驚人收視率，掀開了日本動畫歷史的新頁，「漫畫之神」的桂冠更為顯赫。

《原子小金剛》成功的原因有很多，除了小朋友們可以不用等上一整年才看得到東映的新作品、每週都有卡通可看，以及手塚治虫的創意與演出頗能吸

引觀眾之外，不得不提的是，太空時代的來臨以及當時對科技萬能的憧憬。一九五七年蘇聯將第一顆人造衛星送上太空、美國的貝爾實驗室發明固體雷射、日本建造了第一座原子爐、發射第一枚火箭；一九六一年美國發射了農神一號火箭，開始阿波羅計畫、產業用機器人首度進入生產線……等事件，都刺激了人們對下一個世代的高科技無限的想像與期待；《原子小金剛》這個以原子能爲動力、具有智慧、擁有十萬馬力的機器人，自然大受歡迎。本片上映不久後也很快賣出了海外版權，美國國家廣播公司（NBC）以一集一萬美元的價格買下了這部電視卡通的播映權（譯名爲《Astro Boy》），總價賣了三億多日幣。再加上玩具、周邊商品的販賣，讓電視公司與贊助廠商賺得荷包滿滿，手塚的工作室「虫製作」（虫プロ）在製作過程中所產生的赤字也得以彌補，可謂電視台、贊助商、工作室、消費者「四贏」的大成功。

《原子小金剛》的製作模式對日本動畫影響極爲深遠，原本東映動畫與迪士尼接近的商業模式，在「電視卡通」這個媒體更強大的穿透力之下受到了嚴重的威脅。電視公司以極低的製作費取得了大成功，嚐到甜頭之後，自然要再接再厲。電視動畫一部接一部的推出，收視率屢創新高。電視台對動畫作品的需求量大增，也導致更多人投入動畫產業中。

然而，手塚治虫成功的背後卻也爲自己以及日本動畫界帶來一些負面的結果。

手塚治虫過世時，不管是主流媒體還是動漫畫界，都是一片歌功頌德之聲。當然以手塚先生的成就與貢獻來看，倒也實至名歸。不過當時有一個人卻對手塚殺低價碼造成的後遺症嚴詞批評，那就是鼎鼎

❷ 關於這個價碼有點眾說紛紜，從「一分鐘一萬」（三十萬，當時一般節目的價碼）到兩百多萬都有，不過不管是多少，總之是「少得可憐」。

大名的宮崎駿。

姑且不論手塚治虫拼了老命壓榨自己以及員工來完成這個「不可能的任務」❸，出資者的最高原則是以低成本求取大利潤，因此既然手塚能以這種低預算完成作品，電視台當然就會以此為基準，而不會增加製作經費來換取較高的品質，這導致日後數十年，日本的電視動畫導演都得與「低預算」搏鬥。

在長期資金不足的情況下，動畫技術的發展也必然受到影響。

當然，山不轉路轉，充滿熱情但是口袋空空的動畫家們因此開發出許多省錢、效果又不差的演出手法，因此能維繫動畫產業而不墜。有趣的是，或許是這段期間的經驗，幫助了動畫界度過了九〇年代不景氣的寒冬。所以福兮禍之所倚，塞翁失馬，焉知非福……

萌芽與茁壯──一九六〇年代

《原子小金剛》的出現與成功，成為日本動畫的「加速裝置」，動畫工作室一家家成立，電視動畫也一部部地推出。瞄準的觀眾群不再是東映動畫的

「老少咸宜」，而是專打受小朋友──利用受歡迎的漫畫改編成卡通，搭配贊助廠商的零食或玩具廣告來刺激銷售量。

第二部也是以機器人為主題的作品──橫山光輝的《鐵人二十八號》，也在一九六三年推出。和原子小金剛完全有獨立的智慧、行為能力、與人類小孩同樣尺寸不同，鐵人二十八號是一個巨大的機器人，雖然也具有人工智慧，不過基本上還是要靠人類拿著一個像是遙控汽車的遙控器來操縱。它的操縱者是名為金田正太郎的「少年偵探」──一種只有在漫畫或卡通裡才會出現的職業。《鐵人二十八號》對日本動畫史的影響並不輸給《原子小金剛》，除了被視為「巨大機器人」這個日本動畫中最重要文類的原型之外，金田正太郎穿著西裝、短褲、領結的可愛模樣，更是刺激了不少「大姊姊」（年齡不限，指心態上）觀眾的「母愛」，後來發展出一個專有名詞「正太Complex」，意思為「戀男

童情結」，對應於「戀女童情結」的「Lolita Complex」。在同人誌文化盛行的今天，「正太取向」的作品仍是一股不容忽視的浪潮。目前依然走紅的《名偵探柯南》的主角工藤新一（江戶川柯南），其實就是金田正太郎的翻版。

一九六五年最重要的作品非手塚治虫的《大獅王》（ジャングル大帝）莫屬。這是日本第一部彩色電視卡通，製作時加入了海外觀眾的考慮，採用無地域限制的題材以降低文化差異的障礙。這部作品在台灣曾經放映過，相信許多年紀較長的讀者都還記得「大獅王，像雪團，森林裡，團團轉，朋友們，要吃飯，他帶大家去要飯（啊，這是當年的「小學生改編版」，應該是「他幫大家想辦法」）……」的歌詞。後來迪士尼推出了《獅子王》（Lion King）時，由於故事、角色雷同，還引起了「是否有抄襲《大獅王》之嫌」的爭議。這一年上映的電視卡通高達十四部，包括手塚的《新金銀島》（新宝島）、藤子不二雄的《鬼靈精》（オバケのQ太郎）等。

《鬼靈精》的出現以及百分之三十以上的收視率，也給動畫界一個啟示：不是只有科幻、冒險等故事性強的作品才會受歡迎，以日常生活為基調（雖然家裡跑來一個鬼實在不怎麼平常）的故事，只要劇情夠有趣，一樣可以成功。在這條路線上延伸出來

此外同年還有NHK的《銀河少年隊》、桑田次郎與平井和正的《八號超人》（Eightman，エイトマン）；次年（一九六四）則有以二次大戰為背景的「戰記漫畫」《零戰隼人》（0戰はやと，辻なおき原作）、《少年忍者風之富士丸》（少年忍者風のフジ丸，白土三平原作），以及手塚治虫的《BIG X》（ビッグX）。這一年有一件天大地大的事件，就是日本主辦了東京奧運，象徵日本由戰爭的廢墟中復興。為了配合奧運的轉播，開始彩色電視節目的放映，當然也引起了一陣彩色電視機的換機潮。

❸ 關於手塚治虫個人事蹟，請參閱《動漫二〇〇一》（傻呼嚕同盟著，藍鯨出版）

的是像《蟛螺小姐》（サザエさん）、《櫻桃小丸子》（ちびまる子ちゃん）這類描繪日常生活的作品。

一九六六年的《魔法師莎莉》（魔法使いサリー，横山光輝原作），開啟了「少女向」動畫的先聲，同時也是「魔法少女」這個文類的第一部作品。「魔法少女」與「巨大機器人」可說是分別支撐「少女向」以及「少年向」作品的兩大支柱。在這一年，電視卡通出現了強敵——電視版特攝作品——《超級謎界Q》（ウルトラQ）。和動畫的發展類似，東寶公司早在一九五四年就已經推出了電影版的《哥吉拉》（ゴジラ），但是《超級謎界Q》的推出，讓小朋友們每個禮拜都可以看到各種怪獸與超人在家裡的電視螢光幕上打鬥，影響力當然勝過電影作品。這個時期的動畫與特攝可以說是當年的日本小孩的兩大「全民運動」。

一九六八年的《巨人之星》（原作為梶原一騎編劇，川崎のぼる漫畫）又確立了另一個動畫大宗：所謂的「運動根性」作品，以棒球、熱血（狗血）、特訓、必殺技

席捲觀眾的心，也創下百分之三十六點九的高收視率。一九七○年，梶原一騎以「高森朝雄」之名編劇，將千葉徹彌作畫的漫畫《小拳王》（あしたのジョー）改編成動畫，配合總導演出崎統剛硬的作畫風格，成為運動根性漫畫的最高傑作。主角矢吹丈的主要對手力石徹因激烈的減重與特訓，最後死在拳擊場上時，觀眾甚至自發地為這個虛構的人物舉行了葬禮。而結局矢吹丈燒盡熱血、成為一片灰白而死的畫面，也是經典中的經典。

一九六九年的《蟛螺小姐》以日常生活的趣味，引起了不分年齡性別觀眾的共鳴，一直播映至今，成為史上最長壽的電視卡通連續劇。

這段時間東映依然持續推出動畫電影，不過已經不再獨霸市場。在各家電視卡通爭鳴的情況下，當然也要爭食這塊大餅，前述的《魔法師莎莉》即是這個戰略下的產物，另外還有《鬼太郎》（ゲゲゲの鬼太郎，水木茂原作）、《無敵金剛○○九》（サイボーグ００９，石之森章太郎原作）等一代名作。

雖然這個時期動畫產業開始興盛，但是卻也有個結構上的問題：掌握作品生殺大權的，不是電視公司、不是製作工作室、甚至也不是收視率——而是提供廣告贊助的玩具或食品公司。贊助商對作品的走向、風格、劇情、甚至名稱都有強大的影響力。

例如《鬼太郎》的原名為「墳場裡的鬼太郎」，但是贊助商一句：「你想我的產品如果叫做『墳場牌巧克力』，能賣得掉嗎？」當場就得改名。只要商品銷售量不如預期，製作品質再好、收視率再高的作品都難逃腰斬的命運。

一九六〇年代，主流社會並不平靜。冷戰架構已經趨於穩定，然而當年有句俗話說：「年輕時不嚮往共產主義的人，是冷血；年紀大以後還嚮往共產主義的人，是愚蠢。」民主與共產兩大陣營的對抗，對戰敗國日本的年輕人，還是有很深的影響。大戰後日本基本上是在美國的管理之下，說是美國的附庸也不為過。一九五一年日本與美國締結了「美日安全保障條約」，這個條約內容基本上是「將日本置於美國的庇護之下」，由於當時日本尚未從戰爭中復興，所以這樣的條約沒有引起什麼反彈。但是一九六〇年，日本已經再度「轉大人」了，於是兩

國重新簽訂安保條約，此時內容本質轉變為美國與日本間的軍事同盟關係。此時社會上出現了反彈的聲浪，認為日本不應該充作美國在東亞圍堵共產勢力的打手，加上許多年輕人對共產主義、左派思想的憧憬，以「反安保」為主軸，引爆了許多社會運動、學生運動以及勞工運動。

這個風潮對動畫界也產生了影響，當時任職於東映動畫的宮崎駿擔任工會書記長，與資方為了勞資關係抗爭。當時任職動畫公司算是一種「重度體力勞動」，動畫的興盛也就代表更大的工作量。為了成本考量，公司在人事經費上就算沒有縮減，也不會因工作量增加而增加，結果這場東映的勞資糾紛越鬧越大。最後宮崎駿離開了東映，日後東映也不再把動畫師納入正式編制，而採用外包契約的制度。

此時還是中學生的押井守，也加入學生運動，由於參加了一九六八年的「第二次羽田鬥爭」，鬧到警察來家中調查，而被老爸軟禁在山上。

另外一位富野由悠季導演，由於向來以「職人」（擁有技術與職業道德的專業人士）自居自豪，倒是沒有捲入這股社運風潮之中。

激戰！巨大機器人動畫——
一九七〇年代，其之一

一九七二年十二月三日，第一部真正的巨大機器人作品

❹《無敵鐵金剛》

（マジンガーＺ，永井豪原作，東映出品）誕生了。這部作品開啓了日本動畫給人全新的世界，「巨大機器人」至今依然是日本動畫給人最強烈印象，也最具代表性的一種類型。由《鐵人二十八號》的外部遙控改爲經過一種「合體」儀式進入機器人體內，將機器人視爲人類印象的延伸，也探討人類藉由機械取得了巨大的力量之後，是會成爲正義的化身，還是會變成另一個「魔神」❺？這是《無敵鐵金剛》最大的創見。除了收視率長紅（百分之三十以上）之外，衍生出來的新商品「超合金模型玩具」更是引爆了超強人氣，賺到翻！這個熱潮不只在日本，也延燒到海外，在西班牙創下了百分之八十以上的收

視率；在台灣，相信五年級以上的讀者也都還記得當年在華視放映時，一到六點街上就看不到任何小孩的「盛況」吧！

在《無敵鐵金剛》之後，開啓了一連串巨大機器人卡通的序幕，《無》的續集《大魔神》（グレートマジンガー，一九七四）、《金剛戰神》（ＵＦＯロボグレンダイザー，一九七五）一樣大受歡迎。不只在日本成功，海外也一樣橫掃，《金剛戰神》於一九七八年在法國國營第二頻道以「Goldorak」之名放映，整體平均收視率達百分之七十以上，最高收視率達到令人難以置信的百分之百。在義大利的國營電視台以「Atlas Ufo Robot」之名播出，也達到百分之八十以上的收視率。

永井豪除了上述【無敵鐵金剛】系列之外，在一九七四年又與石川賢合作，推出了同樣具有里程碑質的巨大機器人作品《蓋特機器人》（ゲッターロボ），這是史上第一部可以分離合體的機器人，三台戰鬥機依其結合順序，可以合體成陸、海、空三種不同的型態，雖然其變形與合體毫無道理可言，不過在創意上可以拿滿分！次年繼續推出續集《蓋特機器人Ｇ》（ゲッターロボＧ），一直到二〇〇四

32

年，這個系列都還持續有新作出現，可見其對觀眾及贊助廠商的魅力！

據說《無敵鐵金剛》的發想原點是某日永

井豪開車塞在車陣中，突發奇想：「如果我開的是巨大機器人，就可以跨過車陣回家了！」，而《蓋特機器人》的合體構想則是來自於石川賢有次開車發生了三部車迫撞事故而想到的。姑且不論其真偽，我們可看出，日系的機器人概念來自於「交通工具」，是人類搭乘上去後操縱的；而歐美SF作品中的機器人則是嘗試複製人類，兩者有本質上的不同。

除了永井豪這兩個系列之外，鑑於他的成功，引爆了巨大機器人卡通的大熱潮。另一個經典級的系列作品是「長濱忠夫三部曲」：《超電磁機器人·孔巴托拉V》（超電磁ロボ コン·バトラーV，一九七六）、《超電磁機械·波羅五號》（超電磁マシーン ボルテスV，一九七七）、以及《鬥將戴摩斯》（鬥將ダイモス，一九七八）。由於長濱導演的舞台劇與廣播劇背景，讓他的作品引入了各種舞台劇與連續劇式的劇情內容與演出風格，壞人不再滿臉橫肉令人一看就知道是壞蛋，反而引入「美形惡役」的新概念——反派角色英俊無比，比主角還要帥！而且並不是天性邪惡，而是背負著一些身世苦衷。像《超電磁機器人·孔巴托拉V》中，卡魯達將軍被操弄的真相、《超電磁機械·波羅五號》的海尼爾皇太子的「王子復仇記」劇情，以及《鬥將戴摩斯》「巨

❹ 這裡所謂的「巨大機器人」指的是把機器人當作戰車、戰鬥機般的武器載具使用的作品，因此像原子小金剛或是鐵人二十八號這種具有完整或部分人工智慧的機器人不算在內，它們多少像是人類的「朋友」而非「工具」。在這個定義下，可能連《五星物語》裡面的MH或是《Brain Powered》裡面的Antibody都不算……

❺ 無敵鐵金剛的原名マジンガーZ（Mazinger Z），就是取日文「機械」與「魔神」的諧音。

大機器人版的羅蜜歐與茱麗葉」故事，吸引了不只是愛好機器人打鬥的男生，更有一票女性觀眾為這些英俊又哀愁的反派而瘋狂。長濱忠夫導演

的努力，也將人性與感情導入了巨大機器人動畫的世界，不再只是純陽剛的「黑鋼之城」了。

本書主角之一的富野由悠季導演，也在這場巨大機器人動畫潮中嶄露頭角（當時他的名字還叫做「富野喜幸」）。一九七五年執導《勇者萊丁》的前半（後半由長濱忠夫接手），一九七七年的《無敵超人桑波德3》，被視為「富野主義」的代表性作品之一，將巨大機器人卡通的思想性提升到前所未有的高度。緊接著是一九七八年的《無敵鋼人泰坦3》。然後在一九七九年推出「寫實系機器人」動畫的先驅、後來被視為日本動畫代名詞的不朽作品《機動戰士鋼彈》。

不過除了這些堪稱開創性的名作之外，這個時期的巨大機器人動畫由於數量眾多，品質其實良莠不

齊，甚至被譏為「促銷商品的三十分鐘廣告片」，其內容貧乏可想而知。然而雖然有一堆垃圾，但是藏身其中的鑽石終將綻放光芒，好作品是不會被掩蓋的。此外，在數年的「超級機器人大戰侵略者」的疲勞轟炸下，也促成了機器人動畫的分流，形成所謂的「超級系」(《無敵鐵金剛》的擊退侵略者傳統模式)與「寫實系」(《機動戰士鋼彈》的擬真戰場描寫)兩大分支。

在巨大機器人之外，與《無敵鐵金剛》同年稍早、也是人氣沸騰的《科學小飛俠》(科学忍者隊ガッチャマン，吉田龍夫原作，鳥海永行總導演)也締造了百分之二十以上的收視率。帥氣的制服設計與變身裝置、可以分離合體的個人座機以及「鳳凰號」、五個主角的忍者能力⋯⋯等等，可謂集各種

吸引力於一身。有人說雖然裡面沒有巨大機器人，但是所有其他的巨大機器人作品的要素它都具備。這部作品也確立了「多人主角」或是「戰隊」的配置模式：熱血漢、冷靜的

酷哥、女人、小孩、胖子的組合，後來的戰隊作品幾乎都沒有超過其範疇。除了開創出新的作品類型之外，吉田龍夫領導的龍之子公司（竜の子プロダクション）在開發新的動畫技術方面也有不少貢獻❻。最近台灣吹起的「五年級生懷舊風潮」，《無敵鐵金剛》與《科學小飛俠》這兩部作品大概佔據了五年級生共同回憶中的絕大部分。

《科學小飛俠》完結後繼續推出續集《科學小飛俠II》（一九七八）以及《科學小飛俠F》（一九七九）。本書主角之一的押井守導演便是於一九七七年在電線桿上看到龍之子工作室的徵人廣告後進了這家動畫公司，擔任了《科學小飛俠II》中的「演出」一職（可視爲單集的導演）。

這兩部作品雖然都循著「三十分鐘內，怪獸出現→主角出動、打不贏→陷入危機→主角重整旗鼓→打爆怪獸→大頭目或雙面人逃走一邊放話：『給我記住！』」這個模式，有時會令人覺得有點千篇一律，不過其實這兩部動畫是有點哲學探討意味在內的，特別是《科學小飛俠》，有不少集觸及一些比較陰暗、幽微的心理層次的分析，非常值得一看。

不過要說思想性，當然還是以富野由悠季執導的《海王子》（海のトリトン，手塚治虫原作）爲最。這部作品是富野導演首部擔綱擔任總導演的動畫作品，放映時收視率平平，無法與《科學小飛俠》及《無敵鐵金剛》相提並論，不過卻培養出一票死忠的觀眾——特別是女性觀眾與年齡層較高的青少年（相對於《科》與《無》較低年齡層、男性向而言）。被《海王子》深深感動因而組成的同好社團（以女性爲多數），一直到今天都還會在日本的同人誌展出現，可見其影響力之深❼。

與【科學小飛俠】系列平行、龍之子的另一個搞笑系列【救難小英雄】（タイムボカンシリーズ）中，「大小姐、大猩猩、瘦皮猴」的壞蛋三人組可能比

❻ 關於長濱忠夫與吉田龍夫個人事蹟，請參閱《動漫二○○一》。

❼ 請參看同盟自力出版的《動漫二○○○》中所引用的古澤由子的〈奔向海王子〉一文，本文因著作權之故，在藍鯨版《動漫二○○○》中並無收錄。

主角還令人印象深刻；獨角仙、蚱蜢等機械造型也頗受小朋友喜愛。剛進入龍之子不久的押井守擔任這個系列的第二部《ヤッターマン》以及第三部《ゼンダマン》的分鏡和演出——押井守的「青蛙腳」作畫風格，的確和這個搞笑系列滿搭調的。

老少咸宜的世界名作劇場——
一九七〇年代，其之二

在巨大機器人與小飛俠戰隊、力霸王、怪獸打成一團的同時，另一個路線的動畫作品也蓬勃發展：那就是二十幾年前紅遍台灣的【世界名作劇場】系列。這個系列由著名的飲料廠商「可爾必思」贊助，從一九六八年的《姆咪》（Mumin，原作：芬蘭作家Tove Marika Jansson）一直到一九九七年的《新咪咪流浪記》（家なき子レミ，我們的世界文學名著一般翻作《苦兒流浪記》❽），一共推出了二十三部膾炙人口、老少咸宜的作品。

其中台灣觀眾最熟悉的，大概是一九七四年的《小天使》（アルプスの少女ハイジ），趙詠華唱的主題曲「啦啦啦啦啦嘟嘟，啦啦啦啦啦啦嘟嘟，高山上的小木屋，住著一個小女孩，她是一個小天使，美麗又可愛……」相信不少人還能朗朗上口。這部作品的主要創作者，就是大名鼎鼎的宮崎駿（場面設定、畫面構成，應該是相當於現在的「Layout」這個職稱）以及高畑勳（演出），再加上富野由悠季（分鏡，他擔任分鏡時通常使用「斧谷稔」的筆名），以今天三人的成就來看，稱之為夢幻組合並不為過。

《龍龍與忠狗》（フランダースの犬，一九七五）悲劇性的結局❾曾讓各國不少觀眾心碎，到現在比利時安特衛普的聖母大教堂前龍龍與忠狗的雕像，仍是許多日本觀光客朝聖的地點，然後再進到裡面觀賞魯賓斯的畫作。據說因此潸然淚下的日本人為數不少，可見這部作品當時的感染力。

一九七六年的《萬里尋母》（母をたずねて三千里），亦由高畑勳執導、宮崎駿畫面構成、富野由

悠季分鏡。每集看到馬可找了半天的媽媽都剛好從同一個街角擦身而過沒有遇到，真是讓人抓狂到想砸電視。

相較於前面幾部超級紅的作品，一九七七年的《小浣熊》（めらいぐまラスカル）的人氣似乎稍稍遜色。但是次年的《小英的故事》（ペリーヌ物語）可就被視為全系列最高傑作了，相信這點台灣的觀眾應該也有同感！前半段的故事稍嫌沈悶，不過後半部的展開以及最高潮的結局實在是動人心弦，也謀殺了不少熱帶雨林（面紙）。

【世界名作劇場】的製作水準整齊，取材健康優良，因此是家長的最愛。外銷海外也是戰無不勝、攻無不克，在一九七○年代「巨大機器人風暴」、「宇宙戰艦大和號狂潮」夾擊之下屹立不搖。八○年代後期以後，動畫觀眾分眾化趨勢逐漸明顯，口味也越來越重，這個系列因此有點後繼乏力，終於在一九九七年劃下句點。

這個系列讓許多戰後世代的動畫家有機會磨練、成長，如前述的宮崎駿、高畑勲與富野由悠季，後來都成為動畫界的一方之霸。對宮崎駿、高畑勲的影響尤其顯著，日後宮崎駿的「吉卜力工作室」所推出一連串殺手級的賣座巨片，都可以看出濃濃的「世界名作劇場」味。

波動砲出、誰與爭鋒，大和號出擊！
──一九七○年代，其之三

❽過去台灣上演過的老《咪咪流浪記》是出崎統執導，為東京MOVIE新社出品，由於是不同的公司，一般不列入此系列中。

❾放映時電視台收到不少觀眾的來信希望能以Happy Ending收場，可惜依然不能挽救龍龍凍死在魯賓斯畫作前面的命運。狗的名字叫「帕特拉修」（台灣譯名叫阿忠），日後動漫畫作品中不少狗都叫這個名字以向其「致敬」。

一九七四年十月六日，《宇宙戰艦大和號》⑩（宇宙戰艦ヤマト，西崎義展企畫、原案、製作、總指揮，松本零士原作、總設定、導演）在電視螢幕上出現了。一開始沒什麼人注意這部作品，除了艦首挖了一個大洞取個名字叫「波動砲」之外，其他的造型都跟二次大戰的戰艦沒有什麼兩樣。比起當時正紅的巨大機器人又能變形、合體，還有種種豪華必殺殺技，這艘戰艦實在是不怎麼吸引人。更糟的是，上映時段對上了小朋友愛看、家長也愛看的殺手級作品《小天使》，收視率始終不振，原本預計播放一年五十二集，結果只演了一半二十六集，就遭到腰斬下台一鞠躬了。

不過在這種低迷的情況下，卻有一批死忠的、狂熱的、有史以來最用功的、可稱為「OTAKU先驅者」的大和號迷出現了。

當時沒有動漫畫情報雜誌、沒有設定資料集、甚至連錄影機都沒有，唯一有的就是電視上的畫面。這些迷們發揮土法煉鋼的根性，自己拿照相機對著螢光幕拍照、拿卡式錄音機把「原聲帶」錄下來。與同好們當起「名偵探柯南」，由作畫風格分析起各集的原畫師是誰，作畫監督是誰；靠著錄音帶把整個劇本背下來；努力吸收科學知識，以將劇中各種科幻設定合理化。為什麼《宇宙戰艦大和號》能讓這些人如此死心塌地？又為什麼它無法搏得一般大眾的青睞，導致收視率不佳而腰斬？比起當時流行的巨大機器人那種吹牛不打草稿的設定⑪，大和號雖然看起來不起眼，不過實際許多，「三十分鐘固定打鬧模式」更有表現的空間——後來的評論家多將《宇宙戰艦大和號》歸於與【星際大戰】（Star Wars）同類的「Space Opera」。不過這樣的特性，與當時看電視卡通的觀眾收視習慣有落差。結果就是能夠接受理解此種風格、又剛好坐在電視機前面的觀眾（年齡層較高、心智較成熟、具有基礎的科學知識）比例較低⑫。

放映結束後，靠著這些核心粉絲們的口耳相傳，許多科幻迷驚覺他們錯過了一部重要的作品，於是開始出現希望重播《大和號》的呼聲。這個願望終於在一九七七年達成了，而且「有吃還有拿」，製作群相準了這個時機，將電視版剪輯成一部電影在戲院中以大螢幕播出，放映前一天大批「大和迷」就在戲院前面徹夜排隊，這種前所未有的社會現象引起大眾媒體的關注。次年推出第二部劇場版《再見

了！宇宙戰艦大和號——愛的戰士們》（さらば宇宙戰艦ヤマト 愛の戰士たち）更是空前轟動，配合同年在日本上映的《星際大戰》第一集（Star Wars: A New Hope，喬治魯卡斯導演，現在被稱為「四部曲」）以及《第三類接觸》（Close Encounters of the Third Kind，史蒂芬史匹柏導演），三部作品互相拉抬，造成日本空前的科幻狂潮。《再見了！宇宙戰艦大和號——愛的戰士們》締造了四十三億日圓的票房成績⑬，打破了日本國產電影的票房紀錄，這個記錄一直到一九八九年才被宮崎駿的《魔女宅急便》刷新。這個盛況後來被評論家稱為「第一次動畫熱潮」。

「大和熱」的另一個重大影響是「動畫情報誌」的誕生，由於「大和迷」喜好資料分析、追根究底的特性，在《大和號》重播的一九七七年，原本定位在「次文化專門誌」的雜誌《OUT》（みのり書房），在第二期製作了「大和號」專題之後，獲得極大的迴響，後來乾脆就轉型為動畫專門誌，提供各種作品、業界相關公開以及內幕的資料給飢渴的

動畫迷。在這個熱潮中推出的刊物還有德間書店的《Animage》（ア二メージュ，一九七八年創刊），此後相關的情

⑩ 當初在華視播映時，名稱為《宇宙戰艦》，不過後來中視播《超時空要塞Macross》時也叫做「宇宙戰艦」，因此我們在此稱其全名《宇宙戰艦大和號》以資區別。

⑪ 請參見《空想科學讀本》，柳田理科雄著，談璞譯，遠流出版。

⑫ 如果去問本地「某些」評論家的意見，可能會聽到像「因為大和號是以二次大戰時的日本戰艦為主角，它的受歡迎象徵了日本軍國主義的復甦」的說法。我只能說：「歐買尬的--Give me a break!」

⑬ 這個數字是「興行收入」及票房總收入。有的資料是「配給收入」，是興行收入扣除戲院的利潤，即片商的實際收益。為了較正確地反映票房，公元兩千年以後的資料已經全面改用興行收入。

報雜誌如雨後春筍般出現，也代表動畫進入了「電視＋電影＋平面出版」的複合媒體時代。

另外值得一提的，也算是這場科幻潮的一環，TAITO出品的電玩「星際大戰」（Space Invader，跟電影的星際大戰無關）風靡全日本，也紅到台灣，炫麗的聲光世界讓小孩、青少年們目瞪口呆之餘，也開始了家長與老師們的惡夢……

【宇宙戰艦】系列的成功，代表日本動畫由當時主流的巨大機器人動畫（有一點點科幻味，但實質上跟一般動作片或劇情片沒有什麼差別）伸展到高年齡、高教育傾向的正統派科幻領域。這個背景，也就是培育出「第二次動畫熱潮」的【機動戰士鋼彈】系列的土壤。

狂飆的世界——一九七○年代

如何形容一九七○年代呢？最貼切的形容詞大概還是狄更斯那句被引到爛的——「這是最好的時代，也是最壞的時代……」。冷戰體制將世界分為涇渭分明的兩大陣營，其間爆發了讓民主陣營之首的美國陷入泥淖的越戰；社會主義的理想加上越共以小搏大的演出，贏得了自由陣營中年輕知識份子與農工階級的共鳴，展開了一連串的社運、學運、工運。這些運動對日本動畫界的影響頗深——這個時代的動畫師是屬於藍領勞動階級。（關於這個主題，請參照本書中 tp 所撰寫的〈你所不知道的宮崎駿〉。）

政治上的動盪與緊張還不只是越戰以及伴隨而來的反戰運動，古巴危機、甘乃迪總統遇刺、石油危機、中東戰爭、洛克希德獻金案以及田中角榮內閣的醜聞、水門案、韓國朴正熙遇刺以及全斗煥政變……可說是個與「平穩」兩字無緣的年代。

另一方面，越戰結束後兩大陣營無所不比，投入了大量的資源進行科技研發——雖然都是以國防軍事為主，不過這些成果帶動了各種產業與民生科技的進步、以及充滿夢想成分的太空探險計畫。許多改變人類生活的產品都在這個時候發明或是普及，特別是大型積體電路以及微處理機的發展，對後世的影響更是深遠。

不過對動畫迷而言，最重要的發明非錄影機莫屬（一九七五年的Beta與次年的VHS）。動畫迷終於擺脫了拿著相機拍螢幕或是在筆記本上埋頭猛抄的

方式，可以輕鬆地重複觀賞，並且研究STAFF與作畫風格。這也造成了「動畫研究」的突飛猛進。七〇年代也是戰後日本踩足油門的起飛期，一九六九年日本的國民所得高居世界第二，成為富庶之國；之後大阪萬國博覽會、各項基礎建設陸續完成——各條新幹線陸續通車、成田機場啟用、人造衛星發射等等，顯示日本已經脫離了戰爭的陰影全速前進。動畫界也是一樣，各種新類型的作品陸續推出而且取得成功創下典範，新的技法與演出方式層出不窮。簡而言之，這是一個混亂、但是卻充滿活力的年代。身為動畫界中堅份子的富野、宮崎、押井等人，在這段時間累積了許多經驗，為他們在即將到來的八〇年代所建立的不朽功業奠定了深厚的基礎。

日本第一傳說——光芒萬丈的一九八〇年代

歷經了一九七〇年代的高成長，八〇年代的日本終於達到了經濟的頂峰——動漫畫作為產業的一環，也在這個時期達到頂點——不過頂點的意思就是表示快要走下坡了。

一九七九年，《機動戰士鋼彈》在電視上第一次播映時毫不起眼，收視率老是無法超過百分之一而在次年遭到腰斬下檔的命運⓮。但是就如同《宇宙戰艦大和號》的命運一樣，一群被合理的科技設定、寫實的戰場氣氛、深入的人性描寫所吸引的觀眾開始為《鋼彈》請命。本來就以深度動畫迷為主要對象的各家動畫雜誌當然也得服務到這些人，結果在下檔之後每本雜誌、每一期都是《鋼彈特集》，在這樣的氣氛下，終於讓它有再次復活的機會。

一九八一年三月十四日，由電視版《鋼彈》剪輯成的劇場版第一集上映。上映前在新宿車站前舉行了一個宣傳活動，叫做「動畫新世紀宣言」，宣告《鋼彈》這部作品將改變日本動畫的歷史。本來預

⓮ 與《鋼彈》同時播映的有世界名作劇場的《清秀佳人》（赤毛のアン）、《無敵金剛〇〇九》、《哆啦A夢》（ドラえもん，藤子不二雄原作——說實在的，我還是喜歡《機器貓小叮噹》這個名字），有這些可看，誰要看那個氣氛陰暗的《鋼彈》呢?難怪收視率會差。

計畫社會有數百人參加，結果居然一口氣出現兩萬人，把整個新宿車站前擠得水洩不通，也把富野導演嚇得差點說不出話來！電影版的放映，當然也是大成功！至於後來的發展，就請讀者參閱本書毛毛蟲所寫的《好孩子的鋼彈入門教室》吧。「鋼彈」一詞，的確改寫了日本動畫的歷史，締造了新世紀！

在【鋼彈】之後，「巨大機器人」的世界分流為「超級系」以及「寫實系」兩種風格，富野的作品《戰鬥機械薩奔庫魯》（戰鬥メカ ザブングル，一九八二）、《聖戰士丹拜因》（一九八三）、《重戰機艾爾鋼》（一九八四）三連作，奠定了「寫實系」的基礎。而新銳動畫家河森正治的《超時空要塞Macross》（超時空要塞マクロス，一九八二）結合了戰鬥機、機器人、星際戰爭、偶像歌星的全新作法更是讓所有的觀眾耳目一新。另外就是高橋良輔的《裝甲騎兵Votoms》（裝甲騎兵ボトムズ，一九八三），殘酷的戰爭氣氛、沈默冷酷的男主角，不要帥而走寫軍事風的機械設定、充滿鐵鏽、汗水、煙硝味的氣息，吸引了無數的軍事迷。

除了【鋼彈】系列以及新生的「寫實系機器人」作品之外，八〇年代也是個名作連發的時代，即使是名不見經傳的非主流作品，也可以看到極為精緻的作畫以及精心安排的劇情，幾乎是隨便看什麼都好看！⑮其中最值得重視的就是一九八四年。

這一年，有三部超級重要的電影版動畫問世：宮崎駿的《風之谷》（風の谷のナウシカ）、押井守的《福星小子第二集：Beautiful Dreamer》（うる星やつら2ビューティフル・ドリーマー，高橋留美子原作），以及河森正治與石黑昇的《超時空要塞Macross：愛，還記得嗎？》（超時空要塞マクロス：愛・おぼえていますか）。每一部都是難得一見的超級傑作，這種等級的作品居然一年就出了三部？！真是個不得了的年代！

這段時間是富野、押井、宮崎三人大活躍的時代。富野除了【鋼彈系列】聲勢居高不墜之外，最高代表作《傳說巨神伊甸王》（伝説巨神イデオン）電視版放映期間為一九八〇到八一年，命運跟《大和號》與《鋼彈》相同：收視率差→腰斬→一群狂

熱者傳「福音」→重播＋電影版（一九八二）──一模一樣的歷史，居然重演第三次！押井則是在八八年之後以【機動警察Patlabor】系列（機動警察バトレイバー）擺脫「票房毒藥」魔咒成為重量級導演。宮崎在《風之谷》後繼續推出《天空之城》（天空の城ラピュタ，一九八六）、《龍貓》（となりのトトロ，一九八八）、《魔女宅急便》（一九八九），每一部都是既叫好又叫座的殺手級巨片，讓他贏得了「日本的迪士尼」的稱號❶。

本書的另外兩位主角也在這個時期登場了！庵野秀明加入了前述《超時空要塞》以及《風之谷》的作畫群，由業餘轉為職業動畫人。並且擔任GAINAX的創業名作《王立宇宙軍》（王立宇宙軍～オネアミスの翼）的特效演出，這部作品獲得極高的評價，可惜賣座不佳，讓GAINAX頗受內傷。一九八八年執導OVA作品《勇往直前》（トップをねらえ！），既充滿了OTAKU性格的Parody惡趣味，又

有極為嚴謹的科學考據以及衝擊性的劇情，是一部名留青史、叫好又叫座的作品。

庵野秀明代表當年「看著《無敵鐵金剛》、《超人力霸王》、《大和號》、《鋼彈》長大的動畫世代」已經崛起，並且進入這個業界。他們將從小到大所受到的動畫薰陶回饋到這個業界以及作品中。

另外一位是突然冒出來的大友克洋，原本一直是漫畫家的大友克洋，一九八八年突然擔任由自己的漫畫改編的動畫《AKIRA》的導演。初試啼聲之作立刻震驚四方：超級精密的作畫密度、爆炸性的劇情、震撼力十足的聲光特效，讓許多成名已久的動畫家都黯然失色。此片不僅在日本引起騷動，還一路紅到美國，成為硬派科幻迷心中的經典之作。

光輝的八○年代，光是要舉「經典級」的作品就已經令人目不暇給，更別說那些「滿地佳作」了。這萬丈光芒與日本的經濟發展狀況密不可分。日本歷經五、六○年代的休養生息、七○年代的急速起飛

❶ 當然，我也不敢說完全沒有地雷啦，呵……

❻ 當然，思想傾向左派的宮崎老兄被這樣稱呼也不見得會高興就是了。

後，終於在八〇年代達到頂峰，創下了日本的經濟奇蹟以及「日本第一」的傳說。八〇年代，由於日本的外銷強勁造成其貿易伙伴（主要是美國）巨大的貿易赤字，於是在一九八五年九月二十二日簽訂的「廣場協定」中協議日圓應該升值，以平衡美日貿易逆差。簽訂當時一美元兌換兩百三十五日圓，一年後日圓升值至約一比一百二十，升值將近一倍。由於日幣升值造成景氣過熱，外國熱錢不斷流入使得房地產與股價迭創新高，光是東京一地的地價就可以買下整個美國。在泡沫還沒破滅時，每個人都是有錢人（只是錢都寫在紙上──股票、權狀），各個產業都擁有豐沛的資金進行擴張，典型的代表作就是SONY買下了哥倫比亞環球製片場，當日本人差點買下美國的職棒隊時，也代表日本似乎即將凌駕美國，成為世界第一的經濟強權。當時的動畫產業也一樣，每部作品都有充足的資金進行製作，作畫監督、導演看了成果畫片不滿意還可以退回代工的工作室或動畫公司重做，因此平均的製作水準、作畫精細度都可以推升到極高的程度。然而當一九八九年十二月二十九日，日經指數達到三萬八千九百一十五點八七點的天價之後，後

遺症就開始產生了。泡沫經濟的特點就是：每個人都不想當最後一隻老鼠，但是只要「最後一隻老鼠似乎快要出現」時，大家就會瘋狂拋售，這時候就會引起崩跌。緊接著登場的整個九〇年代，日本都是在為這次的泡沫付出代價，承受著資產價值、股價持續下跌，企業與金融機構倒閉、個人破產的痛苦。動畫產業自然也無法逃過這場劫數，由八〇年代這個黃金時代進入混亂、沈悶的九〇年代。

失速、沈澱、再出發──一九九〇年代

泡沫經濟開始崩潰的九〇年前半，動畫界跟其他產業一樣開始陷入不景氣。製作經費不再像八〇年代那麼充裕，由於成本考量，作畫部分的代工由日本動畫工作室開始外包到台灣、韓國等地區，後來又轉到人力成本更低的中國。雖然成本降低了，不過也產生了一些負面影響；第一，對作畫品質不再能嚴格控管，造成作畫品質的下降；第二，日本的動畫家養成變成頭重腳輕，過去的動畫師、動畫導演、作畫監督不少都是從基層的原畫師、動畫師一步一步升上來，有非常堅實的基層作畫經驗，現在的動畫家所

44

受的製作現場訓練遠不如過去。

這個時期的作品在大環境的影響下，不像八〇年代可以砸下重金將每部作品的作畫品質推至極限，但是日本動畫界對於「製作經費不足」這件事其實已經有豐富的經驗。「精緻的作畫品質」雖然有極大的加分效果，卻也不是「好作品」的必要條件。看看這幾年最具代表性的作品：《櫻桃小丸子》（ちびまる子ちゃん，一九九〇開始播出，櫻桃子原作）、《美少女戰士》（美少女戰士セーラームーン，一九九二開始播出，武內直子原作，佐藤順一、幾原邦彥、五十嵐卓哉導演）、《蠟筆小新》（クレヨンしんちゃん，一九九二年開始播出，臼井儀人原作，本鄉みつる、原惠一、ムトウユージ導演），都不是以作畫精緻度取勝，而是以貼近觀眾的生活體

圖片來源：曼迪傳播

驗、引起共鳴而獲得成功[17]。其中《櫻桃小丸子》更是創下了高達百分之三十九點九的驚人收視率。

這些作品雖然在收視率上成功，但是它們在歷史上的地位、以及對後世作品的影響力，還是難以稱得上是「名留青史的不朽名作」的等級。這個時期唯一具有「巨作」架勢的大概還是只有票房常勝軍宮崎駿的作品。一九九二年推出的名作《紅豬》，一般被視爲宮崎駿自傳性質之作，以諧謔的手法對一個在「追求自我」與「自我嫌惡」之間掙扎的中年人（宮崎駿自己）的心境，有相當深刻且饒富寓意的描繪。本片叫好又叫座，刷新了前作

❶ 一定有人會吐槽說：《美少女戰士》這種變身戰隊物，算是哪門子的「貼近生活經驗」？這麼說當然有理，不過片中女主角們的個性、行爲模式，其實是很寫實、很能引起共鳴的，這也是這部作品成功的重要因素。

《魔女宅急便》的票房紀錄。另外一部則是高畑勳執導的《兒時的點點滴滴》（おもひでぽろぽろ，一九九一，岡本螢、刀根夕子原作），同樣是吉卜力出品，作畫精細程度無可挑剔，劇情演出細膩動人，就算是這個時期難得的佳作。但是同期其他作品，就有點乏善可陳了，例如【鋼彈】系列在九一年的電影版《機動戰士鋼彈F-91》（富野由悠季）評價平平，雖然還有OVA《機動戰士鋼彈0083 Stardust Memory》（一九九一，加瀬充子、今西隆志執導）、電視版《機動戰士V鋼彈》（一九九三，富野由悠季）及《機動武鬥傳G鋼彈》（一九九四，今川泰宏）多部作品推出，也都有一定的製作水準與口碑，但還是比不上同系列在七〇至八〇年代的氣勢。

一九九五年可說是由谷底翻身的一年，雖然日本經濟依然陷入泥淖，不過動畫界開始走出九〇年前半的沉悶期。從這一年開始，作品的質與量、開創性與衝擊性，

令人回想起充滿活力的七〇年代。

票房常勝軍吉卜力工作室旗下導演近藤喜文所執導的《心之谷》（耳をすませば，一九九五）果然不負眾望，在評價與票房上都有不錯的表現。

不過這一年最重要的作品，是被稱為「動畫史上最大的問題作」的《新世紀福音戰士》（庵野秀明）。這部作品剛放映時看起來除了造型很特殊的主角機器人與怪獸「使徒」之外，跟傳統的巨大機器人動畫或是怪獸特攝片並沒有太大的不同。然而故事到中盤以後急轉直下，對所有大家習慣的、能接受的「動畫劇情模式」進行了前所未有的大破壞。猶如七〇年代的《大和號》、八〇年代的《鋼彈》一樣，把動畫之火燒到了主流文化界，一時間報紙的影劇版、社會版、文化版、經濟版都可以看到《EVA》的報導與評論；書店裡也充斥著各種討論它的書籍，這已經突破動畫圈的界線，成為一種社會現象。雖然有人大聲疾呼認為這不過是一部故弄玄虛、譁眾取寵的片（騙）子，不過筆者並不認同，光是譁眾取寵是不足以引起這麼多深度討論的。

《EVA》革命性的後現代風格，對之後的作品也產生了重大的影響，如《機動戰艦》（機動戰艦ナ

デシコ，一九九六，佐藤龍雄）、《少女革命》（少女革命ウテナ，一九九七，幾原邦彥）等作品，都脫離了傳統動畫劇情模式的藩籬，成為名留歷史的作品。

此外，押井守執導的《攻殼機動隊》（一九九五，士郎正宗原作）繼大友克洋的《AKIRA》之後，成功打入了美國科幻市場、並曾登上錄影帶暢銷排行榜的冠軍。雖然《攻殼》僅作小規模的放映，票房無法跟好萊塢電影相提並論，可是它的影響卻不容小覷：因為《攻殼》迷除了一般的科幻迷之外，也深受好萊塢一線導演的青睞與肯定，《駭客任務》的華卓斯基兄弟、《鐵達尼號》的詹姆斯卡麥隆等人，都坦言受到《攻殼》的影響。日本動畫的劇情與演出元素，也進一步滲透好萊塢，進而擴散到全世界。

一九九七年日本娛樂界最大的新聞，莫過於宮崎駿的引退傳聞以及他所執導的《魔法公主》的推出。一反過去宮崎駿作品老少咸宜、節奏明快的作品，《魔法公主》毫不避諱鮮血四濺、殘肢橫飛的場面。本片以一百九十三億日圓（興行收入）刷新了自從一九八二年以來《ET》（史蒂芬史匹柏執導）

所保持的日本影史票房紀錄，有一千四百二十萬名日本人進入戲院觀賞這部電影。不過這個記錄旋即被《鐵達尼號》打破，而宮崎駿也沒有真的引退。

為什麼動畫業界能夠比其他產業更快地從「平成不景氣」中再出發？除了前面提到的拜手塚治虫之賜，日本動畫從業人員已經有不少對抗「製作費不足」的經驗；第二個原因是電腦軟硬體的快速發展，使得電腦動畫的成本大幅下降。但是最重要的原因，還是動畫工作者的努力與創意。

迎向新世紀——動畫天王風雲再起

時序邁入二十一世紀，電視版動畫雖然不乏大受歡迎之作，如《棋魂》（ヒカルの碁，二〇〇一，はつたゆみ原作、小畑健漫畫、西澤晉、かみや じゅん、えんどうてつや導演）、《KERORO軍曹》（ケロロ軍曹，二〇〇四開始播映，吉崎觀音原作，佐藤順一

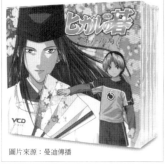

圖片來源：曼迪傳播

執導）、《遊☆戲☆王》（遊☆戲☆王デュエルモンスーズGX，二○○四，高橋和希原作，辻初樹導演）等，不過都屬於一般的商業作品，不如上世紀末的電視動畫來得有開創性。

倒是動畫電影接二連三推出重量級作品：二○○一年宮崎駿的《神隱少女》票房如疾風怒濤衝破三百億日圓，並且拿下奧斯卡金像獎的最佳外語片殊榮；二○○四年再接再厲推出《霍爾的移動城堡》，也創下兩百億日圓的佳績；同年押井守的《攻殼機動隊2：Innocence》、大友克洋的《蒸氣男孩》也都是氣勢磅礴的巨片。這幾位動畫天王的新作，讓日本動畫吸引了全世界的目光，登上另一個高峰。

圖片來源：曼迪傳播

地區受到歡迎，日本動畫更突破了文化藩籬，成為歐美國家普遍的娛樂與文化活動，目前全世界電視頻道所播出的動畫有百分之四十是日本所生產。

雖然對日本來說，動畫已經是一項不可或缺的重點產業，也為動畫量身訂製了相關的法令與輔導措施，然而在手塚治虫拿著被稱為「不可能的任務」的企畫書向電視公司遊說時，動畫在日本也是毫不受重視的小孩玩意兒。經過歷代動畫工作者胼手胝足的努力，才終於打開一片天地，創造了經濟與文化化的奇蹟。

日本的經驗，是不是可以給國內的文化創意工作者一些啟示或教訓呢？

最後要聲明並請讀者原諒的是，在這篇「短」文中，所選出來談的作品與事件都是根據筆者獨斷的偏見，只能選擇部分的面向來談。本文中很明顯地少女向以及兒童向作品受到了不公平的對待，不是筆者覺得它們不重要，而是受限於自身能力、經驗、興趣，以及本書的篇幅限制，不得不作取捨。

向來所謂的「歷史」都與「客觀」二字無緣，我想有許多人能夠寫出觀點完全不同的動畫史，我熱切期待這樣的文章出現。

後記

二次大戰結束以來，歷經幾次的起落，日本動畫已經成為一個龐大而成熟的產業。不只在日本、亞洲

48

總論

什麼是動畫的「監督」？

動畫人物全靠畫師的畫筆賦予生命，如何讓動畫人物也能發揮演技，就全看導演與製作群如何溝通。

□ **Alplus**

如果各位在一部動畫結束後，有注意最後的工作人員列表的話，可以發現名單上的最後一個職稱通常是「監督」，聽起來很了不起的頭銜，其實就是「導演」。比如我們說「《龍貓》是宮崎駿的作品」這句話就是指宮崎駿是《龍貓》這部動畫的導演。

由於台灣的電影工業並不使用「監督」這個職稱，許多人望文生義，誤以為「監督」指的是「監製」，然後又引伸至「製片」（Producer），其實是錯誤的！例如前述的宮崎駿與高畑勳這對老搭

檔，經常一個擔任監督，一個擔任製片，在台灣因為這個誤解（加上「故意」利用宮崎駿較響亮的名聲），把許多高畑勳執導的作品算在宮崎駿的頭上，其實這對兩人都是不公平的作法。

有些讀者可能會問，大家都知道電影需要導演來指導演員演戲，動畫裡頭又沒有演員，只需要作畫人員把角色畫出來就行，幹嘛也需要導演？其實，說動畫比真人電影更需要導演也不為過。演員是活

的，可以與導演溝通，根據其直覺、演戲的經驗、

現場的氣氛展現適當的演技；而動畫人物全靠畫師的畫筆賦予生命，如何讓動畫人物也能發揮演技，就全看導演與製作群如何溝通了。

另外一個重要的工作是「分鏡」，電影導演可以與攝影師、演員當場協調走位，決定拍攝的距離、角度、燈光，以營造出所需的效果，但是對動畫導演而言，這些東西全部得從腦袋裡無中生有，把虛構的人物、場景實體化，並且設定虛擬的攝影機的拍攝條件，製作成「分鏡表」，再由作畫群根據其指示作畫。

動畫導演的工作流程大致為：企畫發想、根據構想委託劇本家編劇、各種設定（角色、機械、背景美術、色彩）、製作分鏡表、進入作畫程序後全程掌握其風格與品質、作畫與拍攝完成後進行剪輯、配音與配樂、特效製作。這些程序都需要導演全程掌控：與各部門工作人員溝通，審查其成品品質並提供意見要求修改，統整各部門以形成作品特色。經過這些程序後，才能完成一部動畫。

由前面的流程可知，導演是整部作品製作過程中的樞紐，從頭到尾主導所有的工作，絕對不可能發生像電影中「演員壓倒導演」的情形，可謂是動畫片

的獨裁者！能夠與導演的絕對權威抗衡的，只有出資的老闆或是其代理人「製片」（producer）了。因此，一部成功的動畫，榮耀皆歸導演；一部失敗的動畫，責任亦由導演一肩扛！

因此，能夠引領業界潮流的，也多半是大師級的導演。日本戰後動畫的先驅推手，大家耳熟能詳的「漫畫之神」手塚治虫就不用多說；七〇到九〇年代間，更是能人輩出，本書所介紹的五位導演：以《神隱少女》拿下奧斯卡金像獎、國人最熟悉的宮崎駿；創造出《鋼彈》不滅神話的富野由悠季；以《攻殼機動隊》、《Avalon》揚名國際的押井守；掀起《新世紀福音戰士》狂潮的庵野秀明；以《蒸氣男孩》榮獲法國勳章的大友克洋；以其作品對整個動畫產業的影響而言，稱之為《日本動畫五天王》絕不為過！

總

日本動畫天王的「血脈」

草薙素子欲以空手扳開戰車車頂蓋時，身上肌肉隆起的表現，的確是「強調骨骼和肉體表現」的龍之子系譜下的產物。

□ ZERO

本書所提到的天王級動畫導演中，除了大友克洋是從漫畫家身份「撈過界」而成了動畫導演之外，其它的幾位——富野由悠季、宮崎駿、押井守、庵野秀明，都一直被認為是動畫人，也可說是是日本動畫界的「四大天王」。我們會選出這四位動畫導演來代表日本動畫界，除了他們的創作產量、持續性及影響力都在一定的水準之上外，還有一個有趣的切入點：「血脈」。

要是你覺得這個用詞太誇張了，你要叫它是「系譜」、「流派」、或是「遺傳基因」都沒有關係。總

之，這裡要說的是：日本動畫經過這幾十年的演化，透過日本動畫製作公司的變遷，不同的創作意念的風格演進，形成了有如「血脈」一般的傳承關係，也反應在這四位動畫導演的身上，這是很值得玩味的一件事。

Studio Ghibli的宮崎駿。

SUNRISE的富野由悠季。

Production I.G的押井守。

GAINAX的庵野秀明。

這「四大天王」可說是上述這四家公司的「活招牌」，他們雖然不見得是這些公司的製作，他們各自的代表作品的製作，絕大部分和這四家公司有密不可分的關係。而這四家公司在某種程度上，也正好反映了日本動畫在風格上所出現的幾個主流。

但首先要先聲明的是，日本動畫界的人才流動是很頻繁的，各個動畫公司也是分分合合，所以各家風格的融合與擴散是必然的事。這裡要提出的將是一個概略的分法，以方便分析研究，請不要誤會它是嚴密絕對的標準。

話說回來，儘管現在業界內的交流十分熱絡，各動畫公司的「門戶之見」，還是意外地根深蒂固。日本動畫評論家小黑祐一郎，曾提到一件事，在他所主編的雜誌《Anime Style》中，曾提到一件事，當他在訪問一位老牌的動畫師時，動畫師這麼說：「SUNRISE公司是屬於虫製作（虫プロダクション，簡稱虫プロ）系的吧，所以我們東映系的公司很不擅長他們的畫風。」

小黑祐一郎因此而嚇了一跳，他知道SUNRISE是由虫製作出身的人所設立的，但從沒想過要把現在

SUNRISE的畫風和當年的虫製作連在一塊兒。而這位老牌動畫師卻會把自己的流派定位為「東映系」，並自承對「虫製作系」的風格感到棘手。於是，小黑祐一郎以此為起點，經過了許多訪談和研究後，提出了他的見解：

日本動畫業界內有極多的製作公司，自然也就有許多流派。其中，最重要也最為主流的，當然是歷史悠久的「東映系」、「虫製作系」，以及「龍之子系」。這些流派的分法已成了業界的慣用語，它不只是代表這些公司成立的歷史淵源，更反映了該公司整體的風格取向。

我們可以就這個觀點，來看看「動畫四天王」的「血脈」由來。在談下去之前，大家不妨參考一下本書中的〈戰後日本動畫簡史〉一文，回顧一下近代日本商業動畫製作的源流。

簡單地說，「東映系」的起源──東映動畫，是東映電影公司受到美國迪士尼的《白雪公主》的刺激，所出資成立的。在一九五八年推出了日本的第一部長篇彩色動畫電影《白蛇傳》之後，東映動畫

公司便以每年一部以上的速度，持續地推出動畫電影。雖說當年他們的風格明顯受到了迪士尼的影響，但是在水準上可是不讓迪士尼專美於前，並且也逐漸走出了自己的道路。至今，東映動畫仍是日本動畫界的龍頭之一。

另一方面，「蟲製作系」的起源，則是「漫畫之神」手塚治虫在和東映動畫合作過一部《西遊記》（一九六〇年）之後，對東映動畫的製作方向感到疑問，於是毅然地在一九六二年成立了一家動畫製作公司——「蟲製作」。手塚治虫以他所創出的「省工動畫」（你要叫它「貧乏動畫」也可以啦……），成功地將他自己原作的《原子小金剛》改編成每週放映一次的電視版動畫。之後，雖然蟲製作本身歷經了倒閉又復甦等戲劇化的過程，但是手塚治虫所開發出的「省工技巧」，卻演化成了日本動畫的主流風格，影響力一直延續至今。

而「龍之子系」的起源——龍之子公司，則是吉田龍夫兄弟在一九六二年所成立。他們受到手塚治虫推出電視版動畫《原子小金剛》的刺激，在一九六五年也推出了自己的電視版動畫《宇宙Ace》（宇宙エース）。而最讓他們聲名大噪的代表作，則是

一九七二年的《科學小飛俠》，這部作品大膽地把所謂的「劇畫」（一種寫實調的漫畫畫風）風格引入，使原來看似荒謬的科幻動作故事洋溢著異樣的真實感，豐富的機械及人物肢體表現也令人津津樂道，在台灣擁有廣大的懷舊影迷。

現在我們回來看看「動畫四天王」和這些流派「血脈相連」的關係。

日本國寶級的宮崎駿，很明顯的是「東映系」出身的。請參考一下本書的《你所不知道的宮崎駿》一文。一九四一年出生的宮崎駿，在一九六三年到一九七〇年間，一直待在東映動畫。那個年代的東映動畫，正是製作長篇動畫電影的全盛期，像是《太陽的王子 豪爾斯的大冒險》（太陽の王子 ホルスの大冒險）、《穿長靴的貓》（長靴をはいたネコ）等作品，在風格上是典型的古典主義，分鏡和場面設定都是採取正統派的古典電影手法，人物的作畫線條力求簡單，把「動感」這個動畫作品最基本的魅力本質發揮到最大。然而就在大塚康生、宮崎駿、高畑勳、小田部羊一、芝山努等中堅主力紛紛離開了東

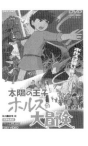

映動畫，跳到了一家名叫「A Production」（Aプロダクション）的公司之後，東映動畫的風格就開始轉型。現在的東映動畫，風格已經和當年製作長篇動畫電影的時期大不相同了。反而是這家「A Production」在風格上承接了「東映系」的血統，現在改名為「新A動畫」（シンエイ動畫），他們的代表作《哆啦A夢》的電影版，就很有當年的東映長篇動畫電影的風味。

宮崎駿自己倒是沒有在「A Production」久待，在換了幾家動畫公司之後，最後是落腳在眾所周知的「吉卜力工作室」（Studio Ghibli）。吉卜力工作室雖是由德間書店所出資設立的，但其製作方針主導權卻是在宮崎駿手上。而由吉卜力工作室歷年的主要作品也可以看出，宮崎駿依然延續著他在東映動畫時的理念方向：慢工出細活，以製作優質的長篇動畫電影為主，運用古典而流暢優美的動畫技法，將自己的理念透過故事傳達給男女老幼。

再來看「鋼彈之父」富野由悠季，他可說是「虫製作系」的。（請參考本書的〈監督富野由悠季之煩惱〉一文）和宮

崎駿同是一九四一年出生的他，在一九六四年到一九六七年期間，就是待在虫製作這家公司，並且也參與了《原子小金剛》的製作。而真正奠定他的名聲的一連串機器人動畫作品，都是在SUNRISE公司完成製作的。如前面所約略提過的，SUNRISE公司是在一九七二年——也就是虫製作財務惡化，即將倒閉時，由虫製作獨立出來的岸本吉功等人所設立的。而同時獨立出來的名動畫公司，還有丸山正雄、出崎統、林太郎、川尻善昭等人設立的MADHOUSE公司。（雖然SUNRISE在「血統」上是屬於「虫製作系」，但是由於它在一九七八年時吸收了相當數量的龍之子公司的人才參與製作，如大河原邦男、中村光毅、湖川友謙等人，所以在之後的作品風格中可以看到「混血」的有趣現象。）

由於手塚治虫本身是個創作者，所以「虫製作」對創作非常尊重，鼓勵動畫製作人員要當個「映像作家」。而虫製作的作品所給人的印象，大部分也傾向風格化的表現主義。這點在也是虫製作出身的名動畫導演、被稱為「映像派」的出崎統（代表作有《金銀島》〔宝島〕、《咪咪流浪記》、《小拳王》等，以油畫效果般的定鏡手法成名）、林太郎（代

表作有《銀河鐵道999》、《幻魔大戰》、《大都會》〔メトロポリス〕等，以透過光及充滿美感的畫面構圖著稱。

而富野由悠季本身「映像派的表現手法」及風格化的台詞表現，請參考本書〈富野由悠季攻略地圖〉一文的敘述。除了作品的風格外，富野在創作上的「氣魄」也可說是有著「虫製作系」的挑戰精神：就算是在商業條件的重重限制之下，也要有著身為「映像作家」的執著；一方面要滿足出資者的要求，另一方面要把自己的思想灌注到作品中。永遠要在新作中挑戰新東西，就算是被守舊的影迷罵也義無反顧。

再說到「鬼才」押井守，毫無疑問的，他是屬於「龍之子系」。由本書〈押井守二〇〇五——生平與創作〉一文中可以看到，一九五一年出生的他，一九七七年到一九八〇年之間，就是在龍之子公司工作，還名列「龍之子四天王」之一。而他在一九八〇年到一九八四年所待的小丑工作室（Studio Pierrot，スタジオぴえろ），也是由龍之子獨立出來的布川郁司等人所成立的。現在為押井守製作了許多代表作的Production I.G，剛成立的時候是名叫「I‧G龍之子」，不消說，它也是由龍之子所分出來的公司。

龍之子的作品風格雖然多樣，有荒謬喜劇也有童話類作品，但是最讓人深刻印象的，還是代表作《科學小飛俠》。押井守當年會進入龍之子工作，一部份也是因為他覺得《科學小飛俠》能把「動畫拍得很有寫實味」是件饒富趣味的事。

就作品的風格來看，當年《科學小飛俠》在劇情設定上充滿奇想，在動作表現上誇張奔放，但卻能又在「寫實」及「幻想」間維持著微妙的平衡，使整體感覺不失真實。而這種風格路線的延長，自然讓人聯想起押井守的《攻殼機動隊》等代表作。

小黑祐一郎曾經在他的文章中提到，《攻殼機動隊》的最後，主角草薙素子欲以空手扳開戰車車頂蓋時，身上肌肉隆起的表現，讓他不禁感覺到，這作品的確是「強調骨骼和肉體表現」的龍之子系譜下

的產物。當小黑祐一郎以這點向押井守求證時，押井守也只好苦笑地同意：也許他的身體裡真的流著龍之子的血

液吧。

除了正經八百的作品外，龍之子的另一名作【救難小英雄】系列的搞笑劇路線，也反映在押井守同樣擅長的荒謬喜劇中。

談完了這三個導演各自對應的流派，也來問一問：那剩下的那一個庵野秀明呢？他是啥流派的？

請看一下本書的《使徒，襲來——御宅動畫家庵野秀明》一文，就可以發現，一九六〇年出生的庵野，是屬於從小著迷於動漫畫及特攝文化、長大後投入動漫畫相關產業的一代。庵野秀明所屬的公司GAINAX，根本就是從一群臭氣相投的人所組成的同人團體所演變過來的。所以他的流派可說是「偷學武功、自立門戶」的「同人系」。

「同人系」GAINAX公司的成長，正好和八〇年代動漫畫同人團體的蓬勃發展、「御宅族」（OTAKU）的興起有著密切的關係。他們作品的最大特色，就是從過去大量的動漫畫及特攝片中汲取養分，再重新組合成自己的獨特風格，也不避諱或甚至故意地「引用」過去作品中的要素。

庵野秀明的初次執導作品《勇往直前》就是一個最好的例子。這部作品中處處可見其向前人名作「致敬」的橋段，最後卻能渾然自成生命，而不只是個單純的複製拼貼片。他的代表作《新世紀福音戰士》則是把這一套玩得更加成熟。

最後，這裡要補充說明的是，上面所提的這三流派，雖然各有自己的風格，但是他們並不是「有意識」地去故意做出「符合自己過去傳統」的作品，而應該看成是創作者在已成形的習慣及環境氣氛影響下，自然地做出了偏向某一風格的作品。

「東映系」的宮崎駿。
「蟲製作系」的富野由悠季。
「龍之子系」的押井守。
「同人系」的庵野秀明。

所謂「江山代有才人出，各領風騷數百年」，數百年是太久了，在現今這個變遷迅速的年代，絕對不需要這麼久。這「四大天王」雖是目前在日本動畫業界帶領風騷的鋒頭人物，但在各個流派、各種風格不斷混合演變下，也許我們在期待「四大天王」的新作之餘，可以更進一步期待新的流派、新的「四大天王」的誕生！

總論

動畫導演拍的真人動畫——Cutie Honey 甜心戰士

「基於一個甜心戰士Fan的角度，以愛好者的想法來重新塑造自己心目中的女神」之作。

□ tp

庵野秀明是以《新世紀福音戰士》而聞名的動畫導演，然而他最近幾年拍的卻都是真人電影，包括《Love & Pop》（狂戀高校生）、《式日》等等，而且還在國內金馬影展上映過。二○○四年他又拍了一部真人電影《Cutie Honey》（甜心戰士），但這卻是拿老動漫迷們很熟悉的一部舊作來重拍。與其說它是由漫畫改編的電影，不如說它是由真人來演出的動畫。為何動畫導演要來拍真人電影呢？又為何要挑上《Cutie Honey》這個題材呢？以下就來稍作討論。

《Cutie Honey》是什麼？

一九七三年，東映動畫公司造訪了曾經創造出《無敵鐵金剛》、《惡魔人》等名作的漫畫家永井豪先生，希望他能再創造一個新的英雄人物。原本東映公司期望的是一位有著「七變化」能力的主角❶，但當時的永井豪先生想出來的卻是⋯⋯以年輕女孩來擔任打鬥的主角

❷，並且把七變化的能力改成像服裝秀一般的現代風，再加上一點科幻的味道。就這樣，女性型機器人❸《甜心戰士Cutie Honey》誕生了！在永井豪的原作中，甜心戰士爲了和世界級的犯罪集團「豹之爪」戰鬥，除了使用比較接近女性形象的細長西洋劍爲武器之外，每次都少不了全裸的變身鏡頭。原本這只是原作者個人的嗜好，可是出乎意料的是，《甜心戰士》竟然也吸引了不少女性觀眾。在日本動畫中本來就有「魔法少女」❹類型的作品，這類作品也一向有基本的女性觀眾群，而《甜心戰士》雖然用的是科幻的設定，在演出上卻和魔法少女的「變身」很接近，而且也增加了驍勇善戰的女英雄形象，可說是爲原本的魔法少女作品開出了另一條新路線。之後如《美少女戰士》等作品，都可以說是承繼了這個概念。

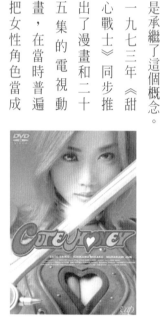

一九七三年《甜心戰士》同步推出了漫畫和二十五集的電視動畫，在當時普遍把女性角色當成花瓶的少年作品中引起了一陣轟動。這股風潮歷久不衰，直到一九九四年還推出了續作《新甜心戰士》的八卷OVA，一九九七年更是重新拍攝了新的電視動畫《甜心戰士F》。在重出了這麼多次動畫版之後，二○○四年《甜心戰士》才終於以眞人電影的方式再度於電影銀幕上復活。

爲何動畫導演要來拍眞人電影？

日本早在六○年代電視的開播期，就已經有《超人力霸王》、《熔岩大使》（手塚治虫原作的機械人漫畫之特攝版）、《機械巨人》（橫山光輝原作的機械人漫畫之特攝版）等等作品出現。而這現象到了七○年代，在上述眾多因素之下更是一發不可收拾，幾乎天天都有各家電視台的特攝英雄片在各種不同的時段播出，週邊商品、玩具、書卡、畫冊等等更是大行其道。爲了有別於六○年代初代《超人

力霸王》播出時的風潮，又稱這個時代為日本特攝片的「第二次怪獸熱潮」。《歸來的超人力霸王》正是其中的一部代表作。這部作品在不久前重新發行了DVD，得到不少好評。而當年還是學生的庵野秀明監督也受到本片影響，拍攝了一部同人特攝片《歸來的超人》，而且還親自演出……

庵野秀明的確執導過不少動畫名作，例如《勇往直前》、《海底兩萬浬》等等，可是在更早以前的一九八○年代，他還是學生時就已經與一群同好（日後的GAINAX成員老將）拍出特攝片《歸來的超人力霸王》、《愛國戰隊大日本》，也就是著名的DAICON FILM的作品之一。其中《愛國戰隊大日本》是一部拿超級戰隊系列開開玩笑的搞笑作品，但

是由庵野秀明執導的《歸來的超人力霸王》可就是一部相當正經八百的特攝作品了。

這部作品的片名與一九七一年的《超人力霸王》作品同名，內容也非一般的惡搞作品可比擬。身為監督的庵野秀明，少年時期顯然是受到圓谷公司《歸來的超人力霸王》那深刻的劇情的強烈衝擊，才讓他在大學時代就拍出這樣一部不像是同人程度的特攝片。

一開始的隕石墜落事件就說明了「已造成數萬人的死亡」！接下來MAT隊的飛機在市區發現怪獸的蹤跡，明知可能還有數千名生還者被活埋在殘骸中，但卻迫不得已要使用燒夷彈轟炸市區以逼出怪獸！MAT隊長的兒子在轟炸攻擊中被怪獸擊

❶ 這個七變化的典故也是來自東映的名作《多羅尾伴內》。

❷ 早在此之前，永井豪先生的名作《破廉恥學園》等漫畫中就有不少女性角色有出現裸露的打鬥場面，因此會有這種構想也不奇怪。在此作之後，甚至還創造了一個全裸打鬥的女主角《KEKOU假面》……

❸ 要注意的是這裡所說的機器人並非robot而是android，構想是來自古典科幻名片《大都會》中的女機器人瑪麗亞。

❹ 或稱為【魔女子系列】作品。這一系列作品原本是主打女性觀眾群的，不過後來男性觀眾的市場也不小。

墜，隊長明知他還有逃生的可能，參謀本部卻下令對具有強力防護罩的怪獸進行核子攻擊！就在MAT隊決定親自進行投下核彈的指令時，超人力霸王及時出現！可是面對怪獸強力的防護罩，力霸王陷入了苦戰！MAT隊長好不容易親手救到了愛子，核彈爆發卻已進入倒數計時！力霸王與隊長父子的命運又將回如何呢？

雖然只是學生的同人作品，這部英雄特攝卻是出乎意料地具有深度！片中除了怪獸道具服是委託業者製作以外，其他如市鎮模型、MAT隊的基地、戰機等設施和制服等等，甚至連光學特效和電腦動畫都是由當時的學生們一手包辦！真要說起本片中與正經的劇情最不搭調的，那就是沒穿道具服星人」這種設定的話，那要接受「本片中的力霸王是一種長得像『庵野秀明』的巨大外星人」恐怕也不是什麼難事……

既然學生時代都能在成本有限的情形下拍出這樣的特攝，那麼如果有在二○○三年金馬國際影展中看過庵野的十四分鐘的短片新作《流星課長》的話，

親自上場的「庵野力霸王」本人啦！不過各位看倌若是能接受「力霸王是一種膚色銀紅相間的巨大外

就會更明白現在的他對於特攝、動畫的演出手法的應用，比起學生時代更加有趣！一部特攝片的好壞，不完全取決於在特效技術上砸了多少經費，在看過庵野的《流星課長》後，筆者對這個說法也更加深信不疑了。

以年齡來推算，本身也是動畫迷的庵野，當年初代《甜心戰士》放映的時候，八成也是在電視機前面目不轉睛的青少年之一。因此這部電影也可以說是「基於一個甜心戰士『迷』的角度，以愛好者的想法來重新塑造自己心目中的女神」之作。

Honey~Flash!!

這一次由庵野重製的《Cutie Honey》能夠由華納來發行，可見他的這部作品還蠻受重視的。那麼，拍出來的成果又如何呢？

女主角佐藤江梨子的演技雖非絕佳，但是要符合甜心戰士這個角色的造型，非得要有「本錢」不可，所以也沒什麼可挑剔的。真正戲份吃重的反而是女警秋夏子，原作中她只不過是女主角的同學（原作中她是個總是代替女主角受罰被的女主角是高中生），是個總是代替女主角受罰被

說起來這已經是

《Cutie Honey》！

的動畫新作《Re:

三卷《甜心戰士》

本也再度推出了

片上映之後，日

明在執導動畫上的成就不是蓋的。不但如此，在本

雄片，不如說它是真人演的卡通動畫，畢竟庵野秀

就畫面上的表達方式而言，與其說這是一部特攝英

永井豪先生也有在本片中露臉喔！

最令人高興的吧！附帶一提，就連原作者的漫畫家

來說，能看到大特攝狂京本政樹的客串演出，才是

實是暗中支援著她們的神秘人物。不過對特攝迷們

特務，表面上看來是死纏著兩位女主角的痞子，其

本片中搖身一變成為美國ＮＳＡ（國家安全局）的

此外，原作中純粹搞笑的無用男主角早見青兒，在

靠別人的女強人刑警，其重要性堪稱第二女主角！

來，能看到大特攝狂京本政樹的客串演出，才是

所以在這部電影版中，秋夏子重生為一個凡事不依

人觸目驚心，讓不少老漫畫迷們留下了深刻的印象，

捨身而被活活燒死。或許是原作漫畫的這一幕太令

虐的可憐角色，後段故事中還為了拯救女主角不惜

它的第四次被動畫化了……未來《甜心戰士》是否

還會再度復出呢？其實也可以想像得到，就算《甜

心戰士》不再出現，「戰鬥的女主角」這個從她而

生出的題材，也不會從日本的動漫文化中消失。

從煙霧中眺望新世紀——Steam Boy 蒸氣男孩

3D技術也許是有錢就買得起的，然而3D的空間概念可不是每個人的腦子都有的。

□ tp

一九九五年，大友克洋開始了新作《蒸氣男孩》的構想。之後他除了擔任動畫《METROPOLIS》（大都會）的腳本和《SPRINGUN》的監製以外，全心投入新作動畫《蒸氣男孩》的拍攝。其後的九年間，雖然因為遭遇種種困難，制作經費花了高達二十四億日圓，但大友終於在二○○四年將《蒸氣男孩》完成並上映。總作畫張數高達十八萬張，若以片長的一百二十六分鐘來算，平均每秒有二十四張畫面，堪與從前迪士尼的「全動畫」作畫精度媲美。

非暴力的「普遍級」大作

對於《AKIRA》一開場那驚心動魄的飆車械鬥，許多觀眾都還記憶猶新；那麼，《蒸氣男孩》是不是也是這種暴力血腥兒童不宜的東東啊？安啦，《蒸氣男孩》是可以闔家觀賞的普級作品啦！咦？不是說大友克洋是以暴力美學著稱的嗎？沒暴力血腥的話還有什麼看頭？其實不然。那麼，《AKIRA》除了炫麗奪目的超能力戰鬥場面之外，又告訴了我們什麼？如劇中人物所言，故事裡的

ＡＫＩＲＡ是一種「力量」，是數億年來將生命從單細胞藍綠藻推演到恐龍、哺乳類，甚至於人類的「力量」。劇中可怕的超能力戰鬥也是這種力量的展現。然而得到力量的鐵雄終於因為它太過巨大而控制不了，最後連肉體都失控暴走。而後來也說明了為何ＡＫＩＲＡ這個代號只是一堆分散冷凍的器官，因為當初得到這股力量的人（Akira）早已發現它不是人類的肉體所能承擔及控制住的，因此拋棄了肉身成仙而去；最後是Akira出現，帶領力量失控的鐵雄走上和他一樣的道路，離開世間。就故事上來說，《蒸氣男孩》雖然捨棄了《ＡＫＩＲＡ》血腥殘忍的暴力鏡頭，是可以闔家觀賞的普級作品，但如果說《ＡＫＩＲＡ》的主題是「人類獲得了巨大的力量將會如何」，那麼《蒸氣男孩》的主題也一樣，只不過從「超能力」換成「科學」這種力量。關於科學力量的對錯，電影中有不少精彩的對話，也有許多有趣的諷刺橋段，保有其一貫的風格。

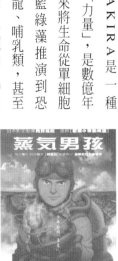

圖片來源：銘華國際

《蒸氣男孩》的故事

話說，兜甲兒是一個不平凡的少年，不只因為他身強力壯勇敢堅強，也因為他有個瘋狂科學家的爺爺與爸爸！天才科學家兜十藏，將畢生心血投入超合金及光子力的研究中，連自己的兒子兜劍造都在實驗意外裡不幸喪生，終於造出了光子力研究所以及超級機器人無敵鐵金剛！還送給自己的孫子兜甲兒當禮物！可是，與老爸同樣是天才的兜劍造其實沒死！而是變成改造人！為了超越父親，他躲起來偷偷研究，矢志造出比老爸的鐵金剛更加厲害的超級機器人大魔神！此外還蓋了一座會移動、會潛水、會自爆的科學要塞研究所！等待著老爸的鐵金剛被打敗的那一天……對於少年兜甲兒來說，有這樣天才的爺爺與爸爸，到底是幸運還是不幸？

「……喂，要談的不是大友克洋的《蒸氣男孩》嗎？怎麼聊起無敵鐵金剛來了？」

咳，因為我實在沒辦法不聯想到這個啊……更何況，「愛德華博士」這個改造人影射的還不只是兜劍造而已！他的造型很明顯是向《無敵鐵金剛》裡

的瘋狂科學家「修特羅海姆・海因利希」致敬！這老兄爲了向兜十藏挑戰，在科學實驗中喪生，卻與赫爾博士合作，變成了改造人復活，甚至將自己的女兒蘿蕾萊做成了超級機械人「多瑙α」，命她挑戰無敵鐵金剛……只不過《蒸氣男孩》中用來對決的不是超級機械人，而是「好噁的一棟城堡」……

移動城堡 vs.天空之城！？

講到「移動城堡」就不得不再多提一下，同樣是以工業革命時代爲背景的「蒸氣龐克」（Steam Punk），也許有人會聯想到另一部著名動畫《天空之城》。不過《蒸氣男孩》與《天空之城》很明顯的全然不同。

「爲什麼？故事不都一樣是少年少女的大冒險？然後就大鬧一陣，最後那個會飛的城就爆掉了，不是嗎？」乍看之下似乎是如此，但其實不然。

《天空之城》的故事的確是少年主角大活躍的動作片，而且最後爲了不讓天空之城的超科技落入野心家壞蛋的手裡，男女主角毅然決然地把天空之城毀掉了。

《蒸氣男孩》的主角也一樣很活躍，不過他的活躍和最後蒸氣城的毀滅沒有任何關係。他雖然也很努力，但在故事中他不是明確地站在擁護或反對蒸氣城的哪一邊；相對的，他只是處於祖父（洛伊德）和父親（愛德華）正反兩極之意見的夾縫中罷了。

話說回來，在大友克洋的成名作《AKIRA》裡，主角金田也一樣是很活躍，然而他的努力在「鐵雄的超能力」或「軍方的武力」兩大勢力的夾縫之下，也一樣是完全沒半點用處。這種「主角在故事中並沒有左右大局的力量」的「主角奮鬥無用論」，在大友的作品中似乎是很常見的。這是《蒸氣男孩》與《天空之城》的大不相同之處。

還有一點，以《天空之城》來說，男女主角的行動等於是作者（宮崎駿）的代言人，最後男女主角是以自身的意志毀掉了天空之城，也就等於創作者親口否定了這種科技力量的存在意義。

但《蒸氣男孩》則不然，蒸氣城並不是在洛伊德博士打倒了愛德華博士之後就爆炸了；如果是這樣演的話，那就和《天空之城》一樣，是否定了蒸氣城的存在意義，以及它所代表的科技了……相對的，後面那段戲除了讓主角多了一些活躍的場景之外，

也讓我們看到了⋯蒸氣城毀滅，並不代表愛德華博士的主張失敗！也不表示洛伊德博士的主張是正確的！只不過是一個事件的結束而已⋯⋯

爲什麼？爲何《蒸氣男孩》的結局不像《天空之城》一樣，給觀眾一個明快的收尾呢？答案是⋯

大友克洋並不想給「人類是否應該擁有科技的力量」下一個明快的結論！

如果《蒸氣男孩》的結局也比照《天空之城》一樣，蒸氣城大爆炸，把野心家、軍火販子和瘋狂科學家等等「壞蛋」通通都炸死，只有男女主角和反對發展科學的「好人」們活下來⋯⋯那這部電影的結論就是「人類不應該發展『科技』這種力量（特別是武器）」了。但很顯然的，大友克洋並不想這麼說。

《AKIRA》雖然把超能力戰鬥的場面描寫得很可怕，但整部電影的主旨並不是否定「超能力」這種力量；《蒸氣男孩》對於「科技」的態度亦然。

大友克洋的世界觀是趨向渾沌、混亂及崩壞的。他雖然不認爲「人類一定會善用得到的力量」，卻也沒有嚴厲批判「惡用力量」這件事，而是用近乎荒

謬的態度來嘲諷⋯⋯也正因此，預告片的那句「我絕不放棄未來」在電影本片中一次都沒出現過！因爲這句台詞太有「下定論」的味道了，與大友的風格不合。

傳統與電腦動畫的融合

在技術層面來說，《蒸氣男孩》將傳統的2D動畫與電腦動畫作了近乎完美的結合，並前往英國實地取材，在畫面上重現了十九世紀工業革命時代的英國科學博覽會的風景。華麗而考究的場景、壯闊的氣勢、高潮不斷的動作戲，大量的崩壞、破滅，衝擊力十足的場面，精準的光影與煙霧的層次感，作畫之精細，美術設計之優美，呈現了十九世紀後葉工業革命蓬勃發展的夢想時代之期待與不安，這正是所謂「蒸氣龐克」的精髓。從《AKIRA》以來，大友對於「煙霧、砂塵的飄動」等等「微細粒子在空氣中呈現懸浮狀態的擴散」的作畫向來是一絕，所以選擇了「蒸氣」這個題材，正是他最拿手之處。不但如此，《蒸氣男孩》在音效上的成就也是不言自明的。連機械擦撞、齒輪轉動的音效，都

透出金屬碰撞的沈重感。總合各方面的評價，《蒸氣男孩》絕對是一部震撼觀眾的大作。

自九〇年代以降十幾年來，電腦動畫無疑地是動畫業界最大的技術革新。舉例來說，以往傳統2D的賽璐珞動畫要描繪一個有著複雜線條的物體在空間中旋轉運動的時候，就是最費工的時候；然而在電腦動畫的協助下，只要3D模型建立好，愛怎麼動都沒問題，還可以反覆使用。這些進步即使是外行人也看得出來。

不過，在動畫卡通王國的日本，因為業界對傳統手工動畫的作業早已習以為常，所以在電腦動畫的引入上有著相當大的阻力，更何況日本在電腦動畫上不論是技術或資金都不如美國（特別是泡沫經濟崩潰之後），要這些在原來的業界已經混得很熟練的動畫大師們，從頭開始去學一個他們摸都沒摸過的新技法，的確也是相當殘酷的一件事。

然而時代的潮流不容忽視，就連動畫界老將的宮崎駿，也不得不在年過半百之後開始從頭學起電腦。不進步就得等著被淘汰，何況是原本電腦技術就輸美國一截的日本，更得加快腳步不可。

在這之中有一個特別的人物，那就是大友克洋。雖

然比宮崎駿小了一個世代，但就國際上來說，八〇年代末期他的大作《AKIRA》可是比宮崎駿更早揚名海外的。

早在八〇年代前期，大友克洋還只是個漫畫家而非動畫大師的年代，他的漫畫構圖就以極為精準的透視法來呈現空間感、寫實感。此外像無微不至的細節描繪（接近Hyper-Realism的風格），以及宛如用快門捕捉到動作瞬間的表現手法等等，在平面的畫紙上就已經透露出強烈的電影風格。等到大友克洋開始製作動畫，他對動感及光線的表現更是擺脫了一般國際對日本動畫「呆滯、不流暢」的成見。

以現今的觀點來看，早在那個只有2D傳統作畫的年代，大友克洋的腦子裡就已經是3D的了！不但是空間的立體感，連時間的流動都在他的圖像之中（這個在「動畫」來說是理所當然之事，但他早在「漫畫」中強烈地表達出這個概念）！

圖片來源：普威爾

也正因此，電腦動畫技術對大友來說是個特別的存在。當3D技術變成「只要用錢就砸得出來」的時

66

候，一位「在腦子裡就有著3D概念」的動畫工作者又該如何定位自己？

一九九五年，大友在動畫《MEMORIES》第三章〈大砲之街〉中導入了電腦動畫的技術，並開始嘗試所謂「一鏡到底」的不分鏡的玩法。這個在實攝電影中雖不是什麼創舉，但對「一開始什麼場景都不存在」的「動畫」來說，除非製作者的腦海中已經預先建立好了3D的場景，否則根本連畫都沒辦法開始畫！3D技術也許是有錢就買得起的，然而3D的空間概念可不是每個人的腦子都有的。

其後，大友克洋投入了他的《蒸氣男孩》的製作，而且為了追求「將傳統的2D動畫與電腦動畫結合」，一做下去就是九年！在這九年之間，就連以慢工出細活的宮崎駿都已經推出了三部大作，一部比一部賣座，而且揚名四海，抱回一堆獎項，可謂名利雙收。可是大友呢？如果不是因為他還有擔任一些作品的腳本和監製的話，可能這個名字都已經快被人遺忘了。甚至可說直到去年《蒸氣男孩》在

圖片來源：普威爾

日本上片前為止，許多人都一定以為「這個作品八成胎死腹中了吧？怎麼拍那麼久都還拍不出來？」只是為了讓電腦動畫與傳統2D手工繪畫結合，值得付出這麼大的犧牲嗎？

等到看過《蒸氣男孩》之後，我們才發現，他沒有白浪費九年的大好光陰，沒有白花二十四億日幣（先不管他是否賺得回來……）。或者該說……等了這麼多年，總算讓我們看到了「電腦動畫技術在卡通動畫中的應用」的正確示範！不是把3D的CG跟2D傳統手工繪圖硬湊在一起就了事！對於《蒸氣男孩》的畫面內容，由於文字實在不足以形容，只能請讀者們親眼去確認，在此不加贅述。只能說那是大友克洋這九年來對電腦動畫所付出的心血結晶（不過對他自己來說，他似乎還不是很滿意的樣子……）。一九八八年我們第一次看到大友的《AKIRA》而為之驚豔的時候，我們讚嘆的是他初為動畫監督時所展露的天份；而現在我們看到他的《蒸氣男孩》而為之感動的時候，我們欽佩的是他執著的努力與決心。

對日本動畫業界而言，這個轉變的過程真的是漫長而痛苦，然而這個努力絕對是值得的。

INNOCENCE——押井演化論的終點？

思想不是透過故事來表達，而是透過設定、對白、畫面、音樂這些傳統上屬於技術層面的部分來傳遞。

□ Alplus

得獎？不得獎？

二○○四年三月六日公開的押井守最新劇場動畫《攻殼機動隊2：Innocence》，爲押井守打下了響亮的國際名聲，除了在幾個重要的國際影展中獲得極大的注目與高度評價之外，更入圍了坎城影展、奧斯卡金像獎的最佳動畫，以及著名的動畫獎項「Annie Award」。雖然最後並沒有得獎（這一年的獎幾乎都給PIXAR的《超人特攻隊》拿走了，不過《Innocence》這年在日本國內倒是頗爲豐收：拿到了二○○五年東京國際動畫節動畫電影優秀賞、總

務省舉行之「年度數位內容大賞」，以及「日本科幻大賞」等獎項），不過提名即肯定，押井守已經確定了他在國際影壇上的名聲。

不過也許有許多人會跟筆者一樣，認爲其實這部《Innocence》沒有得到上述大獎，是十分合情合理的結果？別誤會，筆者本人也是死忠押井迷，對於《Innocence》這部作品也十分喜愛。那爲什麼我會認爲它不該得獎呢？如同最普遍的看法，這是部續集電影，而續集在獎項中本來就不討好，畢竟電影、動畫是屬於創意產業，在各個主要獎項的評審過程中，「原創性」一向是非常重要的一環。既然

是「續集」，「原創性」方面的評價多半比不上第一集，這是《Innocence》在角逐各項大獎中，相當吃虧的一點。不過反過來說，大部分的續集作品基於這個理由，根本一開始就不會被提名，那麼，為什麼《Innocence》又會被提名呢？原因很多人討論過，我也來湊一腳⋯⋯這些影展可能是要向《攻殼機動隊》第一集致敬。他們恐怕大部分在《攻》片第一次上映時都無緣得見（太冷門了），好不容易經過了快十年，終於有了續集，可以彌補一下當年的「遺珠之憾」。

這種說法當然是我的無責任猜測——不過沒錯，你從上面讀到的言外之意就是我認為比起《Innocence》來，《攻殼機動隊》更適合拿到這些獎項。

基本上，《Innocence》是一部「過於任性」的作品。像劇中人物開口閉口都要引經據典，而且上自主角、下至雜魚，每個人都要口出至理名言，以劇本寫作的角度來說，實在是犯了大忌——不同性格的人，卻用了同一種口氣講話。據說押井守有個習慣，在書上讀到覺得有理、自己喜歡或是覺得講得很好的句子，就會拿筆記本記下來，並且「好東西要與好朋友分享」，這麼讚的「押井精選名言集」怎麼可以不用呢？於是就把這些自己最喜歡的句子塞進劇本裡面，靠著劇中人物之口再作詮釋。

其次就是在音效與影像方面，可以說是發揮到了技術上的極致，然而卻也讓人不禁要問：押井守是否讓我們這些觀眾的眼睛和耳朵承受了過重的負擔？作品的內容與這樣的聲光效果是否匹配？其實這個問題的答案也類似：押井守在本片中，將他的視覺與聽覺的美學理論發揮到極致，至於在整體的設定或架構上是否發生問題，變成次要的考慮。例如本片第一集的時間間隔並不長（故事裡的時間），但是城市觀有極大的差異，顯然押井守對這可能的矛盾並不在意。另外的例子是，相較於第一集中的生化義體，採取完全模擬眞人的設計，用在人類因受傷、生病、老化而無法使用、或是因爲職業上需要強化的肢體改造上；在第二集中則改用強調「球型關節」的人偶。並且第二集中，那些出問題的人造人（Gynoid）多被拿來作爲性玩偶之用。比較此二者，其實有外觀與用途的不匹配之處：性玩偶反而應該以擬眞爲設計重點。再次地，押井守顯然並不在意這種程度的不搭調，因爲「球型關節人形」的

視覺衝擊性比「模擬真人」要強得太多了。

由以上幾個例子來看，我們應該就能理解，為什麼

許多觀眾在看完《Innocence》後，往往對吊書袋

式的對白、炫麗令人目不暇給的畫面、以及味道十

足的配樂留下了深刻的印象，但是一問起劇情內

容，卻是支吾其詞，說不出個所以然。

當然這不是說《Innocence》只是一部以表面聲光

效果取勝、毫無內涵的作品。事實上剛好相反，本

片可說是集押井守思想於大成之作：對影像作品的

想法、對社會變遷的想法，甚至對人類的未來與命

運的想法。也就是本文標題所說的，這部作品是

「押井演化論的終點」，包含了作品的演化、文明的

演化、以及人類的演化三大主題。如何，這題目可

夠大、內涵可夠深了吧？

影像作品的演化

在押井守二〇〇五年訪台時，由數位內容學院所舉

行的研討會中，他再三強調，影像作品的核心，在

於「畫面情報（資訊）量的操作」。在《Innocence》

中，單一畫面所內含的資訊量極高──但是所謂的

「資訊操作」並不只是一味要求在畫面上塞入更多

的情報；由於所有的影像作品，都可

以視為一「時間序列」（time series，我們可以將動

畫視為「畫面」對「時間」的函數），動畫作品中

所有的元素都是隨著時間而改變其特性，畫面與畫

面的情報量變化（或許可以稱之為「情報流量」或

是information flux）也是極為重要的考慮。將「單

一畫面中的情報量」與「隨著時間進行畫面與畫面

之間情報量的變化」這兩個要素結合起來，就是

「映象作品的本質」。

所有的影像作品，不管題材是什麼、演出方法如

何，最後總是可以用這些量來分析這些作品。而所

有的技法──2D也好、3D也好、手繪也好、電

腦建模也好、實景攝影也好，如何建立一個共同平

台將這些素材整合起來，以得到企畫所想要的情報

操作模式，就是下一代內容產業技術的關鍵核心。

由這些理論與思考方向出發，押井守得到的結論

是：「所有的電影都會變成動畫」──因為動畫是

進行情報操作的最佳平台。

押井守所建立的這個理論，與其說是電影理論，其

實更像是科學模型，我想全世界成千上萬的導演

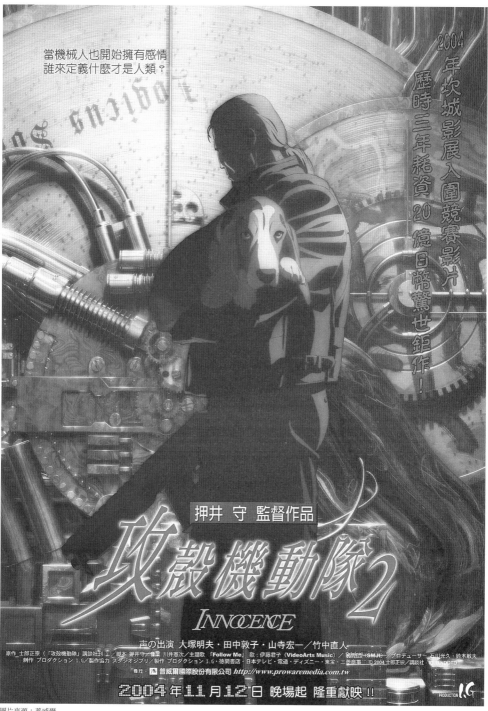

當機械人也開始擁有感情
誰來定義什麼才是人類？

2004年坎城影展入圍競賽影片
歷時三年耗資20億日幣驚世鉅作！

押井 守 監督作品

攻殻機動隊2
INNOCENCE

声の出演 大塚明夫・田中敦子・山寺宏一／竹中直人

原作 士郎正宗（「攻殻機動隊」講談社刊）Ⅰ／脚本 押井守／音楽 川井憲次／主題歌「Follow Me」歌：伊藤君子（VideoArts Music）／Original Version (SMJI)／プロデューサー 石川光久・鈴木敏夫
制作 プロダクション I.G／製作協力 スタジオジブリ／製作 プロダクション I.G・徳間書店・日本テレビ・電通・ディズニー・東宝・三菱商事／©2004 士郎正宗／講談社・IG・BNDDTD

發行：普威爾國際股份有限公司 http://www.prowaremedia.com.tw

2004年11月12日 晚場起 隆重獻映!!

PRODUCTION I.G

圖片來源：普威爾

中，會以這種方式思考的大概是鳳毛麟角。當然，押井守並不是一位科學家，因此他可能也不知道他已經提出了一個極具挑戰性的科學問題：如何分析影像作品中的情報流以及情報量？我們是否可以利用一些現有的工具如Shannon's entropy或是「符號動力學」（symbolic dynamics）來研究它呢？相信同盟的讀者裡有不少是理工背景出身，可以思考一下這個問題。

都市面貌的演化

現代社會中都市面貌隨著時間推移所發生的改變，一直是押井守作品探討的重要主題。一九八九年的《機動警察》劇場版第一集中，將都市的開發與廢棄的問題作了一次完整而且頗具批判性的思考。在林立的高樓的縫隙中還存在著古老破舊的平房，勇猛前進的的都市開發設計畫不斷地繼續推進，但是都市本身以及人類的生活卻追不上這個速度，造成了一種荒謬的景象。後續的《機動警察》劇場版第二集（一九九三）則呈現出軍隊進駐長久以來過著和平生活的城市中時，格格不入的違和感。

相對於【機動警察】以近未來為背景（其實現實時間已經追上了劇中時間，而押井守的確也是以我們所生活的「現代」作為這個系列探討的對象），《攻殼機動隊》則是探討在更遙遠的未來，在「科技向前衝」的趨勢下，都市的面貌會變成什麼。在眾多的科幻作品中，都免不了要描繪未來都市的景象，最常見的未來都市印象可能是「進步、乾淨、便利、冷漠」，不過押井守並不採用這樣的方式，而是加入了經典科幻電影《銀翼殺手》（Blade

人類與機械的演化

自從艾西莫夫（Isaac Asimov，化學家、科幻作家，以【基地】以及【機器人】系列爲代表作，可以說是科幻界的「教皇」）發表了「機器人三原則」之後，科幻界乃至於科學界就不斷思考「未來的人類是什麼」這個主題。艾西莫夫的思考方向是由原本無生命的機器人（與電腦）發生自我意識的覺醒，因而自覺爲「人」的過程；而《攻殼機動隊》原作者士郎正宗則走另一個方向：人類爲了延長壽命或是強化能力，不斷地進行人體改造的結果，造成人類喪失了身爲「人」的自覺。這是從兩個不同的方向來探討「人類」這種生物的未來。押井守採取的路線則是「中間路線」，由「人機介面」著手：從《機動警察》劇場版第一集的「HOS」作

Runner，一九八二，Philip K. Dick原著，Ridley Scott導演）的行列。在《攻殼機動隊》第一集中，故事背景的「新港市」以香港爲藍本，呈現出髒亂、擁擠，但是又充滿人味的形貌，與其說是二〇三〇年，毋寧更像是一九八〇年的景象。這種設定可以拉大與「科技對人類所造成的改變」的反差——人體改造的比例逐步提高，人與機械之間的界線逐漸模糊。

在《Innocence》中，都市的面貌又有了改變，由「純粹」的香港式街景變爲混血式的風格——哥德式的尖塔、台灣式的廟宇、日本式的祭典、香港式的雜亂，加上工業城市的管線、鋼架，混合在一起變成一個奇異的都市景象。這種型式反映出一個現象：除了科技的進步之外，不同文化間的融合，是驅動城市形貌演化的動力。這種對未來的詮釋是在過去的作品中比較罕見的，透過這樣的影像實驗，也提示我們未來的一個可能的面貌。

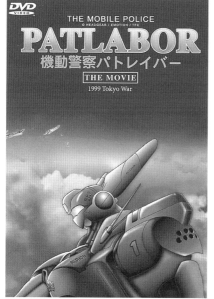

圖片來源：普威爾

業系統病毒、到《機動警察》劇場版第二集中多次強調「肉眼的視點」以及「透過機械觀看的視點」的比較、再到兩部《攻殼機動隊》，到達了終點——人機介面逐漸消融，人與機械融為一體，難以區分。

凡是探究「人與其他東西有什麼不同」，必定會產生高度哲學性的思辨。在「以導演吊書袋為己任、置觀眾理解力於度外」的《Innocence》中，當然

非得有一堆莫測高深、高來高去的台詞不可（不然豈不是愧對了「押井守」三個字？）。撇開這些不談，就只看女主角草薙素子好了，在第一集中她好歹還有一個「原裝貨」的腦袋，到了第二集她已經變成跟人偶師一樣的「資訊生命體」。相信一定也會有觀眾問：「素子的腦到哪裡去了？」「包括腦的所有肉身都已經消失的素子，還算一個人嗎？」由此衍生這個陳腔濫調的大哉問：「如果是的話，那該怎麼定義『人』這種東西？」

「人類演化的極致是資訊生命體」這種想法並非押井守獨創，不過他採用的演化路徑非常有趣，也頗具思考上的刺激性。

這是一部問題作

將《Innocence》放在押井守作品的脈絡中可以發現，這是一部押井守總結他的思想（與興趣）的作品，探討的問題層面既深且廣，但是故事本身似乎難以支撐他嘗試表現的這個龐大的思想體系，於是顯得有點末端肥大：思想不是透過故事來表達，而是透過設定、對白、畫面、音樂這些傳統上屬於技

術層面的部分來傳遞。這種作法是比較不被傳統的評論方式所肯定的，因此要說《Innocence》是「佳作」、「傑作」，其實是存在許多問號的。但是如果拋開這點不談，本片在技術面上的表現、以及透過這些技術面傳達的思想深度，又足以「威壓」所有的評論家不敢口出惡言。如果我要論斷這部作品的話，我會將它與富野由悠季的《傳說巨神伊甸王》或是庵野秀明的《新世紀福音戰士》並列，稱爲「日本動畫史上三大問題作」吧！它們或許不是傳統意義上的「傑作」，也絕不可能像宮崎駿的作品一樣席捲票房，然而在動畫史、甚至文化史上，都會佔有一席之地的！

解析《霍爾的移動城堡》中的性別呈現

不論是十八歲的少女、五十歲的母親、或是九十歲的老婆婆，都是同一個蘇菲。女性在一生當中會經歷人生不同的歷程，有時角色的轉變只是存乎一心。

□ 雙雙

前言

日本動畫導演宮崎駿二〇〇四年最新完成的作品，是由英國奇幻小說家黛安娜·偉恩·瓊斯（Diana Wynne Jones）的同名小說所改編。宮崎駿過去所導演的電影如《風之谷》、《天空之城》、《魔女宅急便》、《魔法公主》、《神隱少女》等動畫中多以「少女」為主角，並具有堅強、勇敢的特質，而《霍爾的移動城堡》中，十八歲的女主角蘇菲卻在開場後不久隨即被荒地女王變成九十歲的老婆婆，女主角都是以超齡的

「老婆婆」姿態出現。

宮崎駿二〇〇一年的《神隱少女》，曾獲得奧斯卡最佳動畫長片獎、第五十二屆柏林影展金熊獎，也是第一部以動畫電影的身份獲得此項殊榮的影片。而《霍爾的移動城堡》則是威尼斯電影節三十年來第一部角逐金獅獎的動畫電影，最後獲得了今年的威尼斯榮譽金獅獎。

針對這樣一部精采的動畫電影，本文將試圖探討影片中女主角蘇菲、男主角霍爾的性別呈現，特別是蘇菲在「少女」、「母親」、「老婆婆」三者之間角色的轉變。隨著不同的遭遇與心境，蘇菲的外表也在片中超過一半以上的時間，女主角都是以超齡的

隨之變化；在感受到愛情時，蘇菲是個追求真愛的少女，勇敢執著；在安慰、照顧霍爾與家人時，蘇菲即化身為母親，溫柔慈愛；而在蘇菲退縮逃避時，卻變化成為老婆婆，回到內心的避風港。而「沒有心」的霍爾看似英俊風流的青年，卻是一個具有戀母情結、內心自閉的男孩。除了明顯的「反戰」主題外，影片中出現的「老婆婆」、「老狗」、「老女巫」，也呈現出片中對「老人」與「年紀」主題的探討。

蘇菲由十八歲變成九十歲，到片尾最後再度回到十八歲，筆者將蘇菲的轉變分為四個階段：「最初的少女蘇菲」、「老婆婆蘇菲」、「母親的蘇菲」、「成長的少女蘇菲」。這些階段的轉變一方面代表了女主角心境的轉變與成長，另一方面，「少女」、「母親」、「老婆婆」也正是女性一生當中幾個重要的階段性角色。女性在反觀自我或是與男性、家人相處時，經常必須同時扮演好幾種角色──女兒、妻子、母親、祖母等等，因此這三種特質也可能同

腳本・監督
宮崎 駿
原作 瑤安娜・童恩・瓊斯

金彩色卡通漫畫 FILM COMIC

霍爾の移動城堡

スタジオジブリ作品
STUDIO GHIBLI

圖片來源：臺灣東販

時存在。而與蘇菲扮演的不同角色相對應的霍爾，也隨著門上輪盤的轉動，在不同的城市用不同的名字扮演不同的角色，成為另一種形式的角色扮演。

最初的少女蘇菲

片中蘇菲一開始出現的場景，是在帽子店的一間狹小的工作室內，蘇菲背對著鏡頭，正在努力地縫帽子。窗前飄過火車頭冒出的黑煙，似乎象徵著蘇菲憂鬱陰暗、封閉保守的心情。帽子店中一群穿著色彩鮮豔、活潑多話的女孩和婦女正興高彩烈地說要到鎮上看節慶遊行，蘇菲卻戴上簡單樸素的帽子

（與她正在製作的華麗繽紛的帽子成對比）、穿著樸素的灰綠色洋裝，獨自一人前往咖啡店找她的妹妹。出門前，她站在鏡子前端詳了一會兒，便把帽子壓得低低地出門了。這與影片中段她大喊著「我從來沒有漂亮過！」相呼應。蘇菲對自己的外表沒有信心，對目前的生活也不滿意。

而在他人的眼中，此時的蘇菲是怎樣的形象呢？蘇菲在路上遇到一個向她搭訕的士兵，士兵以「真的像一隻小老鼠」來形容此時的蘇菲；而與妹妹蕾蒂相較，一頭金髮的蕾蒂個性活潑，穿著有蓬蓬袖的桃紅色洋裝、塗著與洋裝相同顏色的口紅，極受歡迎。當蘇菲被妹妹問道：「妳真的想接管這家帽子店嗎？」蘇菲無言以對。接管帽子店是身為長女的責任，卻不是蘇菲真正的興趣。由以上的幾個場景來看，此時的蘇菲是個沒有自信、壓抑自己、退縮、保守的少女。

九十歲的蘇菲

在荒野女巫將蘇菲變成九十歲的老婆婆時，出乎意料的，蘇菲卻沒有大哭或是情緒崩潰，似乎非常冷靜地接受了這個事實，還安慰自己說「衣服也比以

前更適合自己」。變成老婆婆的蘇菲，打包了一些東西就離家出走了，好像沒有一點遺憾。變成老婆婆似乎成為蘇菲最好的藉口，由日常生活的責任中出走，蘇菲逃避了她自己。由某個角度看來，十八歲的蘇菲有著九十歲的心情，變成九十歲只是她自我心境的呈現。在影片中，每當蘇菲出現想要逃避的心情的時候，外表馬上就會變成這個駝著背、有著灰色頭髮、臉上手上滿佈皺紋的老婆婆。

雖然隨著劇情進展，蘇菲的外表隨著時間推移漸漸轉為年輕，可是在某些場合，卻出現過幾次劇烈的轉變，有時由年老轉為年輕，有時由年輕迅速地轉為年老。轉為年老的場景最劇烈的一次是發生在霍爾帶著蘇菲同遊他小時候成長的草原和小屋時，霍爾表示「我希望能讓蘇菲和大家安心生活。」蘇菲卻害怕霍爾會離開，又說：「我長得不漂亮，只會打掃。」當霍爾回應：「蘇菲很美啊。」蘇菲卻馬上由少女的年輕面容迅速變成九十歲的老婆婆面容，並說：「年紀大的好處就是可以失去的東西很少。」害怕面對真愛的蘇菲，迅速退回自己建造的保護港中。「面由心生」，由此可見九十歲的蘇菲一方面代表著老年人較為認命、安全的想法，同時

也是十八歲的蘇菲自己建造逃避的自己內心的另一面。

蘇菲進入移動城堡、擔任清潔婦工作的這段期間，除了在睡夢中之外，外表都維持著九十歲老婆婆的模樣，「老婆婆蘇菲」努力打掃地板、清洗衣服、買菜、煮飯，勤勞、認真、固執，這樣的形象跟傳統的年長女性形象一致。

對「年老」這件事，宮崎駿在本片中有非常多刻意的描繪。一九四一年出生於東京的宮崎駿，今年六十四歲，宮崎駿的夫人大他四歲，今年六十八歲。不知道是否因為自己及夫人年紀日漸增長，在《霍爾的移動城堡》中也出現了許多對年老的人的描寫？這一天將在後文中詳加描述。

母親角色的蘇菲

蘇菲到移動城堡後，一直保持著九十歲的外貌，直到霍爾要求她扮演母親的角色，面貌才開始轉為五、六十歲的母親形象。霍爾希望蘇菲代替他前往城堡面見霍爾以前的魔法老師莎莉曼夫人，表達霍爾不願意參與戰爭的態度。霍爾將蘇菲的衣服變為亮眼的藍色，而蘇菲的外貌皺紋減少，也不再駝

背，顯得年輕許多，感覺上九十歲的蘇菲回到了五、六十歲。這也是蘇菲在被魔法詛咒後第一次較為明顯的變化。

在這段期間，蘇菲照顧鬧情緒的霍爾，勇敢地單獨前往皇宮，即使是在路上遇到荒地女巫、或是獨自面對法力強大的莎莉曼夫人，蘇菲都表現出勇敢、無畏的精神，一心想保護霍爾。其後，不論是將變成老婆婆的荒地女巫和老狗因帶回城堡，在床畔悉心照顧，或是讓年紀幼小的馬魯克抱著、撒嬌地要求她「不要走！」，感覺上蘇菲成功地扮演了照顧上一代老人和下一代小孩的母親角色，成為家庭的支柱，這樣的形象也跟傳統的母親形象一致。

此外，蘇菲扮演「母親」，似乎也呼應了霍爾的「戀母情結」。除了表現在霍爾要求蘇菲扮演他的母親上之外，當蘇菲將崩潰的霍爾抬進房間，蘇菲第一次看到霍爾的房間，霍爾也第一次在蘇菲面前表現出他的軟弱，吐露出他其實是非常膽小、非常害怕的。這樣的關係同時是電影中相當常見的男女關係鋪陳，男性不願在男性面前表現軟弱，卻會在喜愛的女性面前表現出脆弱的一面，在女性面前尋求安慰與照顧，是典型的「戀母情結」。

成長的少女蘇菲

隨著劇情的推進，蘇菲與霍爾之間愛情的滋長，蘇菲的外貌轉變回原本十八歲少女的時候越來越多。

在電影後段四分之一之後，蘇菲為了要躲避莎莉曼夫人的追擊、奮力抵抗惡魔，將霍爾心臟取回，在這整個過程中，蘇菲都維持著原本少女的面貌。這也代表了蘇菲的成長，成為一個堅強勇敢、獨立自主、充滿自信的女孩。

最具有「儀式」性象徵意義的，就是蘇菲將辮子給了卡西法，由長頭髮變成短頭髮。蘇菲為了保護家人與霍爾，毀掉了原本的城堡，將辮子給了火魔，讓卡西法再創一個新家。宮崎駿電影中，勇敢、堅強、願意捨己為人的的女主角形象幾乎都是短髮，如《風之谷》中女主角娜烏西卡、《魔法公主》中的小桑；而同樣由長髮辮子女孩變為短髮的則是《天空之城》的女主角西達，她一開始也是一個較為內向害羞的女孩，後來髮辮為槍所打斷，與蘇菲髮辮為火魔燒斷，有類似的象徵意義，代表女主角的成長，並顯現其堅強性格的一面。

此外，蘇菲也會因為「愛」而回到十八歲。蘇菲第

一次由老婆婆轉變為十八歲的外貌時，是當蘇菲面對莎莉曼夫人，並勇敢地對莎莉曼夫人說出「我相信霍爾！」時，這也是她第一次面對內心的愛使她回到了十八歲的心境，

蘇菲第二次回到十八歲，是在霍爾將城堡開口的一部份搬回蘇菲原本的帽子店，當蘇菲回到暌違的房間時，看著窗外的側面是年輕的她，但當霍爾問到「喜歡這個房間嗎？」蘇菲的卻逃避地回答：「很

適合清潔婦的房間」，面貌馬上變老。而第三次則是發生在霍爾帶著蘇菲回到霍爾小時候生長的草原，在開滿花的草原上，面對著清澈如鏡的湖水，

霍爾牽著蘇菲的手欣賞風景，蘇菲又回到了充滿愛情的十八歲少女，直到她逃避吐露眞心的東西很少。」

又立刻從十八歲轉變爲九十歲充滿皺紋的臉。

說：「年紀大的好處就是可以失去的東西很少。」並透過蘇菲的眼光，霍爾在片中幾乎很少單獨出現，大多是透過蘇菲的眼光與觀察，我們漸漸發現了霍爾的內心。而在片中我們所認識的霍爾，其實是透過了蘇菲的眼光，霍爾在片中幾乎很少單獨出現，大多是子。

霍爾的角色呈現

男主角霍爾在片中也因爲蘇菲而逐漸成長，與蘇菲外貌轉變互相呼應，由一個表面風流倜儻、「沒有心」的霍爾，漸漸讓觀眾看到他是一個有著戀母情結、膽小、害怕的霍爾，最後因爲出現了「必須保護的人」，他開始挺身而出、不再逃避。最後因爲蘇菲的救贖，最終於取回了他自己的心。霍爾這個角色在本片中也是一個經由成長而完成人格的男

不論是十八歲的少女、五十歲的母親、或是九十歲的老婆婆，都是同一個蘇菲。女性在一生當中會經歷人生不同的歷程，有時角色的轉變只是存乎一心。九十歲的老婆婆可以有十八歲的心境，而十八歲的少女有時候也會有九十歲的心態。「少女」、「母親」、「老婆婆」的形象並非刻板與一成不變，而是隨時在轉換之中。

霍爾的外表

片頭一開始——也就是蘇菲還在房間中縫製帽子的時候，霍爾雖然沒有出現，但是導演讓帽子店中的女孩討論霍爾：「你聽說了嗎？南町的瑪莎說心臟被霍爾掏走了。」「好可怕喔。」藉以營造出一個會魔法的恐怖霍爾形象。

而霍爾第一次出場，是他在街道營救了被士兵搭訕的蘇菲，並且帶著她在天空漫步以逃避黑暗魔怪的追殺。霍爾有著一頭金黃色的頭髮，戴著藍色寶石的項鍊、淚滴狀的耳環，身穿白色襯衫，披著粉紅色、灰色相間的外套，不但外表光鮮亮麗、風流倜儻，對女孩子的態度也溫柔體貼，成功地營造了一個「英雄救美」形象，也無怪乎到處謠傳他「吃掉女孩子的心」，其實也就是「偷走女孩子的芳心」。甚至霍爾在退場時也故作瀟灑，由陽台上揮著手一躍而下，只留下驚訝不已的蘇菲。

我們隨著老婆婆蘇菲進入移動城堡內部之後，漸漸發現了霍爾眞正的內心世界。霍爾第二次出場，是在蘇菲進入移動城堡後的第二天早上，霍爾回到城堡，並爲大家煎蛋和培根，帶進來的魔法咒語。直至此時，霍爾都還有著一個正面的形象，不但會作早餐，也展現了他魔法力量的強大。

城堡內的門隨著門上轉盤轉向不同的顏色，共有四個開口，而霍爾也在不同的城市有著不同的名字、扮演著不同的角色，這暗示著外表光鮮亮眼的霍爾其實並不願意外界發現他的眞實面貌，不斷地到處躲藏。

霍爾的內心

我們隨著老婆婆蘇菲探索移動城堡的內部，也漸漸進入霍爾的內心。首先，與霍爾的光鮮打扮相反的，城堡內部積滿了灰塵、佈滿蜘蛛絲、久久沒有打掃，而在二樓霍爾每天花上很多時間泡澡的浴室，更是充滿泥垢，與他的外表截然相反。這個城堡象徵了霍爾的內心，在外活動的他並沒有心，他的心與火魔卡西法留在城堡的暖爐中，而這個內心過去霍爾並未加以正視與清理，以致灰塵滿佈。

而霍爾內心愛慕虛榮、小孩子脾氣的一面，在電影中藉由霍爾洗澡後頭髮顏色改變而亂發脾氣一事徹底揭露。霍爾在洗澡中發現自己頭髮的顏色改變，氣急敗壞地僅圍著一條浴巾就由浴室中衝出來找蘇菲興師問罪，圓睜著眼睛、甚至哭了出來，僅僅是頭髮顏色不同就喊著：「我絕望了……眞是天大的屈辱。」即便蘇菲安慰他，他還是說：「一切都完了……，不美了，活著也沒意思……」霍爾雙手抱頭坐在椅子上，呼叫了黑暗精靈，使得自己身上流出綠色的黏液，整個人癱軟在椅子上。這個形象與之前霍爾光鮮亮麗、風流倜儻的外表形象截然不同，我們在此看到的是一個愛慕虛榮、任性妄爲、小題大作的霍爾。

蘇菲將全身流著綠色黏液的霍爾拖進房間，這也是我們第一次進到霍爾的房間。令人訝異地，這位法力高強、名聞世界的魔法師，房間裡不是魔法書籍或是法術用品，竟然充滿了霍爾小時候的玩具與咒語，「我其實非常膽小，這些東西都是防荒地女巫用的咒語，我害怕到無法形容……」霍爾在此也向蘇菲揭露了自己內心軟弱的一面，後來蘇菲鼓勵霍

爾去面見國王表達自己不願參戰的想法，沒想到具有「戀母情結」的霍爾卻叫蘇菲假扮成他的母親代替他去皇宮，要蘇菲說「你兒子很沒出息，幫不上忙。」在這段場景中，蘇菲徹底扮演了母親的角色，照顧著霍爾宛如小孩子般任性、脆弱的一面。

霍爾的成長

因為不放心蘇菲，霍爾也化身成國王前往皇宮一探究竟，雖然還是為莎莉曼夫人所識破，仍是他勇敢面對恐懼的表現。他在飛行器上對蘇菲說：「知道妳在那裡，我才有勇氣過去。」那麼可怕，我一個人怎麼敢去。」霍爾依賴著蘇菲，也因為蘇菲而產生勇氣。而在影片後段，霍爾化身為黑色的大鳥跟敵人戰鬥，在一段戰鬥後霍爾與蘇菲見面，霍爾對蘇菲說：「我已經逃得夠久了，好不容易出現了需要保護的人，那就是妳。」莎莉曼夫人似乎也是霍爾過去的戀母情結的投射對象，而在後來出現了蘇菲，霍爾不再逃避，挺身勇敢地戰鬥，打破過去的戀母情結，霍爾也因此成長。

在影片的最後，城堡全毀，而蘇菲由卡西法處拿回霍爾的心，放回霍爾的身上，霍爾與卡西法重新獲得自由，因而城堡的全毀反倒是象徵了新生，是全新的開始。霍爾終於拿回他的「心」，成為一個「完整的人」。

老人與年齡

《霍爾的移動城堡》中，除了男女主角的成長，以及「反戰」這個主題之外，另一個藉由角色以及部分場景討論的主題，就是對「年老」這個問題的探討。或許是因為今年六十四歲的導演宮崎駿已經漸漸步入老年，片中也出現許多老年人心情以及對身體健康的感嘆。

女主角蘇菲由十八歲驟然變成九十歲，當她要離家出走的當天早上，在走廊上，她開始背痛，因此嘆道：「老年人真辛苦。」並且一路上遇到許多好心的年輕人主動幫忙，這顯然是過去年輕的蘇菲不曾遭遇到的。在荒地上遇到稻草人時，蘇菲婆婆自言自語道：「人老了，好像就有些壞心眼。」「沒想到老年人身體這麼不聽話。」後來到了城堡之後，她在火爐前面也自言自語：「年紀大的好處，就是比較不容易被嚇到。」（看來老年人的另一個特徵

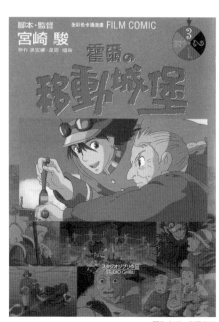

圖片來源：臺灣東販

就是喜歡自言自語。）而透過蘇菲的自言自語，我們也看到導演對老年人心態的鋪陳。

除了蘇菲之外，第二個進場的年老角色是一隻老狗因因。因因是莎莉曼夫人養的狗，因爲年紀太大，只能發出微弱的鳴吠聲，也因爲年老而無法爬上樓梯。而在皇宮前蘇菲巧遇同樣被國王徵召的荒地女巫，女巫雖然外表豔麗，但實際上卻是個上百歲的老婆婆（由她後來失去法力的外表來看，似乎比九十歲的蘇菲還老）。

皇宮前高聳的樓梯，對老年人來說是一個艱難的挑戰，但外表衰老、心理年輕的蘇菲並沒有因此被難倒，還一路抱著老狗因因爬上樓梯。至於過去一向都是由手下抬著轎子行動的荒地女巫則滿頭大汗、十分吃力地一階階地走著。蘇菲還對她說：「妳怎麼好像突然老了！」這也顯示出導演對老年人體力極限的感嘆。雖然王宮守衛本來就禁止旁人幫忙老年人上樓梯，但這事實上應該是莎莉曼夫人的詭計，目的是爲了讓荒地女巫沒有防備地急忙坐在椅子上休息而掉入陷阱。

除了蘇菲因爲魔法而改變年紀之外，影片中的小男孩馬魯克也時常披著魔法披風，讓臉上長出鬍子，讓他看起來是老公公的外型。實際上他是一個十歲左右的活潑男孩。因此，在《霍爾的移動城堡》中年齡是有兩個層次的，一個是外表上的，一個是心理狀態的，這在蘇菲因爲心境而轉變外型的表現上更是明顯。

結語

與一般電影不同的是，動畫電影除了人物與時空背景的表現上可以更加自由與充滿想像力之外，影片的人物與場景百分之百是出自導演的一手安排，沒

有真實場景可能出現的任何意外入鏡的的成分。因此，在作分析時更能大膽地揣測導演的想法與意圖。

在《霍爾的移動城堡》中，女主角蘇菲的年紀與外型不時地轉變，因此也成為更加複雜與有趣的分析對象；十八歲的蘇菲在變成九十歲的外表之後，在「少女」、「母親」、「老婆婆」三者之間有微妙的轉變；而外表英俊瀟灑的霍爾，內在卻是一個具有戀母情結、沒有心的男孩。穿透年紀的表象，隨著男女主角之間的愛情增長，兩人逐漸成長，似乎點出了「愛情是超越年紀的」。

參考資料：

霍爾的移動城堡，宮崎駿，二〇〇五年，東販出版

霍爾的移動城堡，黛安娜・偉恩・瓊斯，二〇〇四年，尖端出版

霍爾的移動城堡之角色表演，禹多田，台灣電影筆記網頁

霍爾的移動城堡vs.觀眾的「疑惑」城堡，禹多田，台灣電影筆記網頁

移動城堡的前世今生，夜郎，網路E週報

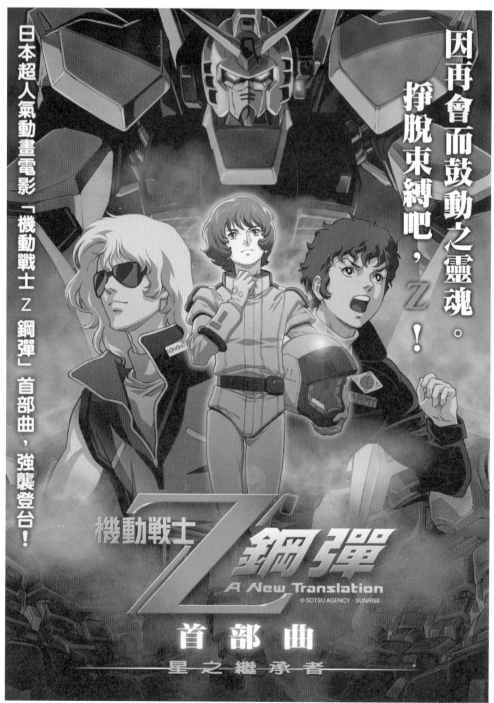

因再會而鼓動之靈魂。掙脫束縛吧，Ｚ！

日本超人氣動畫電影「機動戰士Ｚ鋼彈」首部曲，強襲登台！

機動戰士Ｚ鋼彈
A New Translation
© SOTSU AGENCY · SUNRISE

首部曲
——星之繼承者——

圖片來源：普威爾

機動戰士Z鋼彈——星之繼承者

這種「快節奏、高資訊、不事事講明」的風格，就是富野的特色，富野作品的魅力來源之一，更是富野作品耐咀嚼、經得起一看再看的秘密所在。

□ ZERO

「你，將見到時代的淚水！」

這是《機動戰士Z鋼彈》當年在電視上放映時的標語。什麼是「時代的淚水」？也許眾鋼彈迷到今天還會爭論不休，但是，事隔二十年，居然還有在大銀幕上和《Z鋼彈》重逢的一天，鋼彈迷大概會先感動得流下自己的淚水。

作為「空前絕後的大經典」（AIplus用語，請參考本書的〈富野由悠季攻略地圖〉一文）《機動戰士鋼彈》的續篇，《Z鋼彈》在還沒登場之前，就背負著極大的的包袱。再加上愛搞怪的——不，是富挑戰精神的——富野由悠季導演不打算「媚俗」地討好既有的鋼彈迷，所以在《Z鋼彈》中，處處可見到對前作的顛覆。

劇中混沌的世界局勢，迪坦斯、幽谷、阿克西斯……各勢力互相糾纏惡鬥，完全不像前作中「地球聯邦對吉翁公國」那樣單純明快，搞得觀眾糊里糊塗的。而前作中由「新人類」（New Type）這個概念

所引出的光明未來希望，在《Z鋼彈》中好像又根本不是那麼一回事，登場的新人類一個比一個自我中心，整天打得一塌糊塗。主角卡密兒更是不討人喜歡，前作主角阿姆羅是非自願的被捲入戰爭，卡密兒所遭遇的麻煩卻是自找來的，簡直就是活該。更別提他那彆扭的個性，老愛以鐵拳「修正」他人，自己被扁時卻嚷著「暴力是不好的」……

這樣乍看之下，這部作品的毛病似乎不少？可是它卻也成了一代名作，並成功地擺脫了前作的束縛。《Z鋼彈》之所以傑出，就是因為它走在時代的先端，劇中所描繪的「陷入泥沼般的內戰」世界觀，正反映出了現實中許多第三世界國家所面對的困境。而主角「纖細卻又鬱躁矛盾」的個性，也預言了日本社會在變遷下的性格扭曲的年輕人典型。劇中人們追尋互相瞭解，卻又在各自的立場下互相傷害，也成了現今這個看似緊密卻又疏離的社會的寫

圖片來源：普威爾

照。《Z鋼彈》種種耐人尋味的劇情魅力，必需要經過時間的洗滌沈澱，才能讀得出來。

而這樣一部共有五十集的電視版大作，雖然一直有著電影化的呼聲，可是卻遲遲無法實現。終於，在《Z鋼彈》即將邁向二十年歷史的時候，富野由悠季決心將它重新詮釋，冠上「A New Translation」的副標題，重新製成三部電影版，片名分別為《星之繼承者》、《戀人們》，以及《星之鼓動是愛》。（如果不是純屬巧合的話，第一、二部的片名據說都是引自古典科幻小說的書名，分別是J. P. Hogan的《Inherit the Stars》和P. J. Farmer所著的《The Lovers》，所以不少鋼彈迷在第三部的片名還沒公開時，猜得沸沸揚揚的，結果全部槓龜。）

《Z鋼彈》電影版的採取的製作方式是將電視版舊作重新剪接安排，並在必要的地方加入新作畫面。而負責新作畫面的主要製作人員，如角色作畫監督恩田尚之、機械作畫監督仲盛文等，也正好是二十年前製作《Z鋼彈》電視版的班底之一。不過啊，根據日本網路流傳的說法，負責人物作畫的恩田尚之，可是被富野由悠季罵慘了。

「你畫的線條是死的！」據說富野常在工作室裡，

這樣對恩田尚之怒吼。

那一陣子恩田尚之受到很大的壓力，常在他的個人網頁上吐苦水，認為富野是拿安彥良和（初代鋼彈的作畫監督）這種天才畫師的標準來要求恩田，有點太過殘忍了。恩田尚之雖是在業界有二十年以上資歷的老將，但是畫風這種東西，有時是要求不來的。

話說回來，當年的電視版，安彥良和雖然掛名角色設定，但是因為作畫者很多都是湖川友謙（富野當年倚重的另一個作畫大師，代表作有《傳說巨神伊甸王》等）的班底出身的，如北爪宏幸、大森英敏、還有恩田尚之等，畫風本來就和安彥的設定不盡相同了。

北爪宏幸曾來訪台灣，同盟訪問他時就曾聊到，安彥的作畫重視柔軟流暢的線條，而湖川的作畫則重視骨骼和角度，兩者的方向性本來就不相同，所以他們當年一直嘗試要走出自己的路。（不過要命的是，後來北爪宏幸和恩田尚之幫AIC製作了一堆動畫，結果畫風大受影響，與當年的風格越偏越遠。現在要他們重畫出當年製作《Z鋼彈》電視版

圖片來源：普威爾

時的風格，已經是不大可能的事了。）

於是，雖然人物作畫風格和當年舊作相去甚遠，倒是機械作畫博得許多好評。而在機械作畫上還有一件有趣的軼事：《星之繼承者》開頭大部分的畫面都是兼用自電視版，但是鋼彈MkII發射火神砲那一幕特寫卻是新作畫，為什麼呢？

答案是：那是機械作畫監督仲盛文親自要求的。因為那一幕二十年前就是他自己畫的，而且是他從菜鳥升格為原畫師時所畫的處女作。他後來一直覺得那一幕的反光畫不好，事隔二十年，終於有修正的機會了。

這種舊作加新作、利用剪接把原有素材組合出新生命的手法，本來就是富野的拿手好戲，他在初代鋼彈三部曲及《傳說巨神伊甸王》中都玩得很成功，還被影迷們稱為是「富野魔術」。但是在《Z鋼彈》這作品中，他卻遇到很大的

問題：要把二十年前的舊畫面和現在的新畫面組起來實在是太勉強了！

富野有挑戰精神的富野導演可不會這樣就認輸，他引入了叫做「aging」的數位技術，將舊畫面重新加工，並將新畫面處理成符合舊畫面風格的質感。當然，就結果來說，新舊畫面的差異性依然是一目了然，富野導演自己也承認：「這是一部新舊畫面不協調地同時存在的怪作品。」但是，《Z鋼彈》依然有著超越這些不協調的魅力。

一個常見的問題是：為什麼要花功夫去設法「融合」舊作畫和新作畫？何不乾脆全部重新作畫算了，這樣還可以滿足那些愛看華麗畫面的新觀眾。

富野對這問題的回答，則是強調了「原典」的重要性。在電影史上，所有舊片新拍的，卻又能超越舊作的，實在是絕無僅有。因為舊作的作品意義已經和那個時代緊密地連接在一起了。一旦完全捨棄舊作的畫面，《Z鋼彈》就不再是《Z鋼彈》了。

這個思考，可說是強調了《Z鋼彈》這個作品在「時代」上的定位。對於觀眾來說，《星之繼承者》的關鍵語可以說是「再會」（重逢）這兩個字吧。它代表的不只是前代主角阿姆羅和夏亞在劇中的再

度會面，也代表了影迷在隔了二十年後和《Z鋼彈》的再度會面。也無怪乎這新詮釋的《Z鋼彈》電影版《星之繼承者》會冠上新的標語：「因再會而鼓動之靈魂。掙脱束縛吧，Z（Zeta）！」（請注意，《Z鋼彈》的「Z」要發音成希臘字母的「Z」「zeta」，而不是英文字母的「zi」。）

圖片來源：普威爾

雖然事先大家都不看好《星之繼承者》的票房，包括出資的BANDAI公司在內（據說BANDAI只出了一億日幣來製作《星之繼承者》；而同時期的《鋼彈 SEED Destiny》電視版的製作費卻是一集就有三千三百萬日幣」，只安排了全國八十三個戲院上映，但是上映後卻得到相當大的迴響，許多場次爆滿不說，更有鄉下的鋼彈迷特地趕到都市來共襄盛舉。在日本全國票房排行連續五週前十名，總票房八億三千萬日幣。

接下來的電影版第二部《戀人們》，雖說歷經了配

圖片來源：普威爾

音員換角風波（第二部的重要角色「鳳」的配音，據說因為音響監督藤野貞義的擅自作主，從電視版大受歡迎的島津冴子，換成了Yukana（ゆかな），在鋼彈迷間引起了很大的反彈，還傳出種種流言，鬧上了八卦雜誌），在票房上也有不錯的開始，看來這股《Z鋼彈》熱潮還會再延續一陣子。

更讓鋼彈迷期待的是，正如「A New Translation」這副標題所預告的，富野導演宣布他準備在這電影版中安排一個和電視版不同的結局，而這點由《星之繼承者》中卡密兒的性格和電視版有微妙的差異上，已經可以看出些端倪。在原來被批評為「陰暗艱澀」的電視版中，卡密兒最後是有著「精神崩壞」的悲慘下場（雖然到了續集的《鋼彈ZZ》後半就恢復了），而在這因應「新詮釋」的電影版中，有著「新時代」的結局在等著他呢？實在令人好奇。

回頭來談到《星之繼承者》所給人的感想。這整部作品的節奏相當快，一般沒接觸過《Z鋼彈》的人可能會有點跟不上。有人表示：「劇情太快了，資訊的流量快到超過一般人所能負荷的程度。」有人還更慘，看了半天，連「迪坦斯」是人名還是組織名都搞不清。

但是，這種「快節奏、高資訊、不事事講明」的風格，就是富野的特色，富野作品的魅力來源之一，更是富野作品耐咀嚼、經得起一看再看的秘密所在。

《星之繼承者》的快節奏，一方面固然來自於電視版濃縮成電影版的限制，而另一方面，更是來自於富野對於劇情節奏的獨特感性。這一點，只要把鋼彈系列中的《逆襲的夏亞》也拿來檢視一番就可以發現。《逆襲的夏亞》雖是原創劇場版的形式，但其中的劇情資訊密度之高，可說是「觀眾一分心，就不知道它演到哪裡去了。」

看富野的作品，永遠會有一種緊張感，這種緊張感不僅是來自富野對劇中人物的「毫不留情」，更是來自劇中資訊的高速流動，讓觀眾有如置身於劇中紛擾動盪的大時代，你必須全神貫注，試圖抓

圖片來源：普威爾

住每一個細節，才能認識理解這個世界，而不會反被劇情洪水所淹沒。在《星之繼承者》中，這種緊張感也正好反映主角卡密兒糊里糊塗被時代捲入的不安和追尋，使觀眾和卡密兒產生共鳴。

這種「緊張感」，久而久之，自然成為富野作品愛好者的「觀影快感」來源之一。

這裡不否認，若要以好萊塢通俗電影的標準來檢驗《星之繼承者》，絕對是問題一堆，很可能會被罵「劇情混亂，人物交代不清，台詞不自然……等等」。不過，這是顯然用錯了標準。就好像愛坐摩天輪的人嫌雲霄飛車跑太快一樣荒謬。

與其以常見的「古典敘事（classical narrative）結構」（也就說，故事有完整的起承轉合，所有的事情都交代清楚，甚至反覆強調，以免觀眾去上個廁所，回來就接不下去了。）來看待富野作品，不如說，富野作品的本質更接近於「cult movie」（有人譯成「儀式電影」，有人譯成「宗教狂熱電影」，總之，可說是一種可喚起某些觀眾某種熱情的電影。）

富野作品中，永遠有看似誇張不自然的台詞，但這是合乎劇中世界觀及遊戲規則的產物，也是能傳頌於世間的名台詞的根源。富野作品中，永遠有看似唐突的劇情跳接及看似晦暗難解的暗喻，但是這是要觀眾「運用自己的大腦」，要觀眾「主動參與劇情世界」的邀請和挑戰。

「不止是觀眾在選擇電影，電影也在選擇懂得欣賞的觀眾。」

也許《星之繼承者》這作品中充滿了富野的任性，不能為大多數的觀眾所接受，但作為已經成為一種特殊風格及品牌的富野作品的「繼承者」，這部作品確實有著這樣的特權。而懂得欣賞這樣的作品的同好們，恭喜你們，你們並不孤獨。

I

Hayao Miyazaki

他的作品特質凌駕了年齡、性別、語言、國家的藩籬，
讓大家乖乖地掏錢進電影院。
這不但是動畫的「經濟奇蹟」，同時也是「創作奇蹟」。

你所不知道的宮崎駿

宮崎駿

基本上，《天空之城》幾乎根本就是《未來少年》的一個翻版，某方面來看，說它仍是從《太陽的王子》一脈相傳的鼓吹社會主義革命之作，恐怕也不為過。

□ tp

前言

我小時候是【世界名作系列】卡通的忠實觀眾；有一天在電視上看到卡通的其中一集，主角（忘了叫啥名字）來到了一個名為「工蜂村」的地方，當地的村民都像工蜂一樣辛勤工作，大家住在一起，沒有自己個人的農舍，不論吃穿住用全都是不分彼此，沒有私心，一切都是公有，每個人各取所需，誰也不會佔誰的便宜。

真是天堂。當時幼小的我看了只覺得羨慕不已，那是個沒有紛爭的和平世界。

數年後我才知道，那是社會主義者夢想的烏托邦。

歷史

動畫觀眾們應該都知道【世界名作系列】吧？這一系列作品是把世界名著改編成卡通，在台灣的三家電視台也都播出過。若說卡通的工作人員中有人是社會主義的信奉者，而刻意的將自己的理想放在作品裡，那也是很自然的行為。而從前宮崎駿監督也

曾經參與製作這系列作品，若是對照起某個據說是來自同為動畫導演的押井守的流言，那就更有趣了：「吉卜力＝克里姆林宮，宮崎駿＝共產黨主席，鈴木敏夫＝KGB首腦」……

「不會吧？我們敬愛的宮崎駿老爺爺怎麼可能會拍出這種親共的作品？我們兒時美好回憶的卡通怎麼可能有共產毒素在裡面？這一來豈不是通通要禁掉？」

這可能得從很久以前的事說起了。我們先來看看宮崎駿先生的年表吧。

和藹可親、環保反戰的老爺爺？

在宮崎駿導演長年以來的老搭檔高畑勳先生的眼中，他所認識的宮崎駿是個充滿活力熱情、容易激動、幹勁十足的大頭男人。這雖然和此地一般大眾心目中「和藹可親的老爺爺」有點出入，不過也還好。

值得注意的是，一九六〇年代由於美日安保條約而引發了學運熱潮，當時還是大學生的宮崎駿雖然也有參加，但據他自己的說法是「最激烈的時候還在

當旁觀者，等到開始投入時已慢了一步，未能躬逢其盛，熱潮已經退燒了……」

是否眞的是如此，對照前面老夥伴的形容，似乎有點差距，宮崎先生就算是慢工出細活，也應該不會是這種慢半拍加入行動的人。

在此並沒有直接的證據可以說宮崎先生是學運抗爭的一員，不過他雖然對動漫畫很有興趣，可是大學讀的是產業經濟，畢業後的第一個工作卻是去東映動畫，不是有點奇怪嗎？

在日本，即使想要成為一個普通的上班族，也並非容易的事，除了實力以外，「服從社會規範」也是一個嚴苛的要求。

在漫畫《金田一少年事件簿》的〈塔羅山莊殺人事件〉中，兇手是一名東大畢業的電視工作人員；一般說來東大這種名校的畢業生都是進入一流企業上班，然而他卻進入了不怎麼需要學歷的電視界，原因是：「因為幼年時目睹了父親被勒斃的殺人事件，心裡受到創傷，無法忍受『打領帶』這種行為。」只是因為他無法打領帶，就無法被一般公司接受當一個上班族！所以只好去電視公司這種被一般企業視為不是很正經的行業……

1941年 出生。

1958年 東映長篇彩色動畫電影《白蛇傳》上映，還是高三學生的宮崎駿從此對動畫很感興趣。

1959~1962年 就讀學習院大學讀政治經濟學部，專攻「日本產業論」。參加兒童文學研究會，練習畫了不少漫畫。

1963年 大學畢業，進入東映動畫公司。

1965年 開始籌備劇場用長篇動畫《太陽的王子 豪爾斯的大冒險》。

1968年 《太陽的王子 豪爾斯的大冒險》上映。

1971年 離開東映動畫，加入A Pro.。準備新企畫《長靴下的皮皮》，但後來並未完成。改加入《魯邦三世》電視卡通的工作。

1972年 擔任《貓熊家族》原案、腳本、場面設定及原畫。

1973年 製作續集《貓熊家族 淋雨的馬戲團》。六月起改加入Zwiyoo映像。

1974年 電視系列卡通《阿爾卑斯的少女海蒂》（小天使）播映。【名作系列】從此展開。

1975年 《法蘭德斯的名犬》（龍龍與忠狗）。同年Zwiyoo映像和幕後工作群一起獨立成為「日本動畫」。

1976年 《尋母三千里》。（萬里尋母）

1978年 宮崎駿第一部主導的作品《未來少年科南》在NHK播映，也是NHK第一部三十分鐘型的卡通節目。

1979年 《紅髮的安》（清秀佳人）。同年轉往東京MOVIE新社，年底推出了《魯邦三世 卡利奧斯特羅城》，是宮崎駿第一次當導演的劇場版動畫。

1980年 在東京MOVIE新社內的子公司Telecom培養新人。並製作《魯邦三世》新電視版動畫。

1982年 開始連載漫畫《風之谷》。並製作《名偵探福爾摩斯》。同年十一月退出東京MOVIE新社。

1983年 開設工作室，開始製作《風之谷》動畫版，同時擔任導演、劇本和分鏡的工作。

1984年 《風之谷》動畫版上映。設立個人事務所「二馬力」。重開中斷的《風之谷》漫畫版連載。

1985年 成立吉卜力工作室。準備《天空之城》的製作，《風之谷》漫畫連載再度中斷。

1986年 《天空之城》上映，《風之谷》漫畫連載再度恢復。

1987年 為了製作《龍貓》、《螢火蟲之墓》，再度休載《風之谷》漫畫。

1988年 《龍貓》上映，成為昭和時代日本最後的賣座電影。

1989年 《魔女宅急便》

1990年 《風之谷》漫畫恢復連載。

1991年 為了參與《點點滴滴的回憶》再度中斷漫畫連載，並開始準備《紅豬》。

1992年 《紅豬》上映（台灣也有上映）。

1993年 《風之谷》漫畫恢復連載。

1994年 參與《平成狸合戰》（歡喜碰碰狸）製作。同年《風之谷》漫畫終於完結。

1995年 參與《心之谷》製作。為恰克與飛鳥製作MTV「On Your Mark」。

1996年 開始製作《魔法公主》。

1997年 《魔法公主》上映，創下票房紀錄，並與迪士尼合作發行海外版權。

2001年 《神隱少女》上映，再度刷新票房紀錄，並獲得奧斯卡金像獎。

2004年 《霍爾的移動城堡》上映（台灣於二○○五年上映）。

僅僅是「無法打領帶」就足以阻礙一個人進入日本的公司當上班族，「參與過學運抗爭」這種紀錄當然更嚴重！曾是動畫工作者、現為漫畫家的安彥良和先生就自承曾經參加過學運抗爭，後來因為全共鬥玩不下去了，學校也待不下去了，只好投身動畫業……或許因為如此，所以明明是專攻產業經濟的宮崎先生，畢業後進入的卻是動畫公司這種「非一般正常上班族」的行業？抑或是對社會主義的嚮往，讓他無法忍受自己加入資本主義體系中擔任一角？這些我們不得而知。

但我們可以知道的是，動畫公司雖然不像一般上班族的要求那麼嚴苛，可也一樣是壓榨勞工的資本主義體系的一環。

跌跌撞撞的過往

熟悉日本動畫發展的人都該清楚，日本的市場遠遠不如美國，然而卻能夠發展起自己的動畫工業，靠的就是「日本漫畫之神」手塚治虫先生發明的省工方式，也就是用所謂「貧乏動畫」：將每秒二十四張的作畫張數縮減為八張，犧牲動作的流暢度，節

省大量的時間與人力、經費；建立「BANK」系統，盡量將畫片「資源回收」再度使用……等等，甚至不惜開出「每集製作費只要五十萬日圓」的超低條件來說服能每週在電視台與贊助廠商，建立了日本的動畫工業。當然，在背負著「建立日本動畫工業」的大義之下，還有一件非做不可的事，那就是用極低的工資和超時的作業來壓榨勞工以節省資本。

宮崎先生剛進東映動畫時，前三個月試用期的工資是月薪一萬八千日圓（約台幣五千元），正式錄用後的月薪是一萬九千五百日圓。在一九六三年來說這薪水看似不低，但動畫工作的量可是會把人操到昏天暗地，不是普通的累，從這點來看的確是壓榨勞工沒錯。

才入社第二年，宮崎先生就跑去擔任了工會的書記長，而工會的副委員長正是早他幾年入社、後來成為他老搭檔的高畑勳。以前面對宮崎的形容和他參與學運的經歷來看，宮崎先生當時顯然是相當熱心地在工會為勞工爭取權益，只不過在資方眼中，這兩人想必也是相當令人頭痛的滋事份子。這段歲月中他主要參與的作品在年表上可以看到，

就是後來的《太陽的王子 豪爾斯的大冒險》。這部作品其實是當時擔任作畫監督的大塚康生先生跟公司交涉，硬是把宮崎與高畑勳這些工會成員指名找來而完成的；而宮崎先生也在製作中提出許多意見，讓整個製作群一口氣升格，主導了整個作品！

《太陽的王子 豪爾斯的大冒險》的故事是…

急公好義的勇敢少年豪爾斯來到了一個農村，與村裡的農民一起勞動生活；然而村裡的權力者卻忌憚豪爾斯的影響力，進而被意圖殺害豪爾斯的惡魔利用，想要暗算豪爾斯。最後豪爾斯號召村裡的農民，一起反抗並打倒了惡魔……

因為參與製作這部作品的都是大塚、高畑勳和宮崎這些工會成員，會搞出一個意圖如此明顯的作品似乎也沒什麼好奇怪的……問題是，這部作品從開始製作到上映整整花了三年！在現在來說，花三年拍一部動畫電影好像很正常，然而當時東映允諾的製作期限可只有八個月而已！

更糟的是，這部作品雖然造成了動畫史上許多技術的革新，然而推出的當時它並不叫座，甚至創下了

東映動畫史上最低的營收紀錄！當然在這種情形之下，所有的幕後工作人員都一一被降格處份，宮崎先生也只好退職離開。

然而現實是殘酷的，即使離開了壓榨人的東映動畫，宮崎先生的動畫生涯也並未因此而一路順遂。

從年表上來看，宮崎先生在加入了A Pro後參與了《魯邦三世》（其實就是「亞森羅蘋三世」之意，只不過日語來唸就讀成了「魯邦」）電視版動畫的製作。然而真實的情形是：原來他想製作的是《長靴子下的皮皮》這部作品，沒想到這企畫卻胎死腹中。偏偏此時《魯邦三世》播出後的反應不佳，所以只好從第七集起把製作群大換血，宮崎駿先生就是在這樣的情形下去接了這個爛攤子，並不是他一開始就打算製作這部作品。

和中國的小插曲

這段時間裡，中華人民共和國為了與日本表示友好而將貓熊贈予日本，因而在日本掀起了貓熊熱潮。《貓熊家族》就是在這種情形下開始製作的。宮崎駿先生對這部作品似乎特別有感情，日後他拍《龍貓》的點子便是從此時而來。某一段時期由德間書

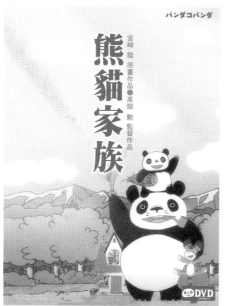

バンダコバンダ

熊貓家族

宮崎 駿 原畫作品●高畑 勳 監督作品

DVD VIDEO

©TMS All Right Reserved
Under License to MUSE COMMUNICATION CO.,LTD.
Produced by TMS ENTERTAINMENT.LTD 木棉花塑彩

店發行的宮崎駿作品也都會出現貓熊的圖樣，不知是否也是種因於此。

話說回來，從前本地曾經多次爭取宮崎駿的作品在台上映，而不成功，有一說法是「宮崎駿本人比較希望將作品銷往中國大陸而不願意賣往台灣」，這個謠傳並沒有什麼根據，畢竟喜歡貓熊和喜歡社會主義的紅色中國是兩回事。不過，宮崎駿先生在公開演講中很喜歡引用「毛澤東曾經說過」之類的用詞倒是真的。（還好啦，至少他說的不是「偉大的領袖毛主席曾經說過……」，不然可就……咳……）

世界名作系列

接下來的數年中，宮崎駿先生的作品就是我們小時候都非常耳熟能詳的【世界名作】系列了。值得一提的是，這些作品不只在日本獲得好評，而且還把市場擴展到了海外（本地電視台所播映的就是從海外輾轉買來的拷貝，並非直接購自日本）。

而宮崎駿先生也在這些作品中下了不少功夫；以《小天使》來說，原作中濃厚的基督教氣息，在宮崎先生的動畫版中就被改掉了，這一方面自然是因為宮崎先生不是基督徒，二來則是為這作品銷往非基督教國家的路途減少了阻礙。又例如《萬里尋母》，原作是來自《愛的教育》中的一個短篇故事，而宮崎駿的版本則除去了原作中強烈的義大利人愛國主義的味道。

而在《清秀佳人》的製作途中，宮崎駿就離開了日本動畫。

初執導演筒

《未來少年科南》這部宮崎駿在一九七八年第一次擔任導演製作的電視動畫，在過去錄影帶出租店的推波助瀾下，本地觀眾應該有不少人都看過這部大

作。如同年表上所說的，它是ＮＨＫ日本國營電視台第一個長達三十分鐘的動畫節目，那麼它的故事又是在演些什麼呢？

在世界大戰的浩劫後，一個名叫科南的少年，為了幫助一位名叫拉娜的少女，而與邪惡的壞人大軍展開了戰鬥。壞蛋們的名字叫「Industria」（即「工業」一詞的變字），是個殘留有高科技工業的島嶼，島上由少數菁英統治，旗下則是一堆只知研究不管世事的科學者，幫助這些菁英統治島上無數奴工。而一大群奴工則在暗無天日的廠房中辛勞工作，不停地消耗大地的資源，生產能源糧食供這些少數菁英享用；而自己卻只能吃著上面配給的合成食物果腹。Industria的壞蛋們之所以要抓拉娜，為的是要得到大戰前殘留下來的太陽能衛星的能源，以便使用科技文明的武力，再次統治世界。

而好人這一邊則是一個名叫「海哈巴」的農業島嶼，許多農民漁民住在島上，過著不依靠工業文明的純樸生活。故事最後是科南打敗了大壞蛋（Industria的

統治者），解救了Industria地下的無數勞工，大家一起放棄了即將沉沒的Industria島嶼，從此在海哈巴過著沒有工業文明的快樂生活。

我們當然可以把它當成是一部反工業化文明、崇尚自然的環保作品，反正宮崎駿的作品在此間也的確經常被帶上「環保」這頂冠冕堂皇的大帽子。在這作品中，Industria雖然是個反派組織，然而身處其中的龐大奴工群眾也一樣是受害者；真正的壞蛋是「以工業文明為名號、欺壓勞動人民的統治階層」！

如果我們拿宮崎駿先生後來在一九八六年的作品《天空之城》來比對一下就更清楚了。這部動畫電影在本地恐怕已經是無人不知無人不曉的地步了。許多人都說它的劇情和《未來少年科南》極為相似。它的故事內容如下：

礦工少年巴茲為了幫助一位名叫希達的少女，而與邪惡的壞人大軍展開了戰鬥。壞蛋大軍是擁有當世高科技水準的帝國軍隊，之所以要抓希達，為的是要得到古代天空之城拉普達的超科技文明，以便統

治世界。

而好人這一邊除了與巴茲等人合作的空賊一行人，還有在礦村中勞動的許多礦工。故事最後是巴茲與希達聯手毀掉了拉普達的科技文明，壞蛋們的野心無法得逞而被全滅。

基本上，《天空之城》幾乎根本就是《未來少年》的一個翻版，差別只是主角陣營從農民變成礦工，還是一樣的勞動者普羅大眾；敵方都一樣是擁有軍隊的統治階級、企圖掌握超科技武器的野心家。從

某方面來看，說它仍是從《太陽的王子》一脈相傳的鼓吹社會主義革命之作，恐怕也不爲過。

一九七九年，宮崎駿先生轉往東京MOVIE新社，推出了《魯邦三世 卡利奧斯特羅城》，這是他第一次當導演的電影版動畫。有趣的是，這部作品原本的劇本是「怪盜魯邦用鑽地機進攻古城堡」，但宮崎駿卻嫌這劇本無趣而撤換了它，由自己來擔任劇本和監督。不同於原作的尖嘴猴腮，宮崎駿版的魯邦三世是個臉孔較胖的中年男子（最初的【魯邦】電視動畫系列導演大塚康生曾說：宮崎駿版的魯邦是個「臉孔臃腫的中年人」。正因爲這個「宮崎版魯邦」的造型與其他作畫者的風格差異太大，因而變得很好認，只要一看到這個造型的魯邦登場，就知道這絕對是出自宮崎駿的手筆。）爲了一段不可能成功的戀情，拼命奮戰拯救了古堡中的公主克拉莉

許多人不知道，宮崎駿用「照樹務」這個名字下去做的兩集【新魯邦三世】電視版……真是極品啊！像魔法一般暢快的動作戲！尤其是魯邦和次元大介兩人在被銬住的情形下逃跑的那段，簡直是重現了電影《卡利奧斯特羅城》的動感！老實說，這種純粹以動作戲取勝的作法，在《天空之城》以後就已經難得再見到了。

不只如此！宮崎駿向來對軍事武器有著狂熱，特別是戰車與水上飛機。的機械人在天上飛來飛去！還有戰車在大街上壓爛滿街車輛橫直撞！在都市中開砲轟垮大廈！以及起巨型水上飛機空戰！爆炸！！硝煙！不停的槍聲和子彈！！真是充份滿足了宮崎老兄的嗜好啊！更重要的是，在第一百四十五集裡……女主角峰不二子從頭到尾不是全裸就是下空，不但模仿「艾曼妞」來個正面全裸的坐姿，甚至還有在沒穿內褲的狀態下把裙子掀起來當旗子搖的鏡頭！好色變態鐵砲御宅老頭「照樹務」……喔，不，這是二十多年前的事了，那時他還不算是好色變態老頭，頂多只是個好色變態中年而已……

絲。

資深御宅族唐澤俊一曾說過，他進戲院看了本片不下數次，每一次都在銀幕前感動不已；可是當他走出戲院後，回想剛剛看過的情節，才發現劇情發展充滿了許多矛盾不合邏輯之處；但是每當他再度坐在銀幕前時，卻還是一樣看得感動不已，完全不會去在乎這些不合理之處！或許這正是宮崎先生的了不起的說故事技巧。「宮崎駿式的冒險動作片」的架構，應該就是在此時建立起來的，也難怪從故事結構和橋段安排來看，一九八六年的《天空之城》的結構幾乎與本片完全相同！

這部作品在動畫迷之間的評價非常高，連配音員橫山智佐小姐也宣稱「當年還是中學生的她，就是因為看了本片，迷上了魯邦的帥勁，才立志成為聲優的！」在動漫同好間本作的魅力就更不用提了，當時還有人宣稱要製作以女主角克拉莉絲為主的同人誌漫畫，一堆發燒友爭相去交了訂金，結果錢全被拐走，變成了詐欺事件（雖然這是個犯罪行為，但我也不得不承認，若是我當時在現場，可能也會成為此詐欺事件受害者之一……）。可是口碑雖好，本片當年的賣座卻不甚佳，而且與【魯邦三世】的前一部電影版相比，本片的成本較前作高了五倍，

ANIMAGE COMICS ワイド判　定價330円
風の谷のナウシカ
宮崎 駿　新裝版1

票房收入卻差不多相同！在這種成績下，宮崎駿先生也無法提出讓他盡情地製作動畫作品的要求。

從八〇年代起，宮崎駿以之前這部電影版爲基礎，開始加入電視版動畫《新魯邦三世》的製作群。其中最有名的兩集——第一百四十五集和第一百五十五集的演出與腳本，就是宮崎先生以「照樹務」的筆名去做的。

理想與現實的抉擇

一九八二年起，宮崎駿先生在德間書店的月刊上開始了他的長篇漫畫連載《風之谷的娜烏西卡》（本地簡稱爲《風之谷》）。後來在當時還是編輯的鈴木敏夫先生的協助之下，在一九八六年將這部作品做成了電影版動畫《風之谷》，造成了一股轟動，票房和口碑都有極佳表現。這部作品的大成功，讓身兼原作、導演和腳本（包括分鏡）的宮崎駿先生打響了知名度，也讓他贏得了反戰和環保的美名。

問題是從年表上看來，《風之谷》的漫畫版卻是一波又三折，在之後的日子裡不停地中斷再開好幾次。動畫版《風之谷》既然這麼成功，爲何他還要這麼辛苦地堅持要把漫畫版畫完呢？

這原因其實不難理解，如果有看過漫畫版《風之谷》就明白，漫畫版和動畫版的故事根本相差十萬八千里！

與一般所知的「環保」、「反戰」等印象不同，宮崎駿筆下的漫畫，不但血腥殘忍的戰爭畫面時時可見，就連他所謂的「環保」也和一般人所認知的「人類要愛護大自然」大大不同！在宮崎駿的世界觀中，大自然是極度兇暴的，而人類的力量極爲渺小，只能在大自然的反撲下拼命地苟延殘喘而已，

所以根本不是「人類該如何愛護大自然」的問題，而是「當大自然根本不想愛護人類時，人類又該怎麼辦？」

那麼，為何《風之谷》的動畫不乾脆直接把漫畫內容拿來用，而要另創一個內容？這恐怕也得提一下宮崎先生當時的情況。

原本在一九八一年時，宮崎先生在東京MOVIE新社有一個企畫中的大作《小尼摩》，可是這企畫後來也沒能完成，之後在一九八二年他就離開了MOVIE新社。所以在一九八三年要開拍《風之谷》動畫版時，其實宮崎先生當時根本是沒公司可待的狀態！所以才找上了當時也是處於失業狀態的老搭檔高畑勳先生來擔任製作人，並公開招募製作群，在這種堅苦的情形下開設了工作室，開始了動畫版的製作。

這一來就不難理解為何動畫版《風之谷》不能拿漫畫版的故事直接來拍了，因為它的製作環境幾乎是背水一戰！根本就不能容許票房上有任何失敗！沒大賺的話一切都完了……

在漫畫版中，人類是渺小無力的，面對代表大自然力量的王虫和腐海，擁有超人力量的娜烏西卡也只

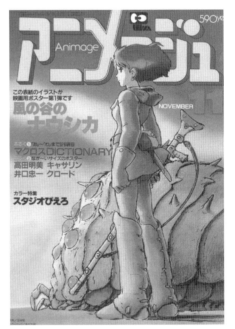

能努力尋找和大自然溝通、對談的管道。然而在動畫版的結局裡，娜烏西卡卻成了人類與王虫兩邊共同的救世主，躍升成為人類與大自然之間的調停者。也難怪有漫畫版《風之谷》的擁護者說「動畫版《風之谷》不過是個媚俗的賣座電影，大失宮崎駿的本意」。宮崎駿本人之所以後來堅持要在多年後把《風之谷》的漫畫畫完，恐怕也是對於動畫版未能正確的表達出他的想法所做的一個反饋。

《風之谷》的動畫讓宮崎駿名利雙收，吉卜力工作室也就此成立。可是從年表上來看，之後數年他的主要作品又是什麼呢？《天空之城》如同前面所

言，其實不過是《未來少年》和《魯邦三世》的重組再製而已。《龍貓》則是來自於更早的《貓熊家族》的構想。一九八九年的《魔女宅急便》是改編自角野榮子的原作（雖然幾乎是「完全不管原作寫了些什麼」的改編方式……）。這些作品一部比一部賣座，吉卜力工作室也逐漸成長茁壯，吸收了許多人材，短短數年就成為一方之霸。與當年失業狀態的宮崎駿先生相比，簡直令人不敢相信。

可是，宮崎駿先生在製作了這麼多的賣座大片之後，還是沒忘記回去畫他的《風之谷》。這世上沒畫完就斷頭的連載作品比比皆是，然而宮崎先生的

堅持，與其說是為了那一點稿費，不如說是他無法背叛自己的理念。

回首

一九九二年，宮崎駿的劇場版動畫《紅豬》上映，台灣這邊也終於得以在大銀幕看到他的作品。可是《紅豬》的內容又是什麼呢？

在第二次世界大戰之前不久的亞德里亞海，有一名貌似豬公的水上飛機飛行員，開著他的紅色水上飛機，以追捕在海上搶劫船隻的空賊（同樣開著水上飛機）賺取賞金為業。這中年男子名叫波克·羅素，本名馬爾可，是第一次世界大戰中生還的水上飛機飛行員。然而在戰友盡逝、獨留他苟且偷生的今天，他早已失去了身為一個飛行員、一個男子漢的理想和尊嚴，唯一剩下的只有一身飛行的本領。所以，他只能日復一日開著水上飛機，和空賊們玩著打不死人的官兵捉強盜遊戲，靠飛行混口飯吃，因為那是他唯一能做的一件事。他每晚都去光顧初戀情人的店，然而兩人都背負了太多的過去，多到令他不願也不敢去跨出那晚了許多年的第一步。就

這樣，這男人自認只是一頭豬，一頭會飛行的豬，就連他的外貌也成了一頭豬……

直到有一天，一名率直的強敵出現，逼迫這男人不得不來一場水上飛機的決鬥，雖然只是一場意氣之爭的無聊賭局（關係到一筆賭金和一位少女），但全力以赴的兩個男人，還是像傻瓜一樣拼上了老命去幹。最後以些微之差險勝下似乎感覺到了什麼，有一瞬間暫時恢復了人的相貌……贏得了這場無聊比賽的波克，在鼻青臉腫的勝利

很顯然的，這是一個自棄的中年男子，找回他失去已久的成就感的故事。宮崎駿先生自己也宣稱：這是一部拍給「腦子變成漿糊的中年人」看的電影。

究竟是什麼樣的心境，讓宮崎先生會想去拍一部這樣的電影？

宮崎駿曾經把自己畫成一隻兇惡的大肥豬，拿著鞭子鞭打四隻小豬（工作室的員工），要牠們趕快畫畫。「豬」是宮崎駿對自己的形容，這點應該是無庸置疑的。然而為何他覺得自己是一隻「忘卻了理想和尊嚴，只能靠著唯一剩下的本事混口飯吃的豬」？

「豬不會飛的話，就只是一頭普通的豬而已了。」

紅豬波克唯一剩下的驕傲就是他的飛行技術，而宮崎駿則被人稱為最會描寫飛行的動畫作家。難道說宮崎駿先生自認自己這些年來的日子都是「忘卻了理想和尊嚴，只是靠著自己唯一會做的動畫混口飯吃」嗎？

對於這點，以下推測出兩種猜想。第一是一九九一年時，繼東歐開放、柏林圍牆倒塌之後，終於連社會主義者的大本營蘇聯也解體了。對於一個社會主義的信奉者來說，社會主義的祖國在西方資本主義

的面前兵敗如山倒潰不成軍，這無疑是個最大的打擊！想想自己這些年來，除了賣賣動畫賺錢維生外，又為自己社會主義的理想盡過什麼力呢？唉……

第二個推測是如同前面所說的，自從《風之谷》以來，為了要讓吉卜力成長茁壯，就必須要賺更多的利潤，而宮崎先生在製作動畫時就不得不以票房而非理想為第一優先考量。不但《風之谷》不能照著自己原本漫畫的主旨來畫，《天空之城》也好、《龍貓》也好，都只不過是拿自己從前賣座的點子重新拼貼來用而已！至於自己真正想表達的東西，只有在那一再中斷連載、不知何年何月才能畫完的漫畫版《風之谷》中，才能得到抒發。若真是如此，也難怪宮崎先生會以豬來自嘲了。

不過，在《紅豬》的最後，主角波克在贏得比賽後，有一瞬間突然覺得自己好有成就感，活著像個男子漢，所以他也在那一瞬間恢復了人形。波克在最後終於對自己的作為有了肯定，這是否也表示宮崎駿先生對自己這些年來的動畫生涯，終究還是抱持了肯定的態度呢？

總之，在結束了《紅豬》的製作之後，宮崎先生終於得以重開《風之谷》漫畫的連載，對自己長年以來未能顧及的理想，做了一個完整的了結。

封筆之作！？

在終於結束了漫畫版《風之谷》之後，不知是否宮崎駿覺得自己心願已了，或者是傳出了要交棒給年輕人的流言，一九九七年，宮崎駿先生的新作《魔法公主》上映時最被盛傳的的兩個話題：一個是吉卜力終於和迪士尼合作，以後宮崎駿的動畫會由迪

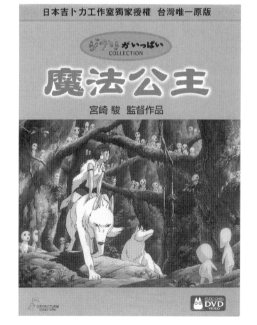

士尼來發行海外版權；另一個話題就是——《魔法公主》將會是宮崎駿最後的作品。

《魔法公主》的故事據說是宮崎駿早在八〇年代就已經想好了，只是到了這時才考慮要製作而已。但嚴格說來，它的故事主旨與漫畫版《風之谷》可說是有異曲同工之妙。在這個人與神（大自然、天）爭的世界中，除了互相殺戮及冤冤相報之外，難道就無法找出共存之道？或許是因為《風之谷》的漫畫終於完結，與其去拍《風之谷》的動畫版續作，不如另外拍一部主旨相近的全新動畫，既能再一次闡述自己的意見，又能不損及原作既有的名氣。多年以前為了生存必須考慮票房因素的宮崎先生，現在終於能如願地用動畫表達自己的意念了。

《魔法公主》在票房上贏得了空前的大勝利，雖然說美國迪士尼在看到劇中血腥殘忍的戰爭畫面後差點沒嚇壞，不過本片還是得到了柏林影展等等海外的榮譽。然而話雖如此，並非每個人都能欣賞這部作品。以同樣曾經是動畫工作者的漫畫家安彥良和先生為例，他就非常不認同《魔法公主》。與其說是安彥先生不認同宮崎駿先生的理念，倒不如說他是不滿這種「赤裸裸地把自己想說的話通通攤開來在銀幕上表達」的方式。不過對於宮崎駿的下一部作品《神隱少女》，他就相當滿意了。

二〇〇一年，宮崎駿先生再一次推出了他的新作《神隱少女》（本地是二〇〇二年才上映），也讓退休交棒的謠言不攻自破。

《千與千尋的神隱》（神隱少女）之後……

《神隱少女》不只創下了日本影史上的賣座記錄，也得到了包括二〇〇二年奧斯卡金像獎在內的數個海外大獎，它的成就自然不在話下。基於這一點，它的故事內容也不必在此贅述一遍了，因為就算沒看過也應該很容易就能找來看。

那麼，《神隱少女》究竟想表達出什麼？以下的文字，是改寫自筆者於二〇〇三年曾經刊登於《Frontier動漫情報誌》上的一段對《神隱少女》的個人解讀：

二十一世紀到了，新時代的主人翁們，在未來的日子裡，「人」要怎麼面對「神」（大自然，天）？對戰？別鬧了，這條路在《魔法公主》已經演過

了，行不通的。還有，也別期待你們的爹娘這一輩會幫你們想法子解決，因為他們都是豬，全是一群只知貪婪啃食大自然資源的豬；如同某個亞德里亞海的水上飛機飛行員，如果他放棄了飛行的話也一樣只是豬一頭。

那麼，人該學著服從神祇，當神祇的奴僕嗎？沒必要。第一，神祇們並不喜歡人類來當奴僕，也不希罕。再者，神祇們根本懶得管人類的事，祂們有自己的事要忙，人類變成什麼樣祂們並不關心。什麼？神愛世人？抱歉，宮崎老爺爺不信那個教，他的神祇也從來沒有義務要去愛人，人類不必自作多情。

那，就像現在這樣，人不犯神，神不犯人，不行嗎？別傻了，就是因為人們完全不在意神祇們的存在，才會把神祇們整成慘兮兮！那個河神招誰惹誰啦？人類毫不在乎地把神祇整成這樣，又豈能責怪蒼天不仁，以萬物為芻狗？這種「人類無視神祇的存在，神祇也無視人類的存在」才是造成《風之谷》(漫畫版)、《魔法公主》裡人神激烈交戰的主因！

身為「人」，最重要的是，要記得自己是誰，明白自己是一個「人」，盡「人」能盡的力，做「人」能做到的事。千尋是凡人，她不是神祇的奴僕「千」，也不像《風之谷》或《魔法公主》的主角們一樣有著超乎常人的能力。但可別小看她，「人」的力量雖小，可也不等於沒有！正因為千尋是以「人」的身份如此的努力，神祇們才不會忽視她這個「人」的存在啊。

「敬天畏神」並不是順從、屈服於神祇；而是「尊重」，就好比人和人之間也該互相尊重一樣。不一定要常去廟裡燒香拜佛或去教堂禱告才叫敬天畏神，正如同要你「尊重別人」並不是要你交遊廣闊，和所有的人都交上朋友一樣。尊重也不只是「人不犯我，我不犯人」而已，「不傷害對方」只是基本罷了，那是隔離，不是交流。互相承認對方的存在，不漠視對方的感受；受人幫助要記得感謝，也不要給予別人不必要的協助（那是對別人能力的不尊重）；自己要盡一己之力，也要讓別人去完成他們做得到的事；不貪求自己不需要的多餘之物，也不奢求用給人東西來博得對方的好感。人和人之間本來就該如此互相尊重，那，對神祇又何嘗不是？

很明顯的，這部作品有很強的說教意味，然而說教的本事卻極爲高明，高明到不會令人有任何反感。

比起《魔法公主》那種強烈的衝擊，本作的確是委婉多了。

《神隱少女》在迪士尼的行銷下被賣往了海外，並且還贏得了金像獎。雖然說金像獎並不是用來評斷電影好壞的唯一指標，但在宮崎駿先生來說，還是有著特別的意義。

當年手塚治虫先生去向迪士尼學習動畫技巧，回到日本後，以「貧乏動畫」的方式建立了日本的動畫工業。而宮崎駿先生這一輩的動畫工作者，也可以說是從手塚所帶出來的。

可是眾所周知的是，宮崎駿對手塚治虫的作法頗有微詞。一來是這種節省經費的作法是在壓榨動畫工作者的勞力；二來則是因爲，如果日本一直以這種省工的方式當做製作動畫的準則，那麼日本動畫在世界上的評價，將永遠停留在「抄襲迪士尼，偷工減料的次級仿冒品」！

事實上，雖然說手塚的《原子小金剛》、《小白獅王》等作品都曾經在海外播映，但在大友克洋的《AKIRA》讓老美爲之驚豔以前，有不少美國人對

日本動畫的看法眞的就是這樣！所以在迪士尼的《獅子王》、《失落的帝國——亞特蘭提斯》被日本動漫迷質疑抄襲手塚的《小白獅王》和庵野秀明的《藍寶石之謎》時❶，美國佬可以面不改色的否認。反正你們日本動畫本來就是一個抄自美國的次級仿冒品，又有什麼資格說別人抄襲你們？

正是基於以上的想法，所以宮崎駿對畫工品質和動作的流暢度向來要求很嚴，但這一來所有的關鍵都還是在一個「錢」字上——沒有經費就不可能要求品質！從這一點來看，吉卜力工作室成立以來猛推賣座作品的方針也是情有可原，畢竟沒賺飽就沒有本錢去改善動畫品質，當然日本動畫也不可能提升評價了。

以結果而言，宮崎駿先生的動畫能獲得迪士尼的合作，能得到金像獎評審們的肯定，就已經是對上述事件的最有效的反擊了！日本動畫能在世界上揚眉吐氣，實力本身就是最好的證明。

如果沒有手塚治虫當年「貧乏動畫」的作法，就不可能建立起現在的日本動畫產業；但如果沒有宮崎駿對高成本高品質的追求，日本動畫也不可能達到今天的成就。雙方的看法雖然不同，但以結果而

論，兩邊都是對的。

而在《神隱少女》大成功之後的三年，宮崎駿的新作《霍爾的移動城堡》又再度掀起了熱潮。雖然沒能打破《神隱少女》的賣座紀錄，但仍然是相當轟動。本作雖然是有原作小說的，不過根據之前的經驗，果然又是「完全不管原作寫了些什麼」的改編方式……

後記

「這篇文字的用意是要『抹紅』我們心目中的宮崎駿大導演嗎？」

可能有的讀者在看完本篇後會提出以上的質疑。在此要聲明的是，我絕對沒有攻訐宮崎先生的意思。相反的，我從小就聽過一種說法：「如果一個人在年輕時代從來沒有一次對社會主義的理想世界有過嚮往之情，表示此人是個冷血動物。」以宮崎駿先生這樣一個充滿了理想與熱情的人物，會對社會主義的烏托邦抱持著夢想，也是理所當然的事情。而我也一樣曾經年輕過，只不過因為天性自私自利，對這種需要「大家都大公無私」才能實現的理想國放棄得比較快而已。

此外，像宮崎駿這樣大大有名的導演，在日本的市面上也有一大堆討論他的作品的書籍，如果能多弄幾本來看的話，保證比拙文寫得精彩得多。所以若是看了本文覺得討論的東西太少太膚淺，也請不要來K我，請用力去K出版社，叫他們多翻譯一些討論宮崎駿的書來出版，謝謝！

❶ 其實我個人認為《失落的帝國——亞特蘭提斯》與《藍寶石之謎》並不太相似，倒是頗有宮崎駿的《天空之城》的味道……不過此時宮崎駿已經與迪士尼是合作關係了，所以或許是互相交流的結果也說不定？

神隱去的何止少女的名字

□ Jo-Jo

少女要恢復自我，回到現實世界，很明顯的，她必須先記起「尋」這件事，記得尋找，才能找回真正的自我。

《神隱少女》是宮崎駿二〇〇一年的作品，也是他宣布不再導演動畫片後的第一部動畫長片，而且還原作、腳本、導演一手包辦。不過，二十年前他就這麼說過，大家見怪不怪也沒多大驚奇，更何況二〇〇四年又再推出新片《霍爾的移動城堡》。說不定他越說要退休，作品反而越作越多哩。

在台灣專門代理日片的學者電影公司倒閉之後，許多日片代理權開始四散，新興不少有志於引進日片的代理商，更有許多原本不插手日片市場的片商開始捲入這場日片戰場。

宮崎駿吉卜力工作室的系列經典鉅作本來也是由學者代理（如《紅豬》、《魔法公主》等），但學者在台灣市場消失之後，宮崎駿電影在台灣的代理權便名正言順回到其國際總代理公司手中；然而吉卜力工作室作品的國際版權總代理會換到迪士尼集團手裡，令許多人大感意外。誰料得到美日雙方競爭動畫霸主地位日漸激烈，而兩邊最強的對手竟然握手合作？！

日本最著名的動畫製作公司變成美國迪士尼動畫版圖的伙伴，日本知名的宮崎駿動畫作品開始要為美國迪士尼動畫開疆闢土，一場耐人尋味的商業結盟，道盡商場無長久的敵人、沒有永遠的朋友。台灣負

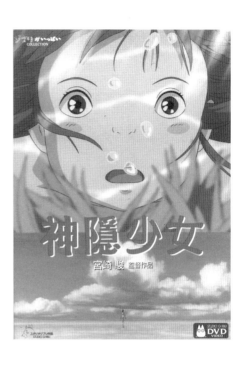

責代理迪士尼影片的子公司——博偉電影公司——便接替學者，成為宮崎駿作品在台發行的代理商。

博偉想見必定非常小心翼翼看待這件工作。不單單因為宮崎駿電影的高票房實力，事實上，宮崎駿動畫作品在台灣已被盜版錄影帶剝削得體無完膚，以往作品的票房價值已經不再迷人，反倒是那系列作品延伸出來的影音產品、肖像授權的龐大驚人收益，才是博偉仔細規劃的主要原因。

《龍貓》錄影帶在台灣有小孩的家庭裡大概是必備物品，但是再把它搬到電影院裡播映吸引懷舊影迷、發行錄影帶硬逼通通路商吃貨，對片商來說，可是最吃力不討好的工作。所以利潤絕不能著眼於此，應該把眼光放遠，十年、二十年後，會有更多小孩誕生，有更多小孩還沒認識龍貓，有更多等著喜歡龍貓。而「肖像授權」，更是有許多值得耕耘的空間，價值會高到什麼地步，難以想像。

因此，就在《千と千尋の神隱し》強勁席捲日本票房當下，台灣博偉電影公司悄悄地於二〇〇一年八月十六日在台北長春戲院舉辦了兩場小型特映會（事實上後來當晚又加映了兩場），只辦這幾場當然不是小看宮崎駿貴為動畫大師的魅力，也不是為了營造有限上映、物稀為貴的印象來製造媒體話題，只是單純因為台灣有趣的著作權法律條文規定（必須在該作品公開發表後的九十天內在台上映才享有該作品在台的著作權保護），趕緊搶在有效期限內在台灣公開映演而取得台灣法令對其著作權的保護。不論《千と千尋の神隱し》也好，《神隱少女》也罷，這麼做才能真正在台取得法律保障的權利。只要先辦了這場特映會，博偉就正式擁有《千と千尋の神隱し》在台灣的著作權，還有延伸出來的相關代理權的保護。

這個動作極為重要，重要到連吉卜力的頭頭兒鈴木敏夫都親自來台視察。甚至到筆者還在長春戲院看到他的身影——鈴木敏夫帶著一票人，仔細觀察排隊購票的人潮。

即使戲院檔期難敲，《千と千尋の神隱し》真正公開商業映演的時間被迫安排至次年二月（也是為了孩童闔家觀賞的農曆新年檔期），但博偉已經老神在在，開始精心策劃如何利用宮崎駿這塊招牌在台灣吸金，不僅僅只賣《神隱少女》的電影票房，更大的計畫悄悄進行著。（不過《神隱少女》在台北市的總票房還是很驚人，高達三千七百萬台幣！）

參與這幾場特映會的觀眾都收到了一張問卷——請問你最希望看到哪部宮崎駿作品於電影院播映？後來博偉果然在年底企畫了宮崎駿影展。雖然很難知悉影展上映的幾部片是否真的是觀眾票選的最愛，但反正這幾部舊作的票房不會是博偉在意的數字，不管上不上院線，宮崎駿作品的DVD還是銷售長紅，這才是金雞母！

什麼是商業操作，學者電影公司之流的台灣商人顯然難以參透；什麼叫「炒作產品附加價值」，在台灣，大概只有博偉這類美商公司才能運用自如吧。

《神隱少女》的電影樂趣

宮崎駿不愧是動畫巨匠，整部動畫節奏掌握得恰如其份，加上敏銳地補捉到片中各個人物的細微反應及動作，加上神奇有趣的日本魔幻題材，熱熱鬧鬧的神明鬼怪、千奇百怪的幻想情節、打動人心的人物互動、幽默逗趣的橋段安排、通暢流利的敘事手法及構圖技巧，輕輕鬆鬆就把觀眾帶進故事中的奇妙世界。

《神隱少女》堪稱宮崎駿動畫技巧最為純熟的作品之一！作畫品質的細緻度也是他作品中數一數二的顛峰之作！連二○○四年才完成《霍爾的移動城堡》的作畫都遠遠不及《神隱少女》。難怪本片二○○一年一面市就引發觀影狂潮，寫下上映兩天八十一萬觀影人次、十點五億日幣的票房紀錄，最後總票房創下總觀影人數達兩千三百五十萬人次、三百零四億日幣的新紀錄，打破《鐵達尼號》自一九九八年以來所保持的兩百五十九億日幣紀錄，成為日本影史最高賣座紀錄！（一九九七年宮崎駿的《魔法公主》賣座一百八十八億日圓，打破《星際大戰》在日本保持了二十二年的票房紀錄，但僅隔一年卻

又被《鐵達尼號》奪走寶座，宮崎駿不甘示弱，又在三年後搶回第一。眞是有趣的宮崎駿力抗美國電影宿命之爭！）

宮崎駿式幻想力十足的魔物造型就是那麼簡潔、那麼親切，一登場馬上就抓住觀眾目光，大人小孩的心靈全都被迷惑住。而久石讓溫柔動人的配樂旋律更是在片子開始沒多久就緊緊吸引住觀眾的耳朵，在聽著一句句對白時，也不捨放棄任何一段音符，貪婪地欣賞片中美妙的聲音共鳴。這種畫面與音樂天衣無縫的搭配，成了宮崎駿動畫獨一無二的特色，也奠定了久石讓成爲動畫音樂大師的金字招牌。

雖然《神隱少女》在北美上映的總票房僅有五百五十萬美金，但在二〇〇三年奧斯卡典禮（第七十五屆）上打敗了北美票房破億的《冰原歷險記》及同是迪士尼出品的《星際寶貝》、《星銀島》，以較不討喜的異文化（日本之於美國）題材奪下奧斯卡第二屆最佳動畫片後，得以二度在北美地區擴大規模上映。宮崎駿一向偏愛以歐洲作爲故事背景參考，這部少見的日本文化題材作品不僅讓他享譽美國，在歐洲同樣也受到矚目。第五十二屆柏林影展甚至

把最佳影片金熊獎頒給《神隱少女》，成爲柏林影展第一部獲得最佳影片獎項的動畫片。透過宮崎駿精彩的演出手法、地域性的日本文化題材顯然超越了國家、文化的限制，讓全世界的人都能毫無障礙地自心底接受。

ZERO說，這是一部東洋味十足的《愛麗絲夢遊仙境》。但在宮崎駿圓潤的說故事技巧與渾然天成的劇情結構之下，《神隱少女》還是比《愛麗絲夢遊仙境》來得可親，來得惹人憐愛。

看《神隱少女》動畫，不需要正襟危坐地欣賞，只要輕鬆自在地把眼睛、耳朵、腦袋完全交給宮崎駿，讓導演來告訴你這個少女的故事，引導你進入有著神明魔物的幻想裡，讓你經歷出乎想像的冒險，體會一段愛與勇氣的故事。

輕．輕．鬆．鬆．看宮崎駿。簡．簡．單．單．看《神隱少女》。

儘管如此，仍然有複雜看宮崎駿的好事者

儘管前文說了要輕輕鬆鬆、簡簡單單看《神隱少女》，但因爲有宮崎駿的大師名號掛在前頭，就有

女》，

人不會乖乖放過解構分析的機會，試圖拆解《神隱少女》中創作者的意圖及觀點。

當然，影評之類的分析很多時候可以搬出許多極具說服力的推理，讀起來似乎相當接近作者的意念，但都難以見到創作者出面確認真相，導致最後這些評析變得有如觀眾自己的解讀跟妄想互相貼合，常常是自說自話。

我要告解。因為我就是上述那種想從電影中看出作者的意圖、把無關緊要內容的也要辦出道理的那種觀眾。明知道要放鬆腦袋去看宮崎駿，卻又忍不住對《神隱少女》想太多。

這是一種病態。明知道要解除武裝，卻不由自主帶著武器進戲院，然後忍不住在戲院對影片內容開火。這絕對是有病。一種極度病態。

我需要告解。因為這種病態需要告解，而且這種極度病態的告解需要無・所・不・用・其・極・的聯想、穿鑿附會，然後無・所・不・用・其・極・的自圓其說。

我要開始告解。無・所・不・用・其・極・。

我已經在告解。聯想、穿鑿附會、自圓其說。

找尋屬於我自己的《神隱少女》！

莫名其妙的名字，名字的莫名其妙

我對博偉公司的行銷人員真的佩服萬千！

《神隱少女》？！多麼驚人的片名，讀起來不知所云，但聽在觀眾心裡，卻又覺得了然於胸。夠奇妙吧！

依中文語法，《神隱少女》可能有兩種含意──被神隱去的少女，或者「神隱」這種少女。而這兩種含意，都是不知所云。

「被神隱去」，看似中文，卻無法讓中國人一目了然。或許大家會猜，是「被神隱藏起來」的意思，但沒人敢第一次就一口咬定；而『神隱』這東西？！究其根底，「神隱」是日文漢字，中文「女」的說法更讓人一頭霧水，到底什麼是「神隱」硬是拿來使用當片名，絕對是非常勇敢、也非常豪賭的作法。幸好，這兩個日文漢字還容易從字形字意去猜想，也恰巧能表達出一種意境，即使超越一般人的理解範疇，都還能有所感覺摸索出輪廓。

名字常常是如此莫名其妙。莫名其妙的有趣。

「神隱」在日文的意思是「被神藏起來」。古時日本民間若碰上孩童離奇失蹤，無法知悉怎麼失蹤的，

116

就只好當成是被神給藏起來了，以「神隱」來表示，通常代表著無奈、傷心、及對神力的畏懼。假設我們可以接受日文漢字在中文語彙裡百無禁忌的詮釋和想像，「神隱」跟「少女」組合起來的意思，似乎就是「神把少女隱藏起來了」。

但是看看原日文片名──《千と千尋の神隱し》，很明顯地，日文片名想表達的是『千』跟『千尋』被神隱藏了」。

「千尋」是電影裡莫名其妙跑進奇妙世界的少女的名字，而當少女被湯婆婆硬逼訂下契約，名字就被奪走了，變成了「千」。所以日文片名要說明的是「少女的名字被神藏起來」。這跟中文片名就有相當的差異──到底神藏起來的是人？還是名字？

日本文化的演進歷史中，很晚才發明有系統的文字架構，更早的古代，日本人有交談溝通的語言，但沒有文字對應、記錄他們所說的話。直到現今，日本各地常常因口傳而逐漸失真，導致語言、意義產生差異的現象。

因為日本古代很長時間僅靠語言這項工具進行溝通，使得日本人普遍對「語言」抱持莫大的敬畏。他們認為「語言」具有強大的力量，是有神性的。

「語言」有股靈性，那股靈性就是力量的根源，以「言靈」代稱。日本民間信仰中，很多話語都有「言靈」。舉例來說，咒語便是「言靈」信仰的一種延伸，透過一連串語言組合與言靈溝通、合作、訂定契約，或者請求協助，甚至役使指揮等，使人類可以自由運用、驅使自然界的巨大力量。

人的名字也有「言靈」，而名字的言靈就代表這個人的精神、生命，甚至於所有一切。這也是為何日本神話故事裡的神常以不同名字稱呼的緣故──當神的性情或能力有所轉變，言靈也跟著變化，名字自然也要隨之改變。

中國就不同了。中國文字發明得早，言靈的神秘性很快就被更神秘的「文字」所取代──「文字」非但能成為溝通工具，還有「記錄」跟「流傳」的能力，遠比言靈的力量更為強大，因此中國人崇拜「文字」更勝「語言」，也認定「文字」的力量超越「語言」。

《淮南子‧本經訓》記載「昔者倉頡作書，天雨粟，鬼夜哭」，形容文字的力量可以驚天動地、鬼哭神號。中國人不時興改名，反而偏好加字封號，把文字的力量加諸在自我之上，而加字封號，通常

是使用在爲文作畫之上，少有人以「言語」自稱。

如中國民間信仰裡，許多宗派的施咒者不只使用「語言」的咒，還必須書寫文字（通常是用硃砂，也代表魔力的意味）製成類似「令」的「符咒」，才得以驅動神秘力量，這在世界各國的信仰中是極爲特殊的。

雖然中國人認爲文字具有更強大的力量，卻也不敢低估「言靈」的威力。跟日本人一樣，中國人也普遍認爲這一個人的「名字」代表著這個人的「存在」，「名字」就等同「人」。不過，這並非意指只要喊出某個人的名字就可以運用「言靈」操控這個人，因爲要驅使「言靈」所使用的「語言」不是現代的語言，而必須要用古老時代的語言、言靈所認同的語言才行。這個名字有時候被稱爲「眞正的名」（眞名）。

如果常看歐美惡魔肆虐的電影，或者是驅魔之類的片子，劇情裡要封印這股靈力的最後關鍵常常就是要喊出這魔鬼的名字，而且必須是「眞正的名」！這都是言靈信仰的象徵。

回到台日片名有異這個議題上。從以上言靈或信仰的角度來思考，《神隱少女》與《千と千尋の神隱し》的最大差異，就在於台灣片名著重的是在『『少女』這個軀體被言靈」上，而日本原片名則是重在「少女『名字』的言靈被神隱」上，前文闡述過了，「名字的言靈」被隱藏，就相當於「少女的自我被藏住」，少女的自我消失，連精神意識都不見了。

日本原片名是作者宮崎駿所立，應該比較接近其創作意念，也就是說《神隱少女》的內涵應該是在表達「少女失去了對自我的意識」上，更進一步說，少女在魔幻世界裡名字所失去的部分，是「尋」（原名「千尋」，後名「千」），跟神立下契約的條件就是得放棄自己的眞名、放棄尋找，成爲另一個供神奴役的個體！

而少女要恢復自我、回到現實世界，很明顯地，她必須先記起「尋」這件事，記得尋找，才能找回眞正的自我。

千尋異世界歷險宛如一場結婚大冒險

故事從少女千尋搬家開始，當父母四處閒逛、領著千尋走過牌樓，卻誤入神靈的世界，後來父母因偷

吃獻神的供品而遭神譴變成了豬，千尋因此得獨力在異世界求生存，並伺機救回父母。

明著看，這是一段堅忍不拔、純潔眞誠的孩童拯救心靈貪婪（吃）大人的警世童話。但換個角度來看，如果把「家」當成電影主題的狀態象徵，就可以發現這段劇情安排饒負深意。

開場的搬家橋段其實就已經暗示「少女的家」即將有變動的意味。當父母領著千尋越過那座廢棄牌樓的門，表面上，這座門是千尋從此步進了另一世界的介面，意義上，卻是她從原先生長的家走進另一個家的象徵。這代表少女離開自己誕生的家，即將進入另一個家庭，而這段歷程在人類社會中，就稱爲「婚姻」！

電影的這段描述極爲傳神——千尋的父母逕自不斷前行，留下千尋害怕地佇立原地裹足不前，最後千尋怯生生地緩步獨行。就像現實世界中的婚嫁制度，雖然女方家長總會訂出一些嫁娶條件使男方家族明白媳婦的獲得是多麼不易，但當女兒一進到夫家，娘家的父母通常無可置喙（就像難以言語的豬），就只能遙遙思念，女兒得獨自面對全新未知的考驗。這段千尋獨力摸索前進的過程，正是少女

轉變爲女人（少婦）經歷的對應！

或許讀者會覺得這是過度解讀，但片中相似意涵的隱喻卻一再出現，讓人無法淡然忽略——千尋可以留在油屋的條件是「奉獻名字」，湯婆婆把千尋的名字給改了；對應到人類社會，一個少女在何種狀況下得面臨改名換姓的抉擇呢？沒錯，就是結婚的時候！

而千尋留在油屋後主要負責的工作是什麼？打掃跟煮飯！在傳統的社會價值觀下，這兩樣工作也被視爲少女嫁作人婦後的必然職務！而千尋在來到異世界前十年歲月從來不必分擔家事，就如同現代少女在嫁人前受父母溺愛、養尊處優一樣！

這樣的少女嫁進另一個家後的際遇通常都不太妙，會被婆家的親人以放大鏡來檢視，一點小疏失可能都會渲染成大缺點。這也難怪千尋一進油屋，一下被女侍（小玲）指責不懂禮貌，沒把謝字掛嘴邊，一下又被湯婆婆的門把羞辱成沒教養的女孩，進門前都不懂先敲門。而當湯婆婆這位明顯代表夫家婆婆現身，只要她一招手、一呼喚，千尋立即就得飄浮似快速地飛到她面前，十足新嫁媳婦面對婆婆時如履薄冰的戰戰兢兢。

接下來湯婆婆跟千尋的對應，就是一場我們極為熟悉、電視八點檔演到爛的婆媳過招實況！千尋一說：「我可以留在這裡（嫁進來）嗎？」湯婆婆這位婆婆一見這個外人，當然二話不說要千尋閉嘴（施法術讓千尋的嘴無法打開），然後挑釁說：「妳在說什麼傻話啊？又瘦又小能作什麼啊，這裡（家）不是你們人類該來的地方！」湯婆婆神氣地說這裡只有神明才能來，分明就是指「只有我認可的人才能進我的家門」！婆婆跟媳婦的戰爭一觸即發……

湯婆婆還撂下狠話：「我也可以把妳跟妳父母一樣都變成豬！甚至木炭！」言下之意，如果千尋繼續保持在原來家裡那般生活態度，我這個作婆婆的一定給妳難看。而且湯婆婆認為有人給千尋撐腰，指的就是擔任千尋男朋友、丈夫的這個角色，也就是「珀」。電影中翻譯成「白」是誤譯。

很清楚這個人就是擔任千尋男朋友、丈夫的這個角色，也就是「珀」。電影中翻譯成「白」是誤譯。而且湯婆婆認為有人給千尋撐腰，指想成為媳婦的千尋當然得委曲求全，不能拱出男朋友讓男朋友為難，只得繼續說：「請讓我留下來（嫁進來）」！

最後湯婆婆發火了，氣沖沖飛到千尋面前，大喊：「為什麼妳說要留下來，我就得讓妳留下來！妳看

起來就是一副愛哭愛撒嬌的模樣，誰雇用（娶）了妳，就倒了八輩子的楣」！還恨悠悠地說：「我永遠都不會雇用妳！」表明永遠無法認同千尋代表著媳婦角色的存在。

就在婆婆恐嚇媳婦要逼她作苦工、一輩子折磨她之際，突然出現一個人物讓整個局勢大逆轉。如果讀者跟我觀影時同樣投入這些婆媳鬥法的想像中，一定可以猜到震動湯婆婆房子的騷動是什麼……那就是媳婦手中握有絕對可讓婆婆敗陣的法寶——小孩！

嘿嘿，情勢大翻盤，千尋趁著小孩的騷動讓湯婆婆低了頭，湯婆婆拿出了契約，奪走了千尋「萩野」的姓，並讓「千尋」變成「千」——少女在結婚證書上簽了名，立即就冠了夫姓，成了另一個人！

即使千進了油屋的門，珀對待千的態度在眾人面前仍要保持嚴肅，就像傳統家庭裡的丈夫在家人面前也不敢對妻子太過親暱。千尋媳婦的好友兼戰友，就只有同是妯娌（女侍）的小玲，兩人在盡完媳婦義務時，才得以偷閒互相依偎（交換心得或落淚安慰）。

人物、劇情一一對照無誤，千尋發現自我的異世界

經歷，顯然就是一位少女轉變為成熟女人的過程！

對少女而言，尋找自我代表著對人生下個階段的認知，成長為女人就是少女自我覺醒的重要課題。

浴室跟廚房，兩個女人的兩大戰場！

日本家庭在洗澡上有個特殊的習慣，是台灣人不太容易理解的——日本一家人常常是共泡一缸洗澡水！

若不計太晚回家的因素，當一家子人排隊輪流洗澡時，通常家中最尊長的父親擁有第一個入浴的權利，而母親會是最後一個入浴的。第一個入浴者在浴缸外洗淨身體後，才能入缸浸泡，等洗完澡，這缸水不會放掉，讓下個人入浴時可以繼續浸泡。一直等全家最後一個人浸泡完畢，這缸水才會功成身退的放掉。

正因為日本家庭浴室的這缸水是家人共浴的親密象徵，所以浴缸能否常保清潔就成了家庭主婦夠不夠格的一項指標。刷洗浴缸因而成了主婦展現能力的工作，浴室成了女人為家人貼心付出的神聖之地。

所以湯婆婆交辦千的第一份工作，就是要她去刷浴

缸！媳婦要想融入家庭，那就先弄懂這個家洗澡泡澡的規矩吧！如果能讓家人泡個舒服的澡，才算過了嫁進門的第一關。

湯婆婆為了考驗（刁難？）千，硬是把恐怖的「腐爛神」交給千去伺候，就像婆婆想掂掂媳婦有幾兩重，把最髒的浴室丟給媳婦處理，再看她會如何應付。

這兩個女人的戰爭還不僅僅在浴室發生。家庭中能代表女人價值的地點就會發生兩個女人的價值爭奪戰，另一個重要戰場就是廚房。

有句格言是女人常在結婚前被交代的：「要抓住男人的心，要先抓住他的胃。」意味著女人要想掌握丈夫的心，非得從飲食下手不可！

但這談何容易，丈夫的胃口可是自小讓婆婆餵養，丈夫最熟悉、最習慣的味道就只有媽媽的味道。而媳婦要想光復丈夫的味覺，絕對是件浩大工程。更何況婆婆深怕兒子有了妻子便忘了娘，唯一可以喚醒兒子的法寶就是一桌熟悉的飯菜，是以婆婆緊緊守住廚房這道防線，不能讓媳婦越雷池一步！

廚房對婆婆而言就如同聖殿一樣神聖，是阻擋旁門左道味道侵噬寶貝兒子味覺的聖地，避免兒子變心的

最後法寶！所以常常有婆婆在兒子結婚後仍不願放下鍋鏟，深怕自己在家中穩固的地位逐漸崩盤。就算有的婆婆夠明讓媳婦進了自己地盤，但三不五時總要指揮媳婦開明讓媳婦這道菜應該這樣作才符合兒子喜歡的口味、阻止媳婦那樣炒以免兒子不習慣……還是想把媳婦調教成自己的門徒，才能繼續在她的聖地成為媽媽味道的傳人。

可能從此消失。試想哪個婆婆肯鬆手就範，將自己的地位拱手讓給媳婦？！

浴室是用來測試媳婦能力的場所，媳婦再能幹，也只是弄出個乾淨的空間；廚房就不同，如果媳婦運用得當，家常菜的味道可以就此改變，媽媽的味道

電影中的油屋雖然提供入浴及用餐兩項服務，但千忙來忙去就老是在浴室裡跟浴缸搏鬥，準備飲食都是湯婆婆手下的囉嘍，千一點也碰觸不到飲食，擺明了把廚房視為禁區，不讓千越雷池一步！

丈夫不夠力，媳婦真命苦！

至於「珀」，理所當然是這位不夠力的丈夫。非但在湯婆婆面前唯唯諾諾，連要帶千去見其父母都得

趁湯婆婆不在的時候，偷偷摸摸。

但珀可不全然是個沒用的男人，那段從錢婆婆那兒偷印章後與法術搏鬥的戲份可是驚心動魄，展現出男人在外面打拼的難言之隱。可是當他回家之後，面對湯婆婆，卻無法神勇起來。

為何「珀」在湯婆婆面前會如此無力感？原因就在「珀」的名字被湯婆婆奪走了。而名字被奪走，珀的自我就消失。孩子自小在母親照料下過活，日子久了，逐漸會失去自我意識，母親的意念很容易會主導孩子的意識，最後孩子都沒了自我，只會依照母親的指揮行事。

而聽話的孩子什麼時候會開始忤逆母親的教誨？孩子長大的時候。特別是當這男孩子結交異性朋友後，反抗心就日漸強烈，就在男孩子帶著女朋友回家見母親後，婆媳這兩個女人之間的戰爭就開始燃起硝煙味道。

連鍋爐老爺爺在旁都不禁感嘆：「愛情的力量真偉大！」

千在珀變成龍受傷之際，逼著他服下河神丸子，結果珀把湯婆婆壓制他的咒語力量小蟲吐了出來，被千一腳踩爛。受到千的協助，珀取回印章（代表

「名字」，象徵自我）重獲自由！（不可諱言，有許多男孩子第一次自主地使用印章，的確是用在結婚證書上，而之後才開始變成男人⋯⋯）

母親施加在丈夫身上的禁錮被媳婦徹底解除，丈夫有了新的力量可以反抗母親的意念，而恢復自我意識。

因為珀終於記起自己的名字，「賑早見琥珀主」。

無臉男，神秘的仰慕者！

在電影的描述裡，無臉男是個孤獨的遊魂，老喜歡用利益（金子）吸引別人接近他，藉此獲得友誼。

無臉男又有「貪婪」的象徵，當周遭人貪得無厭時，它會張開大口吃掉貪心的人，表示遭到貪婪的吞噬。

而在家庭關係的解讀裡，無臉男代表外界對媳婦的仰慕者。這個仰慕者尾隨著千，甚至進到了千的家中，偷了藥浴牌協助千清洗浴室，想幫千鞏固在家中的地位，藉此拉攏它跟千的關係。

它甚至假扮好客人人模人樣進到油屋作客，利用銀彈攻勢討好家中每個人，可是千對無臉男仍不予理睬，如小孩子性格般的無臉男發現無法拉近跟千的距離，就在千的家中大鬧特鬧，逼得湯婆婆火大出面，要千自己去解決這株爛桃花。千於是被迫離家，成了近乎被離棄的媳婦。

痴心的仰慕者無臉男還是只能一直跟著母親的腳步，正如小孩子總是亦步亦趨地跟著母親。等到有成熟的長者願意負起教養他的責任時，這個孩子才有另一番成長的可能。宮崎駿幫無臉男安排了錢婆婆。

少女成為真女人前的最後選擇

在千面臨湯婆婆的最後問題時，每件事似乎都有了確切的答案。

寶寶跟著千離開家去流浪，回來後不再老是用哭逼人就範，不但會站立，還會跟湯婆婆講道理。顯示孩子總是急著脫離母親的控管，只要有機會離開家的束縛，孩子會成長得特別快。

珀沒在湯婆婆那一邊，而是跟千並立在一起——在湯婆婆所在的橋另一頭。——丈夫選擇與妻子共患難，決心脫離母親的影子，一心跟妻子攜手並行。

千終於明白，唯有珀才能帶領她離開這個魔幻世

界，她要與珀攜手同行。——少女要變成眞正的女人，就得相信身旁的男人，唯有與丈夫牽手同心，才能組織一個家。一個屬於少女、屬於女人的眞正的家！

千瞭解要找到回她眞正的家的路，只能跟珀同行，就如她剛踏進異世界一樣得獨力往前走，父母是幫不了忙的。於是少女突然頓悟，她無須選擇可能化身在豬群裡的父母，因爲接下來的路將沒有父母存在，只會有丈夫在身旁陪伴！

最後，千愉悅地與珀牽手奔跑，往屬於他們眞正的家的方向！

參透少女心事，窺探女性變化

宮崎駿慣來偏愛以少女角色爲主角，透過少女主角的成長過程來訴說一段關於愛與勇氣的故事（那部自傳式作品《紅豬》例外）。這些勇氣表面上是爲了正義與公理而存在，但骨子裡卻是爲了追尋愛情而發生。

或許愛情正是少女成長最大的催化劑。追尋愛情也是一種自我追尋吧！

不得不佩服宮崎駿能一再堅持以少女角色爲主角。更不得不佩服，他能如此透析少女的心事。而且是六十多歲的高齡，可能還得冒著被指指點點爲老不尊的風險……

軍事狂宮崎駿

宮崎駿的腦子裡其實是想毀滅日本的⋯⋯他有那個毀滅日本的熱情，但是他不能拍他真正想拍的東西⋯⋯

□ ZERO

在台灣，「宮崎駿」這塊金字招牌簡直就有如「優良卡通」的代名詞。各類媒體只要一旦提到「宮崎駿卡通」，冠上的形容詞大概就脫不了「溫馨感人」、「老少咸宜」之類的，儼然把宮崎駿塑造成一個和藹可親、重視自然、愛好和平的老爺爺。

眞實的情形又是如何呢？和宮崎駿的交情久到可以互相吐槽的押井守，在接受《洛杉磯時報》記者 Bruce Wallace的訪問時，是這麼說的⋯「我想，宮崎駿的腦子裡其實是想毀滅日本的⋯⋯但是宮崎駿

在隱藏自己，他有那個毀滅日本的熱情，但是他不能拍他眞正想拍的東西⋯⋯」

雖說押井守本來就有「語不驚人死不休」的習慣，但是他會這麼說，一方面就是因為在那「老少咸宜」的作品形象背後，宮崎駿其實是有著一個很不「老少咸宜」的嗜好──他是個狂熱的軍事愛好者。

在動畫電影《魔女宅急便》公開時，有個女記者問了宮崎駿當時的心情，他這麼回答⋯「在第一次世界大戰時，德國軍用機的塗裝是由粉紅、藍色、綠

色等顏色所組合的，遠遠地看的話，各顏色就會混在一起，看起來就像是灰色。我現在的心情，就是那種灰色……」雖然是很有趣的回答，不過這大概不會是正常人所會想到的比喻。

宮崎駿是在一九四一年——也就是在第二次世界大戰中出生的，四歲時就跟著父親躲空襲。他的父親在親戚所經營的「宮崎航空興學」公司工作，他們的工廠負責生產軍用機零件，而宮崎駿的兄長宮崎新也喜歡戰爭歷史，所以他從小是在這樣的影響下成長的。

進了東映動畫之後，他的前輩大塚康生也是個軍事迷，特別是在軍事車輛方面造詣頗深，後來還曾出版過相關專門書籍。於是，宮崎駿和大塚康生可說是臭氣相投，除了一起搞工運外（宮崎駿是「東映動畫勞動組合」的第二代書記長，第一代就是大塚康生），在嗜好上也彼此交流，還曾一起去參觀土浦的軍事武器學校，拍了一堆戰車照片回來。

這樣的宮崎駿，在動畫界以《未來少年科南》、《魯邦三世》、《風之谷》等作品打響知名度後，雖然重度動畫迷都知道他其實是個軍事狂，但是一般觀眾大概只會注意到：這個動畫導演對飛機戰車大

砲的表現好像特別賣力。

宮崎駿的軍事嗜好明顯地公諸於世，可說是在一九八四年，也就是《風之谷》公開上映的那一年。在大塚康生的穿針引線下，宮崎駿開始不定期地在模型雜誌《Model Graphix》上連載一個專欄，名叫「宮崎駿的雜想筆記」（宮崎駿の雜想ノート）。從第一話〈不被知道的巨人末弟〉（知られざる巨人の末弟，敘述在歷史中被忘卻的巨大軍用機），到一九九〇年的第十二話〈飛行艇時代〉（這故事也就是動畫電影《紅豬》的原型），一共花了六年的時間。而內容風格也從原來的「隨筆加插畫」形式，逐漸演變成接近「漫畫」的形式。

最後，這些專欄連載集結成書，在一九九二年以單行本的形式上市了，還補上了第十三話〈豬之虎〉（豚の虎，以天才保時捷博士的虎式戰車為主題的故事）。這本書在一九九七年推出了增補改訂版，現在在市面上還買得到，對「老少咸宜之外的宮崎駿」有興趣的人，不妨去弄一本來瞧瞧。不過，如

果你不是軍事迷的話，在理解這本書上可能會遇到一些困難。

在《宮崎駿的雜想筆記》單行本序文中，宮崎駿這麼寫道：

「雖不是很能向人家炫耀的興趣，總之，我喜歡軍事相關的事物。就算覺得這是些無聊透頂的事，我還是喜歡軍事相關的事物……真的，一直都是只要做這些就會覺得很快樂，因為這些完全是單純的興趣（笑）。也就是說，和什麼自然保護問題啦，和什麼少女的成長自立啦……之類的都通通無關！就是這樣啦！」

宮崎駿老爺爺啊，你這樣說可會嚇到很多人哦，他們可是認為你的作品都是「提倡環保、具人文意涵、深富教育意義」的唷。

不過宮崎駿自己畢竟很清楚，動漫畫的觀眾群有很多是低年齡層的；而且在得了一堆什麼「文部大臣賞」、「東京都民文化榮譽章」之類的獎勵之後，他本人也意識到他已經有了「高尚」的社會形象，必須要負起「社會責任」，所以就算在作品中玩弄

軍事趣味，也會設法把「暴力」的成分降到最低。

因此我們會看到他種種降低暴力氣息的手法，像是登場人物以豬的形象來操控飛機戰車啦，或是人物以滑稽的姿態被炸得半天高，卻絲毫不見血等等。

同是在一九九二年公開、可說是宮崎駿動畫作品中最具「個人嗜好」的《紅豬》就是個好例子。如前所述，這部動畫電影是從《宮崎駿的雜想筆記》中的《飛行艇時代》部分所延伸改編而成的。雖然宮崎駿在這作品中畫飛機空戰畫得很精彩開心，但這空戰可是像辦家家酒，一個人都不會死的，故事最後還以兒戲般的拳擊賽作為落幕。而宮崎駿自己對這作品也有這樣的感言：「動畫電影這東西啊，因為是電影，所以是不能完全照自己的興趣去作的，否則就會吃到苦頭……」

到了一九九四年，宮崎駿終於要把《風之谷》的漫畫版給完結了，這部在德間書店的動畫雜誌《Animage》上連載的漫畫，可說是他能夠晉身大

（請參見本書〈你所不知道的宮崎駿〉一文）

師級的原點，不只是宮崎駿自己對其有所執著，也是動漫迷注意的焦點（請參見本書〈你所不知道的宮崎駿〉一文）。可是，當刊載《風之谷》最後一回的《Animage》雜誌三月號開始發售時，不少人看到封面就愣住了，雖然打著「風之谷最終回」的字樣，宮崎駿在封面上畫的卻是——戰車兵模樣的豬、美少女、以及一輛德國四號戰車！

「這哪裡和《風之谷》有關了？」許多動漫迷不禁發出疑問。的確，這封面畫真的是和《風之谷》一點關係也沒有，會畫出這樣的一張畫，因為宮崎駿的軍事癖好又發作了，他強烈地想畫一個和德國四號戰車有關的故事，而這個故事，就是前述〈豬之虎〉的續篇，名叫〈漢斯的歸還〉〈ハンスの帰還〉。本篇敘述第二次世界大戰結束時，德國戰車兵漢斯和他的長官杜蘭西上尉不想向東部戰線的蘇聯軍隊投降，帶著民間百姓向西方逃亡的經過；故事中登場的軍人全部是豬，但是在他們之間的美少女卻是人類，可說是典型的宮崎駿作風。而這個故事也的確畫成了漫畫，發表在大日本繪畫出版社所發行的《Model Graphix》雜誌上。（好在宮崎駿夠大牌，所以德間書店才能容許他這種幫其它出版

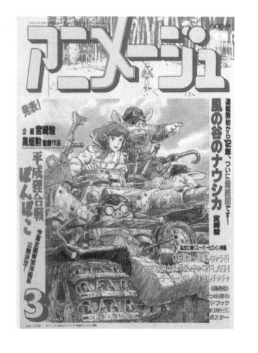

社宣傳的行為吧。）

〈漢斯的歸還〉雖然只短短地連載了三回，卻也是篇十分突出的傑作。宮崎駿把他對戰史的豐富知識、對「軍事」與「美少女」的興趣，以及卓越的畫技與說故事的才能，全部凝縮在這中篇漫畫之中。而這篇作品，也收錄在二〇〇二年出版的單行本《塗泥的虎 宮崎駿的妄想筆記》〈泥まみれの虎 宮崎駿の妄想ノート〉中。

有了「雜想」之後，再來個「妄想」當然也不意外。不過《妄想筆記》中的故事，可不全然是「妄想」。書中主要的部分〈塗泥的虎〉，就是宮崎駿在

讀了第二次世界大戰的德國戰車英雄奧圖‧卡流士（Otto Carius）的自傳《Tiger im Schlamm》後，心有所感，所改編畫成的中篇漫畫。書中敘述一九四四年的三月，卡流士少尉如何在惡劣的環境下，僅以兩輛虎式戰車固守陣地，並擊破了三十八輛的俄軍戰車。這漫畫最早是發表在一九九八到一九九年的《Model Graphix》雜誌上。而單行本中也收錄了宮崎駿特地到當年的歐洲戰場調查、並且向原作者取材的經過，可以見到宮崎駿嚴謹的個性，以及他對軍事的狂熱。

有趣的是，在《妄想筆記》所收錄的漫畫中，有一段宮崎駿的自嘲玩笑：

代表著宮崎駿的大豬正在奮力趕稿中，一隻代表讀者的小豬跑來問他：

「宮崎先生你會畫戰車漫畫，是因為你喜歡戰爭嗎？」

另一隻小豬過來插嘴：

「不只是戰車，大砲、飛機、軍艦，他都喜歡。」

讀者小豬恍然大悟：

「原來他是這種人啊。」

宮崎駿大豬勃然大怒，開始滔滔不絕地辯解：

「那研究愛滋病的人就是喜歡愛滋，研究異常犯罪的人就是犯罪者嗎？不限於戰車，軍事全部都是從人類的暗面而來的，是人類的恥部，是文明的黑暗，是排泄物，是嘔吐物……」

小豬……

「原來宮崎先生喜歡恥部啊。」

……

看來，無論怎麼辯解，無論有多麼冠冕堂皇的理由，軍事的愛好者難免得尷尬地承受此異樣的眼光。

當然，宮崎駿不會是動畫界唯一的軍事狂，常常挖苦他的押井守，也是一個不遜於他的軍事狂。宮崎駿就曾經在接受評論家涉谷陽一的訪問時，這樣的反過來挖苦押井守：

宮崎：「押井守拍真人電影時，只要有一架武裝直昇機可以飛來飛去就會歡喜雀躍，簡直就是個OTAKU（御宅族）。」

涉谷：「宮崎先生你自己不也是個OTAKU嗎？」

宮崎：「就算是OTAKU，我也是最討厭那種鐵砲OTAKU。坦白說，我認為那種是低水準的。而在鐵砲的種類中，喜歡手槍的是最沒水準的，是最殘留有長不大的幼兒性的。（笑）你不這麼覺得嗎？」

……

姑且不論這兩個有老交情的動畫大師間的互相吐槽，比起宮崎駿，押井守可是更「勇於」在他的作品中呈現他的「個人惡趣味」。而押井也曾寫了本叫《押井守・映像機械論（Mecha-philia）》的書，展現了他在軍事機械方面的偏好和研究。而在上面所提過，押井守接受《洛杉磯時報》訪問的同一篇訪問稿中，他說：「從導演的觀點來說，我們不能在宮崎駿身上期待任何新東西了。他已經像是個老人了，幾乎已經退休了……」

但是，綜觀電影史，名導演在年歲增長後，往往可以更大膽地拍出自己想拍的東西，就像維斯康提在六十五歲時拍出了《魂斷威尼斯》，黑澤明在七十歲時拍出了《影武者》一般。現在宮崎駿的年紀也已過了六十大關，也許有一天，正如押井守所「期待」他的個人興趣時，我們就可以放下身段，不再「隱藏」，看到真正的「宮崎駿卡通」了。只是，到時候的宮崎駿還會不會是「全新」的宮崎駿，看到真正的「宮崎駿卡通」了。只是，到時候的宮崎駿還會不會是「老少咸宜」，那可能就是另一個問題了。

2

Yoshiyuki Tomino

與其説富野的作品是因為給青少年觀眾留下了trauma，
所以才讓許多人在多年後依然印象深刻；
倒不如説是因為這些角色「死中求活」的意志力，才是他作品的魅力所在。

富野由悠季攻略地圖

□ Alplus

雖然富野作品經常描述戰爭的悲慘面，但是他倒不是那種以愛與和平為己任的反戰人士。事實上，富野對戰爭的看法悲觀多了。

在日本動畫界中，富野算是多產的動畫演出家，然而他的作品除了【機動戰士鋼彈】系列之外，叫座的並不多。【鋼彈】之所以受歡迎，也有一大部分是因為戰爭、機器人、模型玩具這些要素的功勞。

但在評價方面一向呈現兩極化的反應，不是極度推崇，就是恨之入骨。由閱聽者的這些反應來看，不難歸納出富野作品的特性：第一，個人風格極為強烈，能引起共鳴的觀眾會深受感動，而沒有共鳴的則完全無法接受；第二，要理解其作品精髓有不低的門檻，閱聽者往往需要反覆咀嚼才能充分理解其真意。

本文第一部份「基礎理論篇」試圖以一「愛好富野作品的閱聽者」的立場，來分析富野作品的風格特色，讓讀者更清楚「富野的作品要怎麼看，重點在哪裡」，接著會由這些特色來看所謂的「門檻」為何。

第二部分「各作解析篇」將對富野執導的主要作品，根據「基礎理論篇」中的要點進行「成分分析」。

最後，第三部分「攻略導引篇」則是對初次接觸富野作品的同好，提出幾個「攻略程序」，循序進入這位動畫大師的精神世界。

一、基礎理論篇

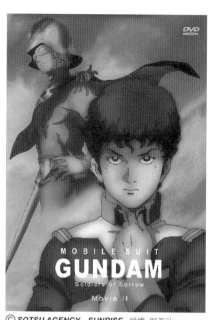

© SOTSU AGENCY · SUNRISE 授權 群英社

許多人可能會覺得富野監督作品的取材就是「機器人戰爭動作片」，這樣說並不算錯，睽諸富野擔任監督的作品，除了第一部《海王子》以外，清一色全部跟機器人打鬥有關。富野從小就對人類科技的進步充滿憧憬，也對科幻類的作品特別感興趣，而當年日本動畫中的科幻大宗就是機器人，雖然與西方所謂「硬科幻」有段距離，不過算是與他的興趣比較接近的一支。

我們再看看富野參與過的其他作品，會很驚訝地發現，二、三十年前風靡過台灣的卡通，像是《寶馬王

子》（リボンの騎士）、《小天使》（みなしごハッチ）、世界名作劇場《萬里尋母》、《小英的故事》、《小蜜蜂》、《龍龍與忠狗》、《清秀佳人》等溫馨親情取向的作品，都有富野參與的紀錄，主要是擔任演出（連續劇中單集的導演）以及分鏡，與本書介紹的另一位大師宮崎駿有不少合作的經驗。

當然，以當年富野這一代動畫家的「生產力」，在許多作品中出現並不奇怪，不過我們還是可以以「機器人動作活劇」以及「人際關係連續劇」這兩大主軸來分析富野作品的特色──

「富野的作品，表面上雖然多是機器人動作片，但其實都是『親情倫理戰爭勵志意識流映像派夢囈狗血片』！」

請注意雙引號『』的部分，就是「基礎理論篇」的重點。富野作品的七大奧義：一日親情倫理，二戰爭，三日勵志，四日意識流，五日映像派，六日夢囈，七日狗血。得此七大奧義真傳，方能破解富野那個禿頭裡面裝的是什麼東東……

（一）親情倫理的羈絆

在富野歷年來的作品中，「家庭關係」一向扮演著

非常吃重的角色。就算不是以家庭爲作品的主題，「家庭關係」也經常是影響劇中人物性格與命運的重要因素。從早年《海王子》、《無敵超人桑波德3》主角神勝平與整個大家族一起行動，到歷代《鋼彈》中各個主角皆在雙親的「陰影」之下形成了頗爲扭曲的個性，乃至於《Brain Powerd》裡面糾纏不清的親子關係、血緣的牽絆，在貫串三十餘年的富野作品中隨處可見，也招來了「老狗玩不出新把戲」之譏。

　事實上，富野對家族血緣的觀念是時時在「演化」的。一般而言，富野作品中的家庭關係多半給人負面的印象：不負責任的父母給子女留下了種種不良的影響。這樣的例子比比皆是：初代《鋼彈》中阿姆羅的雙親，父親沈溺於工作，導致夫妻關係的淡漠與外遇，讓阿姆羅在一個對家庭不怎麼負責的父親撫養下成爲自閉少年，成長後的阿姆羅分別與雙親重逢之日，也就是親子關係斷絕之時；《Z鋼彈》中的卡密兒雙親行徑也是類似，只是遭遇更慘。這兩個由問題家庭所造成的問題兒童，讓大不了幾歲卻頗爲老成的布萊德艦長爲了重新扮演父親的角色而傷透腦筋（母親的角色呢？所有在白色基地與阿卡馬艦內的女性全部都是）——對於這些麻煩的新人類小孩而言，對家族的不滿，使得他們在「同伴」——白色基地或是阿卡馬成員中尋找「代用品」。

　在《逆襲的夏亞》中，高官之女奎絲·帕拉雅對其父親鄙夷全寫在臉上，但又對「父親」一詞嚮往，於是自然靠向與之有新人類共感，兼之成熟、年長的阿姆羅與夏亞，將他們視爲父親的代替品。而對兩人周圍的女性，則映射至父親外遇的對象（——礙事的壞女人）充滿敵意。這樣不平衡的心態，導致她犯下了弒父罪行，最後自己也失去生命造成悲劇。

　號稱集「富野主義」精華之大成的《傳說巨神伊甸王》裡最引人注目的家庭關係，非巴夫克蘭星總司令德巴與女兒卡拉拉、哈露露莫屬。《伊甸王》的中文譯名往往令人聯想到聖經的伊甸園故事，以作

品來看，最後「宇宙的毀滅與新生」的確也頗富宗教味。不過看其原名「Ideon」以及神秘的「伊甸力Ide」可知，富野監督的原意是「意識型態 ideology」。劇中角色身陷於個人的執念與業障中，拒絕人與人之間的善意交流，最後導致破滅的結局。德巴司令一家人，其實就是這「執著的人類」的縮影，固執於世家名門榮耀而無法追求真我的父親與姊姊，手刃唯一超脫兩陣營無意義的戰爭、孕育了救世主的妹妹之時，心中恐怕是疼愛、嫉妒、自憐，百味雜陳吧！（關於本作之詳細評析，請參見《動漫2000》）

由於有這一連串的「前科」，加上這些作品又是富野最受歡迎的幾部，於是就給觀眾留下這個印象：「富野對家庭血緣的看法極端負面」——如果只看這幾部的確可以這麼說，不過沿著《鋼彈F91》、

《V鋼彈》繼續看下去的話，就會發現富野對血緣的概念，由「衝突」轉向了「和解」。

《鋼彈F91》的主角西普克・阿諾的母親莫妮卡，如同阿姆羅之父與卡密兒的雙親一般，都是沈溺於事業的軍事工程師，然而動機和前二者（只看得到任務的工作狂，或是汲汲營營想出人頭地的野心家）卻有根本上的不同：莫妮卡是基於一個十分人性化的理由——因為工作很有趣。她是單純地樂在其中，而丈夫李斯利也是在諒解其個性的情況下，在分居之後挑起了撫養孩子的責任。由李斯利在劇中的表現可知，雖然是單親家庭，西普克應該是在充滿親情的環境中成長的。後來李斯利雖然不幸身亡，莫妮卡卻上了「宇宙方舟」號戰艦與西普克兄妹一家團聚，西普克也如父親一般諒解了母親，可謂富野作品中少見「善終」的家庭關係。至於女主角賽西麗一方的家庭關係，則是遵循《鋼彈》、《Z鋼彈》、《逆襲》以來的「優良傳統」：野心勃勃藉著政治婚姻往上爬的父親，發覺婚姻中沒有愛情而發生外遇；加入游擊隊等「脫軌行為」的母親……。與前幾作不同的是，多了一個高高在上的「祖父」宰制了一切，雖然形象上柔和許多，不過就對待女兒的態度而言，算是《伊甸王》中德巴總司令型的人物。

© SOTSU AGENCY・SUNRISE 授權 群英社

《V鋼彈》可視為《鋼彈F91》的延伸，男女主角的家庭關係算是《鋼彈F91》重新排列組合過的「修正版」。雖然主角烏索與雙親分離，不過由後來的重逢看來，家庭成員的感情是深厚而和諧的；女主角夏克蒂的一方，將《鋼彈F91》中鐵假面的壞人角色轉移到帝國大臣身上，除了個沒啥路用的舅舅以外，倒是沒什麼家庭問題。男女主角兩方家庭有個最重要的共同點是：除了血緣關係之外，還有「理念」的連結，烏索的父母以抵抗山斯卡爾帝國的暴政為職志，夏克蒂的母親則是希望以精神力量將人類從戰禍中解救出來；而烏索與夏克蒂兩人也都認同了父母的作法並且身體力行。或許這樣的轉變，是富野在無法放棄對「血緣」的懷疑下，將「理念」作為重新將家庭結合為一個共同體的接著劑吧！

與【鋼彈】系列不同，早期的作品《無敵超人桑波德3》所依循的是傳統的家庭價值觀：整個神一族為了共同的目的互相幫助，一起奮鬥。這算是富野作品中少見的「正面」的家庭關係。會採取這樣的角度，相信跟這部作品的一個重要主題——主角神勝平的「離乳」（或說「斷奶」，語出冰川龍介，《第二十年的桑波德3》）——有關。就某方面來說，這也是在切斷一種家庭關係，小孩離開父母羽翼的庇護，走向獨立之路。而被視為《V鋼彈》之後休息了四年再出發的《Brain Powerd》，雖然家庭關係的矛盾依舊，不過也不像【鋼彈】系列裡面那麼尖銳。

隨著時間的演進，富野監督處理「家庭」這個主題的衝突性，似乎日趨緩和。不過可以確定的是，他對「僅由於血脈相連，就非得有親密連結」的家庭關係，其實還是不認可的。對於窮其一生探尋人與人之間牽絆的富野監督來說，只建立在血緣上的關係，其實極為薄弱。要探求複雜微妙的人際關係，

136

就先從對家庭血緣的懷疑開始，也算是相當自然的作法吧！

（二）戰火下的人性

在一些不明所以、想當然爾的動漫畫評論中，【鋼彈】系列往往被拿來質疑「日本動畫界鼓吹軍國主義」。會產生這種謬誤的原因有幾個：第一、【鋼彈】都是以戰爭為背景；第二、作品中有許多帥氣的機器人與精彩的打鬥畫面，對觀眾非常有吸引力，青少年可能因此產生軍事方面的憧憬；第三、【鋼彈】是日本動畫史上最具代表性的作品，不說它說誰？

對真正用心看過富野作品的人而言，這種批評自然是不值一提，相信許多人都同意，富野的作品非但不美化軍國主義，反而強力凸顯戰爭殘酷的一面，還因此得到「把大家都殺光的富野」這個渾號，說他是個反戰人士也不為過！

不過話說回來，雖然富野作品經常描述戰爭的悲慘面，但是他倒不是那種以愛與和平為己任的反戰人士。他的作品中那些悲慘的戰爭並不是要告訴觀眾：「戰爭很悲慘，所以戰爭是不好的，我們應該

反對戰爭！」事實上，富野對戰爭的看法悲觀多了：「這些悲慘的戰爭，乃是人類必然的下場。」

一般分析戰爭的原因，可能都會以政治、經濟、種族這些衝突因素著手，富野作品中的戰爭雖然也不例外，但是這些原因對他而言畢竟只是表象罷了，真正的原因是人類的貪、嗔、癡。所以雖然阿姆羅說：「人類的智慧，是可以超越這些的！」卻馬上被「富野監督的代言人」夏亞吐槽：「果真如此，你就把那些愚民教導給我看看！」（《逆襲的夏亞》）。在《傳說巨神伊甸王》中，更將「戰爭的理由在於各方執著於自身的立場與意識型態」這個中心思想表露無遺。地球人與巴夫克蘭星人彼此的不信任，哈露露對得到愛情歸宿的妹妹的嫉恨之心，德巴總司令對武家名譽的執著──即使在雙方接觸後發現彼此並沒有什麼惡意，仍然無法放下這些執念停止戰爭，最後終於導致伊甸力發動，毀滅了整個宇宙。

也就是說，即使看清了政治、經濟這些客觀因素後，發現這些戰爭其實沒什麼好打，卻依然

會陷在戰爭的泥淖中無法自拔。即使是出於「拯救

世界」的良善動機——如【鋼彈】系列中的夏亞、

哈曼、西羅克、麥茲亞、瑪麗亞女王這些人，最後

採取的手段卻都是大量屠殺人類的納粹式作法。是

否在富野監督心目中，「拯救世界」與「人類生

存」，根本是背道而馳？

事實上，如同前一節「對血緣的疑問」一般，富野

對於「戰爭」這個議題的看法，也是一個不斷思

索、疑問、否定、重構的過程。在第一部的《鋼彈》

中，「新人類」理論建立之後，第三部《宇宙相逢

篇》的結局，對於人類與戰爭的主題，顯然是抱著

一個比較樂觀的狀態…人類之間還是有可能互相理

解的。許多的紛爭都是由於人與人之間的誤解而

起，如果人類進化成「New Type」，可以直接感受

到對方的想法，那麼一些無謂的紛爭戰亂就可能化

解，或是根本不會發生。

不過，隨著富野「被迫」把【鋼彈】一部一部地作

下去，他這種樂觀的看法有了改變——人類彼此之

間的互相理解，非但不能消弭紛爭，反而可能是新

的紛爭根源！

關鍵在於，人內心中對於其他人的想法，不見得都

是善意的。

反躬自省，即使是對最親近的人，有時候也難免會

有一些負面的意念發生——可能只是一閃而過的惡

意，隨即消失。只是在理性的控制下，一般人都能

控制既不說出口，也不形於色。這不是虛偽掩飾，

而是那種「惡意」只是一種無法控制的反射式想

法，其實也非「真心」。要是大家都是「New

Type」，這種念頭都無所遁形的話，我們可以想像

這個世界會變成什麼樣子？

這個想法，富野在最近的作品《Overman King

Gainer》（オーバーマンキングゲイナー）中以更

淺顯的手法重新表述。在《沒有謊言的世界》這一

集中，由於超技能（Overskill）的影響，使得人們

都可以聽到附近的人的「心聲」，結果可想而知…

並不是誤會紛爭從此消失，而是洞悉了他人「潛藏

的惡意」而幾乎引起了不可收拾的紛爭。想想看…

全世界的人一瞬間全成

了New Type，這

是多恐怖的一件事？

有趣的是，富野對戰爭

的看法倒也不是一味悲

觀。除了少數被打爲「絕對惡役」的野心家（以《鋼彈》中的基連・薩比爲代表）之外，大部分交戰的各方人馬很少是懷著眞正的「惡意」在戰鬥（執念）倒是很常見，典型的例子是《Z鋼彈》的傑利特，或是《伊甸王》中的德巴），因此敵我不分的現象在作品中屢見不鮮，甚至有時對敵方的認同還高於己方。所以雖然富野作品的戰場向來以廝殺慘烈而聞名（看他的外號叫「全部殺光光的富野」就知道了），卻往往會很弔詭地有一種「人性的溫暖」。

我知道會有很多人不同意我這樣的說法，爲了自圓其說，在此再度回顧一下富野的戰爭觀：

● 戰爭緣起於人類之間的誤解。

● 新人類的的發生（或說人類擁有了正確的互相理解的能力），是否能夠避免這些誤解，進而消弭戰爭？

● 因爲新人類反而洞悉了人心中隱藏的惡意，加上本身精神狀態不穩定，使得戰爭陷於一種更混亂的狀態。

● 另一方面，即使知道爭端因誤解而起，卻無法放下各種執念，而執拗地繼續明知無意義的戰鬥。

從以上分析看來，簡直是一片黑暗，沒救了，哪來「人性的溫暖」？

答案之一：這些戰爭的理由皆出於單純的人性，特別是感性的部分（這顯然與導演的人格特質有關），戰場上的每個人都是有血有肉的人類，而不是單純的戰爭機器。富野作品中交戰雙方面對面的接觸以戰爭作品而言可說是異常地多，似乎在提醒「與你廝殺的對手，也跟你一樣是個人類」。我們可以與另一部同爲【鋼彈】系列、由今西隆志執導、經常被拿來與「富野鋼彈」比較的《0083 Stardust Memory》。後者打的是一場「非人性」的戰爭——人不過是完成這套戰略戰術的工具。即使是有所謂「內心戲」，心中所繫的還是只有「完成任務」這四個字。這樣的戰場是冰冷的、凡事皆訴諸理性計算而非感性反應的。或許這比較接近眞實戰場的氣氛，因此能引起諸多軍事迷觀眾的共鳴。

答案之二：這些人性之中，其實沒有什麼眞正「嚴重的」惡意。這導致了作品中的士兵們幾乎毫無敵我意識的結果，對敵人的共鳴甚至經常高於友方；同時也在兩方殺得天愁地慘之時再度提示觀者，這

© SOTSU AGENCY · SUNRISE 授權 群英社

樣（愚蠢）的戰爭似乎是可以避免的。相對地，像《鋼彈0083》這麼「漂亮」的戰爭（而且還充滿大義），不好好大幹一場就太可惜了。

結論就是：一般作品多爲以戰爭引導人性，而富野則以人性引導戰爭。

（二）無病呻吟的意識流囈語？

看到這邊，讀者應該已經有個明確的印象：富野監督是位感性掛帥、著重內心描述甚於理性分析的導演——這當然是好聽的講法；舉凡冗長、不知所云、無邏輯、無條理、無病呻吟、牛頭不對馬嘴等形容詞也都被用來批評過，最後被冠上一個「富野節說教」的美（？）稱。最經典的評語是本書另一位主角押井守監督所下的，當有人問起他對富野式台詞的看法時，他回答：「那不是日語」。這句評語的意思是，雖然表面上說的是日語，但是實在是聽不懂他在講什麼。尤其是在劇中主要人物發生「理念上的爭辯」時，更容易有讓人摸不著頭腦的感覺。偏偏這種部分往往是故事中心思想的重點所在，也就難怪有不少人因爲聽不懂「富野節說教」而始終無法欣賞他的作品。

其實如果多看幾次，就能夠體會出這些怪台詞的妙味。我認爲最具代表性的例子之一是《逆襲的夏亞》中，阿姆羅在夢中與拉拉‧遜爭辯，拉拉對夏亞下的評語是：「他太過於『純眞』了。」中文中少有用「純粹」來形容的，因此中文字幕多半翻譯爲「純眞」或是「純潔」，但是這樣的形容詞掛在夏亞頭上怎麼看都是怪。然而從初代《鋼彈》、歷經《Z鋼彈》一直到《逆襲的夏亞》中，綜觀夏亞的思考與行爲模式，我認爲「純粹」是個極度精準的形容詞——形容夏亞這個夾在理想主義與權謀術數之間掙扎的人。

比起這種用字遣詞的問題，富野式台詞經常發生的

「思路的進行比劇情的進行還快」的現象，恐怕更是讓人一頭霧水。

在初代《機動戰士鋼彈》最後，阿巴瓦空攻防戰中，夏亞與阿姆羅以肉身互搏，兩人為拉拉之死爭論不休時，夏亞突然冒出一句：「既然如此，那就成為同志吧！」相信讓許多觀眾摸不著頭腦。其實身為已經覺醒的新人類，兩個人應該都清楚，這種爭鬥是無意義的，應該一起對抗阻止人類進化的逆流才是。只是夏亞突然說了出來，身為舊人類的我們未免覺得突兀。

在最新的作品《機動戰士Z鋼彈首部曲：星之繼承者》（機動戰士Zガンダム 星を継ぐ者）中，卡密兒的母親在蛙鏡男巴斯克上校的設計下，被不知情的傑利特殺害後，他質問他的父親：「你在這裡作什麼？媽媽被殺了！」（指母親被關在密閉艙中的模樣），他的父親卻回答：「她那個樣子，哪裡像小鳥了？」（指「那個黃臉婆」）就像小鳥一樣啊！」（指母親這種對同一句話完全雞同鴨講的反應，讓人在悲慘的劇情中感到一絲滑稽，更加強了卡密兒父親冥頑不靈的形象以及夫妻關係的惡劣程度，這種台詞還真不是一般腳本家寫得出來的呢。

類似的情況還有很多，歸結起來可以這麼說：富野在寫劇本時，是以「代入角色」的態度在進行，因此觀眾能不能心領神會，也要看觀者的態度，能夠代入角色的話，對這樣的表現方式就能產生共鳴而接受，而以旁觀者、局外人的角度來看的話，總是會有難以理解的感覺。這也是富野作品的評價是如此兩極化的重要原因。

除此之外，富野是一個缺乏「長話短說」能力的創作者。許多要表達的意思經常需要重複數次，這一點可以經由他的電視版或OVA版的長篇連續劇作品與劇場版一集完結的作品比較得知。顯然富野對於長篇作品的掌握較為得心應手（但往往失之冗長），在劇場版作品中，令人強烈感受到「話太長，時間太短」，導致劇情過度壓縮而有消化不良之感，通常需要多看幾次才能掌握其真意。

這是可算是富野的缺點，不過卻也是特色，也因為這個特色，讓富野成為日本動畫界中，寫出最多「名台詞」的導演。

（四）映像派的表現手法

先要說明「映像派」可不是近代藝術中的「印象

派」。富野被稱爲「映像派」的動畫導演原因是：他有系統地把劇中一些抽象的要素，如心境、情緒、危機、感應、靈魂……用畫面效果呈現出來。

最有名的例子是初代《鋼彈》中，拉拉死亡的那一段。宇宙中出現海浪的畫面，雖然表面上搭不上關係甚至是互相矛盾，然而對於當時劇情的進展與劇中人的心境來說，卻是公認的恰到好處。另一個例子是在《Z鋼彈》中的〈宇宙漩渦〉這一集，卡密兒與哈曼、西羅克在戰場上相遇，彼此感受到既是敵對又是親近的意念而產生幻覺，也令人留下極深刻的印象。

有些批評者認爲這種手法是邪魔歪道，不過換個角度看，這種超越現實的表現方式不正是動畫的強項嗎？「寫實」也是用畫的、「不寫實」也是用畫的，君不見在真人電影中還得砸大錢來拍這種不寫實場景。富野在處理這方面的方式是，以非寫實的畫面來呈現寫實的內心。相較於一般內心戲往往以語言、獨白來呈現，此種畫面的感染力更強烈。然而使用過度也不免會令人有厭煩之感。問題是到底怎麼樣算是過度？這把尺存在於每個觀眾心中，每個人的標準都不一樣。這也就難怪富野作品的風格

會這麼具有爭議性了。

(五)、灑狗血？

富野享有「把大家都殺光的富野」的「美名」其來有自，代表作【鋼彈】系列屍橫遍野眾所周知；然而更慘烈的是《聖戰士丹拜因》以及《傳說巨神伊甸王》，更是全劇角色死得一乾二淨。由於有許多頗受歡迎的角色死於非命，加上有不少死者是兒童少年，更有違反兒童及青少年福利法之嫌，始作俑者富野監督因此自然難逃劊子手之名。

其實以戰爭題材而言，死人當然是免不了的。在人類社會的價值觀中，生命又是至高無上的存在，因此在各種創作文類中，利用「死亡」來升高戲劇性者不計其數。屠殺劇中角色當然不犯法，問題依然是在於：

殺到什麼程度，才叫「恰到好處」？富野的玩法，到底

算不算是灑狗血地過度演出?

在這個議題上最常被拿出來講的作品非《Z鋼彈》莫屬。《Z鋼彈》的登場人物之多,在日本動畫史上可以名列前茅。大量的角色在故事後期以驚人的速度陣亡退場,其中不乏鳳‧村雨‧羅莎米亞‧愛瑪‧蕾柯亞等人氣角色(咳,都是此粉絲多到可以組親衛隊的美女),加上主角卡密兒歇斯底里般的演出,會讓部分觀眾無法接受一點也不奇怪。於是乎,主張「富野是愛灑狗血的導演」的聲音一直存在著。

所謂的「灑狗血」至少有三個要素:衝突、犧牲、比中樂透機率還低的巧合(日本人叫做「御都合主義」)。台灣讀者最熟悉、最具代表性的狗血劇當屬本地八點檔、九點半檔的連續劇(由於族繁不及備載,就不一一點名了),劇中人物彷彿活在一個封閉的小世界中,出身血緣永遠有扯不清的糾葛(某甲是某乙同父異母的兄弟分屬兩個敵對陣營互相仇視爭鬥又為了愛上同一個女孩形成三角關係偏偏這個女孩是與某甲同父異母而與某乙同母異父之兄弟姊妹等等),一舉手一投足必定造成難以化解的衝突或是災難(在家會跌倒喪失記憶出門會被車撞性

命垂危什麼事都不做也)會罹患絕症等等),然後好人從第一集耍白癡到倒數第二集,直到最後一集換壞人耍白癡被好人幹掉,然後Happy Ending,可喜可賀。

如果我是個討厭富野的評論者,我大可以說富野作品跟這些狗血劇的確沒有什麼不同,以下這些例子跟上述的狗血劇公式還真是相像:阿姆羅與卡密兒的老爸,加上西普克的媽媽,分別是Gundam/MK-II/F-91開發小組的工程師,而且都有家庭問題;此外,足以反映狗血連續劇的「御都合主義」(劇中主要人物剛好都碰巧會湊在一起)特性的安排是《V鋼彈》的男女主角烏索與夏克蒂,分別是反軍首腦以及帝國女王的子女,而且還不知為何原因被家長丟在歐洲山裡面成為青梅竹馬(反抗軍頭頭的兒子也就罷了,公主殿下為什麼會被丟在那邊出生入死呢?)。

不過這些跟《Brain Powerd》一比全成了小兒科:男主角原與父母屬於「Reclaimers」陣營,要讓有機能源

「Orphan」浮上；後來叛逃到奶奶那邊反對此事的「諾比斯諾亞」，這邊的司令官是奶奶的老情人，但後來發現原來他同時是Reclaimers的幕後黑手。而諾比斯諾亞的女艦長的兒子由於缺乏母愛進入Reclaimers成為一個戰鬥狂，隨時想找母親報復；接著是主角在Reclaimers的原女友隨後也叛逃到諾比斯諾亞後，發現男主角已經移情別戀，於是也改投向另一位金髮帥哥的懷抱，而這位帥哥居然身患三十年前台灣連續劇就已經用到不想用的「白血病」！富野老爹，真是夠了……

不過筆者認為，既然「人間劇」是富野作品最重要的特色，在人際關係上面就勢必要增加一些衝突性，才能將人與人之間的情感交流突顯、激發出來。這種灑狗血般的角色關係，恐怕是「必要之惡」，許多有名的作品也不乏如此安排。至於最後的結果是佳作或是濫作，應該要視作者如何利用這樣的人際衝突來展開劇情。就這個標準來說，富野雖然背負著濫情的惡名，但是藉著這種方式的確也把許多作品中的劇情張力緊繃出來。因此讚譽與批評兩方的意見都有，也就不足為奇了。

（六）小結
「過度演出得恰到好處」的富野導演

由以上的分析來看，富野導演的演出特色著重在感情的渲染——利用大量的情緒表達、複雜的人際關係、衝擊性的劇情鋪陳、舞台劇式的誇張台詞來推展故事。老實說，這種方式往往會被歸類於八點檔式的濫情劇，比較難以討學院派或是理論派的歡心，因此「嚴肅的評論家」給予的好評向來不及本書中的其他幾位導演。不過由於這種過度演出在情感上的感染力夠強，配合足夠的劇情厚度，依然與「只有過度演出，卻無足以相應對的質與量的劇情」的八點檔式作品大不相同。富野作品雖然乍看之下演出手法頗為八點檔，但絕非不知所以地亂灑狗血，而是「大大有料的狗血」，這種灑法，誰日不宜！

二、各作解析篇

海王子

年代：一九七二

形式：TV系列共二十七集

富野擔任職稱：首度擔任電視動畫的總監督、分鏡

主要合作者：手塚治虫（原作）、西崎義展（製片）

關鍵語：善惡逆轉、滿手血腥的正義主角

作品簡介：

海底人波賽頓族消滅了亞特蘭提斯人，唯一存留的後裔是海王子托利頓與人魚琵琶，海王子由海豚露卡得知自己的身世之後，決意向波賽頓一族復仇。

然而海底世界已經是波賽頓族的天下，他們派出了一波波的殺手對付海王子，以求斬草除根。海王子歷盡萬難終於來到波賽頓族的海底神殿，與波賽頓首領交手後發現那只是一座神像，居住在神殿底下、真正的波賽頓族因為神像移動而全數死亡。波賽頓長老死前留下的訊息讓海王子發現，原來波賽頓並非邪惡的一族，反倒是自己的祖先亞特蘭提斯人長年奴役、殘殺波賽頓族人，波賽頓人為了自保與復仇才挺身反抗，消滅了亞特蘭提斯，而自己也在此一役中成了滿手血腥的劊子手。最後一集的善惡大逆轉，讓當時習慣於善惡分明、情節簡單的動畫觀眾受到極大的震撼。本作也被視為「富野主義」的發端。

劇情內容：☆☆☆☆☆

作畫水準：☆☆☆

富野指數：☆☆★（親情倫理☆☆、戰爭人性☆☆☆、詭異台詞☆☆☆、神奇映像☆☆、狗血演出☆☆）

無敵超人桑波德 3

年代：一九七七

形式：TV系列共二十三集

富野擔任職稱：總監督、原作、分鏡

主要合作者：安彥良和（角色設定）

關鍵語：家族的戰鬥、少年離乳（冰川龍介如是說）、地球人才是混蛋

作品簡介：

主角神勝平原本是個無憂無慮的少年，但是當謎之

外星人「蓋索克」入侵時，從家族長輩得知，自己的家族原來是被蓋索克所消滅的比亞爾星人後裔，神勝平從此成為巨大機器人桑波德3的操縱者，與邪惡的外星人戰鬥。經過了漫長的死鬥，出生入死的伙伴與親愛的家人付出了生命做為代價，神勝平終於打倒了一千雜魚，來到最後的大魔王蓋索克面前。在與蓋索克對話後，他瞭解到的這場戰爭的意義卻是：「地球上的人類對於宇宙而言是充滿惡意的存在，而神家族所謂保護地球的正義，不過是自私而且多管閒事的舉動而已」。這個衝擊幾乎讓神勝平崩潰，雖然他仍然貫徹始終消滅了蓋索克，但是那個充滿熱血堅信正義的少年也隨之消失了。

劇情內容…☆☆☆☆☆
作畫水準…☆☆☆
富野指數…☆☆☆☆☆☆☆☆☆☆★（親情倫理☆☆、戰爭人性☆☆☆☆☆☆、詭異台詞☆☆、神奇映像☆☆、狗血演出☆☆☆☆☆）

無敵鋼人泰坦3
年代：一九七八
形式：TV系列共四十集

富野擔任職稱：總監督、原作、分鏡
主要合作者：鹽山紀生（角色設定）、大河原邦男（機械設定）
關鍵語：開著巨大機器人的○○七

作品簡介：
人類為了開發火星開發出來的機化人「Mechanoid」擁有了意識而叛亂，反過來侵攻地球，想要支配全人類。家財萬貫的財閥少爺破嵐萬丈，帶著兩位美女助手以及一名老管家，駕駛身高一百二十公尺的巨大機器人泰坦3挺身而戰。不同於陰鬱內省的《無敵超人桑波德3》，萬丈做事豪爽明快，使得本作一反富野慣有的風格，呈現出明朗的氣息。然而故事到了最後，卻也扯入了父子對抗──原來機化人的始作俑者就是萬丈的父親，而機化人的大頭目唐早沙也是萬丈父親的投影。

劇情內容…☆☆☆
作畫水準…☆☆☆
富野指數：☆☆★（親情倫理☆☆☆、戰爭人性☆☆、詭異台詞☆☆、神奇映像☆☆、狗血演出☆）

機動戰士鋼彈

年代：一九七九

形式：TV系列共四十三集，以及重新剪輯、作畫的三部電影版《機動戰士鋼彈》、《哀‧戰士》、《宇宙相逢》（分別於一九八一、一九八一、一九八二年上映）

富野擔任職稱：總監督、原作、腳本、分鏡、主題曲作詞

主要合作者：安彥良和（角色設定、作畫監督）、大河原邦男（機械設定）

關鍵語：寫實戰場中的機器人、少年的成長、人類的進化、美形（而且背負著不幸過去的）惡役

作品簡介：

因為這部片子是日本動畫史上空前絕後的大經典，在這邊「簡介」反而是一種冒犯……

劇情內容：☆☆☆☆☆

作畫水準：☆☆☆☆☆

富野指數：☆☆☆☆☆（親情倫理☆☆☆☆☆、戰爭人性☆☆☆☆☆、詭異台詞☆☆☆、神奇映像☆☆☆、狗血演出☆☆☆☆☆）

（根據筆者主觀，全部給五顆星以示對本作的敬意）

傳說巨神伊甸王

年代：一九八○

形式：TV系列共三十九集，以及重新剪輯、作畫的兩部電影版（於一九八二年同時上映）

富野擔任職稱：總監督、原作、分鏡、主題曲作詞

主要合作者：湖川友謙（角色設定、作畫監督）、樋口雄一（機械設定）

關鍵語：意識型態、無限能源、嬰兒發功、宇宙毀滅

作品簡介：

開始踏出地球圈、將觸角伸向宇宙的地球人，在索羅星上遭遇了為了探訪「無限能源伊甸」而來的巴夫克蘭星人。地球的一方並無戰意，可是巴夫克蘭人步步進逼，打算趕盡殺絕。地球人在索羅星上的文明遺跡中發掘了神秘的機器人「イデオン」，捲毛少年寇斯摩（Cosmo，「和諧的宇宙」之意）成為駕駛者。地球與巴夫克蘭兩方，都明知這種戰鬥毫無意義，卻又在各種執念之下繼續作戰，最後這個「業障」終於觸發了「伊甸」，毀滅了宇宙。

這部作品跟《機動戰士鋼彈》有著極為類似的命運。由玩具廠商所贊助的機器人卡通，在收視率不佳、機器人賣相又差的情況下，金主抽腿。原本預定四十三集的內容在第三十九集時腰斬。可是放映結束後，發人深省的劇情逐漸在觀眾心中發酵，因而催生了兩部電影版《接觸篇》以及《發動篇》。

《傳說巨神伊甸王》被視為動畫史上哲學性最強的異色之作，也是集富野思想於大成的作品，表現出比《機動戰士鋼彈》更加淋漓盡致的富野主義。

劇情內容：☆☆☆☆☆

作畫水準：☆☆☆☆☆

富野指數：測定不能（親情倫理 8、戰爭人性 8、詭異台詞 8、神奇映像 8、狗血演出 8）

聖戰士丹拜因

年代：一九八三

形式：TV系列共四十九集

富野擔任職稱：總監督、原作、分鏡、主題曲作詞

主要合作者：湖川友謙（角色設定、作畫監督）、宮武一貴（機械設定）

關鍵語：異世界、靈氣戰士、妖精

作品簡介：

《聖戰士丹拜因》與《戰鬥機械薩奔庫魯》以及《重戰機艾爾鋼》合稱「富野異世界三部曲」，融合了巨大機器人與奇幻世界Fantasy的風格。其中又以這部《聖戰士丹拜因》評價最高。

拜斯頓威爾，是夾在陸地與海洋之間的世界，人死後靈魂的歸宿。但是與地面上的世界一樣，拜斯頓威爾也充滿了爭權奪利的人們。其中一個領主德雷克利用妖精的力量從地面上召喚精神力量比拜斯頓威爾人強韌的人類，靠他們操縱「靈氣戰士」。

主角座間祥也是被召喚來的戰士之一，但是他卻不苟同德雷克的作法，於是加入了對抗德雷克野心的一方。

在戰鬥中，正義、理想、愛情與憎惡、野心、執念各種正面與負面的感情激烈爆發，因而打通了連結地面與拜斯頓威爾之間的「靈氣道路」，最後也引起了靈氣戰士力量的爆發，再度導向了如《傳說巨神伊甸王》般破滅的結局……

劇情內容：☆☆☆☆

作畫水準：☆☆☆☆

富野指數：☆☆☆★（親情倫理☆☆☆、戰爭人性☆、詭異台詞☆☆☆、神奇映像☆☆、狗血演出☆☆☆☆）

機動戰士Z鋼彈

年代：一九八五

形式：TV系列共五十集，以及重新剪輯、作畫的三部劇場版（二〇〇五年已上演兩部《星之繼承者》以及《戀人們》）

富野擔任職稱：總監督、原作、腳本、分鏡、主題曲作詞

主要合作者：安彥良和（角色設定）、藤田一己、大河原邦男（機械設定）、今川泰宏（演出）、北爪宏幸、小林利充（作畫監督）、三枝成彰（音樂）

關鍵語：燥鬱症死小孩、衰運男、鬱卒男、故弄玄虛男、倒

作品簡介：

棺的女人們、新人類大拍賣、永遠的愛情

《機動戰士鋼彈》的第一部續篇，當時許多人基於「續集多是為了A錢而作的爛片」的經驗法則，不看好這部作品。不過富野硬是在《機動戰士鋼彈》的世界觀之下，讓人物世代交替、舞台背景演化，發展出一部成功的續集作品。

在《機動戰士鋼彈》的「一年戰爭」結束七年後，為了掃討吉翁公國殘黨，地球聯邦軍內部崛起了「迪坦斯」這個軍閥派系。他們採取幾近白色恐怖的手段四處鎮壓對聯邦不滿的人。少年卡密兒‧維登偶然被捲入戰鬥之中，投入了反抗迪坦斯的組織「AEUG」，成為主力飛行員，父母卻因此遭到殺害。從此之後卡密兒的精神一直處於極度不穩定的狀態。與青梅竹馬之間若有若無的感情、對年長女軍官的傾慕、邂逅了敵方陣營的少女引爆了激烈的愛情……隨著戰爭的擴大生命逐一消逝，卡密兒的世界也逐漸地崩潰……又是一部富野指數滿點的作品，「全部殺光的富野」再度大活躍！

經過了二十年，《Z》以劇場版的型態再度登上大銀幕，這對富野鋼彈的愛好者可說是一大福音。製

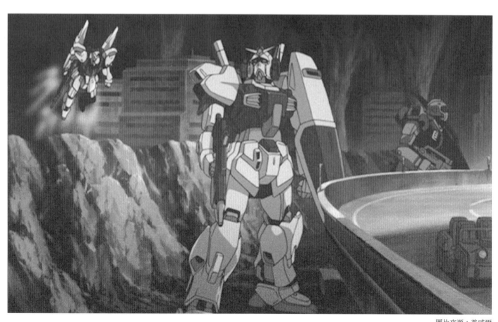

作採取類似初代鋼彈的「舊作剪輯＋新作畫面」的方式，第一集《星之繼承者》推出頗受好評，雖然不能與殺手級的劇場動畫大作相比，不過票房也算是名列前茅，顯示《Z鋼彈》的魅力在經過二十年後，依然毫無褪色！

劇情內容：☆☆☆☆

作畫水準：☆☆☆☆☆

富野指數：☆☆☆☆☆（親情倫理☆☆☆☆☆、戰爭人性☆☆☆☆☆、詭異台詞☆☆☆☆☆、神奇映像☆☆☆☆☆、狗血演出☆☆☆☆☆）

機動戰士鋼彈ZZ

年代：一九八六

形式：ＴＶ系列共四十七集

富野擔任職稱：總監督、原作、腳本、分鏡、主題曲作詞

主要合作者：北爪宏幸（角色設定）、明貴美加（機械設定）、遠藤明吾（腳本）、高松信司（演出）、北爪宏幸、小林利充、恩田尚之（作畫監督）、三枝成彰（音樂）

關鍵語：撿破爛小孩、香格里拉人渣隊、強悍的女人

MOBILE SUIT GUNDAM Z GUNDAM

作品簡介：

《機動戰士Z鋼彈》播出後，基本上口碑跟玩具銷售都不錯，贊助廠商BANDAI食髓知味，決定再接再厲繼續推出續篇，時間點是緊接著《Z鋼彈》的「格利普斯戰爭」一年後。但是有許多觀眾反應：「《Z鋼彈》的劇情實在太晦暗了！」於是BANDAI與SUNRISE公司決定富野仍然擔任導演，但起用遠藤明吾來寫腳本，以避免全部由富野主導的話又玩成了暗黑系。

於是一反過去富野作品的基調，這次的主角傑特‧阿西達是個個性爽快、撿破爛的半不良少年。他有一群通稱「香格里拉人渣隊」的朋友一起作廢鐵生意。同樣因緣巧合，坐上了原來是卡密兒駕駛的「Z鋼彈」（這時候的卡密兒已經精神崩潰、再起不能），以「打工換三餐」的身份進入了AEUG，成為主力駕駛員。

由於本作的方針是要明朗、搞笑，所以許多原來在《Z鋼彈》中的嚴肅角色這下都成了丑角。這又引起了原來茲那布爾，恢復吉翁獨立運動的領導者吉翁‧戴肯

的死忠支持者反彈，結果到了故事的後段又回到了跟《Z鋼彈》類似的基調。這個前後不一致的風格導致《鋼彈ZZ》的評價一般來說比其他幾部富野執導的鋼彈作品來得低一些。

劇情內容：☆☆☆

作畫水準：☆☆☆

富野指數：☆☆☆☆★（親情倫理☆☆、戰爭人性☆☆、詭異台詞☆☆、神奇映像☆☆、狗血演出☆☆☆）

逆襲的夏亞

年代：一九八八

形式：電影版

富野擔任職稱：監督、原作、腳本、分鏡

主要合作者：北爪宏幸（角色設定）、出淵裕（機械設定）、北爪宏幸（作畫監督）、三枝成彰（音樂）

關鍵語：彗星撞地球、最強NT大決戰

作品簡介：

這部電影是將第一部以來的《鋼彈》作一個總決算，把漫長的吉翁獨立戰爭作一個了結。自從《Z鋼彈》完結後就銷聲匿跡的「紅色彗星」夏亞‧阿

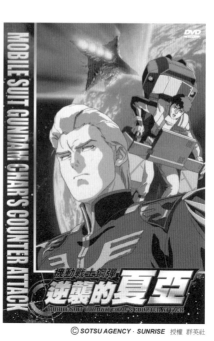

©SOTSU AGENCY · SUNRISE 授權 群英社

遺孤的身份，建立了「新吉翁軍」，再次對地球聯邦宣戰。這次採用的終極手段是將小行星阿克西斯墜落地球，並同時引爆核彈，以「核子冬天」來大幅減少地球人口的數量。夏亞的頭號死對頭阿姆羅‧列，自然也不能閒著。他以一介飛行員身份與新吉翁軍總帥夏亞對抗。他們兩個是死對頭，卻也是最瞭解彼此的兩個人。夏亞心中猶有迷惑，所以故意將先進的精神感應框體技術流給阿姆羅，好讓他來阻止自己；而阿姆羅雖然能認同夏亞的見解，也同樣厭惡獨裁腐敗的聯邦政府，但是卻不能苟同夏亞「身為人類、卻要制裁人類」的作法，因此全

力阻止。就在夏亞即將成功、地球將遭浩劫之時，人類精神的共鳴發出了超越物理學的力量，化解了這次危機。

本作劇情精彩緊湊，寓意深遠；高達十一位的作畫監督群把關，畫面無比精緻。本片被視為「宇宙世紀」系列作品的頂點之作，然而「人類的精神力量勝過物理定律」的結局也引起不少爭議。

劇情內容：☆☆☆☆☆

作畫水準：☆☆☆☆☆

富野指數：☆☆☆☆☆（親情倫理☆☆☆☆、戰爭人性☆☆☆☆☆、詭異台詞☆☆☆☆☆、神奇映像☆☆☆☆☆、狗血演出☆☆☆）

機動戰士鋼彈 F-91

年代：一九九一

形式：電影版

主要合作者：富野擔任職稱：監督、原作、腳本、分鏡

主要合作者：安彥良和（角色設定）、大河原邦男（機械設定）、村瀨修功、小林利充（作畫監督）、門倉聰（音樂）

關鍵語：新世代鋼彈、新家族關係、貴族思想再檢視

作品簡介：

雖然《逆襲的夏亞》已經將初代《鋼彈》以來，吉翁獨立戰爭作了總結，但是在商業的考量下，【鋼彈】這個系列是不能喊停的。然而不管是戲裡戲外，【鋼彈】的歷史都已經經過了十幾年，對於新生代的動畫觀眾來說，「觀賞門檻」成為同義詞。因此雖然決定沿用「宇宙世紀」的紀元，但是新故事舞台的年代一口氣向後推三十年，如此便可以名正言順地拋開過去的包袱，重新開始新故事，培養新一代的鋼彈迷。

而此時富野的思想也有了轉變──由「把大家都殺光的富野」進入「大和解時代」。新人類們不再背負著悲慘的家庭身世，在戰場中流淚嘶喊；取而代之的是「雖不滿意、但互相諒解」的人際關係，以及「深處亂世、但懷抱希望」的價值觀。如此一來，劇情就不像過去的富野作品這麼晦暗，但也引來劇情張力不足的批評。總而言之，是一部四平八穩的作品，對於原本「非鋼彈迷」的觀眾有一定的吸引力。但是在挑剔的鋼彈迷眼中，就變成一部過於溫吞的作品了，尤其與同時間推出的走硬派軍事寫實的OVA《機動戰士鋼彈0083‧Stardust

Memory》（加瀨充子、今西隆志監督作品）相比，更令許多人有「正統（富野親自執導的鋼彈）不如外傳」之感，鋼彈迷們擁護的對象也從這部作品開始產生分歧。

劇情內容：☆☆☆

作畫水準：☆☆☆

富野指數：☆☆☆☆☆（親情倫理☆☆☆☆☆、戰爭人性☆☆、詭異台詞☆☆☆☆、神奇映像☆☆☆、狗血演出☆☆☆）

機動戰士Ｖ鋼彈

年代：一九九四

形式：TV版五十一集

富野擔任職稱：總監督、原作、腳本、分鏡、構成、片頭曲作詞

主要合作者：安彥良和（角色設定）、大河原邦男（機械設定）、村瀨修功、小林利充（作畫監督）、門倉聰（音樂）

關鍵語：成熟期的「新世代鋼彈、新家族關係」

作品簡介：

時間是宇宙世紀一五三年，《鋼彈F-91》之後三十年的故事。居住在歐洲郊區「卡薩雷里亞」地方的少年烏索以及少女夏克蒂，都屬於無權居住在地球上的「宇宙偷渡客」。循著鋼彈故事的「慣例」，因緣際會捲入了對地球發動侵略的「山斯卡爾帝國」與反抗軍「神聖軍事同盟」之間的戰爭，「照例腐敗卻死而不僵」的地球聯邦軍則是欲振乏力無關大局。但是這對少年少女的真正身份——一個是神聖軍事同盟領導者之子，另一個卻是山斯卡爾女王的公主。

山斯卡爾女王瑪麗亞希望利用精神的力量來淨化人類，但是任何崇高的理想只要勢力大到一個程度就會發生質變——帝國實際的掌權者其實是一些好戰份子，在地球的佔領區實行恐怖統治。在一場一場的戰鬥中，烏索少年見到活生生的人死去、原本正常的人發瘋、傾慕的女性變為戰爭狂、至愛的母親悽慘的死亡……少年的年齡雖然還沒有增長，但是已經體驗了許多人生中的悲歡離合。

這部作品在精神上可視為《鋼彈F-91》的續集（雖然人物、背景不重疊），對「家庭關係」的寬容態度也與《鋼彈F-91》頗有異曲同工之處。比較兩部作品可以發現，長篇的TV版作品才是富野導演所擅長的。然而限於經費，本作的作畫水準自然難以與劇場版相提並論，甚至就TV版的標準來說也略顯粗糙。不過劇情的鋪陳堅實且深入，仍是許多愛好者所津津樂道的。

劇情內容：☆☆☆☆
作畫水準：☆☆☆
富野指數：☆☆☆☆★（親情倫理☆☆☆☆、戰爭人性☆☆☆☆、詭異台詞☆☆☆、神奇映像☆☆☆、狗血演出☆☆☆）

機動神腦 Brain Powerd

年代：一九九八
形式：TV版二十六集（收費頻道WOWOW放映）
富野擔任職稱：總監督、原作、腳本、分鏡、演出、片尾曲作詞
主要合作者：豬股睦美（角色設定）、永野護（機械設定）、菅野よう子（音樂）
關鍵語：異世界、母性、戀母情結、生物小宇宙

作品簡介：

在《∀》四年之後，富野終於又擔綱出任TV動畫總監督。這次它歸類於失敗作品。但是它可以視為《∀鋼彈》以及《Overman: King Gainer》的熱身作，或許是由可算是富野成功轉型的作品。

劇情內容：☆

作畫水準：☆☆☆

富野指數：☆☆☆☆☆（親情倫理☆☆☆☆☆、戰爭人性☆☆☆、詭異台詞☆☆☆☆、神奇映像☆☆☆、狗血演出☆☆☆☆☆）

機動戰士∀鋼彈

年代：一九九九

形式：TV版五十集（鋼彈二十週年紀念作）

富野擔任職稱：總監督、原作、分鏡、片頭曲作詞

主要合作者：安田朗（角色設定）、席德・米德（機械設定）、菅野よう子（音樂）

關鍵語：世界名作劇場、變男變女變變變、大小姐們的大活躍

作品簡介：

這一部是非常有趣的作品，將前作《Brain Powerd》過度誇張、不自然的部分修正，並強化故事與舞台的結構後，完成了前作意圖達到的目標。

即使以筆者這樣的富野擁護者的眼光來看，都會把少，但是看起來卻只像是一般的狗血連續劇而已。毛病，使得雖然富野指數頗高，該有的要素一樣不加上為了製造戲劇張力安排的許多情節也有類似的心理面的剖析卻又不像過去的富野作品那麼犀利，製造出各種夫妻衝突、親子衝突、姊弟衝突，但是斧鑿痕跡處處可見：為了凸顯家庭中的緊張關係，領域裡再有突破。或許是由於這個執念太深，導致製作了兩部中富野「再出發」的意圖相當明顯，在「非鋼彈」在這部作品中富野「再出發」之後也希望能夠在「非鋼彈」水準平平，由於期望過高引起的失望也就越大。金陣容自然引起動畫迷的廣泛關注。然而作品本身世界級的華沙愛樂交響樂團演奏的配樂。如此的黃以學院派風格、管弦樂法超群的菅野よう子作曲、筆下機器人貴氣十足的永野護擔任機械設定；加上睦美擔任角色設定；以一部《五星物語》吃四方、人物廣受好評的豬股的合作對象是由美形

雖然打著「鋼彈二十週年紀念作」的招牌，而且所謂的「∀」（念作「Turn A」）是一個數學符號，意思是「For All」，取這個名字的用意是為【鋼彈】的「路線之爭」作一個定調：不管是富野本家派、軍事寫實派、外傳武鬥派、俊美少年派，通通都是正字標記的鋼彈——然而這部《∀鋼彈》卻是富野執導的鋼彈作品中最不像鋼彈的一部。

由於其「類似中世紀歐洲」的舞台背景設定以及美術風格，讓人立刻聯想到一九七○年代紅極一時的【世界名作劇場】系列，這種風格跟酷愛巨大機器人科幻戰爭片的鋼彈迷其實是比較不搭調的；加上找來美國的席德‧米德擔任機械設定，走的是工業設計的路線，而非機器人迷喜愛的「帥、酷、強」風格，因此在還沒上片時就已經罵聲不斷。不過或許也因為期待度低，所以上映後大家反而驚喜於劇情內容的內涵與趣味。

這是一部「大小姐」們活躍的故事，尤以月球女王黛安娜以及領主千金姬愛爾最為搶眼，男性角色看起來都像是陪

襯。男主角羅蘭不再是神經兮兮的 New Type，而是兩位大小姐忠心耿耿的僕人。男人們玩的政治謀略爾虞我詐不過都是一些枝節末流的小把戲，只有女性才能以直覺透析事物的本質，從根本上解決人類的問題。

本作雖然「富野指數」偏低，但是其可視為「新富野主義」的成熟代表作，因此追加一項：滿點的「新富野指數☆☆☆☆☆」。

劇情內容：☆☆☆☆☆
作畫水準：☆☆☆☆☆
富野指數：☆☆☆★（親情倫理☆☆、戰爭人性☆☆☆、詭異台詞☆☆☆、神奇映像☆☆☆、狗血演出☆☆）

Overman King Gainer

年代：二○○二
形式：TV版二十六集（WOWOW收費頻道播出）
主要合作者：安田朗（角色設定）、席德‧米德（機械設定）、田中公平（音樂）
富野擔任職稱：總監督、原作、分鏡、片頭曲作詞
關鍵語：機器人特異功能大車拼、出埃及記、鐵道OTAKU都是變態（？）

作品簡介：

本作的背景設定非常有趣——冰天雪地的西伯利亞，這個地區的支配者是「西伯利亞鐵道」這家公司。一群人為了逃離這家公司的統治，尋找自己的新天地，發動了新的「出埃及記」——Exodus行動。逃走的一方與追擊的一方照例展開無止盡的戰鬥，本作中戰鬥機器人靠的不是現代或是未來的尖端科技，而是各種奇怪的特異功能「Over Skill」，因此戰鬥的方式近似於《JoJo奇妙的大冒險》。

這部作品與前二作《Brain Powerd》以及《∀鋼彈》合稱「富野新異世界三部曲」。雖然說是異世界，不過用的還是現實世界的地名。選在西伯利亞這個地方，呈現出在一般動畫作品中少見的氣氛與風情。天馬行空的「Over Skill」，也增添了不少趣味，只是看到後來覺得玩得有點過頭，也難怪有人會認為這種作法太過「Kuso」。

作品到了後段風格稍有轉變，有點回到「老富野主義」以及庵野秀明式的「暗黑系心理分析」風格，筆者覺得這樣的

安排其實不甚恰當，前段的爽快感無法貫徹始終，後段所探討的也沒有超過以往作品的深度，全片看完後有種「不完全滿足感」。雖然有這樣的缺憾，不過整體而言，依然算是值得推薦的水準以上之作。

劇情內容：☆☆☆☆

作畫水準：☆☆☆☆

富野指數：☆☆☆★（親情倫理☆、戰爭人性☆☆、詭異台詞☆☆☆、神奇映像☆☆☆、狗血演出☆☆☆）

三、攻略導引篇

富野導演所建構的動畫世界龐大複雜，對於有心接觸的觀眾而言，有時會有點不得其門而入之感，有時從「錯誤」的作品入手，會覺得完全不知所云，從此不再碰他的作品，未免可惜。例如如果從《逆襲的夏亞》開始看，可能完全搞不清楚裡面的人物、世界背景的關係而一頭霧水（不過話雖這麼說，筆者自己看的第一部富野作品剛好就是《逆襲的夏亞》……）。這個部分將介紹幾條「攻略路線」供入門者參考。

（一）徹底攻略路線

特色：將富野所有的作品依照年代順序全部看完。

適合對象：(1)希望徹底瞭解富野的動畫迷；(2)時間超多的閒人；(3)取得作品管道暢通，不管什麼古老的、冷門的作品都拿得到的人，或者是認識這樣的朋友。

攻略順序：《海王子》→《勇者萊丁》→《無敵超人桑波德3》→《無敵鋼人泰坦3》→《機動戰士鋼彈》→《傳說巨神伊甸王》→《戰鬥機械薩奔庫魯》→《聖戰士丹拜因》→《重戰機艾爾鋼》→《機動戰士Z鋼彈》→《機動戰士鋼彈ZZ》→《機動戰士逆襲的夏亞》→《機動戰士鋼彈F91》→《機動戰士V鋼彈》→《Overman King Gainer》→《Brain Powerd》→《∇鋼彈》→《機動戰士鋼彈》→《機動戰士Z鋼彈》

注意事項：(1)小心DVD player燒掉；(2)小心連發的「富野節說教」讓你的腦筋燒掉，昏倒在電視前面；(3)記得要去上班上課還有吃飯睡覺。

其他：使用後你就會成為「富野達人」，可以參加電視冠軍。

（二）速食富野通路線

特色：不限題材類別，最具代表性的富野作品。

適合對象：(1)希望徹底瞭解富野的動畫迷；(2)但是時間不夠多，沒辦法走「徹底攻略」。

攻略順序：《無敵超人桑波德3》→《機動戰士鋼彈》→《傳說巨神伊甸王》→《機動戰士逆襲的夏亞》→《∇鋼彈》

注意事項：雖然是速食，但還是要用心看喔！

其他：雖然無法成為「富野達人」，不過應該可以算是富野通了。

（三）鋼彈專家路線

特色：將所有「富野鋼彈」依照年代順序全部看完。

適合對象：只要是號稱鋼彈迷的人，至少都應該把這些作品看完——哪怕你是從《Gundam W》還是《SEED Destiny》才開始認識鋼彈；就算你看了之後覺得難看，也應該要看……

攻略順序：《機動戰士鋼彈》→《機動戰士Z鋼彈》→《機動戰士鋼彈ZZ》→《機動戰士逆襲的夏亞》→《機動戰士鋼彈F91》→《機動戰士V鋼彈》→

《∀鋼彈》

注意事項：(1)如果你認爲軍人應該雄壯威武、嚴肅剛直，絕對服從紀律——請小心不要把電視砸爛；(2)連發的「富野節說教」依然有可能讓你的腦筋燒掉，昏倒在電視前面；(3)小心被傳染憂鬱症。

其他：看完之後，可以再找其他導演執導的鋼彈作品來比較看看。

（四）富野哲學路線

特色：具有強烈富野特色與風格的作品。

適合對象：(1)希望徹底瞭解富野式哲學的動畫迷；(2)神經線要夠粗以免發瘋，但是又要夠纖細才能品味出其精髓（其實這兩條並不矛盾……）

攻略順序：《海王子》→《無敵超人桑波德3》→《機動戰士鋼彈》→《傳說巨神伊甸王》→《聖戰士丹拜因》→《機動戰士Z鋼彈》→《機動戰士逆襲的夏亞》→《機動戰士V鋼彈》

注意事項：(1)小心連發的「富野節說教」讓你的腦筋燒掉，昏倒在電視前面；(2)注意不要養成「碎碎念」的壞習慣；(3)「倒裝句」的說話方式請適可而止。

其他：使用後不論造成何種精神污染概不負責。

（五）奇幻世界路線

特色：雖然講到富野就想到【鋼彈】，但是富野的「非鋼彈」作品其實也相當有魅力喔！

適合對象：(1)喜歡奇幻風格、喜歡機器人、但是對軍武味沒啥興趣的人；(2)喜歡跟無知大眾反其道而行之的人。

攻略順序：攻略順序：《海王子》→《傳說巨神伊甸王》→《戰鬥機械薩奔庫魯》→《聖戰士丹拜因》→《重戰機艾爾鋼》→《Brain Powerd》→《∀鋼彈》→《Overman King Gainer》

注意事項：請不要問我，既然是奇幻世界，靠的應該是劍與魔法，機器人出來幹什麼？

其他：你會知道「一般人所不知道的富野」喔！

（六）輕鬆看富野路線

特色：向沈重、晦暗說不！

適合對象：(1)討厭暗黑主題，喜歡輕鬆看動畫的人；(2)雖然喜歡輕鬆派，但是又不想看一些純粹無厘頭搞笑的作品，多少還是要有點內涵的人。

攻略順序：《勇者萊丁》→《無敵鋼人泰坦3》→
《龍龍與忠狗》→《ラ・セーヌ星》（黑色鬱金香）
→《萬里尋母》→《超電磁ロボ コン・バトラー
V》→《超電磁マシーン ボルテス V》→《未來
少年柯南》→《科學忍者隊II》（科學小飛俠第二
部）……

《機動戰士鋼彈ZZ》→《機動戰士鋼彈F91》→
《V鋼彈》→《Overman King Gainer》

注意事項：沒有什麼特別要注意的，輕鬆享受吧！

其他：說不定你看完之後還是決定去看《Keroro
軍曹》，沒關係，Go ahead！

（七）瘋狂阿宅路線

特色：專門見人所未見，聞人所未聞，發掘沒人知
道的「富野作品」！富野監督除了上述主要執導的
作品之外，還參加了許多作品的製作，其中不乏在
台灣亦有上演、頗富知名度作品。

適合對象：(1)以身為御宅族為榮；(2)有嚴重的資料
癖；(3)講出別人不知道的秘辛八卦時有一種快感；
(4)不管什麼古老、冷門的資料都找得到。

攻略順序：《原子小金剛》→《冒險少年シャダ
》→《巨人之星》→《海底小遊俠》→《巨人之星vs.
原子小金剛》→《姆咪》→《小拳王》→《小蜜蜂》
→《オバケのQ太郎》（鬼靈精）→《月光假面》
→《ど根性ガエル》（一隻青蛙真奇妙）→《新造
人間凱翔》→《小天使》→《宇宙戰艦大和號》→

注意事項：因為作品實在太多，這個表其實並不完
整，真的夠「宅」的話請去參考《富野由悠季全仕
事》這本書，把全部跟富野有關的作品找齊吧！

其他：看看富野導演跟別人合作的作品，可能也會
有意外的收穫喔！

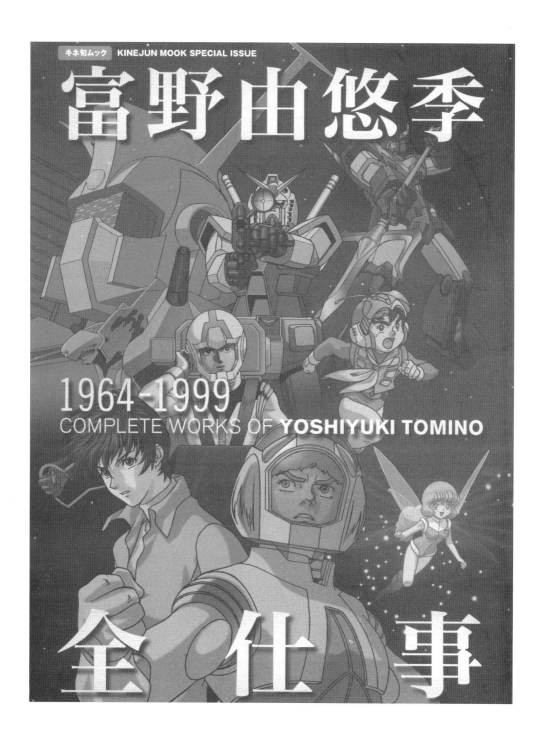

富野由悠季

1964-1999
COMPLETE WORKS OF **YOSHIYUKI TOMINO**

全仕事

導演富野由悠季之煩惱

作品不只一炮而紅，還成為影史上屈指可數的重要經典，這不是每個導演夢寐以求的成績嗎？

□ Alplus

其人其作」的書籍文章，幾乎可以全部歸結到一件事：

富野由悠季是日本動畫史上最偉大的系列作品【機動戰士鋼彈】的創造者！

個性就像【鋼彈】一眾主角阿姆羅、卡密兒之流般彆扭敏感的富野，幾乎可以說是活在這個讓他名利雙收、名為「鋼彈」的招牌陰影之下。富野導演對「鋼彈」愛恨交織的情結，流傳著不少軼事，其中經常被提及的是，當他在一個活動會場中被鋼彈迷們苦苦追問有關下一個【鋼彈】系列到底會是什麼時候出現，他的怒氣終於爆發了，隨手抓起身邊的

一、愛恨Gundam

在動畫迷的圈子裡，對富野由悠季的評價頗為兩極，有人視之為不世出的動畫大師；也有人斥之為老賊。雖然不像本書另一位主角宮崎駿一般，獲得普遍性的讚賞，富野在日本動畫史上所佔的頂尖地位，百分之百是無可否認的。由電影評介為主的「キネマ旬報社」大費周章為他出了一本《富野由悠季全仕事》，極為詳盡地介紹了他一生（雖然仍是「進行式」）的所有作品，可見一斑。這些或正或反的評價、歷史地位、長篇累牘研究評論「富野

一個鋼彈模型往地上重重一摔，把它砸得粉碎，指著地上的碎片大吼：「『這個』就是你要的鋼彈新作！」

幾年前，庵野秀明導演的名作《新世紀福音戰士》紅遍日本時，富野頗有感慨地對他說：「從今天起，你將會有好一陣子會被稱呼為『那個拍了《新世紀福音戰士》的人』了。」會這麼說，自然是因為富野自己幾十年來，也被許多人只當作是「那個拍了鋼彈的人」而已。

由富野所受的教育訓練、在業界的創作軌跡，以及日本動畫界的生態行規，就可以理解這個特殊的現象。

二、歷程——
一個心不甘情不願的動畫大師的誕生

富野導演一九四一年十一月五日生於神奈川縣小田原市，本名富野喜幸（Tomino Yoshiyuki，與富野由悠季同音）。富野的小學時代是美蘇兩大超強競爭太空霸權的時代，父親本來想當一位攝影師，後來因為戰爭爆發轉攻化學，大戰時在後勤單位工作。在這樣的背景下，富野從小就對科學幻想的世界充滿憧憬，上了中學時就下定決心以理工科為目標。可惜他在數學科遭到慘痛的打擊，從此放棄理工志業，走向了文藝少年之路，高中時已經開始寫起小說來了。在他的自傳《だから僕は……》中，還特別收錄了一篇他十七歲時的短篇小說〈貓〉。

據富野自述，當時他傻傻的把文章拿給國語（這裡當然指的是日語啦）老師看，請他批評修改。不過由於故事頗具「風情」，反而遭到老師一頓斥責。奇妙的是，富野也在這個事件中找到了身為創作者的自信。

一九六〇年進入日本大學藝術學部映畫（即電影）科，就富野自述，科裡電影相關的設備什麼都沒有，老師都在混吃等死，毫無魅力可言，是個貧乏無聊至極的地方，唯一會作的是叫學生拼命練習寫劇本。富野的編劇能力，或許是在這裡養成的也說不定。大學時代剛好碰到反美日安保運動，不過富野對這些毫不關心，也沒參加學生運動。

一九六四年大學畢業後進入手塚治虫的「虫製作」公司，參加了手塚作品《原子小金剛》，擔任腳本與演出的職務。其實在進入虫製作之前，身為手塚漫畫迷的富野，對手塚治虫為了省錢省工，將作畫品質壓到最低的「貧乏動畫」手法頗不以為然，這個看法倒是與本書另一位主角宮崎駿相同。

三年後他離開虫製作成了自由作家，拍起了廣告片以及在東京設計學院當兼任講師。一九六八年離開廣告公司回到動畫界，一九七二年首次擔任總導演，執導《海王子》。接下來七〇年代富野算是動畫界的中堅份子之一，參與了許多重要的作品，其中【世界名作劇場】系列，不少有在台灣上映過（這個系列或許是僅有可以看到宮崎駿、高畑勳與富野同台演出的作品吧）：《小英的故事》、《小天使》、《龍龍與忠狗》、《萬里尋母》……等等，有許多集的腳本與分鏡是出於富野的手筆。另外，七〇年代也可說是日本動畫「巨大機器人」系勃發的時代，「機器人大戰」這個系列遊戲的愛好者，對富野執導的《勇者萊丁》（一九七五）、《無敵超人桑波德3》（一九七七）、《無敵鋼人泰坦3》（一九七七）之名想必也是耳熟能詳。

其實以此時富野導演的實績來看，已經可說是一方之霸，作品之多、份量之重，能與之等量齊觀的人屈指可數。然而一九七九年推出的《機動戰士鋼彈》，將富野導演的創作生涯推上了頂峰，同時「富野由悠季」也成了「創造出鋼彈的那個人」的代名詞。

其後「鋼彈」的盛名就像無形的枷鎖困住了富野，即使後來一連創作了《傳說巨神伊甸王》（一九八〇）、《戰鬥機械薩奔庫魯》（一九八二）、《聖戰士丹拜因》（一九八四）、《重戰機艾爾鋼》（一九八四）等優秀作品，但是似乎總是遭到【鋼彈】的光輝所掩蓋。甚至在許多動漫畫，都曾經開這個玩笑：「反正只要是機器人，就一定是鋼彈吧？」這固然是創作人夢寐以求的成就，但是對一心想要再突破的創作者而言，又是何等沉重的負擔？事實上，一九八〇到一九八四年之間，其實是富野導演因鋼彈成為一代大師之後，個人風格最鮮列、多彩的時期。在這之後，一九八五年他又回到了鋼彈的戰線，執導了續篇《機動戰士Z鋼彈》。此後可說是「浮沈於鋼彈的洪流中」，除了【鋼彈】系列作品以外，就只有一部評價不怎麼高

的《Brain Powerd》算是比較有份量的作品了。

或許我們可以很冷酷地這麼說：一個弱勢的作者，

被自己創作出來的強勢作品所吞噬了。

三、商業機制的影響

二十幾年來，【鋼彈】這個系列的作品創造了數以百億計的商業利益，光是贊助廠商BANDAI模型出貨量就超過三億個，頭尾相接排起來足以繞地球一圈有餘，也難怪【鋼彈】系列要一部一部地拍下去。

對照歷史上票房大成功的作品，多半迎合普羅大眾口味，講究聲光刺激，注重娛樂效果。贊助廠商基於廣告效益，也會希望作品盡量大眾化以提高收視率。然而，就劇情而言，「富野鋼彈」多半陰沈晦澀，不少對生命意義的冗長辯證（富野節說教）就足以嚇跑一堆觀眾了，若是一般作品，廠商早就出手干涉劇情取向，或是乾脆撤資，為何仍然是拍一部紅一部，讓廠商非得逼著製作群一直拍下去不可？

原因很淺顯，就是「不管內容如何，只要有鋼彈，就可以賣模型玩具海報周邊，而且必定是大賣」（當然也有失敗的例子啦，像《V》……），所以廠商只要管登場的機器人數量多不多、造型帥不帥，反而不會太過干涉劇情的走向。也因此創作者意外地可以有滿大的空間發揮——只要有把賣點照顧好，其他隨便你怎麼亂搞都無所謂。

在這樣的環境下，雖然【鋼彈】停不得，富野的創作卻也算是有了迴旋的空間。

四、逆襲的富野由悠季

從《機動戰士Z鋼彈》的主角卡密兒‧維登身上，似乎可以看到富野本身的投影：理想、叛逆卻又充滿無力感。在這部極其灰暗的續篇中，我們可以嗅到濃厚的「沒有出口的絕望」的氣味。對原本定位在「青少年、機械迷、戰爭迷、模型迷」的機器人動畫來說，《Z鋼彈》的搞法甚至可說是有點自暴自棄，或

者是富野在對贊助的玩具廠商發出信號：「再找我拍鋼彈，我就搞死它」。諷刺的是，這樣的風格居然深化了鋼彈世界的內涵，因而再創高峰！而《Z鋼彈》也再度成為日本動畫史上的不朽經典。

事實上，從《Z鋼彈》到後來的《機動戰士鋼彈ZZ》、《逆襲的夏亞》，都可以看出富野想把這個故事給「徹底完結」的努力，靈魂人物夏亞跟阿姆羅都嗝屁了，這下可沒戲唱了吧！誰知《鋼彈F-91》、《Ｖ鋼彈》一部接著一部地來……

到了一九九九年，紀念【鋼彈】二十週年之作《∀鋼彈》時，可以看出，富野終於「看開了」！或許是受到幾部「非富野」鋼彈──《機動武鬥傳G鋼彈》（今川泰宏）、《新機動戰記鋼彈W》（池田成）、《機動新世紀鋼彈X》（高松信司）──的啟發：既然無法逃離這個「鋼彈魔咒」，不如就來個「掛羊頭賣狗肉」吧！於是乎，《∀》雖有鋼彈之名，卻可說是一部完全獨立的作品，作品風格一掃過去富野鋼彈的沈鬱氣氛，推出後頗受好評（雖然與以往鋼彈風格大異其趣的機械設定曾引起老鋼彈迷的不滿），就筆者眼光來看，《∀》雖然不比二十年前初代鋼彈般石破天驚，但是絕對稱得上是一

部秀逸出眾的傑作！雖然還是頂著「鋼彈」之名，不過卻可以視為富野導演擺脫鋼彈咒縛的新出發點。

二〇〇三年推出新的TV版動畫《Overman: King Gainer》，走的是異世界舞台，有趣的是，雖然與《∀鋼彈》相隔四年，兩部作品的主題卻明顯呼應：《∀鋼彈》的「回歸」與《Overman》的「逃脫」。或許我們該將這兩部作品並列視為「新富野主義」的發端。

二〇〇四年富野導演又有大動作：《Z鋼彈》電影版三部曲！二十年前的TV版可說是集各種情結於一身的作品──不僅劇中人物與劇情是如此，螢光幕外的作者、視聽者對這部作品的看法也頗複雜糾結。對於這部新作的劇場動畫，富野導演作了十分耐人尋味的發言：「這部電影版，將會與二十年前悲劇性的TV版有一百八十度的轉變！當年看TV版的高中生現在多已經為人父母，這部新劇場版可以讓他們帶著孩子闔家觀賞，沒問題！」當年的TV版是緊接著《傳說巨神伊甸王》、《聖戰士丹拜因》這些「把大家都殺光」的富野主義的頂點之作，而新的電影版則在《∀鋼彈》、《Overman》

這些奇趣幻想的「新富野主義」的延長線上，到底會呈現何種面貌，值得期待。

作為一個「富野迷＋鋼彈迷」，筆者對富野導演這種尷尬的處境頗為同情，另一方面也十分能夠體會：鋼彈世界的魅力實在太驚人，難怪作者、出資者、視聽者都無可救藥地沈溺其中；另一方面卻又希望在輝煌的歷史之後，能寫下更絢麗的新頁。希望富野由悠季導演在邁入這個業界的第四十一個年頭，能夠再創創作志業的高峰，也能讓觀眾們大飽眼福！

附記一筆：筆者既非富野肚子裡的蛔蟲，也非業界小道消息特別靈通的人士，以上對於富野導演創作生涯的心路歷程轉折分析，乃出於對富野先生許多訪談記錄，以及更重要的，作品本身的觀察。或許全是出於我的想像，富野其實沒有這些想法也說不定。不過聽其言觀其行，我從他的作品中的確明確地接受到這樣的信息，至於讀者若有不同的解讀，我想也是理所當然。

巨人國的創造者——談富野的巨大機械人世界

他想表達的只是「不屈」的精神而已。

□ tp

「巨大機械人」在日本動畫中是一個非常重要的題材，因為它多半背負著幫玩具廠商打廣告的任務，但也因此在製作經費上比較有後盾。從七〇年代初以來，被製造出來的巨大機械人動畫多到數不清，它們是許多老觀眾少年時代的記憶，也是構築日本現代ACG概念的基石。

從九〇年代出現了一款名叫《超級機械人大戰》的遊戲，喚起了許多老觀眾的回憶，也有不少年輕朋友是透過這款遊戲而得知這些老動畫作品的。

有趣的是，這款遊戲是將各家不同的機械人動畫匯聚在一堂的大集合，當然也要給它們一個共演的舞台才行。

但是這就出現問題了：這個大雜燴式的故事舞台既然要演的是「大戰」，那就要有一個「戰爭」的世界觀才能寫出設定來，然而早期（七〇年代前期）的機械人動畫絕大多數都是沒有「世界觀」這種設定的！敵人都是莫名其妙的邪惡組織，正義的一方則是住在一個不知所謂的「研究所」裡，每週等著敵方機械怪獸來襲，雙方大幹一場後再勝利回家笑哈哈……這就是早期巨大機械人動畫的公式典型。

因此，這款機械人大戰的遊戲，幾乎都是借用了富野由悠季先生的作品之世界觀，來當成它們的舞台

設定！❶原因無它，因為富野所創造的機械人作品，其世界觀可說是最有血肉，也最完整！在當時的機械人作品中算是異類。

講到這裡，許多讀者也都猜得出來了：「啊，是鋼彈。」沒錯，一九七九年富野的這部作品，堪稱是後來「寫實派機械人動畫」的始祖。不過，他並不是一開始就做出了《機動戰士鋼彈》這部動畫的，而是經歷了許多的過程。

以下就來介紹一下除了【鋼彈】系列之外，富野先生所執導的這些機械人動畫。它們也多半都是【超級機械人大戰】系列遊戲中的熟面孔喔！

「神～鳥～變～！！瞄準！鎖定！」

天命神選的戰士──《勇者萊丁》

一九七五年，當時東映公司與漫畫家永井豪所合作的《無敵鐵金剛》、《大魔神》及《蓋特機械人》等巨大機械人動畫，已經在日本的兒童及青少年之間掀起了熱潮，然而這時卻冒出了一部極為怪異的機械人動畫，那就是東北新社與創映社（即後來的SUNRISE公司）合作推出的《勇者萊丁》，這是富

野第一次執導電視版的機械人動畫，也是這家公司第一次涉足「機械人動畫」這個領域。

用「怪異」兩字來形容《勇者萊丁》這部名作恐怕還不夠貼切。高中生的主角某一天突然聽到天上傳來的聲音，呼喚他成為勇者，然後主角就起乩似地衝到海上去，從海中冒出一座金字塔，裡面還出現了巨大的黃金神像！然後主角就順應天命一飛沖天，被神像發出來的光給吸進了神像中，與神像合為一體！神像也褪去了黃金的光芒，化身為貌似埃及法老王棺木般面容的巨大機械人──萊丁！

以一九七五年當時的情形來看，像萊丁這樣臉上有五官、下巴有鬍鬚、甚至還會張開嘴吼叫的巨大機械人，可說是絕無僅有的。

敵方反派更是詭異，一大堆像是水母或章魚般的生物浮遊在空中，宛如一隻手掌般的五頭巨龍，還用魔法把主角老爸連人帶船一起變成石頭帶走……

至於主角究竟是什麼出身？為何上天會選中他來操縱萊丁？敵人又是什麼來路？為何要抓走主角老爸？觀眾們看得一頭霧水，可是在第一集中卻什麼都沒講明白！

在那之前的機械人動畫都是平鋪直敘，開門見山地

就把主角身世與敵方來歷講得一清二楚的；然而從富野的萊丁開始，電視卡通不再只是平鋪直敘地說故事了，而是有許多的謎團和伏筆，要到後面才慢慢解明。以現今的動畫作品來說，這是吸引觀眾所必須的老套手法，然而當時富野的這個作法，可謂十分先進。

好吧，誠如前面所言，《勇者萊丁》登場的時候，正是大魔神或蓋特機械人這些永井豪系的超級機械人在電視銀幕上和戰鬥獸、機械恐龍大混戰的時代，那相較之下萊丁又有什麼特色呢？簡單的講，與其稱萊丁為機械人，不如說它是「神」！

雖然早在《無敵鐵金剛》等元祖機械人作品中就用「有了它，你可以成為神，也可以成為惡魔」的敘述；然而它們的力量再可怕，終究沒有自己的意志，只是擁有巨大力量的工具而已。但是萊丁不同，他是古代穆大陸人所製造的機械神明，不時會用天籟的聲音來傳達意志給主角，而且擁有神秘的力量；相較與之前的機械人作品都從一開始就強調裝甲是用××合金、動力是用○○射線什麼的，萊丁的能源或構造卻一切都是謎，雖然後來還是有在劇中畫出它的內部機械構造圖，並且用「穆粒子」這個神秘的超能源來解釋它的動力源，然而這都已經是故事後半才冒出來的設定了。

撇開後面才公開的這些設定不提，萊丁的故事根本就是「上天所選中的少年，與古代的巨大神像合為一體，變成復活於現代的神明。」這已經不是科幻而是奇幻作品了……在後來的「機械人大戰」遊戲中也多半將萊丁定在「機械神」的地位，而近年的

❶ 另一個理由是：【超級機械人大戰】是BANDAI的子公司「BANPRESTO」出的遊戲，所以內容自然也要以BANDAI的商品「鋼彈」為主打。

重生。

能得見，也希望能早日見到《勇者萊丁》在銀幕上將重拍本作的風聲，只是在動筆寫下本文之時尚未畫，至今都還有著很大的影響力，甚至還傳出了即自己致敬吧？」。總之這部三十年前的機械人動的情節時，不由得想到「這該不會是在向他過去的中出現了「從神像中冒出了長著鬍鬚的巨大機械人」當筆者看到富野本人在數十年後的作品《∀鋼彈》

遠。❷

《翼神世音》等作品，更是受萊丁的影響極為深

「桑波德，月光攻擊！」

家族奮戰故事——《無敵超人桑波德3》

嚴格說來《勇者萊丁》並不完全算是富野執導的作品，因為他只執導了前半，而後半是由已故的長濱忠夫先生接手的。所以真正第一部由富野從頭做到尾的機械人動畫，是一九七七年日本SUNRISE公司第一次自社推出的作品《無敵超人桑波德3》。講到這兒又不得不提一下當時的情勢了。話說從一九七六年起，東映公司已經展開了由長濱忠夫所執導的強調變形合體的機械人動畫：《超電磁機器人·孔巴托拉V》（超電磁ロボ コン·バトラーV

❸，並且之後接著又是一年的《超電磁機械·波羅五號》（超電磁マシーンボルテスV），可見當時正是這種「由一組小隊，分別駕駛著不同的戰鬥機、戰車等等的機械，合體成巨大的機械人」的風潮最為盛行的時代。連帶因為推出的超合金玩具可以重現銀幕上的變形合體，讓商家得以大賺其錢，因而在日本動畫界形成了一股變形合體的熱潮。富野本人也在這個被後世稱為「長濱忠夫浪漫系列」的作品中擔任過演出的工作。而一九七七年日本SUN-

大塊文化出版股份有限公司 收

台北市南京東路四段25號11樓

1 0 5 5 0

（請寫郵遞區號）

姓名

職業 · 學歷

電話 · 傳真

地址：

縣/市 市/區

鄉/鎮 市/區

街 路

段 巷 弄 號 樓

大塊文化 LOCUS

讀者服務卡

謝謝您購買本書!

如果您願意接收我們出版的最新書訊及特惠電子報:

— 請直接上大塊網站 locuspublishing.com 加入會員,免去郵寄的麻煩!
— 如果您不方便上網,請填寫下表,免貼郵票以膠帶或訂書針裝訂後寄回即可!
— 如果您已是大塊會員,除了變更會員資料外,即不需回函。
郵購款項或掛號費 +886-2-2545-3927。
— 讀者服務專線:0800-322220;email: locus@locuspublishing.com

姓名:_____　性別:□男　□女

出生日期:　　年　　月　　日　　聯絡電話:_____

E-mail:_____

您所購買的書名:_____

從何處得知本書:1.□書店　2.□網路　3.□大塊電子報　4.□報紙　5.□雜誌報導
6.□電台　7.□他人推薦　8.□廣播　9.□其他

您對本書的評價:
(請填代號 1.非常滿意　2.滿意　3.普通　4.不滿意　5.非常不滿意)
書名_____　內容_____　封面設計_____　版面編排_____　紙張質感_____

對我們的建議:

時，就準備了戰鬥用的巨大機械人和太空船，以防仇敵追殺來地球。數百年後的現代，滅亡他們母星的仇敵「蓋索克」也來到了地球，這一家人只好把祖宗們準備的機械人拿出來用，以防第二故鄉地球也遭到於母星一樣的命運。

有趣的是，地球人對他們保衛地球的行動並不領情。相反的，因為每次機械人出來與外星壞蛋戰鬥的時候都不免會誤傷到一般市民，所以民怨極為嚴重，甚至還有不少人以為「都是因為有這些外星移民在這裡，才會把那些壞蛋都引來地球！只要你們通通滾出地球就沒事了！」。為此，主角們不但沒有因為開機械人而變成人人頌讚的大英雄，反倒成了過街老鼠人人喊打，幹的是吃力不討好、兩面不是人的地球保衛者。而更重要的是這些主角都是此國中生甚至小學生的年紀，在不久之前都還過著普通的學生生活，突然就面臨了為了生存不得不戰鬥

RISE第一次自社推出的這部《無敵超人桑波德3》，也一樣是由一隊少年少女所駕駛的飛機戰車等等，合體成巨大機械人戰鬥的故事。只不過人數比較少一點，只有三個人而非五個人。

這麼說來，這不過是個趁著熱潮推出的跟風作品，有什麼值得一提的呢？

其實真的看過無敵超人這部作品的話，就會發現根本不是那麼一回事！這部作品跟當時其它的動畫差太多了！是一部史無前例的機械人動畫！

首先，主角神勝平等人是一個大家族，全體隊員（包括基地的指揮者與工作人員在內）都是一家人！他們的祖宗是數百年前逃到地球定居的一個外星家族，雖然長像與地球人無異，但從逃到地球

❷ 一九九六年尚有一部動畫《超者萊丁》，裡面也有一尊「萊丁神」用了類似萊丁的造形……不過基本上是將這部作品視為與本作無關啦。

❸ 這一系列作品並非是東映動畫製作，而是東映本社與當時的日本SUNRISE合作而推出的作品。另外，關於已故的長濱忠夫先生的作品，可參考《動漫2001》一書。

的命運，從某個角度來說真是殘酷之至的劇情。故事中有提及，為何主角們是一群中小學生卻能夠駕駛機械人從事比大人還要慘烈的戰鬥，是因為他們自幼就有使用「睡眠學習」的機械灌輸戰鬥知識，更重要的是還順便消除了他們對戰場的恐懼感……講得明白一點，就是主角們的爹娘為了預防萬一，從小就給他們催眠洗腦教育，把他們全都養成了不怕死的戰士！這就是本故事中「正義的一方」平時的行為！

而敵方的外星壞蛋集團「蓋索克」也十分有趣，他們的目的不是征服世界什麼的，而是消滅地球人。不但如此，還要在屠殺地球人時想出各種花招來當成娛樂活動，讓自己樂在工作中……雖然後面有解釋他們全都是機械人啦。而在這種「快快樂樂殺光地球人」的前提下，他們想出了「人類炸彈」這個恐怖到極點的招術，就是把俘虜的地球人改造出來，在他們不知情的狀況下將他們改造成不定時炸彈，再放回到人群中，然後就會在人群中毫無預警地轟的一聲……光是聽就很可怕了，但更可怕的是，神勝平的小女友也被改造成炸彈！而且就在他的面前炸得屍骨無存！

悲憤莫名的主角們為了消滅蓋索克一路奮戰，在戰鬥中勝平的家人們接二連三地戰死，爺爺、奶奶、叔叔、父親……最後連同樣為駕駛員的另兩位隊員（主角的堂兄堂姊）都在他面前戰死，只剩勝平孤身一人。而蓋索克也被殺到只剩下大頭目活著。其實蓋索克都是機械人，首領是個電腦，之所以要消滅地球人是因為「根據電腦判斷，地球人是好戰嗜殺的種族，留著不管會危害到全宇宙，所以要趕盡殺絕以絕後患。」❹

蓋索克首領也質問勝平：「你們根本不是地球人吧？既然如此又為何要犧牲到這種地步？有人拜託你們這麼做嗎？」而主角想起自己一家人先前在地球被視為異類的待遇，一時竟答不出話來。雖然最後蓋索克毀滅了，勝平卻已失去了家人、女友，只剩下孤獨一人的勝利……

結局如此慘烈的巨大機械人作品，在此之前恐怕絕無僅有。至於這種有別於一般人對卡通的「必定要快樂大團圓式結局」刻板印象的作法究竟有無可議之處，我們後面再詳談。

「借太陽之力，就是現在！

必殺的太陽攻擊！」

舞台劇式表演的大英豪──
《無敵鋼人泰坦3》

結束了《桑波德3》的沉重結局，富野的接檔作卻出乎意料的是豪爽痛快的英雄風格動畫《無敵鋼人泰坦3》！主角破嵐萬丈是個十八歲的青年富豪，住豪宅、開跑車、還有隨傳隨到的巨大機械人可以開，四處打擊企圖把人類機械化的敵人「Mechanoid」（機化人），登場的台詞更是兼冗長及耍帥之大成，完全是傳統舞台劇英雄人物登場的姿態⑤。

開機械人作戰不會很辛苦嗎？放心！破嵐萬丈不但身邊隨時跟著兩位美女助手，還有一位無所不能的老管家打理一切後勤事務，所以他只要盡情地耍帥收拾敵人就好啦！從某個角度來看，簡直是巨大機械人版的「蝙蝠俠」……

役機化人雖然如此誇張，敵方也不能落人後。本作的敵人這邊也是每集冒出來一個指揮官外帶一隊小雜兵和主角們大戰，但他們可不是普通的犯罪集團而已，原因無它，因為這群機化人指揮官個個都是頗為嚴重的fetishist（戀物癖，對某些事物有強烈的執念）！有的是收集狂，綁架了一堆飛機船只為了滿足自己的收藏；也有的是戰車狂，堅持任何戰鬥都要用戰車來一決勝負才算數；更有許多的作戰是砸下大筆時間金錢在不知目的何在的計畫上，例如造出一把大到足以將月球鋸成兩半的大電鋸，而目的只是為了實現他「把月球鋸成兩半」的夢想而已，沒有任何戰略意義……最扯的莫過於某

④ 這種「因為地球人是好戰的種族，所以為了保護全宇宙不受傷害，要先消滅地球人」的理由，在後來的許多作品都有用到類似的設定，代表之一就是本文所提及的遊戲《第三次超級機械人大戰》。

⑤ 只要想像一下布袋戲中「每個角色出場時，都要先來吟上一首詩」就明白了。而且泰坦3用的武器還有兩柄巨大的「摺扇」，完全是耍帥重於實用的設計……

位功夫明星變身而成的機化人指揮官，他的目的只是爲了巨大化與主角的機化人來一場對打，然後把打鬥過程拍下來，拍出一部史上前所未見的「巨大英雄格鬥紀錄片」！也因此這一話沒有任何小雜兵出來戰鬥，在場的只有大批電影公司的工作人員，拼命地爲了拍下主角們的大戰而努力……看到這裡，已經讓人不知該爲這些機化人爲主角們保衛人類的勇氣而喝采，還是該爲這些機化人指揮官的執念而感動了（雖然他們是反派沒錯啦……）。

或許是因爲主角有著「富可敵國」的這個背景設定，後世的【超級機械人大戰】系列遊戲中經常都會讓無敵鋼人泰坦3參戰，好讓他當正義隊伍的後台金主。而富野本人對這作品也頗有感情，之後還爲它寫了小說《破嵐萬丈》。

白色流星與紅色巨神——
《機動戰士鋼彈》和《傳說巨神伊甸王》

在一九七九年《無敵鋼人》結束後，富野的接檔作品就是現在眾所周知的《機動戰士鋼彈》了。關於此作，由於本書另有專文討論，在此就不多贅述。

不過這邊要補充的是，雖然說【鋼彈】在日本的機械人動畫史上開創了「眞實系」機械人作品的先河，

也是二十多年來不斷有新作的著名系列，但是它在播映當時的收視成績卻並沒讓贊助廠商滿意，因而只播出了四十三集就在一九八○年一月提前結束而下檔。而接檔的也並非是富野的新作，而是走喜劇風格超級機械人作品《無敵機械人 托萊達G7》。

本作雖然也是個頗有趣的動畫，不過與富野的作品是完全不同風格的東西。❻

至於富野本人的新作，則是在《鋼彈》結束了三個多月之後，於一九八○年五月時在另一個時段播出的《傳說巨神伊甸王》。

關於《伊甸王》這部作品，由於本書的另一篇文章中也會提及，這裡同樣跳過不提。但是這部作品的情形可比《鋼彈》還要慘，因爲根本連個像樣的結局都還沒拍出來，就在播出的第三季時（一九八一年一月）被腰斬了。

以電視動畫的導演來說，此時的富野，在贊助廠商

與製作公司看來可說是相當難堪的。第一次執導機械人動畫的《勇者萊丁》只做到一半（前二十六集）就被換成濱忠夫接手，而其後的《無敵超人桑波德3》雖然有從頭做到尾，但也只有二十三集，播出不到半年。現在《鋼彈》、《伊甸王》又相繼被腰斬，在業界任誰都會開始懷疑這個導演究竟有沒有做「年番」（一年五十集左右的電視節目）的能力了……

不過對富野來說，《鋼彈》及《伊甸王》卻成為他轉往大銀幕的契機。這兩部名作的愛好者相當多，也促成了他在接下來的一九八一年將《鋼彈》重拍剪輯成電影版。而《伊甸王》的結局，也是在一九八二年同時上映的兩部電影版《接觸篇》、《發動篇》中才完成的。而從一九八二年起，富野又再度回到了電視版動畫的舞台上。

如疾風一般的薩奔庫魯！
西部荒野風格的機械人作品——
《戰鬥機械薩奔庫魯》

七〇年代的機械人卡通主角都要帥氣充滿活力，就連富野的《勇者萊丁》也不例外。然而《鋼彈》的主角阿姆羅就打破了「陽光活力」的規矩，是個有點陰暗內向的少年。

但這還不算什麼，因為富野在一九八二年的電視版機械人動畫《戰鬥機械薩奔庫魯》中，竟然讓一個大饅頭臉來當主角！不但如此，故事舞台是個宛如西部片的無法地帶，只不過人人都開著機械人（故事中叫 Walker Machine，簡稱WM，以汽油為動力，操縱方式竟然是汽車的方向盤！）。

⑥這個之後的接檔作品則是《最強機械人大王者》，就是巨大機械人版的「水戶黃門」……總之，當初播映《鋼彈》的這條播映線，後來播的都是和富野沒什麼關聯的作品，等於是把他趕到另外一條播映線上去了。

這部作品是富野轉朝搞笑趣味與動作戲風格的嘗試作。至於為何要如此做？根據他本人在某次訪談中所說的，是有一點向當時的宮崎駿別苗頭的意味。

當時的宮崎駿正因為《未來少年科南》與《魯邦三世》等作品而在動畫迷之間聲名大噪，而對同年齡的富野來說，難免會有一點較量的心理。[7]

事實上，宮崎駿在這個時代的作品，最大的特徵就是「流暢無比的動作戲」，曾經有人想為宮崎駿的《未來少年科南》做類似廣播劇的唱片，卻發現根本做不出來！因為大多數的戲份，都是靠人物的動作而非台詞來演出的。

而相對的，富野的作品最大的特徵則是充滿了繁瑣而複雜的台詞。其實富野對於人物的動作與運鏡也有他的獨到之處，然而卻不若他那特殊的大量台詞受人注目❽。以動畫家來說，自然是靠「畫面的動作」來表達劇情，才是他們的本份，所以富野會一

這種「用動作戲來一決勝負！」的想法，也是情有可原。

《薩奔庫魯》的故事是發生在一個名叫「索

拉」的行星上，這兒的一般人是叫「Civilian」（平民的），居住在如西部片的情景似地荒野上，生活水準也和西部拓荒時代的人們沒什麼差別。而另外有一小群人叫「Innocent」，住在無菌的圓頂都市中，是這個世界的統治階級。Innocent人是Civilian人的造物主，所以Civilian人對他們唯命是從。而Innocent人因為無法接觸外界污濁的空氣，只能靠著超強的科技文明統治外界的Civilian人，提供他們WM和科技製品，讓Civilian人為他們效命工作。

而Innocent人對Civilian人定下的規矩只有一條…

不論殺人放火或是任何事情，追訴期限只有三天！

……也就是說，不管做了任何事，只要三天內沒被抓到就沒關係了。但是這條看來莫名其妙的法律，Civilian人可是當成鐵則一般來遵守的，沒人敢對Innocent人說出來的話或定出來的規矩有意見。

唯獨咱們的大饅頭男主角──吉隆·阿莫斯──例外！他因為父母被殺，四處追尋仇家。然而父母被殺已經是一個多月以前的事了，所以在故事中其他人看來，男主角這種「早已超過三天的追訴期限，

卻依然死追不放」行為，無疑是大逆不道、無法無天的行徑！連Innocent人定下的規矩都敢不遵守！簡直離經叛道至極！

然而吉隆不吃這一套。「管他Innocent規定些什麼！殺了我爹娘的兇手，我就算追到天涯海角，都一樣不能放過他！」這種行為讓吉隆成為叛亂份子，也成了其他人追殺的目標。

然而最後吉隆終於見到了Innocent人的統治者——亞瑟。吉隆原本應該是被當成叛亂份子的，然而出乎意料的，亞瑟卻告訴他：「你才是我所等待的人！」

其實，這個行星就是未來的地球！

由於環境嚴重的污染，地球已經變成了不適宜人類居住的行星，所以，人類只好試著創造出能忍受這種污染的環境而生存下去的新人種，這就是Civilian人的由來！而原本的地球人，就成了只能躲在圓頂都市中生存的Innocent人⋯⋯❾

但是為何Innocent人要為Civilian人定下這種莫名其妙的規矩呢？又為何說破壞這規定的吉隆，才是「他們所等待的『人』」呢？

因為人生在世，就是要對這世上的一切提出「為什麼」的質問！若是連「為什麼」都不問，就乖乖順從接受一切的規定，那根本就不配稱之為一個「人」！

對Innocent人而言，光是造出了Civilian這種種族是不夠的，這並不能稱為創造了新的人類，只不過是

❼ 當時另一個想和宮崎駿別別苗頭的不是別人，正是富野的老搭檔——現在是漫畫家的安彥良和。他自承在一九八四年所執導的電視版機械人動畫《巨神高古》是在向當時的宮崎駿挑戰。同一輩份的同行之間，會有比較心理也是難免的。

❽ 以富野一九九三年的電視版作品《V鋼彈》為例，庵野秀明曾經說過：「如果只聽聲音的話，會覺得《V鋼彈》是一部很棒的廣播劇。」⋯⋯我們姑且認定這句話是對富野流台詞的讚美好了。

❾ 有趣的是，這個設定可說是與宮崎駿的《風之谷》漫畫版結局十分類似！而宮崎駿的《風之谷》漫畫也是在同年（一九八二）二月開始連載的。

造出了一種家畜般的生物而已。

直到吉隆的出現，反抗他們定下的規矩，並質疑他們「為什麼要定出這種規定」時，他們才算是成功地造出了新的人類！至此，Innocent人才算是真的成功成身退，可以放心地把地球交給這些新的「人類」去掌控了……

從表面的故事來看，這只是個平民老百姓打倒統治階級的科幻故事罷了。但是在故事的背後，卻隱含了富野對於「人」以及「神明」、「命運」的態度。關於這點，我們可以留到後面一起討論。

關於《戰鬥機械薩奔庫魯》這部作品，另有一件不得不提的事，那就是它是日本機械人動畫史上第一部「主角機械人中途換角」的作品！這個玩法對於日後SUNRISE公司的機械人動畫有很大的影響──幾乎每部機械人作品，主角都會在故事演到一半時換乘新座機！這一來主角在故事中可以順理成章地強化戰力，贊助廠商又可以趁勢賣出新玩具，正是一舉兩得，何樂而不為。❿不過從另一方面來看，《薩奔庫魯》也創下了一個空前絕後的紀錄──

……主角的新座機比舊座機還醜！既肥又難看！完全看不出來是機械人動畫的主角機體！

關於這一點，可就沒人敢學他這麼玩啦。

附帶一提，一九八三年七月時，《薩奔庫魯》也曾將電視版的畫面剪輯成電影版上映過，只是不若《機動戰士鋼彈》和《傳說巨神伊甸王》的電影版那麼轟動罷了。

去吧！高能靈氣斬！

拜斯頓威魯戰記──《聖戰士丹拜因》

一九八二年末，另一部真實系機械人大作《超時空要塞MACROSS》震憾了全日本動畫界，為了因應這個新的局勢，從一九八三年起，各家動畫公司都推出了新方向的作品來競爭。富野一九八三年的新作《聖戰士丹拜因》就是新方向的嘗試之一。⓫

《聖戰士丹拜因》的故事舞台，可以說是一個與我們所處的地球（故事中稱為「地上世界」）完全不同的異世界，但卻也不能說是完全無關。因為這個名叫「拜斯頓・威爾」的世界，是「地上」的人們死去之後靈魂投胎轉世的世界！

「那不就是陰曹地府嗎？」也許有人會這麼以為，不過這故事裡的拜斯頓・威爾是個類似中古時代歐

洲城邦的世界，有住在城堡裡的國王和公主，還有騎馬配劍的騎士等等……不但如此，還有長著翅膀的精靈和巨大的龍！簡直就是奇幻風格的「劍與魔法的世界」！在這樣一個奇幻世界的舞台上，卻出現了以人的「Aura（靈氣）力」為能源的巨大機械人（故事中叫Aura Battler），並且展開了戰鬥！以今天的角度來說都已經非常奇特，更不用提在一九八三年的當時所造成的轟動了。

拜斯頓・威爾原本並沒有機械文明，完全是中古世紀的奇幻世界。然而自從一個活生生的地上人帶著科技文明來到這兒後，一切都改變了。他發明了利用人的「Aura（靈氣）力」來轉換成能源的機械，並利用這裡的巨大昆蟲的甲殼和肌肉等等，做出了用靈氣驅動的巨大機械人Aura Battler ⓬。而後因為

Aura Battler的操縱者必需要有夠強的靈氣，所以便想到了綁架精靈、利用精靈的法術直接把靈力強大的地上人，活生生地「召喚」到拜斯頓・威爾來！本故事的主角——座間祥就因為這樣而被召喚到了拜斯頓・威爾，並在因緣際會之下成了當地人口中的「聖戰士」，駕駛Aura Battler「丹拜因」戰鬥。

當Aura Battler這種不應存在的科技，出現在這樣的奇幻世界中時，勢必會對原本的勢力均衡造成破壞。也因此，拜斯頓・威爾的各個國家都開始造出了大量的Aura Battler和戰艦等武器，並且展開大規模的戰爭。到了故事後期，由於精靈族長老受不了這種戰火四射的慘狀，就用她的靈力，將所有的Aura Battler一口氣全都送到了地上世界去！這一來，奇幻世界的精靈和機械人，就全都和我們

⓾ 就像後來的鋼彈MkII要換乘Z鋼彈、攻擊鋼彈要換乘自由鋼彈一樣……這幾乎已經是現在的機械人動畫的常規了。

⓫ 為了迎戰《超時空要塞MACROSS》，富野這招改走奇幻風格的作法是一條活路；而SUNRISE當時的另一條活路則是由高橋良輔的大作《裝甲騎兵》所殺出來的，內容承襲他之前的《太陽之牙》的風格，走向更加軍事寫實化的路線，與富野的《聖戰士》同樣在機械人動畫界立於不敗之地。

⓬ 說是「巨大」，但也只是七到九公尺的身高而已。雖然對人類來說還是很大，但在當時的機械人動畫設定中，算是相當小型的機體。

所處的現實世界重疊在一起了！戰場不再是異世界的拜斯頓‧威爾，而是我們居住的地球！而所有的Aura Battler也因為來到靈力充沛的地上界，力量暴增數倍，變成了具有恐怖威力的超級武器！

如同意料中的，地上界引起了更大的混亂，許多強大的超級強國就這麼永遠從地圖上消失了，也有些從前的弱小國家紛紛向來到地上的拜斯頓‧威爾軍隊靠攏、結盟，企圖翻身成為新的霸權。戰火波及了全世界，就連原本不能輕易使用的核武也被拿出來大用特用[13]。故事最後，除了主角身旁的小精靈「佳姆」以外，所有角色無一倖免，全部死在最後的戰爭中。

故事結局雖然沉重，但是《聖戰士丹拜因》的奇幻風格卻讓人留下了深刻的印象[14]。不只是在一九八八年拍了三卷新作的OVA，富野還寫了前傳形式的小說，目前已知將要推出OVA新作《靈光之翼》，可見本作的魅力依然不減當年。至於《靈光之翼》的內容，目前筆者只看了第一集，相當有趣，值得期待！

破壞砲發射！
五星故事的源頭——《重戰機艾爾鋼》

在遙遠的五角星系，人們被「光之太守——波賽達爾」以恐怖的手段統治著，許多的國家被消滅、併吞，而反抗者只能以游擊戰的方式作戰。故事的主角達巴‧麥羅德就是其中一份子，他的真實身份是被滅國的王族之後。但他只能隱姓埋名，每日勤練劍法，以他的機械人（故事中稱為Heavy Metal，簡稱HM）艾爾鋼繼續戰鬥下去，以期有朝一日能打倒波賽達爾軍。

以上就是富野在一九八四年推出的電視版動畫《重戰機艾爾鋼》的故事開頭[15]，本作也是一款以異世界為舞台的真實系機械人動畫。可是觀眾看著看著就會發現，故事舞台的背景知識大得嚇人！有太多設定是故事中完全沒交代的部份[16]！例如故事中所

「這不就是永野護的漫畫《五星物語》的設定嗎？」

沒錯，其實富野在《重戰機艾爾鋼》中最重要的一件事，就是重用了永野護這位新人設計家！《重戰機》的眾多人物、機械的設計概念，也成了他日後《五星物語》的根源，從HM（Heavy Metal）演進而成了HM（Motor Head），就連《重戰機》的故事本身，也被借用到了《五星》中，而預定將成為未來寇拉斯六世的故事藍本。

《重戰機》本身也是極受歡迎的故事，在播映結束後，於一九八七年推出了以舊畫面剪輯再追加新作畫面的OVA版。而在遊戲【超級機械人大戰】系

使用的機械人HM，其實都是過去的文明中所遺留下來的古董品！因為在故事本身的時代，已經不太有製造這些HM的能力，只能從過去的遺留物複製，而且性能還遠大大不如這些老古董；至於這些貢品的老古董則是極為高價的原型機，只有極少數貴族有資格擁有，達巴的艾爾鋼就是其中之一……諸如此類的設定都在在顯示了這個五角星系正處於一個高度文明的倒退期，這些HM都是文明全盛期的人們所想出來的、為了戰爭遊戲而開發的高價殺人玩具！

看到這兒，也許有些讀者就會注意到了…

⑬ 設定上Aura Barrier在地上界的最大出力是足以抵擋核爆的，但也因此讓人們對使用核武變得肆無忌憚了。

⑭ 以遊戲【超級機械人大戰】中的原創故事「魔裝機神」為例，其實它所用的世界觀「地底世界拉·其亞斯」根本就是參考了「拜斯頓·威爾」的設定！連「召喚地上人來當魔裝機的操縱者」這個設定都很像《聖戰士》的架構……想來遊戲的製作群也是對本作有不少執念的。

⑮ 其實大約在同一時間，富野也參與了SUNRISE的另一部真實系機械人動畫大作《銀河漂流Vifam》的原案，不過一般是將此作視為已故的神田武幸導演的作品。

⑯ 這種做法表現在就稱為「裏設定」，電視播出的只是整個故事的「冰山露出水面的一角」而已。因為有不少御宅族頗好此道，後來的許多作品也都大玩特玩……庵野秀明的《新世紀福音戰士》就是一例。

而在結束了《重戰機》之後，富野從一九八五年起又回去製作《機動戰士鋼彈》的續篇《機動戰士Z鋼彈》，之後大部份的作品也都是以【鋼彈】系列為主，直到一九九八年的《Brain Powered》及後來的《Overman King Gainer》，才算是又展開了【鋼彈】以外的創作。

Trauma，以及「不屈」

《無敵超人桑波德3》的結局是主角本人以外全部角色都死得一乾二淨，《聖戰士丹拜因》的結局則是連主角本人在內也通通死光光，而《傳說巨神伊甸王》的結局更是空前絕後——全宇宙所有人通通死得一個不剩！而創造出這些作品的富野也因此而得到一個「全部殺光的富野」之稱號。

把機械人動畫的結局搞得如此沉重，到底有什麼好處？因為這種「主角死亡」或「主角身邊重要的人物死亡」的作品，會對兒童觀眾的心理造成trauma（精神創傷），所以歐美的卡通作品是絕不可能做出這種大逆不道的行為的⓱。從這個角度來看，富野

的許多作品的確是不適合給幼童觀看，然而他又為何要這麼做？⓲

其實「主角全部死光」的結局，在日本動畫裡並不是從未出現過的。早在一九七八年的電影版動畫《再見了！宇宙戰艦大和號——愛の戰士們》（さらば宇宙戰艦ヤマト 愛の戰士たち）中，結局就是男主角古代進抱著已死的女主角一同開著戰艦去自爆，消滅了白色慧星的超巨大戰艦。

但是這種神風特攻隊式的死亡美學，在日本來說根本是老掉牙的東西。二戰之前早已有太多這種鼓勵年輕人要為國捐軀、犧牲小我完成大我的洗腦式教

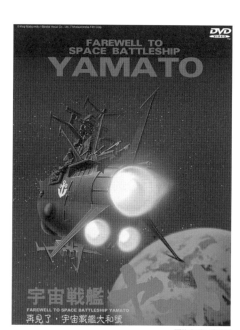

FAREWELL TO SPACE BATTLESHIP YAMATO

宇宙戰艦

FAREWELL TO SPACE BATTLESHIP YAMATO

再見了，宇宙戰艦大和號

圖片來源：普威爾

育，然而結果只證明了所謂的「國家」、「大我」根本只是少數在上位者所掌握的政權罷了，完全不值得犧牲自己去奉獻給這些人。

富野式的「主角死光光」與前述的這些是完全不一樣的東西，完全沒有什麼國家民族之類的大義成份在其中，頂多只是為求生存而戰，但卻不幸戰死而已。也有人將此解釋成對「戰爭」本身的控訴，因而認定他的作品是「反戰」⑲。然而富野的作品中，對於奮戰而死的角色，並非是像反戰作品中那種「死得毫無意義」的處理方式，相反地卻有些悲壯的氣氛；從這點來看，他究竟是反戰，還是像二戰前那些鼓勵年輕人去送死的愛國主義者？

答案是：以上皆非。

他想表達的只是「不屈」的精神而已。

我們回頭來想一下，卡通動畫作品中經常要表達主角「勇敢不怕死」的精神，但是在前面提過的「卡通的主角絕對不可以死」的前提下，有哪個觀眾在看卡通的時候真的為主角的安危擔憂過嗎？當然沒有！因為想也該知道最後一定是主角勝利，誰還會去擔心他會不會輸？在這種「主角威能護體」的前提之下，無論劇中主角表現得多麼視死如歸，都不會讓觀眾看了真心感動，反正他根本死不了嘛！講的更難聽點，不只主角不會有事，連他身邊的重要角色（女友、家人）也都不會有事！有這個「不准給觀眾留下trauma」的免死金牌護體，講什麼視死如歸都是講好玩的而已啦！

但是，富野的主角卻沒有這個特權。

不但如此，待在主角身邊的角色，反而還特別危

⑰ 最有名的就是日本動畫《科學小飛俠》在美國以《Battle Of The Planet》之名播映時，就因為最後結局是二號大明（原名淺倉Joe，在美國版叫Jason）死亡，因而乾脆腰斬不播結局……此外像迪士尼動畫電影《獅子王》，因為有主角父親死亡的描述，讓當時的輿論喧擾了一陣。筆者自己幼年的經驗則是《小鹿斑比》中斑比的母親被獵殺的一幕，讓筆者直到長大都不敢再看這部電影……

⑱ 關於此點，請將本書的另一篇文章〈旁敲側擊富野的NT論〉與本文一起來看，會得到比較完整的答案。

⑲ 二○○四年的真人電影《CASSHERN》（國內譯為《複製人卡辛》），其結局就有很強烈的這種味道。

險！因為不知何時導演就會依劇情需要而把他賜死

……導演就是作品中的「神」，而偏偏富野這個

「神」是不會對他的主角太過偏心的。⑳

所以，對觀眾來說，看富野的作品也經常會看得提

心吊膽的，因為不知何時就會有個很重要的角色突

然死翹翹，完全沒有前述的「免死金牌」可以保祐

……

在這種隨時有可能死亡的情形下，還是堅持要繼續

向前走下去的，才是真正的「無懼」了！而觀眾也

因此認同了他們──並不是卡通人物就可以不用怕

死的。或許可以說，富野筆下的這些角色，正是因

為沒有免死金牌的保護，他們才必須非常努力地在

故事中活下去！

活在一個這麼喜歡賜死角色的「神」所創造的世界

中，這些角色可說是倒楣透頂。然而他們屈服了

嗎？沒有！正如同《傳說巨神伊甸王》的電影版結

局：所有的角色全都死了，然而男主角柯斯摩直到

……奮戰而死後，都依然拒絕向這個作弄了他們生命的

神「伊甸力」低頭認栽！因為是無限力，所以就要

我屈服嗎？因為是命運，所以就要我屈服嗎？門都

沒有！

再回頭看看《戰鬥機械薩奔庫魯》中主角吉隆的精

神吧。憑什麼說造物主訂下的規則，我就非得要遵

守不可？我就偏偏不服！就算是神我也不服！

因為這個「不屈」，才是身為一個「人」最起碼的

條件！

與其說富野的作品是因為給青少年觀眾留下了trau-

ma，所以才讓許多人在多年後依然印象深刻；倒

不如說是因為這些角色「死中求活」的意志力，才

是他作品的魅力所在。㉑

⑳ 讀者參考本書的另一篇文章〈日本動畫天王的「血脈」〉，就會明白富野其實是手塚治虫的「虫製作」出身的。這種「在作品中表達出命運無常」的風格，倒也有幾分手塚治虫的味道。

㉑ 富野曾經在訪談中表達他對庵野秀明的《新世紀福音戰士》這部作品不大喜歡，理由就是「裡面的角色不像『活著的人』！」想來指的就是庵野的主角少了他喜歡的這種「不屈」……不過筆者是覺得這只是程度差別而已啦。

來自異世界的怪異作品——
Overman King Gainer

□ Alplus

富野的作品一向如此，他通常不會為了遷就觀眾所能理解的速度來犧牲他心目中合理的敘事節奏。

一九九九年的《∀鋼彈》之後，二○○二年富野由悠季導演在付費收看的WOWOW頻道又推出了新的電視版動畫《Overman King Gainer》❶。說起來富野監督在本書的四位導演中算是比較辛苦的一位，宮崎駿與押井守老早就以一派大師的身段，慢工出細活地拍精緻化、國際化的電影，富野老爹卻還得每隔幾年就帶著一批菜鳥，老驥伏櫪地拗電視卡通，叫不叫座姑且不論，叫好程度鐵定遠不及其他兩位。

將《Overman》放在在美形當道、一「萌」天下無難事的當代日本動畫界中，實在是有濃厚的異質感。現代男主角講究的是帥氣、酷勁，最好再加點頹廢感與BL味，偏偏本片主角卻是戴著厚片眼鏡整天打電動的矬蛋；女主角既不蘿莉又不性感，只是個性格彆扭的丫頭；主角的機器人留著怪異的長頭髮，拿著看起來沒什麼威力的電鋸，配角的機器人更醜，好像是本來應該出現在《新世紀福音戰士》中的使徒，卻因為看起來太遜而沒有被採用；雖說

是異世界，故事的背景卻是在冰天雪地寸草不生的西伯利亞，而不是什麼奇想天外令人拍案驚奇的舞台設定。

沒錯，以這樣的「外觀」來看，本片的確是「賣相不佳」，在同好之間整體評價也並不高。不過對於像筆者一樣「有點年紀」的動畫迷來說，現在這些主要爲迎合新世代動畫迷的要素，並不是評斷作品好壞的主要考量（再說，對男女主角的設定不滿的話，還有「黑色南十字星」這個酷哥狙擊手和性感大姊頭阿迪特老師作爲彌補……）。以筆者的觀點來說，《Overman》算是一部相當有趣的片子，要不是結局稍嫌草率，應該可以給予更高的評價。

一開場的破題算得上是懸疑性與趣味性兼具的手法：故事發生在類似西伯利亞的不毛之地，人類在這片大地上建立了稱爲「domepolis」的都市，生活於其中。這個地區的經濟命脈由「西伯利亞鐵道公司」這家私人企業所控制，政治上則類似中古歐洲的貴族莊園，人民過著比「吃不飽餓不死」稍稍再好一點點的生活。不滿這種體制的一部份人發起

了名爲「Exodus」❷的逃脫行動。「Exodus」的目的地叫做「雅邦」，是一個眾人嚮往的自由富庶之地。第一集時「Exodus」已經開始進行，到最後一集時「Exodus」也還沒結束，整部動畫進行的過程中對這個行動的來龍去脈也沒有很清楚的解釋。對這部作品來說，這些設定的細節的確不是很重要，重點是在於「Exodus」的過程以及氣氛。Exodus雖不見容於大權在握的西伯利亞鐵道公司，被視爲近似於革命叛亂的純粹地下活動，然而當人們脫離西伯利亞鐵道所控制的城市時，卻是以一種類似慶典的方式，敲鑼打鼓大搖大擺地離開。這個過程的畫面呈現十分有魅力，加上作曲家田中公平爲Exodus的精神支柱──獨力完成脫逃行動、神秘的歌姬米雅所作的慶典音樂以及歌曲，更增添了幾許異國風情。

故事的展開頗爲「富野流」：一開場短短的時間內就有大量的人物登場，對白隱藏了大量的訊息，人物、故事背景的設定完全不交代……這些特性很有可能在一開始就嚇跑一堆觀眾。不過富野的作品一向如此，他通常不會爲了遷就觀眾所能理解的速度來犧牲他心目中合理的敘事節奏。不管是動畫、電

影、還是小說，大部分的作品通常是以「事件」的形式展開，而「事件」要緊湊地展開的話，很難有餘裕好好交代各個角色的出身個性，以及舞台背景的基本設定──富野認爲這些東西應該是在後續的故事中，藉由劇情逐漸讓觀衆理解才對。我認同他的作法，不過也覺得一開始要在這麽高的情報密度中很快抓出頭緒實在是滿大的挑戰。

主角蓋那是一個父母在Exodus過程中雙亡、爲了逃避現實而沈溺於電腦網路遊戲世界的少年。然而當他一回到學校時卻又被當作意圖參加Exodus遭到西伯利亞鐵道公司逮捕。在拘留所時被捲入另一位主角、外號「黑色南十字星」的蓋恩所策動的破壞事件中，意外搭上Overman而成爲Exodus派的主力駕駛員。由於他的雙親疑似被視爲反對Exodus行動，因此他本人對此行動並無好感；但與Exodus人們互動之後，建立了彼此的品⋯⋯

如果離開了活生生的「人」與「人性」的話，一點都不必拘泥於理念之上。後來Exodus一方與阻撓他們的西伯利亞鐵道公司人物間敵我不分的互動關係，更印證了這一點。

隨著故事的展開，各式各樣奇奇怪怪的必殺技「Overskill」一登場，這些力量或技能毫無理論基礎可言，使得作品的風格變成類似荒木飛呂彥的《JoJo奇妙的大冒險》這樣的風格，也引起了質疑：既然要玩這種特異功能，那還要機器人幹嘛？也有人因此將《Overman》歸爲「KUSO」類的作品⋯⋯

信賴關係，而繼續著保護Exodus的行動。蓋那的選擇，反映了富野作品中常見的思想：「理念」這個東西是死的，

❶ 「overman」也可以解爲尼采的「超人」（德文「ubermensch」的直譯）。

❷ 「Exodus」意譯爲逃脫，不過也可作爲專有名詞，指摩西的「出埃及」行動。

相較於過去以「全部殺光的富野」而聞名的富野監督作品而言，這部《Overman》呈現的是一種比較明快爽朗的風格，較少【鋼彈】中眾多New Type死小孩的喃喃自語。不過到了作品的後期，令人訝異的是，女主角之一的辛西雅的身世遭遇以及性格，幾乎與庵野秀明的《新世紀福音戰士》中的明日香如出一轍，故事也似乎走入了分析心理幽暗面的風格。雖然對這個主題的探索還算有力，不過既然已經有了【鋼彈】、有了《ＥＶＡ》，把這部《Overman》再拿來探討一次似乎是多此一舉了。

這部《Overman》與前兩部《Brain Powerd》、《∀鋼彈》合稱「富野復活三部曲」。就筆者的觀點來看，富野監督的確有走出【鋼彈】巨大陰影的企圖心，也的確達到了相當的水準，尤其三部作品的序幕與展開都令人充滿期待與驚喜，不過共同的缺點是到了後段不是後繼乏力就是陷入以往的窠臼，而有「失速」之感，觀後令人不無遺憾之處。令人欣慰的是，這三部作品有漸入佳境的趨勢，富野監督的「再出發」，依然令人期待。

好孩子的鋼彈入門教室

鋼彈所帶來的人氣不僅止於動畫，它更全面地席捲模型玩具等週邊商品市場，創造超強的經濟效益。

□ 毛毛蟲

談到科幻動畫，尤其是機械人動畫，吸引人的劇情之外還要講究機械造型的，您會想到哪一部？有沒有一部機械人動畫能夠不斷推陳出新，長期引領風騷，聲勢始終持續不墜，就如美國的電影【星際大戰】系列那樣子深深吸引觀眾的目光，而且在掌聲與口碑之外能不斷創造龐大的商業利益？

【機動戰士鋼彈】就是這樣一部重量級的作品！它是科幻的機械人動畫，卻充滿寫實的因子，吸引機械迷與《軍事迷的目光；它是一部以戰亂災禍爲背景

的動畫，卻不是「不屈不撓的正義主角最後消滅邪惡的壞蛋」，而是處處蘊含著人與人的情感和生活互動的共鳴、對政治對環境的省思，不光是爲戰鬥而戰鬥的打打殺殺而已。它是典型的少年動畫，卻同樣吸引較高年齡層觀眾的目光，這就是【鋼彈】！

從二〇〇五年十月份開始，每週六傍晚於中視頻道熱情播映的炙手可熱當紅動畫《機動戰士鋼彈 SEED DESTINY》，是【鋼彈】系列最新的動畫作

品，但事實上，【鋼彈】這個大有來頭的作品誕生至今，已經有二十六年以上的歷史了！

鋼彈站立於大地之上

一九七九年四月七日，由導演富野喜幸（後改名爲富野由悠季）執導，結合大師級人物設定師安彥良和與知名機械設定師大河原邦男（五年級生最熟悉的《科學小飛俠》便是他的設定作品）的動畫《機動戰士鋼彈》在日本電視網開始播放。在那個時代，一般的機械人動畫（「巨大機械人動畫」）往往就像《無敵鐵金剛》的歌詞那樣：「我們是正義的

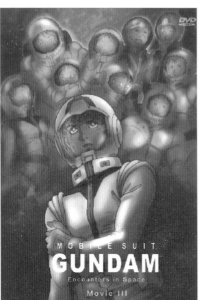

MOBILE SUIT
GUNDAM
Encounters in Space
Movie III

© SOTSU AGENCY · SUNRISE 授權 群英社

一方，要和惡勢力來對抗，有智慧有膽量，越戰越堅強！科學的武器在身上，身材高高的幾十丈，不怕刀不怕槍，勇敢又強壯！」故事結構簡單明確，單純卻又熱血（傻瓜）得可以！

可是《機動戰士鋼彈》卻迥異於以往的巨大機械人作品，它並不強調正義與邪惡的對決，而是描寫在無奈被捲入的戰亂之下，主人翁如何不得不面對、求得生存的希望；它的演出充滿眞實感、刻劃人性的互動，它像是一齣結構完整的戲劇，是一個巨大的物語！

與傳統科幻動畫相較，主人翁阿姆羅既不熱血也不嚮往正義就算了，偏偏任性自閉苦惱又愛鬧情緒！擔任敵對反派角色的夏亞，則完全不像傳統印象中大頭目大將軍那樣張牙舞爪邪惡狠毒，反而還處處流露出他所背負的國仇家恨與深沉的陰鬱；因此夏亞非但不受唾棄，還贏得觀眾不小的人氣，簡直就是反派主角！依照傳統的卡通動畫觀念，英明神勇武功蓋世的主角機器人應當是「眼睛可以發射光線、鐵拳會飛出去揍人、身上裝有迴旋鏢、大小如同手臂的飛彈有如小叮噹的四度空間袋裡憑空冒出來一樣可以連射個沒完沒了」！可是【鋼彈】卻完

全違背這個無理的期待…主角座機鋼彈初登場時雖然曾經睥睨群雄，可是好景不常，後來常被打得丟盔棄甲、滿地找牙！它的機件裝甲隨時會毀損、彈藥很快用盡須依賴補給，更震撼的是，它有真實世界裡面發電機的出力設定與馬力的極限等等！或者說：它其實是一個「兵器」機體，而且也只是一個下高票房與極佳口碑！估計這三部電影總收益為三十億日圓，觀眾累計達五百餘萬人次。從此，【鋼彈】開始在動畫界綻放光芒，引領風騷二十餘年，至今不絕而且是欲罷不能！

鋼彈所帶來的人氣不僅止於動畫，它更全面地席捲模型玩具等週邊商品市場，創造超強的經濟效益：它的成功除成就了動畫界一個空前絕後的超級名作，更讓發售鋼彈玩具的日本BANDAI公司成為獨步玩具界的托辣斯（若依照一九八八年五月的《模型情報》雜誌累計至一九八八年七月號的計數據來看，光是初代《鋼彈》系列的模型玩具銷售總金額便高達四百三十多億日圓以上，此外原聲帶等週邊也有極高收益），在水幫魚、魚幫水的效應中相互雙贏！

鋼彈第一集正式公映，創下接近十億日幣收益的高票房。由電視版十五至三十一集改編外加百分之三十重新作畫而成的第二部電影《哀戰士篇》於同年七月十一日推出；隔年三月十三日，百分之七十重新作畫的第三部電影《宇宙相逢篇》上映，均創的人型機動兵器，名字叫做「鋼彈」。

在電視播出當時，這個作品（以下稱為「初代」《鋼彈》，或是First Gundam：FG）並沒有引起注意，甚至總集數還被腰斬為四十三集收場。不過，搭配作品上市的鋼彈系列塑膠模型玩具卻在此時意外地狂賣、瘋狂席捲全日本！藉由模型的發燒熱賣，初代《鋼彈》終於引起觀眾的注意，開始仔細感受它的內涵、那無窮的魅力所在。

鋼彈無與倫比的魅力

一九八一年三月十四日，挾著模型狂賣來的超高人氣，伴隨著「動畫新世紀宣言」的口號，由初代鋼彈電視版前十四集所濃縮編輯的電影版《機動戰士

欲罷不能的【鋼彈】系列作品

這麼受歡迎又具有龐大商機的作品豈能就此退隱江湖？除了BANDAI公司再接再厲推出MSV系列（在電視結束後另行將機動戰士後續改良機種的模型商品）大受歡迎（雖然機種數目比電視系列少得多，但依照模型情報截至一九八八年的累計數字，足足創下一百多億日圓的銷售總金額）之外，在鋼彈迷引領企盼之下，終於在一九八五年三月二日推出電視版續集《機動戰士Z鋼彈》，承續初代《鋼彈》的背景，以更精緻的作畫與更為成熟的相關設定展開新的故事。這個續篇的內容一般公認為鋼彈歷史中為最沉重灰暗作品之一：對於人性的糾葛與衝突互動、戰爭的爾虞我詐與無奈悲慘，均刻劃得相當深入赤裸，故事後段主要人物接二連三戰死，敏感纖細的男主角最後甚至以精神崩潰收場。

一九八六年三月一日接檔的續作《機動戰士鋼彈ZZ》則一改【Z鋼彈】的陰鬱沉重，以較為開朗愉快的劇情風格（包括色調的射定也改用較為鮮豔開朗的色系）再創【鋼彈】系列的高人氣。這兩個續集的製作加入了不少優秀的新血輪（包括機械設

定、人物設定與製作班底，後來各自成為動畫界的新精英），更在當年前後也獲得極高評價與年度動畫大獎，一九八九年前後也曾引進台灣播出（於華視以「鋼彈勇士」之名播映，是的，主題曲就是那個「絕望中睜開眼睛，看清楚宇宙險惡……」）。

《鋼彈ZZ》播畢後，同時段的全新接檔戲叫做《機甲戰記Dragonar》，不管是機械設定或者故事結構都有點機動戰士的影子，不過，不管再怎麼像，畢竟它不是真正的《鋼彈》嘛！於是鋼彈迷開始望穿秋水，翹首盼望下一部機動戰士新作的問世。

就在《機甲戰記》接檔不久後，富野導演宣佈機動戰士新作開始進行籌備。一九八八年三月十二日，在萬眾矚目下，全新的鋼彈電影版續作《機動戰士：逆襲的夏亞》登場，這部作品重新啟用初代鋼彈的正反兩主角阿姆羅、夏亞作為主人翁，也算是為截至目前為止的鋼彈故事作一個暫時的總結，這部電影觀賞人次超過百萬，賣座成績依然呱呱叫。

其後富野導演於一九九一年推出全新（延續舊有史觀，但年代背景則爲《逆襲的夏亞》三十年後的時代）的電影新作《機動戰士鋼彈F-91》，重新聚集初代鋼彈三巨頭（富野導演、安彥良和、大河原邦男）。然而這部新作顯然無法在短短兩個小時內消化全新陌生且龐大的故事情節，於是富野導演自承電影《鋼彈F-91》「是個失敗作品」（富野導演常喜歡在新作推出時自行批判舊作）。他回歸電視動畫的路線，於一九九三年四月推出鋼彈的新電視動畫──《機動戰士Ｖ鋼彈》，這個時間也正是日本動畫界的萎縮期。

到了一九九九年，富野導演再度出馬擔綱【鋼彈】的最新作品，大膽啓用老美席得‧米德所做的「翹鬍子鋼彈」機械設定，推出風格迥異的電視系列《∀鋼彈》（「∀」是數學符號：for all，表示肯定過去二十年來各種【鋼彈】作品之意，它打破了所有【鋼彈】的區隔與藩籬，把過去所有各種宇宙世紀年作品或者非宇宙世紀紀年的作品都當作是同一時間軸的作品，完全顚覆以往的區分，所以也完全沒有加上「機動戰士」、「機動這個那個」的標題！），不但在造型上完全顚覆之前的「鋼彈印

象」（歷代鋼彈必備的額頭Ｖ字型天線不見了，反而出現了白色的仁丹翹鬍子，惹來不少鋼彈迷哇哇大叫），故事背景更是打破以往的歷史觀，講述過去的戰爭毀滅了世界，於是地球文明重新歸零，經過幾千年，如今只有十九世紀的水準，裡頭出現的機動戰士都是從地下挖掘出來的古物！《∀鋼彈》既是科幻機械人作品，但又很像【世界名作系列】（十九世紀背景）的風格，因而也受到兩極化的評價，但大部分願意觀賞這部作品的觀衆都給予極高的肯定。這部作品在二○○一年重新剪接爲兩部電影──《地球光》與《月光蝶》，一前一後公開上映。傻呼嚕同盟建議大家不要以過去的觀點（不管是所謂傳統鋼彈或是新世代鋼彈的思考）來看待《∀鋼彈》，純粹當它是一個有創意的獨立作品來欣賞，來享受這個特異作品的無窮魅力！

無論如何，富野導演的【鋼彈】系列，確立了一個既定的架空世界，明確定義所謂「宇宙世紀」的完整世界觀，以「新人類」作爲人與人相互理解的寄望以及人類革

劇場版

© SOTSU AGENCY · SUNRISE 授權 群英社

新的可能性（《Ｖ鋼彈》例外，它是完全顛覆的世界觀），確認了【鋼彈】故事應有的特質：寫實的人性刻劃與情感互動、寫實（相較於超級巨大機械人系列）的科幻機械設定、寫實的政治軍事描寫。

然而，二十多年來，鋼彈相關動畫作品可不只富野監督一個人出任導演！

鋼彈系列的新血脈：OVA系列

一九八九年，全新班底延續【鋼彈】故事史觀，以初代鋼彈最末段時間點作為背景所製作的OVA，

《機動戰士鋼彈0080：口袋中的戰爭》成功地以極高的製作品質與絕佳的內容贏得口碑與人氣！這部戲藉由小學生的眼光來審視戰爭的無情，成功地發揚了【鋼彈】系列對於人的議題一向的關注；高竿的機械設定與作畫更贏得掌聲。一九九一年，正當富野導演推出《鋼彈F-91》電影的同時，另一批以新人為班底所製作的OVA《機動戰士鋼彈0083：星塵回憶》則是以不同於富野的風格，寫實地描述戰爭，加上嚴謹高明的機械設定與作畫，再創新高峰，博得觀眾的好評！

不過這兩個新作品的成功卻也造成不少觀眾從此誤以為所有【鋼彈】作品都有數字標題（也就是故事中的背景年份），於是以訛傳訛地把初代《鋼彈》（背景為宇宙世紀○○七九年）簡稱為「○○七九」，再透過網路的廣播，似乎已經相沿成襲變成了許多台灣同好眼中的標準稱謂，連某些盜版商也畫蛇添足地在動畫標題以外添加○○七九四個大字，也算一項奇蹟。

後來在一九九八年又有OVA新作《機動戰士鋼彈：第08 MS小隊》的登場（與初代《鋼彈》時間重疊的外傳故事），這些OVA系列的共同特色

是：畫工細緻、製作精良，但是發行速度也因此較慢、集數較少！雖然原本是以直接販售為前提，不過，挾著不錯的人氣，它們經常也會剪輯濃縮成為電影版本上映。

平成鋼彈的登場

富野導演的《機動戰士Ｖ鋼彈》在一九九四年三月底播畢，當時因為整個大環境的不景氣，加上製作上的一些問題（例如機械設定與簡化的作畫均受到批評），《Ｖ鋼彈》顯然並未炒起預期的人氣，「鋼彈需要有些改變」這個重大的問題。同年四月一日起接檔的新鋼彈《機動武鬥傳Ｇ鋼彈》完全跌破觀眾的眼鏡：新作的導演不再是富野由悠季，而是今川泰宏（曾參與《Ｚ鋼彈》的製作）！更驚人的是，新作與過去的【鋼彈】毫無歷史背景的關聯，連故事性格也變了，完全是另一個架空世界⋯為了避免戰爭的禍端，就像現在的奧運比賽一樣，每隔四年各國派出鋼彈代表舉行鋼彈武鬥大會，總冠軍所屬國家可取得未來四年的地球圈統治權。不僅鋼彈的駕駛艙變

成了「體感操作系統」（駕駛員穿著可與系統連線的緊身衣，以肢體的動作來直接操作鋼彈），打鬥方式變成了近身格鬥（簡單地說就是科幻武俠），鋼彈造型更是完全配合各國的民情風俗特色：風車造型、法老王造型、維京海盜、人魚造型等等五花八門，簡直是不驚人誓不休！

講究高度寫實的科幻作品有時反而缺乏傳統巨大機器人那種單細胞思考的「傻瓜熱血精神」，《Ｇ鋼彈》這個特異的作品最大的特色便是在承襲【鋼彈】系列既有印象之外，同時也結合了傳統巨大機器人獨有的既熱血明快風格，觀眾若能拋開既有的意識枷鎖，會發現這個作品既流暢又痛快、既傻瓜且熱情！

《Ｇ鋼彈》在一九九五年播畢後，接檔的ＴＶ新作《新機動戰記鋼彈Ｗ》也

© SOTSU AGENCY · SUNRISE 授權 群英社

是一個令人耳目一新的作品。導演為池田成，故事的歷史背景也與宇宙世紀紀年的傳統【鋼彈】毫不相干，不再是單一主角獨撐大局的結構。《鋼彈W》塑造了五個戲份均等、個性與行事作風均相異，但共通特徵是酷得受不了的主人翁！能巧妙地平衡維持五個主角的平行發展以及複雜互動，需要導演相當的功力，這也是此作最突出搶眼的地方。這個作品除了再創【鋼彈】的聲勢之外，更成功地開發了相當的女性觀眾群！憑藉著超高人氣，這部作品在一九九七年還發行了三集叫好叫座的OVA續篇《Endless Waltz》，製作水準與相關機械設定等均贏得極高評價，隨後並且再改編為電影版本上映。

一九九六年三月底《鋼彈W》播畢，四月初由高松信司執導的TV鋼彈新作《機動新世紀鋼彈X》接檔，這個作品同樣與傳統宇宙世紀紀年的《機動戰士鋼彈》無關，但與前兩作最大的差別則在於本作品沿用不少傳統「宇宙世紀鋼彈」的架構與設定，尤其是擷取「新人類」的設定，探討新舊人類在政治與軍事上衍生的衝突。本作品一共三十九集完結，算是電視版【鋼彈】系列中長度較短的一個作品。而過去這幾個在日本平成年間登場的新【鋼彈】系列作品，常被指稱為「平成鋼彈」。

鋼彈多元化的發展

除了正式動畫作品之外，ＳＤ【鋼彈】（可愛版造型）系列在過去十幾年以來同樣贏得不少人氣，相關的ＢＢ戰士商品亦創下極高的收益。其他許多媒體例如漫畫、小說、廣播劇、電視遊樂器等等，均能見到【鋼彈】的蹤影，這些產品擴大了【鋼彈】的市場，同時也讓【鋼彈】的發展越來越趨多樣化。

以小說作品為例：有些是正式動畫作品的文字版，但劇情卻可能有點出入，比如富野監督有時將小說的撰寫當作動畫製作時因故未能依照自己想法演出的一種彌補，例如初代《鋼彈》中他原本想讓阿姆羅在終場戰死，但是未能如願，於是初代《鋼彈》小說版裡就將阿姆羅給賜死，一償宿願！

但有時同一個動畫作品也可能會有兩種版本的小說，例如《逆襲的夏亞》，德間書店版本的小說基本上就是動畫版本的描寫，裡頭阿姆羅的設定完全符合觀眾的希望——「不願意看到超級英雄阿姆羅出現同居或結婚生子的安排」（果然，婚姻與八卦誹聞是偶像的致命傷？）；但角川書店所發行的另一部小說《貝托蒂嘉的子嗣》卻是富野毫無拘束的

盡情發揮版本：阿姆羅不但有個同居人貝托蒂嘉，腹中還懷了他的寶寶！此外富野在前些年重寫了一部以初代《鋼彈》為背景的小說《密會》，這部小說接近當年的動畫原作，與先前阿姆羅陣亡的初代小說恰巧相反。

【鋼彈】的多元化大量發展雖然有時不可免地引來一些混淆，甚至引發不同作品的愛好者相互爭執，然而某方面而言，多元的發展確實能豐富作品的內涵，不斷加入新的元素也才得以成就【鋼彈】不同的面貌，對於鋼彈迷而言實為一大福音。

廿一世紀鋼彈的播種與萌芽

時代邁入了二十一世紀，動畫製作公司與模型玩具廠商也得苦思如何讓【鋼彈】這個名作繼續延續下去，如何讓這個二十幾歲的作品繼續發光發熱？除了電視遊樂器、漫畫等各項周邊不斷推陳出新之外，二○○二年十月五日起，由新導演福田己津央負責執導的【鋼彈】系列最新作《機動戰士鋼彈SEED》正式推出！這個作品被寄與相當的厚望，企劃時期除了面對大環境經濟的問題，還有不久前

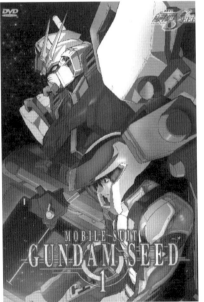

© SOTSU AGENCY · SUNRISE · MBS 授權 群英社

發生在紐約的九一一恐怖攻擊行動，在這樣不同於二十幾年前的時空背景下，新作如何詮釋善惡？如何描述戰爭？如何表現政治的複雜？如何刻劃戰亂之下的人心？如何引起觀眾的共鳴？故事應該有如何的改變？這些在整個大環境因素底下顯得備受矚目。更何況這個作品是【鋼彈】，一旦背負「鋼彈」之名，戴上「鋼彈」的光環，便要回應觀眾所寄予的厚望。

《機動戰士鋼彈SEED》是一個全新歷史背景的鋼彈故事（而非宇宙世紀背景），但卻首次以新鋼彈身分在標題冠以「機動戰士」之名（過去的非宇宙世紀鋼彈往往另立標題，如「機動戰記」、「機動新世紀」等），《鋼彈SEED》除了加入不同於傳統的富野鋼彈新的元素之外，在故事結構上也引用了不少初代《鋼彈》的橋段。「SEED」這名稱的意思含有各種播種耕耘之意，動畫公司與廠商期許它能成為「二十一世紀的初代鋼彈」，就如同二十多年前的初代《鋼彈》一樣，作為新世紀裡未來【鋼彈】作品的原點，由此可見日方對它的重視。這部新作同時結合各項週邊產品（漫畫、遊戲、模型玩具、唱片等）充分提升人氣並且發揮巨大的經濟效益。由台灣赴日發展的徐若瑄亦曾演唱其中一期片頭主題曲，獲得不錯的銷售成績，此外還參與了一部分配音工作（演出的角色即是以徐若瑄外型作為設定）。《鋼彈SEED》播畢後，二〇〇四年再度由舊班底推出續集《機動戰士鋼彈SEED Destiny》，目前正在台灣的中視頻道播映中。由於背負【鋼彈】舊作印象巨大的包袱與期待，《SEED鋼彈》這兩部作品在創造驚人商機與匯聚人氣的同時，也承受了不小的批評與壓力。

值得一提的是，鋼彈魂除了在機動戰士相關作品中傳承，如今更逐漸蔓延到其他動漫畫作品的世界中！眼前紅透半邊天的《KERORO軍曹》，便是公

認的大量承襲鋼彈魂的炙手可熱傑作！

寶刀未老！富野由悠季風雲再起！

就在《SEED鋼彈》續篇沸沸揚揚地吸引鋼彈迷目光的同時，富野導演卻宣佈《機動戰士Z鋼彈》將進行電影版的再製作，副標題標榜著「A new translation」，它是《Z鋼彈》故事的全新詮釋，以現在的觀點與製作技術重新讓《Z鋼彈》的故事復活。重新剪接《Z鋼彈》的電視版舊作，經過最新技術重新處理，並加上大量新作畫面，由新舊聲優（卡密兒、夏亞、阿姆羅等角色是舊聲優，其餘有些角色則啓用新人）重新配音演出。如同當年初代《鋼彈》的電影版一樣，《Z鋼彈》電影版分為前後三部，第一部《星之繼承者》於二〇〇五年初夏公開，雖然距離《Z鋼彈》電視版播出已有二十年的時間，但是電影首部曲的票房表現卻極為亮眼，廠商於八月份曾在台灣舉辦特別放映會，並於十月底正式於國內院線上映。第二部《戀人們》則於二〇〇五年十月於日本上映，與首部曲同樣締造極佳的票房表現，第三部《星之鼓動是愛》則預定於二

○○六年三月推出。

《Z鋼彈》的電影版製作與當年初代《鋼彈》的電影版製作很不相似，當年初代《鋼彈》的電影版與電視版的時間間隔並不久，而且電視版留給觀眾的印象並不算太強烈，所以對電視版重新剪接的包袱較小、也無新舊觀眾群的分別。但是《Z鋼彈》的電視版已經有二十年的歷史，偏偏老觀眾對電視版舊情難忘，對於剪接重做這檔子事情是又愛又怕；而年輕的新觀眾雖然聽聞《Z鋼彈》的大名鼎鼎，但是對於當年的作畫與拍攝技術卻是大喊受不了！所以，《Z鋼彈》電影版的製作群壓力之大可以想

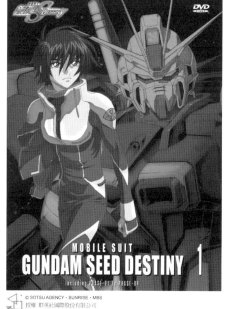

MOBILE SUIT
GUNDAM SEED DESTINY 1
including PHASE-01 to PHASE-04

© SOTSU AGENCY・SUNRISE・MBS
授權 群英社國際股份有限公司

見──如果修飾太過，老觀眾會感到失落；但若畫面上保留太多原汁原味，可能新觀眾又會看不下去。

考慮把原作五十集龐大故事剪接成三部電影這個大前提（大限制），還要避免因為將大量新作畫面（機械與戰鬥畫面的部份固然精緻流暢，但人物畫風卻略有不違和感，而且又要求必須保留原本舊版《Z鋼彈》的菁華所在，這是一個空前艱難的挑戰！富野導演果然不是省油的燈，他的功力為這些個限制條件尋得了最佳解決之道，觀眾的掌聲與票房的數字也肯定了這部作品。

圖片來源：普威爾

鋼彈的明天

短時間之內可見的未來，目前已知《Z鋼彈》電影版第三部即將推出造福廣大鋼彈迷；而傳聞中，《SEED鋼彈》也將籌備第三部續集。未來究竟還有哪些鋼彈作品？將以何種內容訴求與傳播形式（OVA？電影或電視？）出現？無論如何，我們可以預見的是：【鋼彈】已經成為日本乃至亞洲的一個不死動畫，它仍然會以新的內容、新的技術、新的製作團隊繼續延續下去。

一如【鋼彈】系列的周邊商品依然推陳出新，一如鋼彈迷一代又傳過一代，【鋼彈】將成為不同世代相同的語言與共同的交集。

旁敲側擊富野的NT論

富野或安彥都認為心靈交流是一種本能，就連一般人也偶而會有心有靈犀的體驗，所以「NT是解放了原本就存在的潛能」對他們來說是很理所當然的描寫。

□ tp

New Type（NT，或譯「新人類」）是動畫【機動戰士鋼彈】系列中最引人爭議的一個設定，也是故事中極重要的關鍵。二十餘年後的今日，在鋼彈迷之間對於NT的爭論仍未止歇。本文將從其創作者富野由悠季❶導演在作品內以及作品外的許多表現，來試著捕捉出NT的概念。

在進入本題之前……

不可否認初代鋼彈的時代《STAR WARS》的影響力奇大，「原力」這種像超能力一般的東西也絕對會對日本動畫界產生影響，因此許多人對NT的解讀都是偏「超能力」的方向。

以安彥良和❷現在的漫畫《鋼彈The Origin》為例，他自敘並不認同富野的「人類革新論」，而是把阿姆羅定位在某種超能力者（關於安彥與富野的

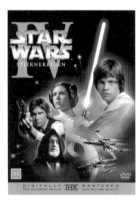

認知相左這點，本能之一，也是一種演化的趨勢！」而安彥說的則是：「在戰場這種生死煎熬的環境下，人本來就有可能被逼出這種潛能。史上諸如此類的例子所在多有，與什麼演不演化的浪潮無關。」其實可以看得出來，兩人的說法交集性很高，差只差在富野比較有類似新興宗教佈道的性質；而安彥則認為NT的出現，不過是歷史中早已存在、且不斷出現的個案。

（佐藤元的SD卡密兒的漫畫倒是可以當佐證，內容有爆料「這兩個老頭當年就喜歡辯來辯去，從工作室辯到餐廳裡，安彥還會拖佐藤下水」……）。

另一個把NT看成超能力的，則是《機動新世紀鋼彈X》（以下簡稱GX）的高松信司。他在《GX》中想說的也是「所謂NT不過是人類中少數的特異功能者，並非是革新的趨勢。」就主題性來說和安彥有點像，不過有個很大的差別，那也就是從前有人對高松的《GX》一針見血的批評：「說要詮釋NT，結果劇中全然不重視心靈交流的描寫！只有女主角在表演預知能力發功！」其實問題在哪兒，一眼就可以看得出來。關鍵八成就在於──

富野與安彥可能都是有過「心有靈犀」精神交會經驗的人，所以他們就人生體驗而言，都相信人類本來就有這種心靈相通的本能，只是偶而才會出現。

不過從安彥的漫畫中也可以發現，他老兄向來認為：「人類的歷史中有『異能者』出現的例子屢見不鮮，在戰場上冒出異能者而扭轉大局的例子，更是所在多有，所以阿姆羅和夏亞就是UC○○七九年戰場上的兩個異能者，沒啥好說的。」

從這方向來說，安彥與富野的認知差異說大不大、說小不小。

富野的NT能力比較偏向「認知力」的描述，這認知力包括了對週遭環境的認識（自己所搭乘的機體狀況、宇宙空間、戰場、其他人的思考、意念、感情……等等）。就能力這一點上，安彥與富野的認知並無二致，差只差在富野當時的說法比較偏向於：「這是人類邁入宇宙這個未知環境後會誘發的

而NT便是因環境而誘發的此種本能。

相對的，高松是個沒有類似體驗的人。所以他的《GX》重心放在「非NT的男主角，與NT女主角的戀愛」上。因為男主角無此能力，所以自然不能進行心靈交流……不過反正最後戀愛還是談成了，而女主角甚至還說要放棄這種「沒用的能力」以證明不用心靈交流也能談戀愛……

看到這兒就可以明白，高松的NT觀與富野、安彥根本是雞同鴨講，簡而言之就是一個根本不了解「心靈交流是什麼樣的感受」的人，去和有這種經驗的人說「那種能力沒必要啦，沒有還不是一樣活的很好？」的傻話。不過話說回來，高松近年來拍的《校園迷糊大王》大成功，讓他從「一個失敗的鋼彈導演」搖身一變成為「一個成功的戀愛喜劇導演」（至於他在之前導過好幾部【勇者】系列動畫，好像都沒人提了……），就連筆者也覺得他的《校園迷糊大王》

遠比原作漫畫好看！原因可能就在於高松的心裡有個概念：「男女之間就是因為心靈無法溝通，所以才會在接觸中發生誤解而跌跌撞撞的苦與甜，正是戀愛的精髓所在！」但這種碰撞過程的苦與甜，正是戀愛的精髓所在！」至少就《校園迷糊大王》動畫版來看，高松信司這個概念是抓得相當不錯的。至於《GX》的失敗，只能說他明明是與富野、安彥不同型的人，卻想用自己的角度去詮釋「對他來說完全沒經驗過的NT」，有點牛頭不對馬嘴而已。

❶ 以前叫「富野喜幸」，這是他當導演或演出時用的名字，此外他還畫分鏡腳本時用的筆名是「斧谷稔」，寫歌詞時用的筆名是「井荻麟」。用這幾個名字去日本動畫中搜尋的話，會找出一大堆作品……可見他多產的程度。

❷ 從前與富野導演多次合作，在《機動戰士鋼彈》擔任角色設定及作畫監督，但在電視版播出後段時病倒；根據當時原畫之一的板野一郎爆料，眾人去醫院探望他時，他還抱怨說「我已經是有老婆孩子的人了，不能再幹動畫這種操死人的行業……」等等，但數年後他自己又執導了《巨神高古》等機械人動畫。現為漫畫家。

富野筆下的「非NT」

富野由悠季在SUNRISE公司❸從一九七七年到一九八八年的十一年間，幾乎是一年一年不間斷地創造新動畫作品。

《無敵超人桑波德3》、《無敵鋼人泰坦3》、《機動戰士鋼彈》、《傳說巨神伊甸王》、《戰鬥機械薩奔庫魯》、《聖戰士丹拜因》、《重戰機艾爾鋼》、《機動戰士Z鋼彈》（以下簡稱Z鋼彈）、《機動戰士鋼彈ZZ》（以下簡稱ZZ）……除了以上這些T V版以外，還有初代《鋼彈》電影版三部曲、《傳說巨神》電影版《接觸篇》與《發動篇》，以及《逆襲的夏亞》（以下簡稱《逆襲》）等劇場版……

從創作力來說可謂是到了神業的境界。

然而這之中最成功的，也最讓他困擾的，就是【鋼彈】了。

幾乎沒什麼人會去尋求《聖戰士丹拜因》中「Aura力」的合理解釋，因為那是個幻想風格的作品；偶而會有人拿《傳說巨神》的「伊甸力」❹來探討，但因為這作品中本來就有許多如「Deep Space航行法」等「幻多於科」的科幻名詞出現，所以也沒有諷意味的。

人會去要求它一定要「合理寫實」。

唯獨【鋼彈】不行，就是會有人拿軍事寫實的的東西去硬套這部作品，甚至幫忙做了許多合理化的設定來補破網。

問題就在於這些合理化的過程中，往往要消去或扭曲一些原作者的想法，才能完全套進去，對富野的創作者自尊來說，當然不是什麼很愉快的事。

其中化約到最簡略的，也是許多軍事派鋼彈迷很愛用的說法，就是：

所謂「NT」就是「在不能用雷達的米諾夫斯基粒子❺戰場上，偷偷在腦子裡裝了雷達的作弊者，所以才能大玩視距外戰鬥……」

其實許多人對NT的概念真的就是這樣而已，甚至可說，在【鋼彈】作品中那些把NT當成戰力的上級軍官，八成心裡對NT的認知也只有如此！

但是把這個說法當成「阿姆羅這個十五歲小鬼為何在戰場上開MS這麼強」的理由，對富野個人的創作理念來說，真的是一種污蔑……這恐怕也是他當年「不想再做鋼彈」的心理因素。所以在《Z鋼彈》中會有亞桑這個角色的出場，其實是有一點反

亞桑這個數次讓卡密兒陷入絕境的角色，是許多人喜歡拿出來證明「NT也沒多厲害，照樣被非NT壓著打」的例子。在設定上也從沒說他是NT，只說他是個「有野獸本能的男人」，在故事中則顯露了他好戰嗜血的性格。

所謂野獸的本能，就是捕食獵物時能發現獵物何在的感應力，或者被追捕時感覺危險而閃避的求生能力，就亞桑在劇中的表現來說，他的敏銳也與這些印象相合。

富野或安彥都認爲心靈交流是一種本能，就連一般人也偶而會有心有靈犀的體驗（或者說他們自己就曾有過），所以「NT是解放了原本就存在的潛能」對他們來說是很理所當然的描寫。附帶一提，這也是【富野鋼彈】與【鋼彈SEED】系列在主題的出發點上的完全相異之處。

「咦？那亞桑這種『野獸本能』不就是『NT能力』嗎？」

看到這兒，可能有不少人會有此疑問了，可是亞桑在富野的設定中又擺明了「不是NT」啊？

這個人解讀，富野之所以創造亞桑這個角色，就是爲了告訴大家：

如果你還覺得「NT『殺氣探知雷達』的人」的話，那這傢伙就是你想要的NT！

再說一次，NT原本的構想是「對周遭的感知力」，包括外在環境、其他人的思考

❸ 之前是叫日本SUNRISE，其實他們在成立正式動畫公司前就已經有參與許多動畫的的製作，富野於一九七五年第一次執導的TV機械人動畫《勇者萊丁》，雖然是東北新社和創映社之名出品，但其製作群就是後來的SUNRISE公司。

❹ 本能衝動，人類精神潛在的部份。在PS遊戲《Xenogears》中也以這個心理學名詞當做重要的關鍵人物名。「伊甸王」或「伊甸力」爲國內慣譯法，但其實此命名是與「伊甸（Eden）」無關的。

❺ 【機動戰士】系列動畫中的虛構名詞。此一發現能讓雷達無效化、讓常溫核融合得以實現。

與感情等等……所謂「戰場上的殺氣探知雷達」、「超能力者式的心電感應、讀心術」等等，都只是這種力量的部份展現。尤其是「雷達」這項，根本可說只是個「副作用」罷了！要感受到有沒有殺氣，或殺氣來自何方，這種事連野獸都做得到！哪會是什「人類的革新」呢？

亞桑這個在設定上明寫著「野獸般的男人」，若論其在戰場上的表現，的確是不輸給NT的威猛。但這也表達了一個悲哀的事實——在戰場上，NT的能力根本不必一定要新人類才有，就連畜性也一樣辦得到！

戰場上只要能感覺殺氣在哪兒，代替雷達就夠了！哪還需要什麼心靈交流呢？

更何況亞桑殺敵時根本不會感受到人被殺的痛苦，只會有狩獵成功的快感，就戰場這個以殺戮為目的的場所來說，他還比NT更方便好用呢！

然而在你們這些軍事者的眼中，這種嗜殺的野獸就是你們想到要的NT嗎？

只能感受到「獵殺」和「被獵殺」的氣息，算哪門

子心靈交流？只不過是野獸！

或許富野就是刻意創造了這麼一個角色，來諷刺那些「從軍事合理化的角度，來探討NT」的說法吧……不過以上也只是個人解讀，而且這說法還有疑點。因為從某個角度來說富野還蠻喜歡亞桑這種「靠著動物般的本能活下去」的男人，不然幹嘛安排他在《Z鋼彈》最後大難不死，還在《鋼彈ZZ》中活的好好地？……雖然變成耍寶角色就是了。

NT威能發功？

另一個佐證，就是在《Z鋼彈》最後，也是《鋼彈ZZ》中常見的「NT威能大發功」的場景。

這些劇情很明顯的可以看出，富野要描寫的是：某個角色將自身的思念、情緒等精神化成了力量，並且具現化到足以干擾外在物質世界的一種現象。

《逆襲的夏亞》結局的推隕石也是其一。

許多努力為鋼彈世界合理化的人，看到這兒都呆住了。因為這個超自然現象實在是無法提出合理的解釋。要用科學來為「精神力量變成物理性的力量」提出解釋就現今的科學來說是不可能的，也無怪乎

有人要讖其為「特異功能大發功」。

但是你就算拿這個去逼問富野，他頂多也只會回你一句：「你們怎麼至於讓一堆想補破網搞合理化的人手忙腳亂，那並非富野的本意……

不問問《聖戰士》中的『Aura力』是啥咧？《傳說巨神伊甸王》的『伊甸力』又是啥咧？

「精神力量無法成為干涉物質世界的物理性力量」這句話，在建立於唯物論或機械論的現代物理科學中，是個難以顛覆的鐵則。然而富野先生原本就非唯物論的信徒，從這個角度去質疑他的作品，根本是搞錯方向。

或許我也可以從前面的角度再來猜想一次，富野當年做《Z鋼彈》和《鋼彈ZZ》時，說不定想的就是：「看吧！這下你們這些傢伙要怎麼解釋！？」

來解讀【鋼彈】的傢伙要怎麼解釋！？

……當然，也許想得太陰謀論了。他可能只是忠實的表達出：「在我的認知中，精神力量原本就是一種足以左右物質世界的力量，信不信由你……」

夏亞

接下來就聊聊富野花了最多筆墨描寫的NT──夏亞與阿姆羅。

雖然說佐藤元的漫畫《SD卡密兒》只不過是以開玩笑的心態，把富野套上了夏亞、而把安彥套上阿姆羅。不過倒是真的有不少人認定夏亞是富野的代言者，代他說出了不少主張。相對的，阿姆羅幾乎沒有什麼主張（一個後來是總帥，另一個自始至終都只是個MS駕駛員，沒啥主張也是應該的……）。不過富野自己倒也提過他之所以對阿姆羅這角色不大喜歡，是因為當初塑造這角色時，混入了許多自己少年時期的陰暗個性。

那，到底阿姆羅與夏亞，哪一個才是富野自己的投射？

答案可能並不令人意外：兩者都是。

兩個角色都代表了富野「一部份的自己」。而這兩個角色也不斷地以對話、戰鬥來表示身為創作者的他內心的糾葛。

回頭來看看當年這兩個角色是怎麼被創造的好了。

已故的配音員井上瑤女士曾說過，富野在她配「雪

拉」時，對她的指示是「要配得像個有氣質、有尊嚴的公主」。也就是說雪拉在富野心中的定位，是個「落難於民間的、前任國王的公主」。

所以，當初「夏亞」在富野的心中是有「復仇的王子」的定位的，這個反派原本只是主角阿姆羅的「對手」，之後卻膨脹成了傳奇性的人物。

然後，夏亞與阿姆羅在劇中被賦予了NT的能力。

夏亞在初代《鋼彈》的結局時曾說過：「阿姆羅的這個能力，如果不與我站在同一邊，將會形成威脅。所以如果要我不殺阿姆羅，唯一的選擇就是要阿姆羅加入我這邊。」所謂「加入我這邊」的意思，並不只是要阿姆羅背叛連邦投奔吉翁，而是要阿姆羅與他一起，建立一個「非屬連邦、亦非屬吉翁的新人類第三勢力」（就這點來看，福田導演夫婦❻在《鋼彈SEED》的後期讓兩個主角站在同一側形成第三勢力，倒是實現了這個路線）。

然而阿姆羅並沒有和夏亞站到同一陣線去。雖然在《Z鋼彈》時期有短暫的合作，最後終究還是在《逆襲的夏亞》中對立。因為這兩個角色是富野心中的矛盾的兩個心態，要他們兩個像【機器人大戰】遊戲系列中一樣變成同隊隊友，是不大可能的。

初代《鋼彈》中的夏亞，等於是在質疑阿姆羅：「你空有NT的資質與能力，可是對於『NT往後該如何』卻一點想法也沒有！只會靠自己的本領在戰場上討生活混日子！」

同樣的話，在《Z鋼彈》的〇〇八七年兩人重逢後，夏亞又再嘲笑了阿姆羅一次。而這次阿姆羅被打動了，開始想對周遭的環境做出一點改變。

而在夏亞被幽谷「臨終託孤」黃袍加身之後，反而是他自己開始遲疑了。其實在那之前，他就被四周的人一直質疑：「你為何不用真實身份出來領導我們呢？」

這句話的意思就等於「你身為落難王子，幹嘛不出來登高一呼，讓咱們擁戴你當真命天子呢？」夏亞不願意出頭當領導者，一方面是他此時還在迷惑自己該怎麼做。另一方面則是出於一種「精神上的潔癖」。

「他是個太過純粹的男人。」

這是《逆襲的夏亞》中〇〇九三年時米萊對於夏亞的評語，其實倒是一針見血。

「過於純粹」是什麼意思，用「精神上的潔癖」恰好可以說明。或許夏亞就是代表了富野心中那「不能妥協的一部份」。

政治是骯髒、污穢的，因為有太多的「必要之惡」，讓人沒辦法總是實話實說。然而善意的謊言說多了，漸漸就變得滿口撒謊也無所謂了……

夏亞在達喀爾演說時，對阿姆羅抱怨道：「拿我當成『神主牌位』去給人拜啊？」

阿姆羅卻笑說：「你可是出自於『神主牌位』之家系的啊！」

簡單的說，從夏亞出頭演講的那一刻起，他失去了自由，甚至也沒有實話實說的自由，許多事都要妥協。而這正是他精神上的潔癖難以忍受的一件事。這也不難理解為何《逆襲的夏亞》時他要幹出「地球寒冷化作戰」這種連他自己都覺得人神共憤的行為了。理由無它，因為他的想法極為「純粹」。

重力的漩渦……

宇宙世紀中，生活在宇宙的居民是很痛苦的。隨便一個不小心就有可能漏氣缺氧而死人。住在殖民地中，等於隨時繃緊了神經在過日子。這是居住於地球上的人想都想不到的痛苦。富野較晚期的作品《骷髏鋼彈》[7] 和《∀鋼彈》中有提到，住在木星和月球上的辛苦之處。

相對的，能住在地球這種舒服得多的環境中，當然就是較少數的菁英份子（或說特權階級）了。在這種客觀條件下，人們自然會一個勁兒的往地球跑。

人生的目的就是向高處爬，當上特權階級就可以住地球，從此不必過著隨時要擔心沒有陽光、空氣和水的殖

❻ 指《鋼彈Seed》的導演福田已津央和負責系列構成的腳本家兩澤千晶夫婦。

❼ 此並非動畫，而是富野編劇、由漫畫家長谷川裕一執筆的漫畫。

民地生活了。

價值觀念一旦變成了「人生就是要能住到地球去，才算混得好！」的話，就像古代的野心家總是要以一統天下為目標一樣，宇宙世紀任何一個政權，其戰鬥的最終目的，就是掌握在地球上的生存權。連邦、吉翁，以及後來的迪坦斯、幽谷、阿克西斯都一樣。

在《Z鋼彈》中有一段這樣的對話：

汪（幽谷的贊助者代表）：「庫瓦多羅上尉（夏亞在幽谷時的化名），辛苦你了，今天要你過來，是因為聽說你反對賈布羅（當時地球連邦軍的總部）進攻作戰，所以想聽聽你的意見。」

夏亞：「一是因為戰力差距太大，二是在地球上的破壞行動會污染到地球。而且一旦掉入那個重力的深井，要如何離開呢？從軍事效果來考量的話，去擊毀格里布斯（迪坦斯在宇宙中的最大據點）才是正確的……」

這就是夏亞所說的「重力的漩渦」了。所有的領導

集團都一樣，奮鬥了半天，拼的就是一個「地球只准給我住，不准你們其他人住」的權力，這就是被重力束縛了啊！

既然如此，如果從今天起大家都無法住地球了呢？如果把地球搞成「根本不能住人」，大家是不是就會死了「我說什麼也要搬回地球去」這條心，從此就會放棄「人生就是要住在地球才算混得好」的價值觀了呢？

聽起來雖然可笑，但這真的是夏亞「過於純粹」的思考模式，也是精神上有潔癖的人常會有的想法：「既然大家都為了搶奪某個東西而殺得你死我活難看之極，那如果一開始就沒有那個東西，不就沒有爭鬥了？」

人總是希望自己能過舒服日子，享受資源。而如果資源有限、不夠所有的人享用的話，就一定會在心裡存著「這資源是我要享用的！不給你用！」的自私念頭。這是人性不可避免的利己念頭。然而夏亞的精神潔癖，就是難以忍受人性的這個醜惡面。

既然如此，通通都沒有！以後就不用搶了！

而當夏亞要這麼做的時候，富野心中的另一個聲音

──阿姆羅，再次出現在他面前來阻止他。

要進行地球寒冷化作戰這個史上前所未見的大惡
行，自然要有足夠的大義。所以，夏亞的那篇演說
詞就出現了。

政治上的理由、煽動性的言詞，都可以在這篇演說
中找到。那麼，這演講所說的理由是否是夏亞的眞
意?從他演說完的台詞就看得出來了。

「簡直是當跳樑小丑……」

這是夏亞對身爲新吉翁軍總帥的自己所說的嘲諷。

第一次看《逆襲的夏亞》時（精製動畫的錄影
帶），對夏亞此刻的印象頗差。一點也不誠懇，對
奎絲、娜奈、裘尼各有一番說詞，是個見人說人
話、見鬼說鬼話的大騙子。

一個這樣東騙西騙的人，竟然還被說「過於純
粹」!?有沒有搞錯啊?

對他來說，這些都是在演戲。

圖片來源：普威爾

一個「過於純粹」的人，會變成什麼樣子?不少
OTAKU都有這種傾向，也有著精神上的潔癖。或
許用庵野秀明的《新世紀福音戰士》[8]來說明會比
較好懂，人的內心可以區分爲兩個世界…一個是對
外的表象，一個是內在的自我。而這之間可以用A
T力場（心之壁）隔起來。

人生中會遇上許多挫折，逼得人不得不改變，甚至
要強迫自己去做一些不願去做的事。有的人比較容
易妥協，就這麼改變了。但也有人認爲這種妥協是
一種對內心世界的玷污，不能容許自己這麼做，但
卻又無力去反抗。

所以最好的方式，就是在自己的內心中築起一道
「心之壁」，把內在世
界與外在世界分開
來。不論外在世界多
麼污穢骯髒，在AT
力場中的內在世界永

❽根據漫畫家貞本義行的供詞，庵野秀明在製作
《新世紀福音戰士》時，經常在工作室中播放初代
《鋼彈》的錄影帶，一面看還要一面
說…「《鋼彈》才是王道……」

遠是潔白無瑕、神聖不可侵犯的。當這層心之壁厚到某個程度，這個人就會變得外在世界完全妥協，毫無堅持，也毫無眞誠。因爲他的「眞心」被緊緊地包在護壁中，所以對外所做任何的事，都不會用眞心去做。

這種過於純粹的人，面對多麼厭惡的對象都可以笑臉相迎，違心之論要說多少就有多少。因爲他會在心裡告訴自己：「沒關係，你是一頭豬，我只要對你笑、鞠個躬、哈個腰就好。反正我不是眞心的！」「沒關係，這些話只是哄哄他們而已，他們聽了高興，我的目的也達成。我並沒違背良心！」

無論外在世界做了多污穢的事，都不會弄髒內在世界，這樣才能永遠神聖潔淨。

夏亞可以面不改色地欺騙娜奈、欺騙奎絲、欺騙袤尼，因爲他對他們都沒動過眞心。他的眞心早就在《Z鋼彈》的結局時，就已決定永遠封閉在拉拉死亡的那一刻了。

這種方式看似自欺欺人，然而卻是許多有精神上的潔癖的人常用的方法。因爲他們既不願意對外妥協，唯一的方法就是把心中的「內」和「外」完全隔絕開來，「外」可以多麼骯髒都無妨污染自己的內心，「內」可以多麼骯髒都無所謂。

所謂，只要「內」乾淨就好。

或許有人會問說：「幹嘛這麼極端？人生在世或多或少都得做出些妥協，有點道德上的瑕疵是在所難免的，不過也用不著因爲這樣就自甘墮落成『弄到多污穢都無所謂』的程度吧？」

要是不極端就不叫「潔癖」了，「潔癖」的意思不只是「喜歡清潔」而已，而是要求「完全的乾淨」。所以對潔癖者來說，「弄髒了一點點」和「徹底的骯髒污穢」根本是同樣的！沒有程度上的差異！非潔即髒！就是這麼明白的二分法！

「過於純粹」就是極端的一種表現，富野藉由夏亞這個角色，表達出內心極端的那一面。

然而就當他要走上極端之路時，內心的另一個聲音

——阿姆羅卻出來阻止他了。

新人類的方向

仔細咀嚼阿姆羅在《逆襲的夏亞》中對夏亞說的話，會發現這些話都帶有一種「我早就清楚你在想啥了，停手吧，別鬧了！」的意味，因爲這是富野內心兩種矛盾的意志在互相對話。

夏亞：「這個世界不能被人類的自以為是所吞沒！」

阿姆羅：「人類的智慧能夠渡過那種事的！」

夏亞：「那你現在就立刻授予那些愚民們睿智來給我看看吧！」

許多人都對這兩句對話覺得奇怪 什麼叫「人類的智慧能夠渡過那種事」？ 難道阿姆羅是認為如果全人類都成了NT，彼此心靈相通就不會有爭鬥了嗎？

那，這兩句對話的意思又是什麼？

當然不是啦！不然《Z鋼彈》時他們和西羅克或哈曼這些NT是打好玩的啊？心靈能否溝通是一回事，彼此認不認同對方的說法又是另一回事，NT的力量並不能帶來和平。

雖然沒有直接的證據證明富野屬於某個教派（網路上有謠傳他與「創價學會」這個團體有關，但此說法並未得到證實），但他在《逆襲的夏亞》中的確有從奎絲的口中說出NT與靈修之間的關係。

簡單問一句，如果你成爲NT，你要用NT的力量來幹嘛？去當MS駕駛員在戰場上殺敵立功？喔，

不行，NT不是戰爭的道具，拿NT的力量來做這種事是誤用了。

其實富野在拉拉與阿姆羅的對話中隱含著答案：

好不容易，人類有了心靈能交流的力量了。那麼新人類所該做的，應該是追求更高層次的心靈修鍊，而不是在乎凡塵俗世的一堆雜務！

……這話聽起來根本是隱世的靈修者的意見，不過從阿姆羅與拉拉在精神上對話的內容來看，阿姆羅對於「NT該走的方向」，的確是偏向靈修這方面去的。

也許富野自己也曾有志於靈修過，所以心中總是存著這股「別理那些政治清不清楚的事，自己修道比較重要！」的聲音，而這股隱世的念頭就是阿姆羅這個角色的由來之一吧。

這一來阿姆羅的那句對話就很好理解了，NT的力量可以把許多事超脫，因爲NT根本不該關心什麼宇宙居民還是地球居民的紛爭，自己忙著追求修成正果都來不及了，哪還有什麼鬼空去管誰欺負了

誰、誰又對不起誰之類的鳥事咧？這一來自然會對什麼「大家要往地球跑」的俗世價值觀看淡，當然也就不會有什麼靈魂被重力束縛的問題了……

「搞啥啊?NT的力量就是拿來看破紅塵、捨棄凡間俗世喔?哇咧⋯⋯」也許有人會這麼說,不過富野在後來的《骷髏鋼彈》中,還真的出現了NT的棄世集團(貝拉·羅納的表妹所率領的)。只是富野內心「屬於夏亞」的內在一面,並不認同這種棄世修道的想法。

阿姆羅拿這種理由來勸夏亞,當然只會被他罵回去而已⋯:「廢話,要是每個人都有看破紅塵的本事,這世上當然不會有紛爭!但是你想那有可能嗎!?」

從這個角度來解釋這兩人的對話,就不難明白他們的著眼點不同在何處了。

還有一件事可以為這個解讀角度做佐證的,那就是富野對夏亞曾經有過這樣的評語:

夏亞是個「有著成為新人類的良好資質,但卻終究成不了新人類」的可悲角色。

富野的這句評語讓同好間產生了許多爭論。「夏亞到底是不是新人類?」劇中所有的新人類能力,夏亞一樣都不缺,可是身為創作者的富野卻說他是個

「成不了新人類」的角色,這又是怎麼回事?難道是夏亞的NT能力有什麼缺點嗎?

這當然不是能力有無的問題,而是夏亞對於「新人類該走向何方」的概念,與前述的靈修方向有差異。他雖有新人類的特質,但他關心的始終是凡塵俗世中地球居民和宇宙居民的紛爭。他在乎的是這個世界上的人們該怎麼辦。

夏亞不是隱世的修行者,而是個救世論者。他並沒有花心思在「身為新人類的我,以後該做什麼去提高自己的心靈層次。」而是都在想:「我以外的其他這些人,他們都不是新人類,他們該怎麼做才能得救?他們如何才能逃離這個錯誤價值觀念的惡性循環?」簡單的說,就是他看不破紅塵。

富野所說的「終究成不了新人類」指的恐怕是這個,不去好好思索新人類該幹嘛,忙著去成立幽谷對抗迪坦斯、忙著去領導新吉翁對抗連邦⋯⋯這些都不是「真正的新人類」該做的事。所以說夏亞空有新人類的素質,卻成不了新人類。

哇咧,照這個定義,所謂真正的新人類就是一群棄世的修行者?那夏亞這個救世論者還比較好吧?⋯

⋯等一下!剛剛不是才說他是要進行地球寒冷化作

戰的大屠殺之人嗎?怎麼又說是救世論?

這並沒說錯,因為夏亞是在用他自以為的方式來「救世」。別忘了他是極端純粹的精神潔癖者,「反正人類已經腐化墮落了,不如就來個徹底的毀壞!全部毀掉重新創造比較好!」因為有一點弄髒就等於整個弄髒,既然都髒了不如通通毀掉,重新造一個潔淨無瑕的……這確實是有精神潔癖的人所想得出來的救世邏輯。

二〇〇五年的電影《魔女潛艦(蘿蕾萊)》中,大反派淺倉上校所說的「拯救日本的方法,就是讓第三顆原子彈掉在東京!讓日本徹底毀滅!然後日本才有可能完全地新生!」

同樣的,也不難理解夏亞為何幹得出地球寒冷化作戰這樣的大屠殺了,那真的是他想出來的「救世」之道。

如果從《逆襲的夏亞》中夏亞表面上的行為來斷定他,那麼他是個壞到骨子裡的大壞蛋。欺騙了許多人,誘騙

少女為他賣命戰鬥,最後還想幹出史無前例的大屠殺。這是任何極惡非道之人也幹不出來的大惡事。然而若是明白他的思考邏輯,就會明白他內心深處那容不得一絲妥協、扭曲的真心。他真的只是個太過於純粹的男人而已。

阿姆羅

講了那麼多夏亞,就不能不提提阿姆羅了。

一個正值青春期的少年,被捲入戰爭,意外地發現了自己在戰場上有比人強的特殊能力,之後等於是靠著這份力量活了下來直到終戰……然而對他來說最最重要的是——他在此時遇上了生命中最重要的人。

雖然許多人都用「夏亞、阿姆羅與拉拉之間的三角關係」來指稱這三人,但這說法總是有點怪怪的;用「三角關係」一詞來說明他們之間的關係,總是太過簡略,少掉了某些重要的關鍵。同樣的,拉拉和阿姆羅之間也不能用「一見鍾情」來解釋。

之所以說拉拉與阿姆羅之間不算一見鍾情,是因為如果要說戀愛的話,這兩人原本可說各自有伴侶的

（動畫中雖然只有演出夏亞與拉拉的kiss而已，但在富野的小說中，夏亞可是從風化場所結識了拉拉。若說兩人之間沒肉體關係似乎不太可能……而小說版中阿姆羅和雪拉可也不只是「朋友」而已）。

照富野在初代《鋼彈》電影版第三部中對「拉拉與阿姆羅之間的共鳴」花了不少篇幅重畫的那一段看來，這兩人之間的共鳴，與其說是「愛情」，倒不如說他想表現的是……

那一瞬間，這兩人的靈魂昇華到了他們前所未見的領域去了。

這是從電影版第三部的畫面中給人的感覺。或許富野不願意說他心中對於「真正的新人類」與靈修之間的關聯，但這段畫面要人不想到也難……

另一個提示，是在最後阿姆羅逃生時說的。

阿姆羅：「妳瞭解吧，拉拉……我隨時都可以去見妳的……」

此時的拉拉早已死去，也許可以將這句話解釋成阿姆羅希望能與拉拉在死後於陰間重逢。但另一個解釋則是：「因為此時的阿姆羅已經有過和拉拉一起進入另一個世界的經驗，對他來說，要再次進入那個領域也是有可能的，所以只要他朝著『真正的新人類的方向——靈修』而去，隨時都能與拉拉在那個領域中重逢。」

回頭來看，當這兩人發生共鳴而一起進入另一領域之時，夏亞身為拉拉的戀人，卻完全被排除在外。或許只能說，他在富野的定義中，就是沒和拉拉到達過那個領域！就算他是拉拉在現實世界的戀人、就算他們有多少次的肉體關係，然而他就是沒和拉拉到達過那個領域，看不破紅塵、成不了真正的新人類的悲哀角色吧。或許這只能說，他註定是個看不破紅塵、成不了真正的新人類的悲哀角色吧。

好吧，那「成了真正的新人類」的阿姆羅，接下來又幹了此啥？答案是很諷刺的……

窩了七年啥都沒幹！

從客觀條件來說，他不像夏亞是個「復仇的王子」，就算是個傳奇人物，對一般人來說也不過是個戰爭英雄罷了，當然不可能去幹出什麼以救世為己任的建國大業出來……

可是後來就算他在窩了七年後覺醒了，他所做的事

也就只是個在前線苦幹實幹，對高層決策插不上嘴的苦命上尉……

一個MS駕駛員或中隊長，最多能做得到的也只是主導戰術層次的勝利，很難對戰略層次有什麼決定性的影響。所以阿姆羅在○○八七年雖說是復出，然而他所做的只是比獨善其身稍好一點，仍舊是個只在自己的職位（MS駕駛員）上發揮本事的人。

就對社會的影響來說，他和那些搞靈修的隱士也沒啥不同，只能讓自己修成正果，卻沒跳出來普渡眾生。當然，也有可能是他沒有夏亞那種登高一呼就受到萬民擁戴的領袖才能。不過這裡不太願意從「能力」的方向來解釋這兩人的不同。

如前所述，阿姆羅與夏亞這兩個角色都是出自富野內心的一部份人格，那麼夏亞所代表的是富野「對社會與政治有著強烈的關心、不滿，以及跳出來領導改革的熱忱」的一面；而相對的，阿姆羅所代表的是他內心「嚮往把自身的靈魂提升到另一層次，對外在世界變得怎樣都不太想去管，頂多只願意在自己份內的職務上做好工作而已」的一面。而富野內心這兩股自相矛盾的心態，就用阿姆羅與夏亞的對話表達出來。

阿姆羅：「身為人，卻想懲罰人（類）！……這只是你的 ego（自以為是）罷了！」

富野從七○年代後半到八○年代末期之間十餘年，那旺盛的創作力讓他推出了這麼多作品，也看得出來他是個強烈的「我有話要說」的人，對社會、政治很關心，也是很正常的。如果說這股「強烈地對外表達出自我的主張」的動力，是來自富野內心「偏向夏亞的那一面」所發出來的，那麼他「寧願多花心力在追求內心靈魂的修鍊上，不想管太多別人（社會大眾）的閒事」的內斂心態，就是出自他內心「偏向阿姆羅的那一面」了。

畢竟富野在「動畫導演」的位子一幹就是幾十年，如同阿姆羅復出後也從來沒離開過「MS駕駛員」的職位一樣。富野對動畫導演這個位子到沒什麼眷戀，反倒常常自嘲做的都是「低俗的機器人商業動畫」，對「看動畫」一事也常說出令OTAKU們反感的批評……可是話說歸說，可從來沒看到他真的放著動畫導演不做，跑去從政或領導革命之類的……

在《逆襲》中有一幕是阿姆羅和夏亞離開MS，在阿克西斯的坑道中以肉身對決。此時的阿姆羅還用擴音麥克風損了夏亞一頓，大意是說：

有人覺得廁所的糞坑很髒，可是叫他去弄乾淨，他又不願意把手伸進糞坑裡去洗，因為他嫌弄髒了自己的手……這種人就只會一天到晚在那邊罵髒髒，但他也絕不可能把糞坑洗乾淨的啦！

阿姆羅的這段話大大地諷刺了夏亞那「精神上的潔癖」和過於純粹的思考，也呼應了前面他所說的「這只是你的ego罷了」一言。

廁所是給人用的，所以糞坑一定會弄髒，嫌髒，卻不肯去清理，怕弄髒自己的手，到頭來卻說：「因為糞坑太髒了！只有全部炸掉蓋新的！並且以後都不准人使用！才有可能永保乾淨！」這不是笑話是什麼？

在《SD GUNDAM G Generation Neo》和《超級機器人大戰F 完結篇》等遊戲的結局中，都有提到「夏亞跑去地球連邦參政」的夢幻結局。然而富野的作品中，夏亞卻不太可能這麼做。光是要他當新

吉翁總帥，他都嫌自己像個跳樑小丑，他的精神潔癖豈能容許他真的去地球連邦參政？只能說這些遊戲的編劇，都把夏亞的精神潔癖想得太容易治癒了……

阿姆羅這些對夏亞的責難，或許也是富野內心對自己「看不慣許許多事、對許許多事都有意見想說」的心態，所提出的責難：你看不慣就跳出來去改革呀！

在這裡幹動畫導演有啥用？

從這個角度來想，「阿姆羅」這個角色恐怕也是佔了富野人格的大部份，而且還握有較多的主導權，畢竟富野在現實中也沒去當革命家或參政，而是乖乖地當他的動畫導演（雖然有許多不滿）。

這裡稍微扯個題外話，與富野同世代的宮崎駿，大學時可是參加過六○年代前期的學運暴動的！而且在他九○年代之前的動畫作品中，都流露出對於社會主義強烈嚮往的左派思想，直到一九八九年六四天安門民運及九二年蘇聯解體後，宮崎老兄才比較收斂了一點。同樣的，比富野和宮崎小了將近十歲的押井守與大友克洋，這些人也目睹或參與過六○年代末期反越戰熱潮的學運暴動。他們的作品中雖然沒啥左派思想，但卻偏向無政府的虛無主義。

與這二人相比，富野的反骨精神顯然沒他們強烈。

雖然看得出來他對社會和政治也有許多想說的話，

但他的作品可還是比這些傢伙們「乖」得多了，這

恐怕也是因爲他在表象的人格上，還是「屬於阿姆

羅的那一面」比較多一些主導權吧。

《逆襲》的結局，夏亞的作戰幾乎每步都料準了；

然而卻被阿姆羅以「犧牲」的方式喚起了奇蹟式的

大逆轉，夏亞的作戰以失敗告終。

請不要把《逆襲》結局的扭轉乾坤，看成是「御都

合主義」式⑨的無料奇蹟大放送，這也不是什麼

「主角威能」⑩的啊！別忘了，富野可是被罵過「全部殺

光的富野」的。《無敵超人桑波德3》結局是主

角以外死光光！《無敵鋼人泰坦3》的結局是主

角生死不明！《聖戰士丹拜因》的結局是主角群全部

死光光！《傳說巨神伊甸王》的結局更是全銀河系

的生命通通死光光！真要讓阿克西斯砸下去有什麼

了不起的？那個「全部殺光的富野」難道還會吝惜

「不能演出『地球毀滅』這種結局」的芝麻小事

嗎！？

那爲何富野要冒著被批「這根本是神怪卡通！」的

風險，讓阿克西斯在結局被推出去呢？

因爲在他的人格中，屬於「阿姆羅」那一面的制止

力，終究是強過了屬於「夏亞」那一面的爆發力吧

……從另一個角度來說，阿姆羅明知自己所做的工

作只是給腐敗的連邦高官當馬前卒而已，他當然不

可能是認同腐敗的連邦高層，可是他還是盡一切的

可能去做了。從這點來看，他也比較沒有精神上的

潔癖的（或說比較鄉愿）。富野對日本商業動畫也

一樣有許多不滿，可是他也還是在動畫導演的職位

上堅守第一線，這也是很相似的。

⑨ 指用巧合、奇蹟、神明保佑等等毫無根據的理由，讓故事中得以發生「化不可能爲可能」之事的編劇法。基本上許多作品都常常用到，但能否說服觀眾，就看編導的功力了。

⑩ 編劇想不出怎麼讓主角勝利時，所用的要賴皮式偏心法，不論編出什麼理由，總之就是硬拗到主角勝利爲止。同樣的，也是毫無說服力的一種說故事法。

富野的這種「新人類該走的道路，應該是注重對內的靈魂提升，而非對外的改革世界」之論調，不見得能讓人認同，然而他內心這兩股互相衝撞、互相抑制的力量，卻讓他創造了許多深深留在觀眾心中的大作。

補充討論（一）
為何阿姆羅與夏亞不能像遊戲【機器人大戰】系列中一樣，站到同一陣營呢？

看到這兩人不是敵對，而是站在同一國，這是許多同好的夢想。顯然《鋼彈SEED》的導演福田也是當年有這種夢想的同好之一，所以在《鋼彈SEED》後期有此安排。

但這是不可能的，如果說這是富野心中兩種對立的思想而化成的兩個角色，那讓這兩種思想統合，恐怕會有不好的結果。

電影《魔女潛艦（蘿蕾萊）》中的大反派淺倉上校，是個想法做為都與夏亞相似的角色。他一方面進行「徹底毀滅日本以拯救日本」的作戰，另一方面又故意佈下了會讓自己行動失敗的伏線。就像夏亞把Phsyco-Frame的技術故意洩漏給阿姆羅一樣。

為何他們要做這種搬石頭砸腳的笨事？因為他們對自己的做為有所疑！

「身為人，卻想懲罰人類。」這是對上天嚴重的僭越。也因此，夏亞也好，淺倉上校也好，他們對於自身「毀滅式的救世」行動，都故意把勝負的關鍵，留給天意來決定。這種「對自己理應深信不疑的正義，卻仍保留一分存疑」的態度，與其說是矛盾，不如說是對自己「在天意面前的渺小」的認知。

我應該相信我是對的；但我也有可能錯。因為我只是人，不是天。

阿姆羅與夏亞是富野內心兩股相衝突而對立的力量，也是互相抑制的力量，如果一個消失或兩個站到同一邊去，那就會失去抑制力，變得對自己最後一分的懷疑也消失了，從此會深信自己是唯一的正義，變成完全一廂情願式的想法。

當這兩個對立的腳色在創作者的心中被統合到一邊去時，創作者也會對自己做為有所存疑！

自己的想法不再有任何懷疑，以為自己的想法就是唯一的正義真理，而變得為所欲為！

事實上，福田導演夫婦的《鋼彈SEED》系列，從後期把兩個原本對立的主角搞到同一邊之後，的確是變成了劇中「唯一的正義」的代表。而福田夫婦的故事，也完全成了一廂情願式地為所欲為了，一直到《鋼彈SEED Destiny》都是如此，不是嗎？

前面已經說了夏亞只是個「過於純粹」、「精神上有潔癖」的人，不過是不是所有的人都這麼認為，恐怕不一定。目前在《鋼彈ACE月刊》上，安彥良和與北爪宏幸都在畫以夏亞為主的漫畫，只不過畫的是不同時期的夏亞。

很顯然的，安彥與北爪對於夏亞的印象，都是來自初代《鋼彈》及《Z鋼彈》時，富野委託他們做人物設定時所列出的指示。

安彥畫的是「復仇王子」的夏亞。從原本一個天資卓越的少年，被奪去了雙親，甚至性命都遭威脅，讓他充滿了復仇之心，成為一個為了復仇不惜殺害

無辜友人的惡鬼。一直到初代《鋼彈》的前半，夏亞都是這種心態沒錯（夏亞自己也很清楚，卡爾馬根本沒對戴肯家做過任何壞事，可是他還是拿這個純真少年來報仇試刀）。

北爪筆下的夏亞則完全是個「迷惘的人」。畢竟此時他的仇家薩比已經死得乾乾淨淨，只剩個無辜的女嬰，當然他也不必再當什麼「復仇王子」了。不過對於他為何會對阿克西斯及哈曼抱著深惡痛絕的態度，目前的連載一點也看不出來（當然這和北爪的表達能力太差也有關）。

以一般的道德觀念來審視夏亞，他在初代《鋼彈》中「復仇鬼」的心態，的確很容易讓人把他定位成壞蛋。只是看了安彥的前傳後，會覺得「他下手這麼狠也是情有可原的」而已。

至於《Z鋼彈》時期，富野自己曾說：原本《Z》是要描述「夏亞如何把卡密兒教導成壞人」的過程……但後來並沒這麼拍，畢竟此時的夏亞自己都在迷惘，還要他去帶別人，這擔子也太重了點。之所以被卡密兒扁了一拳，還流著淚說：「這就是年輕嗎……」，也表示了他對於「不敢太率直誠實的自己」的一種悔恨。《Z鋼彈》時代的夏亞與阿姆

羅，都處於一種「重新檢視自己曾走過的道路，才能夠再度出發」的階段。

而《逆襲》時期的夏亞，本文中已說過了，那是「精神潔癖」和「純粹型思考邏輯」嚴重發作的時期。要一般正常人去認同他的思維也很困難，會把他當壞蛋也是沒辦法的事。

只不過，一個真正的大壞蛋，會說出：「阿姆羅，我正在做著貪夢而無情的惡事，你若是在附近的話，就快來感覺到我吧！」這種話嗎？

大規模毀滅性救世論

一九九五年春，奧姆真理教在東京地鐵發動了沙林毒氣事件。與數年後的九一一事件不同的是，這個新興宗教團體之所以幹出這種大慘案，並非是基於什麼政治上的訴求或抗爭，純粹只是一群「末日教派」的狂信者在實施他們信仰的「救世」方式。如同前面所說的，這是一種「這世界已經夠糟了，還不如全部都毀滅，重生成一個美好的的新世界吧！」的救世論，精神潔癖程度越高的人，越容易接受這種「通通毀掉再重來」的救世論⓫。另一個

原因是當時流行「一九九九年是世界末日」的說法，所以這類末日教派的說法也甚囂塵上。

根據《名為伊甸王的傳說》一書的說法，在奧姆真理教事件後，富野是動畫界第一個主動出來對這件事發表評論的。以旁觀的角度來說，富野之所以這麼做，並非沒有原因。

富野身為一個動畫導演，他的動畫作品和這種大毀滅、大屠殺的救世論的確很有關聯。最有名的就是《傳說巨神伊甸王》，結局全銀河的人通通死得一乾二淨，重新轉世到新的宇宙。另一個例子則是《聖戰士丹拜因》，人的靈魂原本就是在主角們所生活的世界「拜斯頓・威爾」，和我們所居住的地上界之間不斷輪迴，所以最後主角們全部戰死，而又轉世到下一個輪迴去……這些作品的結局都有著濃厚的大屠殺式救世論。主角們所處的世界都是不論走到那裡都充滿了爭鬥，愛恨情仇糾纏成打不開的死結，所以只有在最後結局讓大家通通一死了之，才能讓他們從這亂世中解脫而得救。從創作者對劇中角色的態度來看，富野真的是用大屠殺的方法在「救」這些角色們。或許這個時期（八〇年代前期）的富野是處在他的人格「屬於夏亞的那一面」極度

思：利用巨大的超能力增幅裝置「天使光環」來強化並放射女王的超能力，好催眠全地球人，讓全人類的大腦都倒退成胎兒狀態！這一來全地球的人類都沒了行為能力，自然就會全滅了！

「用女王兼教主的超能力，對全人類進行洗腦」式的大屠殺法，可說是前所未見的。但是這反派集團也影射得十分明顯，幾乎是指名道姓地在罵這些有著末日思想的教派了。

原本在八○年代初期時，富野在自己的作品中流露出強烈的「大屠殺式救世論」之色彩；然而對九○年代以後的富野來說，這種說法只會出現在他筆下反派角色的思維中，而且這些反派角色都不是像夏亞那種「導演本身的代言人」的類型，而是一些性格扭曲的心理變態角色。

等到一九九八年，富野的新作《Brain Powered》（機動神腦）出來時，這種意向就更顯而易見了。

活性化的時代吧，才會做出這樣的作品。也難怪《Z鋼彈》電視版的結局會是這麼晦暗了。

但是，富野自己的心態是有所轉變的。《鋼彈ZZ》有一點不談；但是《逆襲的夏亞》中，富野很堅定地表達了他對「大規模毀滅性救世論」不贊同的態度，並用奇蹟式的逆轉粉碎了這個救世行動。

而在他一九九一年的作品《鋼彈F91》中，雖然也有出現大屠殺式的軍事行動，可是卻沒有帶任何救世意味。或許此時在他的心中「大屠殺」已經與「救世」不再畫上等號了吧？

更有趣的是，富野在一九九三年的作品《機動戰士V鋼彈》中，與主角敵對的不再只是以往的獨裁軍事色彩的帝國，而是一個以有超能力的女王進行神權統治，推行政教合一路線、宗教色彩極為強烈的國家！而且敵方所進行的大屠殺作戰更是匪夷所

⑪ 一九九七年庵野秀明的《新世紀福音戰士電影版——真心為你》所提出的就是另一種「大規模毀滅性救世論」。所謂「人類補完計畫」就是全人類的形體都消失，意識全部融為一體，就再也不必分彼此，也不會互相傷害了。這是精神潔癖到達了「這世上除了『我自身』以外，其他的一切全是骯髒的」的境地，才能夠想得出來的一種救世論。

《機動神腦》是一部怎樣的作品呢？以下大致地說明一下：

人類在深海中發現了一個超巨大的生命體，由於它隱含的力量太過巨大，所以許多人認為它是一個「神」，並稱呼這神明為「Orphan（孤兒）」。

而認為Orphan是神的人又分為兩派：一派人認為這神明有一天會從海中浮起並消滅全人類，只有信它並膜拜它才能得永生，所以這票人自稱「Reclaimers（開拓者）」，自己跑去深海住在神體中，自命是神的屬下，並討伐不信神的人。

另一派人則認為這個神將會帶來毀滅，因此要設法阻止神。

妙的是，其實這兩派人都並不了解這個「神」到底是什麼東西，有什麼樣的想法。所以他們也都是一面摸索、一面自以為是地提出主張。

而主角就是一個被夾在其中的可悲少年。他的父母熱衷於研究這個「神」，把他也拉進了Reclaimers，要他當神的部下。可是他在這群自命「神的忠實部下」的集團中，所看到的又是什麼呢？他看到的是醉心於研究而忘卻家庭的父親；怨恨老公、覺得

「世上的臭男人應該通通去死一死」、卻又和年輕男子大搞不倫的母親；還有不願承認自己有那種爹娘、不惜改名換姓的瘋狂恐怖份子……這群君不君、臣不臣、父不父、子不子的恨世集團，就是「神的忠實部下」的真相！受不了這一切的男主角，覺得這群人都不是真正的了解神，便逃離深海來到外面。

可是，外面的世界也一樣讓他不舒服。因為另一票人都不明白神的力量多大，也不了解其性質，這樣又怎能對抗神呢？

卻又得不到母愛、憤而決定用自己的下半身征服全世界女人的瘋狂恐怖份子……這群君不君、臣不臣、父不父、子不子的恨世集團，就是「神的忠實部下」的真相！

號稱要對抗這個神、不讓神毀滅世界的「Reclaimers」的集團，雖然有不少熱血的正義之士，可是他們對神的所知少之又少，完全不明白神的力量多大，也不了解其性質，這樣又怎能對抗神呢？

沒想到，男主角幾乎快想破腦袋的這個問題，卻被做事全憑感覺、完全不用大腦思索的女主角給破解了！

「為什麼『神』要毀滅世界呢？那是因為它不愛這個世界啊！所以只要讓『神』愛上這個世界，它就不會毀滅世界了啊！」

問題的關鍵就是這麼簡單！結局是神終於接受了這個世界，不再想逃離地球。這一來世界就不會毀

……這故事可不只是聽起來很荒唐而已，實際上看起來更荒唐。正反兩派平常交戰打得死去活來，可是反派（Reclaimers）大幹部竟然還能光明正大接受邀請函，跑來正派這邊開的學術研討會上大放闕詞；故事最後還發現，正方反方的幕後出資者都是同一票人！因為若是最後正派勝利，就能阻止這個神毀滅世界，大家都沒事；但若是最後反派勝利，真的讓這個神毀滅世界，那些出錢的大頭們還可以分一杯羹，一起來個信神者得永生，不用像其他人一樣下地獄……不過這種兩邊押寶的作法看來雖荒唐，在現實世界中可是大有人照著做的。

按照以上的解讀，《機動神腦》的故事就很好懂了。故事中這兩個交戰的組織，完全不像是「兩個交戰中的國家」的態勢，反倒像是「兩個敵對的教團」！

進步中的動畫導演

許多人常說「富野作品的主角，都是些性格彆扭的死小孩……」的確，就算撇開卡密兒

這也不免讓人懷疑：一九九三年富野是用《Ｖ鋼彈》在暗罵某些末日教派的集團，根本是靠怪力亂神的

滅，希望神毀滅世界的一票人固然沒戲可唱，而要阻止神毀滅世界的一票人也沒事可幹，就圓滿大結局啦！

特異功能來招搖撞騙？而一九九八年富野的《機動神腦》則已經是擺明了在說「這些擔心末日來臨的宗教都是杞人憂天，只有不了解神的人才會有這種自以為是的想法……」？

神的愛與包容力遠超乎人類的想像。用精神潔癖式的道德標準去揣測神的意圖、認為神可能會對人類進行天譴……這些自以為是的想法，才是藐視了神的器量。

富野在《機動神腦》中，給了「大規模毀滅性救世論」一個很好的解答，也讓他自己從「屬於夏亞」的那一面中走了出來。到了一九九九年的《Ｖ鋼彈》時，已完全看不到這種論調的陰影了。

這個性格明顯地有問題的主角不談，其它如《鋼彈F91》的主角西普克，或是《V鋼彈》的主角烏索等等，在行為舉止上已經堪稱是富野作品中的模範生了，但還是給觀眾一種「彆扭的死小孩」的印象。

理由很簡單，因為這些主角都散發著一種「我周遭的人全都不了解我！」的怒氣。這種怒氣使得他們的性格不太討喜。

【鋼彈】系列的眾NT主角是因為他們有著過人的認知力，常比周遭的人先一步察覺到某些情形，所以他們也經常對四周的人流露出「為什麼你們都沒注意到呢？」的焦躁情緒，這是可以理解的。然而就算不是NT，富野筆下的主角也還是一樣有著這股焦躁。《機動神腦》的主角伊佐未勇就是個好例子。

在勇的眼中，Reclaimers不過是群有著恨世情結、「希望Orphan來為他們消滅這可惡的世間」的心理變態，根本不了解Orphan的想法；然而與Reclaimers敵對的正義集團也沒好到哪去，他們根本不知道Orphan是什麼，也不了解Orphan的力量，只會想此笨方法來阻止Orphan毀滅世界，根本是螳

臂擋車……「這些人全都不了解Orphan！」勇因此而表現出強烈的焦躁感。

勇的資質很好，不論正反兩派都有不少人認為他比一般人更能了解Orphan，也因此每當有什麼問題時，總是有人徵求他的意見，想聽聽他怎麼說。

然而這卻使他更焦躁。

在勇心中，這些人（不論哪一邊）對Orphan的了解可能還不到百分之十，但他自己對Orphan的了解說不定也只有百分之二十！

比起這些人來說，他是比他們更了解Orphan沒錯，但對他自己來說，他更恐懼於自身對Orphan的不了解。

「我自己想要去多了解一點Orphan都快忙不過來了！哪還有空去講解給你們聽！」

這才是勇更加焦躁的主因。如果把Orphan視為神，而按照前面所推論的「NT與靈修之間的關聯」的話，就不難理解這些富野的主角們為何都有著強烈的焦躁感了。在別人眼中，他們是領先於其他人的一群，比其他人更接近神性，是應該指引方向帶領大家的；但在他們自己來說，他們也只是眼光看得比一般人稍遠一點而已，他們自己都會感到茫然無

所適從，又怎會有空去指引別人呢？也難怪這些主角會流露出強烈的焦躁感了。

可是，在《機動神腦》的最後，勇百思而不得其解的問題，卻被女主角宇都宮比瑪想都不用想地就解決了。神的思維若不是人的腦筋所能理解的，那就算想破頭也搞不懂。專心去愛、去珍惜這世上的一切不就好了嗎？神若是愛著這世界，又怎會將它毀滅？若是自己不愛這世界，又何必去擔憂神會不會毀滅世界呢？

也許富野就是在《機動神腦》中自己找到了這個答案，所以他主角們長久以來的焦慮都消失了？在一九九九年的《∀鋼彈》中，富野的主角羅蘭完全沒有以往那種死小孩式的焦躁，反而是個一心愛著這世間、用喜樂之心來面對一切事物的開朗少年。他來到地球過得很快樂，當別人手下做事也很快樂，被大小姐使喚還是很快樂，最後一輩子當女王的下僕照樣很快樂（？）……而在後來富野的新作《Overman King Gainer》中，主角蓋納雖然是個父母遭遇變故、整天窩在家裡上網打電動的少年，然而也一樣沒有以往富野主角的那種焦躁感。可見他對於主角的性格投射上，也做了相當大的轉變。

從以上的變遷來看，富野由悠季這位導演，在這些歲月裡，可說是一直都不停地住進步中，隨著他自己的摸索、成長，不只是故事主旨，連主角的個性也不斷地在進化。二○○五年的電影版《Z鋼彈》雖說是將二十年前的《Z鋼彈》電視版部份重拍，然而可想而之他將會做出相當大的變化。所謂「薑是老的辣」並不是說一個人只要混得夠久就很了不起，而是指這股不斷地革新進步的力量，才是他足以被人稱為是動畫界大師的主因。

富野命名學

除了導演動畫、寫小說、畫分鏡以外，他還是一位作詞家，這時候用的是另一個筆名「井荻麟」。

□ Alplus

富野由悠季導演有好幾個名字，他的本名叫做「富野喜幸」，在一九八二年執導《戰鬥機械薩奔庫魯》時改用了同音的「富野由悠季」這個名字，沿用至今。此外，以「千本分鏡表」著稱的富野導演，畫分鏡表時使用的筆名則為「斧谷稔」。

除了導演動畫、寫小說、畫分鏡以外，他還是一位作詞家，這時候用的是另一個筆名「井荻麟」。這個名字是在一九八一年五月二十二日，《機動戰士鋼彈》第二部電影版《哀・戰士》的發表會上，富野正式公告「這個傢伙就是偶」。這個名字的由來說起來有點無聊…因為他所屬的SUNRISE公司位於東京捷運西武新宿線的「下井草」站，是「井荻站」的「鄰」站，所以就取了「井荻麟」這個筆名。有趣的是，二〇〇四年富野導演搬到了「上井草」站，是在井荻站的另一邊的鄰站，所以取這個名字還算有先見之明。

除了自己取了好幾個名字之外，當然還有一個別人幫他取的——「全部殺光的富野」。雖然這個名字頗為大眾所接受（因為符合事實嘛），不過他自己看法如何不得而知。

至於作品的名字也常有一些隱喻，像是《傳說巨神伊甸王》這個譯名「伊甸」以及伊甸王毀天滅地的

力量，常被誤以為是來自聖經典故，其實這也是被譯名所誤導，原名「IDEON」是來自「意識型態」（ideology）這個字。

《無敵超人桑波德3》的名字「ZAMBOT」的「ZAM」一度被解釋為由「斬馬刀」的「斬」而來（有用到型態類似的武器），其實沒這麼複雜，「ZAM」只是三台合體的「三」罷了。

另外，富野為他的角色取的名字也有一些特色，比如說《傳說巨神伊甸王》裡面的巴夫克蘭女生都是「哈露露」、「卡拉拉」、「馬雅雅」這種疊字的名字，應該是為了凸顯異星人的「文化差異」。不過現在的觀眾聽到這樣的名字，可能會問：「這是《KERORO軍曹》裡的角色嗎？」。不過富野的確對「疊字疊詞」式的名字還滿喜歡的，例如《Z鋼彈》的「萊拉·米拉·萊拉」、《重戰機艾爾鋼》的「加布雷德·加布雷」、《鋼彈ZZ》的「拉莎

拉」與「莎拉莎」等等，連機動戰士也有像《鋼彈ZZ》的「哈瑪哈瑪」、《鋼彈F-91》的「比基納·基納」這種名字；還有《逆襲的夏亞》中的夏亞座機叫「沙薩比」，其實是日文中「蘇富比」的諧音，是暗指夏亞當了新吉翁總帥以後發財了嗎？最重要的一點可能是，富野導演的太太名字叫做「亞阿子」（A-A-Ko）也是疊音！這是因為富野喜歡這種名字才跟她結婚，還是結婚後為了向太座表達效忠之意，把作品中的女生都取這類名字？我們就不得而知了……

除了疊字，就像「井荻麟」那種直接了當的取法，《Z鋼彈》的女主角叫做「村雨Four」是因為她是「村雨研究所」的四號強化人；「吉翁」則與基督教聖地「錫安山」同名；《伊甸王》的「尤基·寇斯摩」則是「有機的和諧宇宙（Cosmos）」；還有人說《鋼彈F-91》男主角西普克──Seebook可以拆成「See」「Book」，引伸為「見本」（範本），因為他是富野鋼彈中最「正常」的男主角；可是《V鋼彈》

的主角「烏索」（日文與「說謊」諧音）並不特別愛胡說，而且《∀鋼彈》的女主角「姬艾爾」（日文與「消失」諧音）也沒有被「全部殺光的富野」給幹掉……

另外順便一提，所有掛「鋼彈」之名的作品「原作」都是矢立肇與富野由悠季。這個「矢立肇」又是誰呢？其實他不是一個人，而是SUNRISE公司企畫小組的代號。「矢立」是日本傳統的文具，一種放筆的細長盒子，「矢立肇」就是打開筆盒開始寫作之意。

押

3
Mamoru Oshii

井

他的動畫作品可貴在不僅僅使動畫能夠寫實到成人欣賞，
更難得的是，動畫與電影的語言能夠完美結合，
那條動畫與電影的界線不再分明，終於融合。

守

押井守二〇〇五——生平與創作

一九八四年，押井守二度接手《福星小子》電影，把自己對電影的夢想觀點盡情灌注在片子裡。同時也因本片成為眾所矚目的導演新星。

□ Alplus / ZERO / Jo-Jo

押井守於一九五一年八月八日出生於東京都大田區，獅子座，血型A型。上有一個哥哥一個姊姊，排行老三。

幼年時期對押井守影響最大的，莫過於有個電影迷老爸。早在押井守上幼稚園之前，老爸就帶著三歲的他到電影院看了《宇宙水爆戰》這部科幻片❶。

小學時父親不幸失業，老爸整天閒閒家裡蹲之餘，更是一天到晚帶著他往電影院跑，平均每個禮拜可以看上四到五部電影。

啟示之一：要成為偉大的導演，爸爸最好失業，可以天天帶你上電影院，而且全家還得餓不死……

八卦之一：這位影迷老爸最後的職業頭銜是……私家偵探！果然是頗有戲劇性的老爸。不知後來的「松井刑事」、《迷宮物件》中的偵探，是否就是以他為藍本？

上了中學之後，押井守開始練柔道，似乎還頗有興趣，打算成為新一代的「姿三四郎」？同時迷上了科幻小說，據押井守自述，他因為忙著讀科幻小說，反而一般人會看的「正常小說」他幾乎都沒說。

看。他最喜愛的作家有Marion Zimmer Bradley，著有《Mists of Avalon》（Avalon的迷霧）；以及Robert A. Heinlein，著有《Starship Troopers》（星艦戰將）、《The Puppet Masters》（傀儡師）等。光是從這些書名就不難發現，這些前輩作家在押井守心中的地位以及影響力。

到了高中時期，他仍然繼續沈迷科幻小說的世界。

此時因為擔任圖書委員，可以運用職權讓學校圖書館購入為自己想看的科幻小說。同時期還發生了一件事，扭轉了他的人生方向：罹患疝氣，只好放棄了練習多年的柔道。

啟示之一：「善用公家資源，創造優質生活」，感謝呆伯特與狗伯特的教誨。

啟示之三：柔道不練沒關係，不過小心疝氣……

此時，由於年輕人的理想與熱血作祟，開始對左派思想發生興趣，並且身體力行參加了反越戰的學生運動「羽田鬥爭」❷，結果導致刑警到家中蒐證查案，父母一怒之下，將他軟禁在山上小屋長達一年之久，以免他又跑去參加抗爭行動。

這個抗爭與軟禁的的經驗對當時還是高中生的押井守來說，顯然留下了深刻的影響，在他日後的創作中，也經常出現社會運動的場景，其中以【犬狼】系列為代表。

押井守大學念的是東京學藝大學教育學部美術教育科，「家學淵源」讓他選擇加入了「映畫研究會」這個社團❸，但是沒多久就跟人鬧翻而退出，自立門戶另組「映像藝術研究會」，在這邊認識了金子

❶ 原名《This Island Earth》，導演是Jack Arnold以及Joseph M. Newman，一九五四年出品。

❷ 一九六七年，日本首相佐藤榮作宣布要訪問南越，左派學生團體認為這是附庸侵略越南的美帝的走狗行為，因此發動武裝抗爭，要阻止首相出訪。

❸ 日文「映畫」就是電影的意思。

修介——日後的怪獸電影【神龜】（ガメラ）系列導演。這個時期的押井守瘋狂地看電影，全盛時期每年看的電影高達一千部。

八卦之二：這一千部電影中，有四成是所謂的「Pink映畫」，也就是成人電影啦！

啟示之四：多看成人電影，鍛鍊你的鑑賞眼力。

八卦之三：其實成人電影說起來對日本電影界的貢獻不小，許多導演都在這個圈子裡面「訓練」過，包括押井守的老朋友金子修介，早年也拍過一堆《聖子的大腿》、《絕頂姊妹、墮落》這類的片子……（咦，這段沒有被消音嗎？）

不過所謂的「映像藝術研究會」可不是光說不練，押井守以可疑的手段取得了生平第一部十六釐米的攝影機（據說是冒充業界人士向電影公司買二手機器），開始拍此實驗性的短片，沒錢買膠捲時，就扛著攝影機跑來跑去耍帥……不、不，據本人表示，那是為了鍛鍊攝影師不可或缺的臂力。

這時候的押井守信奉的是「影像至上主義」，追求的是畫面的美學，至於故事性、是否能吸引觀眾，完全不在考量之中。其中有一部作品內容是這樣的：美少女正在作夢，夢到地面上棲息著一群鴿子，驀然，鴿子沖天飛起，越飛越高……最後鴿群變成F4幽靈式戰鬥機……

八卦之四：據說押井守為了拍這片子，瞞著房東偷偷在宿舍裡面養了一群鴿子。

就這樣一邊猛看電影，一邊自己拍電影，大學總共念了六年（一九七〇至一九七六）才畢業。照理說，既然念的是美術教育科，應該去找個學校當美術老師才算是學以致用，不過陰錯陽差，押井守的朋友忘了幫他把教師甄試的申請文件送出，只好另謀出路。而且照押井守到目前為止走的路來看，他對成為電影工作者的意願應該已經遠遠高於其他職業。先到廣播公司當了一陣子的導播，沒多久又離職，經過短暫的失業之後，一九七七年看到了動畫工作室「龍之子」的徵人廣告，想說動畫雖然不一樣，但是無魚蝦也好，而且對龍之子當時的作品《科學小飛俠》印象不錯，於是就進入了龍之子工作室。

八卦之五：日後押井守的朋友、同事們常常取笑他，還好沒去當老師誤人子弟……（據說早期他經常以筆

名到其他動畫工作室打工畫分鏡表，不過人家一看到分鏡表裡每個人都是「青蛙腳」，一下子就識破是押井守畫的。）

押井守在龍之子遇到了他動畫生命中極重要的一個人…老牌動畫導演、同時也是執導《科學小飛俠》的鳥海永行先生。這位前輩帶領茸鳥押井守進入業界，後來押井守一直尊他為「師匠」。同期進入龍之子的還有西久保瑞穗（《美雪美雪》、《赤色光彈》、《天空戰記》、《電影少女》）、眞下耕一（《黃金戰士》、《Dirty Pair》、《無責任艦長》）、植田秀仁（《風魔小次郎》、《熔岩大使》、《三眼神童》），他們三人與押井守合稱「龍之子四天王」。

押井守在龍之子工作室主要參與的作品是《科學小飛俠II》以及《救難小英雄》系列，這兩部作

品在台灣都有上映，而且頗受歡迎，年紀稍大的讀者應該不陌生。不過在這些亮麗成績後面，其實是一副雞飛狗跳的混亂景象……

押井守加入龍之子的這一年，恰好是這家公司面臨重大危機的一年…創辦人、靈魂人物吉田龍夫在這一年逝世了；而屋漏偏逢連夜雨，碰到SUN-RISE公司❹改組，由代工轉向自製動畫，大量招募動畫師的結果，龍之子許多人跳槽到SUNRISE，讓它面臨極大的人才危機。

啓示之五：所謂「四天王」，恐怕只是人都跑光了以後剩下的菜鳥而已……不過這些人的確都闖出一片天，可見逆向操作有時反而容易成功。難怪古有明訓：最壞的時代，也是最好的時代……

❹ 發行【機動戰士鋼彈】系列的日本動畫公司，以機器人動畫為主力作品。一九七二年成立「有限會社Sunrise Studio」，算是虫製作的下游公司，一九七六年改組為「株式會社日本Sunrise」，一九七七年推出第一部自製動畫，即為本書另一主角富野喜幸（由悠季）導演的《無敵超人桑波德3》。一九八七年改名「株式會社SUNRISE」，一九九四年被BANDAI併購成為該集團旗下子公司。

八卦之六：某次訪談中，「四天王」的其他三人送給押井守的話：「今後也請盡情地、任性地去做你想做的事，但是不到你贏就不停止的麻將就請饒了我們吧……」

押井守回憶，當時由於人才缺乏、資金吃緊、加上群龍（？）無首，製作現場自然是一片混亂。自從手塚治虫以來，由於電視卡通的製作經費拮据，發展出一套省錢省工的「貧乏動畫」（或稱「有限動畫」）的製作方式，畫得比較精緻的畫面在日後務必重複使用，以發揮最大功能。在此前提之下，賽璐珞片當然得要妥善保存。由於公司並沒有統一的保管系統，畫片便由各集的製作團隊自行保管，遇到需要重複使用的畫面時，就跑去跟畫出該集的動畫師商借，結果卻導致大量背叛同僚的事件！許多人把畫片借走了以後就賴著不還！最後全公司爾虞我詐，一方面得把自己的得意作品藏好，另一方面又千方百計要把同事的心血之作A走……

一九八〇年押井守跟隨師匠鳥海永行離開了龍之子，轉檯到小丑工作室，押井守的動畫導演生涯也進入了新的境界──擔任漫畫家高橋留美子的成名作《福星小子》的電視動畫總導演。這是押井守首次擔任此一要職，能夠主導整部作品的風格走向。押井守對改編作品的理念是：絕對不能跟原作一模一樣！不然就失去改編的意義了，改編一定要為原作注入新的精神才行。不過這種作法惹火了廣大的原作愛好者：「你押井守這個菜鳥是什麼東西！居然膽敢任意竄改當紅漫畫家的作品，把一部名作搞得面目全非！」也有人支持押井守的作法：「就是要改才好！不然我去看原作就好了嘛！」當然以當時高橋與押井兩人的地位來說，持後者看法的鐵定是少數民族。事實上這種「原作vs.改編」的爭議從有「改編」這檔子事以來，從來沒有停止過。

八卦之七：《福星小子》放映初期，押井守每天一到公司第一件事就是處理一大箱的讀者來信──當然是臭罵他的居多，其中還有在信封裡面放刀片的，也有寄一卷錄音帶來，裡頭全是幹譙的話。當然，「無聲電話」這種日本優良傳統的抗議方式也少不了……

啟示之六：就算有人無聊到錄一整卷錄音帶來罵你，你也不用乖乖的把整卷都聽完啊……也許這就是押井守後來擅長的「長台詞」手法的靈感根源？

到了播映中期，押井守利用高橋留美子的人物與故事搭起的舞台，發揮其滑稽突梯的創意，並逐漸獲得觀眾的認同，越來越多人認為他的作法使得動畫與漫畫原作有相得益彰的相乘效果。由於動畫播映同時漫畫也還在持續連載，後來演變成高橋留美子與押井守分別在《福星》的舞台上，以各自的媒體互相比拼創意，激發出不少火花，將這部作品推到了一個無可取代的歷史地位，至今動漫迷依然津津樂道。

一九八三年押井守執導了第一部電影版動畫——《福星小子》劇場第一集《Only You》。上映後也頗受好評，不過這部片子完成的過程頗多曲折。電影製作時，押井守每天還是被電視版的製作進度壓得喘不過氣來，因此公司請了另一位導演負責。可是就在預定上映的四個月前，導演「逃走」了，從此成為失聯人口，只留下了目瞪口呆的現場工作人員。這下子火燒屁股，公司只好懇求押井守接下這個爛攤子，押井守既然找不到下一個替死鬼，只好把工作吞了下

與漫畫原作有相得益彰的相乘效果。由於動畫播映電視版也一樣不能停！

這簡直就是Mission Impossible！不過時間一到，居然還真給他做到了！這段恐怖的經驗，加上龍之子時代所經歷的混亂，日後催生了他半自傳式的作品《Talking Head》（關於這部作品，本書將另文詳述）。

啟示之七：古有明訓，「船到橋頭自然直」，果然所言不虛。

《Only You》雖然票房與口碑都還不錯，不過押井守對自己這部急就章完成的片子相當不滿意。尤其當看了雷利史考特的經典名作《銀翼殺手》（Blade Runner，一九八二年），對相當重視理論與形式的押井守來說，《Only You》並不符合他心中所認為的「理想的電影」的種種條件。對他而言，這只能算是一部「在大銀幕上放映長度九十分鐘的豪華版電視動畫」而已。

來。到現場一看，腳本支離破碎，設定稿只有幾張能用，分鏡表完全沒有。也就是說，剩下的四個月裡，他必須幾乎從零開始，把這部電影完成！而且

緊接在《Only You》之後的作品是與師匠鳥海永行合作的《Dallos》科幻動畫，值得一提的是，這是全世界第一部所謂的「OVA」。顧名思義，所謂的OVA指的是既非電影院上映的劇場動畫，也不是電視上播放的TV動畫，而是專為錄影帶或影碟（現在則是DVD）發售而製作的動畫電影。由於這些映像軟體售價頗高（多位於五千至一萬日幣之間），所以瞄準的對象是高年齡層、具有消費能力的觀眾。

八卦之八：不過也有人說是因為沒有電影院肯上，也沒有電視頻道有興趣播，才……

由於《Dallos》片中出現大量的槍擊場面，押井守特別要求要仔細畫出射擊時退彈殼、彈殼跳落的場景，還親自帶了珍藏的模型槍向動畫師說明。後來大家才發現原來這個導演是個「鐵砲Otaku」（槍械愛好癖者），這個癖好日後還遭到宮崎駿的調侃，請參見本書的〈軍事狂宮崎駿〉一文。

一九八四年，押井守二度接手《福星小子》電影，

《福星小子2：Beautiful Dreamer》辯證著夢與真實之間的真意，到底何謂夢真？人又如何確認夢與真實間的差異？而電影這場夢幻，誰又能判斷不

是另一場真實？這部電影引領觀眾步進夢幻世界，思索虛幻與真實的意涵。結果一部意涵遠離原著漫畫精神、卻具備獨立生命體的《福星小子》電影誕生了！押井守也因本片成為眾所矚目的導演新星。

這一年是日本動畫史上極為重要的一年。在這一年中出現了三部名留青史的劇場動畫巨作：河森正治的《超時空要塞Macross》、宮崎駿的《風之谷》，以及押井守的《福星小子2：Beautiful Dreamer》。

相較於之前的動畫，這三部作品不管是在劇情內涵、演出手法，還是作畫品質上，都有大幅的進步，並且也在主流文化界中引起廣泛的注意。

當德間書店以《風之谷》一片捧紅了宮崎駿之後，希望能夠再發掘第二支「績優股」，於是看上了押井守，決定邀請他來製作新的動畫電影。合作的結果就是被視為「押井守作品中對話最少又最難懂」把自己對電影的夢想跟觀點盡情灌注在片子裡。

的《天使之卵》。在這部作品中，押井守大量引用聖經典故描述女孩轉變成女人的歷程，加上大學時代「影像至上主義」發作，完全不以劇情、觀眾的接受程度為考量，結果拍出了一部艱澀的藝術動畫電影。這部片讓德間大賠特賠，押井守也因此成為德間的「拒絕往來戶」。撇開難以定義的「藝術價值」不談，本片在影像上的確成果非凡，造型、構圖、運鏡演出各方面都有獨到之處；也是在以電腦輔助作畫之前，唯一能完整

圖片來源：普威爾

重現插畫家天野喜孝❺獨特畫風的作品。

八卦之九：據說當年在德間試片完畢後，公司高層一個個目瞪口呆，沒有一個看得懂在演什麼，卻又沒有人敢講。押井守鼓起三寸不爛之舌，說服他們這是年輕觀眾喜愛的東西，你們看不懂是因為年紀大了⋯⋯

在《天使之卵》票房大敗而歸之後，又經過了無所事事的一九八六年。一九八七年押井守再接再厲，推出《迷宮物件》來考驗出資老闆的心臟強度❻。

這部作品在台灣流傳不廣，看過的人大概不是很多，不過筆者認為這是認識押井守很重要的一部！因為它融合了押井守兩大路線——「絕對影像主義」（巨無霸客機在空中變成一條錦鯉悠然游走，簡直

❺ 天野喜孝是著名的日本插畫家，早年也從事不少動畫人物設定職務，《科學小飛俠》與《救難小英雄》皆是出自於他的手筆。八〇年代後期擔任SQUARE公司（後來與ENIX合併，成為SQUARE ENIX公司）的角色扮演遊戲名作【FINAL FANTASY】系列（台譯：太空戰士）的角色設定而大紅大紫。他的畫風獨特，在歐美也深受歡迎。舉辦過不少次個展，已經是國際級的插畫家。

❻ 這是一部兩集的OVA系列【Twilight Q】的第二集。第一集是由望月智充執導的《時之結合點》，以時光旅行為主題，是一部中規中矩的片子。

是鴿子變戰鬥機的翻版）以及「冗長辯證的荒謬劇」
（劇中偵探探討自身以及「神秘？」小女孩的眞實
身份，不斷自我否定的獨白）。然而也就因爲這兩
個原因，能接受的觀眾大概也只有死忠的押井迷
吧！

八卦之十：《迷宮物件》中，偵探到最後得到的結論
是，劇中小女孩可能是創造這個世界的「神」，而他以
及整個世界只不過是神創造出來服侍祂的……當時押
井守的女兒剛出生不久，不知這部作品是不是他育兒
體驗的反射？

同年押井還推出了他的第一部眞人實拍的電影《紅
色眼鏡》，這是【犬狼】系列的首部作品。這部電
影本來只是爲了押井守的老搭檔配音員千葉繁製作
的「Promotion Film」，不過被押井守東拗西拗，居
然弄到了四、五百萬日圓的經費把它給拍成了一部
電影——不過以電影來說，經費還是很低請不起電影明
星，於是只能從動畫配音員
裡頭找人當現成演員，除了

主角千葉繁以外，還有田
中秀幸、鷲尾眞知子、玄
田哲章等人參與演出。如
果只看影片開場，看起來
是特種部隊人員脫離組織後遭受組織一連串追殺的
無奈歷程，大概就會認爲是一部拍得不怎麼成功的
低成本槍戰動作片。不過繼續看下去的話，大概就
會一頭霧水——導演將舞台表演整個放進電影之
中，不僅演員表演風格活脫就是舞台劇演法，連前
台、舞台、後台的舞台架構都在鏡頭裡呈現，觀眾
很清楚可以意識到「這是一部造假的電影」。因爲
變成一部半電影、半舞台形式的荒謬劇，也難以分
辨是純搞笑喜劇，還是探討組織視人爲走狗的嚴正
主題——總之是部難以用言語形容的怪作。不用
說，這樣一部電影，必然再度爲押井守的「票房毒
藥史」添上新的一頁。

啓示之八：導演（演出家）與騙子（詐欺師）根本就
是同類——這可不是傻呼嚕同盟說的，這是押井守自
己說的……他的意思是說，一個好的導演，必須先能
騙過出資者讓他們乖乖掏錢，接著騙過工作人員讓他

們照著導演的意思把片子作出來，最後騙過觀眾讓他們上戲院看電影（或掏錢買錄影帶）。

啟示之九：這麼說來，這個時期的押井守，居然能順利弄到資金來個票房毒藥黑色三連星，我們應該尊稱此時的他為「成功了三分之二的導演」，只差觀眾那關沒過……

話說回來，經過這「黑色三連星」之後，恐怕多半的製作公司對押井守都是敬而遠之，押井守也自述，此時他墮入了貧窮的井底……這個時候救世主出現了——一九八八年開始的【機動警察】系列，終於既叫好又叫座，讓押井守鹹魚翻身。

當時漫畫家結城正實及機械設定師出淵裕計畫將漫畫原作《機動警察》改編成動畫，於是就和劇作家伊藤和典、角色設計師高田明美（兩人為夫妻）組成一個叫 Head Gear 的創作團體，因為缺少一個有實務經驗的動畫導演，就找上了沒事幹的押井守。

結果沒想到這麼個聯合國式的組合，馬上就為了劇中機器人造型該是帥氣還是寫實的問題而爭論不已，雖然後來投票表決通過帥氣造型，但麻煩又出現——帥氣造型的機器人在執行畫格工作上勢必費

工，成本就會急遽增加，這對只打算發行OVA的作品來說，成本就會變成沈重的負擔。

押井守突發神來之筆的巧思，既然機器人動作最花錢，那就讓機器人不要動，成本就可以降低。於是打著紅旗反紅旗、號稱機器人動畫卻老是不讓機器人出動的動畫的《機動警察OVA》奇蹟似地完成。而且欲罷不能，前後總共發行了六集。就有如《福星小子2…Beautiful Dreamer》拿暢銷漫畫的角色人物玩弄押井守的辯證趣味，《機動警察OVA》也是披著機器人外皮大玩押井氏的惡趣味。這種接近惡搞趣味的作品，竟引起觀眾熱烈反應，大受歡

DVD VIDEO

THE MOBILE POLICE
© HANGGEAR / EMOTION / TFC
PATLABOR
機動警察パトレイバー
SERIES OVA 1

圖片來源：普威爾

迎，押井守幸運脫離之前「票房毒藥」的惡夢，重歸戰線。

快手如押井守，僅隔一年，立即推出由BANDAI投資籌拍的《機動警察電影版第一部》（PATLABOR The Movie）。押井守將電影鏡頭的概念引進動畫裡，強調精準透視的分鏡畫面，將動畫向寫實風格趨近。這種創舉在動畫世界中前所未有，過往動畫製作者都有意或下意識地把動畫做成奇想風格，利用誇張突梯的效果來吸引年齡層較低的主要觀眾群，電影版不過就是把電視版作得更豪華。而押井守卻把對電影的觀點灌注在《機動警察電影版第一部》裡，真正實踐「電影該有電影的格式」。劇場版第一部看來是描寫機器人遭到電腦病毒感染而叛變的預言，也有機器人打鬥的精彩動作畫面，似乎是部熱鬧的通俗動畫電影，但在觀眾不經意之處，押井守偷渡了電影語言，使觀眾觀賞動畫的心情逐漸蛻變到看電影的感覺，區別出電視動畫與動畫「電影」的差異。最明顯的，就是電影語言「緩場」的使用。

「緩場」通常是一段配上音樂、看似無意義畫面連結的過場，但整段連續畫面卻營造出某種氛圍，進

而讓觀眾感受到劇中人物的心情或感覺，是很傳統的電影語言。《機動警察電影版第一部》中，刑警穿梭在科技感十足的東京市區調查線索的畫面，是這樣表現的：刑警攀爬破牆、跳過地面不停的水窪，觀眾隨著音樂的牽引，最後看到高聳建築物的遠景竟是植基於一堆廢棄物近景之上。這段劇情原本只是要交代刑警查案的過程，但經過押井守刻意的「緩場」處理，觀眾透過一連串畫面感受時髦東京與破廢荒蕪並存的幽暗，心裡自然會產生「都市興盛發展下帶著強力破壞」的認同，這與片尾透露出人類過度依賴文明將遭致大禍的警告，正好可以相互呼應。

到了《機動警察電影版》第二部，押井守電影語言玩得更兇，透過個體戶型恐怖份子就可以癱瘓整個東京行政機關的驚悚情節推演中，大量運用符碼（橋象徵溝通、動物象徵位階……）、鏡頭運用的指涉隱喻（鏡面反射的實與虛、鳥魚狗視界……）、前後景位的對比……等技巧，饒負趣味呈現出劇中人物彼此之間對立、猜疑、缺乏溝通的立場與狀態，在世界觀、劇情、人物的設定之外展現另一種意識上的鋪陳，使電影結構更臻完整。押井守的動

畫作品可貴在不僅僅使動畫能夠寫實到成人欣賞，更難得的是，動畫與電影的語言能夠完美結合，那條動畫與電影的界線不再分明，終於融合。

押井守將動畫導向寫實風格不是單單爲了塑造個人風格，其實仍然是自己長久來對電影意念認知的表達——電影是眞實，抑或是虛構？即使動畫裡每個元素都是虛構（因爲需要存在才畫出來，不若電影鏡頭裡許多元素本來就實際存在，不見得是需要才被拍攝進去），但若把動畫向寫實不斷逼近到極致，那虛構跟眞實之間的界線是否依然存在？最後，虛構是否會變成眞實？！

在創作【機動警察】系列作品的這段時間內，他另外拍了OVA動畫《御先祖樣萬萬歲》（共六集，一九八九至一九九〇）以及眞人電影《地獄番犬Kerberos》（一九九一）、《Talking Head》（一九九二）。相對於【機動警察】越來越寫實的風格，《御先祖樣萬萬歲》走的是舞台劇路線，人物簡潔化，對白饒舌化，演技誇張化，劇情荒謬化，可稱

❼ 再重申一次，這句話是押井守自己説的……還有，其實筆者還滿喜歡《紅色眼鏡》的……

爲日本動畫史上一大怪作。《地獄番犬Kerberos》則是繼《紅色眼鏡》之後，【犬狼】系列的第二集——居然還有人肯出錢拍《紅色眼鏡》的續集！押井守不愧是第一流的演出家／詐欺師！❼

這部片子值得特別介紹給台灣讀者的是，它是在台灣的台南拍攝的！女主角是台灣籍的蘇意菁。後來押井守在一次訪談中談到對台灣的看法：「我從來台第一天拉肚子拉到最後一天……」

啓示之十：原來《地獄番犬》指的是「下痢地獄」……其實台灣對酷愛路邊攤的押井守來說，應該是美食天堂才對，只是要享受台灣美食，胃腸得夠強悍才行。

至於《Talking Head》探討的主題則是「每部動畫製作過程中，進度都會一再落後，但是最後卻都能及時完成準時上檔」這個奇特的現象。究其原因，在這個業界的陰暗面，存在一種神秘的職業「裏演出家（地下導演）」——他們專門接受火燒屁股的動畫公司高價委託，在預定的時間內將作品完成。故事的一開始，就是一部動畫的導演從製作現場逃走，裏演出家接下了這個案子，卻發生工作人員一一離奇死亡的事件……大家一看到「導演逃走」四個字，馬上就想起押井守執導《Only You》的經驗……《Talking Head》是押井守自述他十幾年來從事動畫工作的經驗，以及對這個行業的一些思維。故事看起來似乎有趣，但是演出的手法卻又是押井守愛用的長篇累牘的辯證——藉由這群電影從業人員角色的口中不停辯證電影的本質為何：人為什麼要拍電影？人為什麼要看電影？電影的本質到底是什麼？……等哲學性議題，根本不是一部易於入口的作品。

一九九三年，在《機動警察電影版第二部》寫實路線的動畫成就更上層樓之後兩年，押井守推出了美日合資的《攻殼機動隊Ghost in the Shell》動畫電影。這部士郎正宗原著漫畫會受到押井守注意，一點也不令人感覺意外，因為押井守最感趣味的「辯證真實與虛擬」，在虛擬與真實難辨的網路世界的題材上，更可以得到完美的發揮與闡釋機會——如果世界進步到人的軀體可以隨意更替、只剩意識可供辨識自我的時候，當意識可以轉換成0與1的數位資料流竄在虛擬網路世界時，到底真實的肉體（軀殼）與虛幻的意識（精神）那個才足以代表「人」？

這部探討如鬼魂般的精神意識跟肉體的軀殼之間的聯繫，依然又是另一層次之押井氏難解的真實與虛擬辯證課題，卻讓押井守成功打入美國市場。雖然並不像好萊塢大片般的「地圖兵器」席捲票房，但是卻擴獲了全美電影從業人的劇場上映，票房收入約五十一萬美金，看起來不怎麼樣，不過這是因為放映廳數不多之故。值得注意的是它的錄影帶銷量曾經登上全美排行榜冠軍，可見它已經成功打入了高消費能力、以收藏為目的這個利基市場。特別值得一提的是，除了錄影帶銷售成績亮麗之外，《攻殼機動隊》更贏得史蒂芬史匹柏、詹姆斯卡麥隆等一流導演齊聲讚譽。甚至華

卓斯基兄弟更是拿著這部片去找製片說：「我們就是想拍一部眞人演的、像這樣的片子。」其結果就是風騷一時的【駭客任務】（Matrix）三部曲。

一九九九年，頭上已經頂著「國際級動畫導演」光環的押井守再度向眞人電影挑戰，遠赴波蘭拍攝《Avalon》（台譯：歡迎登錄虛擬天堂）。故事以當紅的線上遊戲爲主題，探討穿梭於虛擬與眞實世界之間線上遊戲玩家的體驗。這是押井守所執導的眞人電影中，第一部眞正可以稱爲「商業片」的作品。在二〇〇一年台灣的金馬影展中，本片還獲得觀眾票選第一名，贏得了「神秘場」的加映特權。

不過對押井守來說，拍這部片最爽快的一點，大概就是可以借到眞正的直昇機坦克車來大轟特轟，充分滿足他鐵砲Otaku的惡趣味吧！

二〇〇〇年爲【犬狼】系列第三部作《人狼》撰寫腳本，導演是可說是他的弟子輩的沖浦啓之。或許因爲不是押井守親自執導的緣故吧！與前兩作不同，是一部正經到不像話的片子（喂～～～）。本

圖片來源：普威爾

作走的是【機動警察】系列以降的寫實風格，作畫緻密劇情緊湊，是一部水準頗高的佳片，不過也許是因爲導演經驗稍嫌不足，演出有點「太過用力」，一味追求晦暗的悲劇張力，反而稍有僵硬之感，不似押井守親自執導的作品那般游刃有餘。

之後一直到二〇〇四年推出《攻殼機動隊2：Innocence》之間，休息了一陣子，只在二〇〇二年配合《機動警察電影版第三部：十三號廢棄物》（本片押井守沒有參與，總導演是高山文彥）上映，爲三段「電腦筷子動畫」[8]的爆笑短片《Minipato》寫作腳本。既然是插花用的特典，當然就可以大搞特搞，押井流惡趣味滿點，保證押井迷大呼過癮。另外在二〇〇三年參與一部五段式眞人電影《Killers》，拍攝了其中一段（.50 Woman），同樣也是充滿了奇特的押井式趣味。

[8] 「電腦動畫」是高科技，「筷子動畫」是古早的廉價品，那麼「電腦筷子動畫」是什麼？自己去看！哈哈……（有註等於沒註……）

圖片來源：普威爾

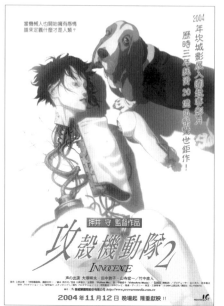

押井 守 監督作品
攻殻機動隊2
INNOCENCE

2004年11月12日 晚場起 隆重獻映!!

圖片來源：普威爾

二〇〇四年的《攻殼機動隊2：Innocence》，再度讓押井守成為國際注目的焦點，被提名角逐奧斯卡金像獎以及Annie獎（這個可視為動畫界的奧斯卡獎）的年度最佳動畫片。雖然這兩項大獎後來都槓龜了，不過提名即肯定，押井守的國際聲譽又更上層樓了。

二〇〇五年的今天，這位日本動畫鬼才正在作什麼呢？答案是真人電影《立食師列傳》！這是除了

「狗」以外，押井守最愛的題材——在站著吃的路邊攤大快朵頤之後，鼓動三吋不爛之舌，以連篇的歪理向老闆說教，只要氣勢能完全壓倒老闆，讓他相信辛苦煮出來的食物一無是處，根本沒有資格向顧客收錢，就可以達到白吃白喝的最終目的——這就是史上最恐怖的職業：立食師！看到這裡，讀者們是不是又開始為出資者捏了一把冷汗呢？稍安勿躁，就讓我們耐心等待，看看這位遊走於真實與虛擬、寫實與荒謬之間的動畫大師，如何端出他的下一道菜吧！

248

押井守的水晶球

押井守能夠如此精準地掌握未來，應該歸功於他對科技與社會的發展及互動的靈敏「嗅覺」。對於一個以科幻為題材的創作者而言，這屬於不可多得的能力。

□ **Alplus**

綜觀押井守導演自八○年代之後的作品，可以發現一件驚人的事實：押井守可說是個現代巫師！

從一九八九年《機動警察》電影版第一部開始講起：在那個年代，個人電腦才剛開始普及，最暢銷的機種大概是所謂的「AT」，或叫做「二八六」；網路只存在於國防單位、學術單位，電腦病毒更是少見。在這樣的時空背景下，押井導演在片中描述機器人（Labor）的作業系統被蓄意寫入病毒，並藉由系統更新來散播，然後以「聲波共振」來作為發動病毒的要件。雖然形式上稍有不同，不過可謂相當準確地預測了十年後電腦普及所引發的網路與病毒散播的問題（雖然「十年後機器人會在路上跑來跑去」這個預言槓龜了），在當時可算是頗具開創性的思想。

接著是是一九九三年的《機動警察》電影版第二部，一個很重要的主題是「螢光幕上的戰爭」。透過新聞媒體、網路的傳播，讓觀眾能夠即時地、清晰地看到戰爭進行的實況，宛如身歷其境。這種現象的濫觴可以說是九○年的第一次波灣戰爭，捧紅了CNN，並非押井守所原創；有趣的是，押井守將它繼續發揮，而且把戰爭場景搬回東京，造成一種既遙遠又真實的異樣感：戰爭就在日常生活中發

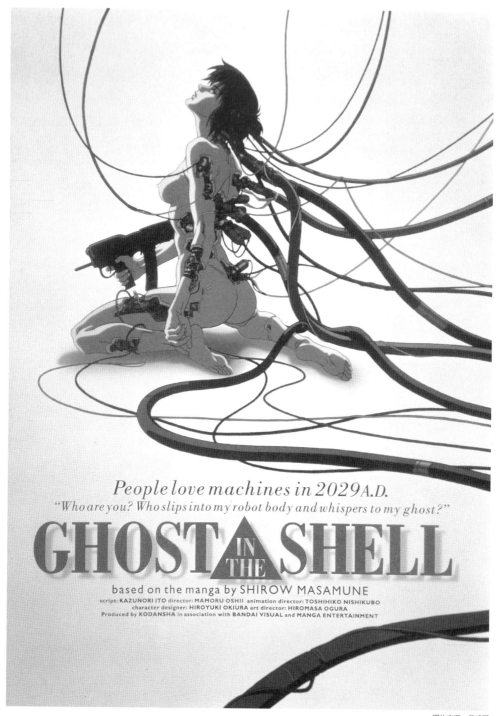

People love machines in 2029 A.D.
"Who are you? Who slips into my robot body and whispers to my ghost?"

GHOST IN THE SHELL

based on the manga by SHIROW MASAMUNE

script: KAZUNORI ITO director: MAMORU OSHII animation director: TOSHIHIKO NISHIKUBO
character designer: HIROYUKI OKIURA art director: HIROMASA OGURA
Produced by KODANSHA in association with BANDAI VISUAL and MANGA ENTERTAINMENT

生，但是大家仍然是透過媒體來感受戰爭。經過了十餘年，發生了第二次波灣戰爭，大家透過網路、電視，每天把戰爭當連續劇看，那種奇怪的感覺跟這部作品還真有點像。此外，片中「個體戶式的恐怖活動，撼動了正規的國家機器」的劇情，事實上也在二〇〇一年的九月十一日，在紐約上演了。

一九九五年的《攻殼機動隊》電影版，探討了網路資訊世界所產生的「靈魂」到底是什麼，另外則是大量敘述了在那個年代大量使用的人工器官與局部的人體改造，造成了「人」與「機械」之間的界線日益模糊。雖然人造人的題材在科幻界早已不算新鮮，不過《攻殼》從原著到電影都可算是對這個題目探討特別深入的作品。原本讀者可能以為這類問題還距離我們十分遙遠，然而由於生命科學的快速發展，也許在我們的有生之年就可以見到這樣的世界。頂尖的期刊如英國的《自然》、美國的《科學》幾乎每期都可以看到相關報導，嫌讀英文麻煩的，也可以看《科學人》，例如二〇〇四年八月號的〈基因療法讓你壯〉專輯，討論了「非自然生長」的肌肉的問題，剛好這也是《攻殼機動隊》所討論到的。有趣的是，《科學人》中提出的對異常強化的肌肉所可能衍生的問題，在《攻殼機動隊》電影的最後可以得到解答（素子以身對抗戰車，結果肌肉的支撐能力低於發出的力量而破碎）。

沈寂了幾年，二〇〇一年押井守推出了遠赴波蘭拍攝的真人電影《Avalon》這部以線上遊戲虛擬世界為題材的作品。由於在二〇〇一年線上遊戲已經盛行，而且一些社會問題也已浮現，因此相較於之前的幾部作品，《Avalon》與現實世界的距離短了一些，預言性也就薄弱了一些。──本片的預言對觀眾而言較為「意料之中」，「押井守真是英明神武」的驚嘆也就少了一點。

當然押井守並不是一個招指一算便知過去未來的牛鼻子妖道。他能夠如此精準地掌握未來，應該歸功於他對科技與社會的發展及互動的靈敏「嗅覺」。對於一個以科幻為題材的創作者而言，這屬於不可多得的能力。諷刺的是，或許也因為他領先時代太多，反而讓他在票房上的表現不盡理想。雖然這樣的導演對製作公司來講是個又愛又恨的麻煩人物，但是隨著時代的演進，預言一一實現，他終將會得到應得的評價。

押井守，動畫史之最

□ Alplus

● 史上最強最拗口之連珠砲台詞腳本家——以《御先祖樣萬萬歲》為代表。冗長的辯證、看似高深其實完全無意義的名詞堆砌，保證操死上字幕的、翻譯的、以及所有千葉繁以外的配音員。

● 史上惡趣味最多的動畫導演——對站著吃路邊攤的愛戀、對槍枝退彈殼畫面幾近戀物癖的情結、愛狗成痴無可救藥。

● 史上最會打電動的導演——會衝進遊戲專賣店，發出以下豪語：「你們這家店的RPG遊戲卡匣，我全包了！」

● 史上最會玩弄圖像符碼的導演——犬、鳥、魚、少女、天使、廢墟、直昇機、飛船、人偶、橋、窗、玻璃、倒影、風鈴……

● 史上最毒的票房毒藥——《天使之卵》、《迷宮物件》、《紅色眼鏡》、《地獄番犬》……一部一部地拍、一部一部地賠，更神奇的是，居然還一直找得到不知死活的出資者讓他玩。

● 史上最受一流導演青睞的導演——史蒂芬史匹柏、華卓斯基兄弟、詹姆斯卡麥隆都是他的粉絲，迪士尼旗下的演出家說：「我們都羨慕押井守羨慕得要死……」

押井守的導演十誡

聖經十誡（對照起來看就可以知道押井守在惡搞什麼）

1. 除了「電影」以外，你不可有別的神。
2. 不可為自己隨便創造角色。
3. 不可妄稱主題。
4. 當設假日，以為獎勵。
5. 當孝敬師匠。
6. 不可亂殺人。
7. 不可性騷擾。
8. 不可明目張膽的偷盜。
9. 不可作假證。
10. 不可貪戀他人的工作現場。

1. 除了我以外，你不可有別的神。
2. 不可為自己雕刻偶像，也不可做什麼形像彷彿上天、下地，和地底下、水中的百物。不可跪拜那些像，也不可事奉他。
3. 不可妄稱耶和華你上帝的名；因為妄稱耶和華名的，耶和華必不以他為無罪。
4. 當記念安息日，守為聖日。
5. 當孝敬父母。
6. 不可殺人。
7. 不可姦淫。
8. 不可偷盜。
9. 不可作假見證陷害人。
10. 不可貪戀人的房屋；也不可貪戀人的妻子、僕婢、牛驢，並他一切所有的。

□ ZERO

所有的電影都將成為Anime

要百分百掌控資訊量做最適當的呈現與表達，就必須有創作「動畫」的心理準備跟技術。

□ Jo-Jo

二○○五年五月獲邀參加台灣國際動畫展的日本大導演押井守，在數位內容學院演講時，很意外地沒在場子裡說出標題的這句話。但熟知押井守生平的人都知道，他不僅說過「所有的電影都將成為Anime（日本動畫的專稱）」，甚至還寫了這麼一本書。

許多業界人士把這句話解讀為因為現今電影創作依賴電腦技術甚深，CG動畫特效幾乎成為電影製作的基本技術，這種可以憑空創造、置換、變形影像的炫麗技術讓創作者大為驚豔，也讓觀眾大開眼界願意掏錢進戲院，於是，現今電影創作非得靠CG動畫來粉飾門面，甚至將拍片成本大把投入CG動畫特效上，視為片子賣不賣座的標準，因此，戲稱電影會變成一種「Anime」形式並不為過。

押井守在研討會上表示：「電影是種控制『資訊量』的創作表現」，意思是電影裡傳達的對白、意念、畫面要素等都是豐富的「資訊」，這些種種資訊經過組合的流程最後造就了電影的存在。

如果依押井守的思考來推演，電影與動畫最大的不同就在「資訊量的控制有所不同」——電影裡傳遞的資訊量無法由從業人員百分百的控制，演員身後突然出現的物體、光影等等拍攝現場無法掌控的意外，常會造成電影完成後難以預期的效果；但動畫卻不同，動畫中所有的要素都是導演有意識的安排，並不會憑空存在，動畫導演必須百分百控制「動畫的資訊量」！為了讓這種概念得到完整發揮，押井守在動畫製作流程中就加重了「Layout」系統的重要，在處理分鏡畫面時就詳細記載導演的意念，務必使最終成果跟他的意念完全符合。

押井守是世上少有兼具電影與動畫創作經驗的導演，他表示也將Layout系統導入運用在真人電影的創作中，押井守說：「即使是真人演出的電影，他也會畫出所有分鏡畫面，標記所有細節，說明所有要表達的『資訊量』。

這種以資訊量來說明電影創作本質的概念，在進入以數字表示萬物的資訊時代中更顯貼切。所有電影創作，不論是電影或動畫，轉入電腦處裡的格式中，都是一種「資訊量」！而要百分百掌控這些資訊量做最適當的呈現與表達，就必須有創作「動畫」

的心理準備跟技術。電影創作跟動畫創作完全融合為一體。

不難明白押井守導演為何可以動畫鉅片《Innocence》入圍二〇〇四年坎城影展正式競賽項目，因為動畫具備了未來電影創作的技術跟精神意涵。

因為，所有的電影都將成為Anime！

好一個虛擬與真實的真假難辨！

荒謬舞台、動畫演出——御先祖樣萬萬歲

歷史改變後，「現在」還能存在嗎？

□ Alplus

「爺爺！我回來了！我終於回來了！」

哦，這不是某個過氣政客令人不知今夕何夕的荒謬演出，而是押井守執導的動畫作品《御先祖樣萬萬歲》（以下簡稱《御》）劇情：

一個荳蔻年華的少女四方田麿子，費盡苦心搭乘「時光機器」從未來回到現代，違反了「歷史不可介入原則」，與祖父四方田犬丸（還是高中生）及曾祖父四方田甲子國（中年上班族）一起生活，曾祖母多美子因此離家出走。時光巡邏員室戶文明因為追捕違法的麿子也來到現代，事態緊急之下，犬丸拋棄了父親甲子國帶著孫女（其實是年齡與自己相仿、自稱「孫女」的妙齡美女）浪跡天涯。

聽起來像是適合拍成科幻動畫作品的「時光旅行」題材吧？不過押井守突然使出怪招，以舞台劇形式來表現這部紀念所屬的創作團體Head Gear（成員包括導演押井守、編劇伊藤和典與角色設定高田明美

夫婦、機械設定出淵裕，以及漫畫家結城正實）成立十週年的六集OVA動畫。

押井守不只採取了舞台劇的形式，而且還是荒謬劇的形式。劇中充滿了冗長無意義的長篇辯證，加上人物們滑稽突梯的脫線演出，製造了不少笑果——當然這是指跟押井守風格對味的觀眾（例如本書的作者群）而言，對其他觀眾來說，恐怕是莫名其妙的惡趣味，也因為如此，這部作品一直是屬於小眾口味，並未取得商業上的大成功。

在這樣「輕鬆」的表象下，《御》劇所探討的卻是頗為嚴肅的主題。

一、家庭內部的衝突

《御》劇的副標題是「明朗家庭崩壞喜劇」，第一集的標題又叫做《惡婦破家》，由這個安排可以看出，「外力介入導致家庭關係的崩潰」這個主題是本劇的重點。說起來這個主題台灣的觀眾一定不陌生，因為台灣頻道上幾乎所有的連續劇都有這個東西（最近又加入了韓劇——其實模式如出一轍），只不過台灣的連續劇「破壞家庭」的模式多半是：

一個每個觀眾都看得出來存心不良的壞人，巴結家庭中權力者，打壓其他成員，達成分化家庭感情的目的。然而押井守的手法卻更加高竿，我們來看看麿子是如何摧毀這個家庭的：盡心盡力服侍祖父與曾祖父（雖然曾祖母負氣出走，但卻不是因為她對曾祖母有任何不敬舉動），煮飯、做家事、把家庭打理得井井有條，而且言語應對都讓家中成員感到窩心，簡直是完美家人的代名詞。這樣的女孩、這樣的作法，怎麼會是「惡婦」，又怎麼能夠「破家」呢？

原因就在於，由於她過於完美的表現，已經遠超過任何一個正常家族成員所能做到的，因此，所有的正向感情都被吸引到她身上，原來的家庭成員之間的聯繫，就變得可有可無（犬丸對她的邪念姑且不論）。也就是說，原來各家庭成員之間「網路狀」的人際關係，已經改變為「向心狀」，一旦這個中

心消失，就代表整個家庭的瓦解。麿子破壞家庭的行為，並不是像此間連續劇般作出一些惡意的行動，而是以純粹的善意舉動來改變家庭人際關係的「平衡」，可謂更高段的殺人不見血手法。這同時也給了我們一個教訓：可以藉由一連串的好事來達成作惡的目標……這種手法才是最可怕的！

二、表象與事實的衝突

當未來美少女（？）麿子來到四方田家中，立刻引起一段冗長的辯論：麿子所說的時間旅行究竟是真是假？這段辯論一直持續到最後，一直沒有給出一個明確的結論。以第五集時光巡邏員室戶文明——同時也是犬丸之子、麿子之父的四方田犬麿——的告白來看，似乎真有其事。但是在第四集中，四方田多美子委託的私家偵探多多良伴內（同時也疑似多美子的外遇情人）的證詞，又好像只是單純的詐騙集團。

除了身份始終不明之外，表面上看來，麿子的行為似乎都出於良善本意，只是因吸引力過強造成家庭崩壞，但實際上僅是如此嗎？第五集中麿子假裝懷孕與其他家人到超商行竊，然而根據室戶文明的證詞，麿子當時是真的懷了犬丸的小孩，這個小孩可能就是文明本人——一個善良的孫女會「服侍」祖父到這種程度嗎？再來是最後四方田一家離散，這個女孩又消失到何處呢？

不只是麿子，犬丸的母親多美子，看似為了揭穿麿子的謊言，恢復原來的家庭關係而努力，可是再怎麼看，她跟私家偵探之間的曖昧關係，也不是這種動機所能解釋的吧？

看來看去，最表裡如一的，恐怕就只有面臨中年危機的原「家長」四方田甲子國了！這是出自同樣身為中年人——押井守的善意嗎？

三、形式與內容的衝突

本文一開始就講了，「時光旅行」這樣的題材，向來是科幻動作片的專利，而押井守居然把它當作荒謬舞台劇來演，這本來就是一個饒富趣味的選擇。

當然仔細一想也不那麼奇怪，因為時光旅行首先會碰到的，就是物理學上「因果律」的矛盾問題：如果你能回到過去，那麼就可以影響歷史，歷史被改變後，「現在」還能存在嗎？這樣的問題不僅存在於小說家、戲劇家的作品中，在物理學的研究領域裡，這一直都是一個被密切探究的問題。拿這樣的題材來創作對白超多、辯證冗長、聽起來又像是莫測高深又像是廢話連篇的舞台劇，真是再適合也不過了！或許我們應該反過來問：為什麼在押井守之前沒有人這樣做呢？

其次是「用動畫來表現舞台劇」是否合宜？一般而言，每部作品應該都有它最適合的表現形式，如果《御先祖樣萬萬歲》適合作舞台劇的話，那麼何不直接以舞台劇演出，為什麼要做成「像舞台劇般的動畫」？

這個問題也許可以很簡單地回答：「因為原創者押井守是動畫導演，因此他選擇了他最熟悉、最能掌握的形式來表現。」不過以實際的演出結果來看，筆者認為動畫還是可以突破一些實際舞台的限制，例如快速的換景、換裝，誇張的演出等等，其實在舞台劇的表象下，還是有不少動畫特有的元素在

內。至於純粹舞台劇是否能比動畫得到更好的效果？可能要作了才知道。（台灣曾有劇團以本作為發想，創作出同名的戲碼，不過畢竟不能用一模一樣的劇情，筆者也無緣得見，因此無法評論。）

總而言之，《御先祖樣萬萬歲》是一部非常奇特的作品，它不只是在押井守導演的作品中、即使是放在整個動畫史上來看，也是一個極為特異的存在。它是一部難以給出客觀評價的作品，即使你不喜歡它，它也能讓你重新思考，「動畫」做為一種創作的媒材，可真是有無限的可能性！

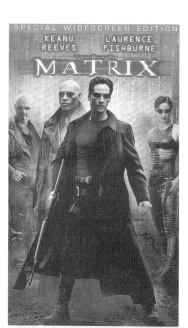

隨筆，關於押井守的兩三個雜想

水在《天使之卵》當中，不再是大洪水如此惡魔般的刑罰道具，而是成為圍繞不去的環境；不論是小女孩不斷收集的水，或者是在廢墟當中無所不在的水，全都建構出濕淋淋的環境，一種永遠擺脫不掉的存在。

☐ **Afei**

前言

《駭客任務MATRIX》三部曲不僅僅將港式武打風格吹捧成一種電影風格顯學，在《駭客任務MATRIX》動畫集與《追殺比爾》的推波助瀾下，日式動畫特色也成為閃耀之星（當然，日本動畫迷會說：我們老早就在高喊日本動畫的迷人之處了）。

這些好萊塢電影風靡台灣民眾之際，來談日本動畫

或是談論日本動畫作者，算是水到渠成，不用多費口舌去辯駁日本動畫究竟有無資格被當作一種作品來談論。

此刻幸運的是，重要的問題是怎麼談（how）？而不再是該不該談（why）！

當然，不論就生產脈絡、成果表現或是愛好者的熱情等等各方面來說，日本動畫早已發展成一個龐大而複雜的體系（若是再結合漫畫電玩這兩個體系來看，更是巨大而多樣化）。面對如此龐大的體系，若我們認為會有個單一、全面而深入的方法來進行剖析了解，這樣的想法似乎是太天真了；相對地，如果以為解析動畫只需要單純地反應熱情、喜好與感動，這樣的思索也太簡化，太過於忽略動畫的蓬勃發展現況。

因此，面對如此複雜而多面向的發展，與其熱情的讚揚或是冷酷的數落，不如改採一種崎嶇零散的分析比較思路，來試著發掘隱含的可能關連性。

因此本文是由許多短篇文章所組合而成的。一開始，這些零散的文章並沒有依循共同的主題或是有意識地聚焦在某種論調上；只是在某一天，我赫然發現原來自己這些文章都是圍繞在押井守這位日本

動畫導演身上。（仔細地檢討，我甚至沒有其他關於日本動畫主題的文章。）

以幾位佔有重要地位導演作為出發點，這些導演的成就還是企圖以此為基石去了解日本動畫，出發點都非常直覺而自然。當然，由於這出發點本身是站在作者論和伴隨作者的作品論這兩個方法的基礎上的，因此由這出發點所展開的了解思路也將會包含這兩個體系的優缺點。姑且不論這些優缺點為何，我想要避免的是一些簡化毛病的態度；一是那種作者論簡易版：這一切都是大師的深邃表現，是我們凡人無法理解的（這種大師簡易版令我不解的是，究竟這種態度是想說明什麼？對大師的批評都是一種誤解？那麼除了大聲喝彩還能做什麼？）；另外一種要避免的類型是廉價批判的窘境：急於下判斷卻毫無蛛絲馬跡可供進一步思索與比較，遭遇修正正批評壓力的時候，只能推說「啊！這只是你我觀念上的差異」。（這是最常見的推託之詞，推卸掉修正批評的壓力。）

嚴格說來，我並沒有資格稱作一個迷，不論是動漫迷還是電玩迷。雖然動漫電玩仍帶給我大量的娛樂快感，但是，我缺乏「迷」特有的義無反顧的支持

熱情，也因此沒有因為熱情而展開的收集狂或是歷史資料發掘狂的傾向。（也因為缺乏熱情，我常常懷疑自己所撰寫的關於動漫的文字，難以引起「迷」的共鳴。）

關聯到諾亞方舟故事

沒有「迷」特有的熱情，又站在作者論與作品論的出發點上，因為我並沒有堅守作者論與作品論這兩個方法該有的責任——去詳細剖析一位導演作品的各種面向，反而是先著手萃取這導演作品中所出現的某個概念，然後以此去尋找在該導演其他作品中不同的呈現，並試圖擴及其他導演作品所出現的類似概念，以比較的方式來釐清彼此之間的差異。

這種比較的方法相當程度地背離了作者論的道路。

如果，將每個作品當作一個分子，作者就是串連起各作品的明顯巨鏈，但是隱性牽動著各作品分子的鏈結力量不僅僅是導演，還有生產體系、概念呈現變化……等等。

接下來便分別以押井守的幾部作品出發，探討押井守作品中的潛在意涵：

1. 《天使之卵》
借用古典的符號二元分析

2. 人類概念三部曲
借用人類演化概念，串連押井守三部作品：
《天使之卵》——誕生
《攻殼機動隊》——靈魂
《AVALON》——意識混淆

3. 《攻殼機動隊》Identity與身體
延續前述人類概念，借用Identity與身體的概念，延伸到關於人工智慧AI的想法
關聯比較《變人》、《AI》、《銃夢》

4. 詩的電影
借用隱喻的語言作用，切入《天使之卵》與《攻殼機動隊》的電影語法
關聯《普坦金戰艦》、《母親》、《The Cell》入侵腦細胞》和塔可夫斯基的《鄉愁》
企圖對比塔可夫斯基的《SOLARIS》和史蒂芬索柏德的《SOLARIS》

5. 名字的隱喻作用
借用名字這個象徵比較四位導演的差異

6. 《御先祖樣萬萬歲》
借用阿圖塞的「生產關係的再生產」觀念，延

《天使之卵》

如上述所言，這些零碎文字以押井守爲中心出發，並不是爲了堅守作者論的道路，而是在押井守眾多作品當中，我比較能夠萃取出許多自己感興趣的不同概念，並試圖以這些概念的差異比對，凸顯出奉動各作品的隱性力量。這種作法是由幾個不同的面向來作「切片」，而不是試圖「徹底解析」押井守的特定作品或是押井守這位導演。

《天使之卵》，日本動畫，導演押井守，一九八五年作品。

—— 古典符號分析的演練

「解讀」依循三個步驟：將劇情元素拆解成幾組符號，利用幾組二元對立意義組織這些符號，最後依照這樣的二元意義結構進行詮釋。

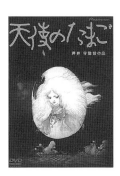

對於許多日本動畫迷而言，《天使之卵》是較爲不易閱讀的。這種「不易閱讀」並不一定是因爲內涵意義的艱澀難懂，很有可能只是來自於沈緩的語調。以下便試圖對《天使之卵》進行所謂的解讀，以作爲一系列關於導演押井守的文章序篇。

（註：解讀不僅含有個人偏見，而且對於閱讀的樂趣而言，通常具有破壞性。對筆者而言，《天使之卵》這部動畫作品運用了「詩的電影」的隱喻語法，「解讀」使得隱喻的不確定性所產生之豐富意涵片面化，因而喪失了其意義的豐富性，樂趣也就消失了。此時唯有再度閱讀《天使之卵》，並把那些已經出現的「解讀」放在一邊，方有可能回復《天使之卵》隱喻意涵豐富的可能性。）

我以爲犧牲與誕生是《天使之卵》的主題，並企圖以犧牲與誕生這軸線進行解讀。當然只有犧牲與誕生這樣的核心似乎還無法串連起一些零碎的意象，例如魚影，鳥化石，漁夫等。而

且這些零碎的意象在《天使之卵》裡，似乎都與諾亞方舟這故事有關聯（《天使之卵》的DVD內文也如此說明著）；因此我以《天使之卵》當作諾亞方舟後傳的概念來輔助進行解讀的工作。

（註：一旦放棄諾亞方舟這想法，對《天使之卵》的解讀必然朝向其他完全不同的方向。）

引用網路上一篇諾亞方舟的簡介：http://www.geocities.com/croc_peggy/mna1.htm

大意是：上帝以大洪水懲罰人類的罪行，萬物也被牽連，施與和人類相同的懲罰。但不知是憐憫還是後悔？上帝准許諾亞以方舟拯救部分生命。

在諾亞方舟裡，基本的意義對立組就是：

（神—人類—萬物）＝（懲罰者—有罪者—被牽連者）

生命是因為被懲罰而終止，大洪水則代表懲罰。因此，諾亞方舟不僅僅拯救這些上船的生物，也代表生命得以延續，諾亞方舟給予的希望是在於延續生命而不是誕生，所以諾亞方舟是（生命終止—生命延續）這組對立意義上的樞紐。也可以說：

（大洪水—諾亞方舟）＝（生命終止—生命延續）

帶回橄欖樹葉的鴿子在表面上的意義是帶來陸地的希望，但事實上是，給予生命的希望（鴿子）是延續諾亞方舟這個希望的位置。畢竟諾亞方舟給予的希望沒有陸地是無法完成的，諾亞方舟和帶來橄欖樹葉的鴿子其實是同一組帶來希望的符號，只是帶來橄欖樹葉的鴿子更具象徵意義。

先行整理一下，基本對立組是：

（神—人類—萬物）＝（懲罰者—有罪者—被牽連者）

在這組對立所代表意義的則是（罪行—懲罰）。

延伸對立組是：

（大洪水—諾亞方舟）＝（生命終止—生命延續）

這組意義的樞紐則是諾亞方舟和帶來橄欖樹葉的鴿子所代表的意義——「希望」。

所以諾亞方舟這則寓言故事呈現意義所使用的符號就是：水，諾亞方舟，鴿子，橄欖樹葉；所呈現的意義則是：罪行，懲罰，生命終止，生命延續。

前面提到要將《天使之卵》當作延續諾亞方舟的後傳看待，所以我們先假設《天使之卵》有可能承襲諾亞方舟的符號與意義，也就是《天使之卵》會承

襲「水・諾亞方舟・鴿子・橄欖樹葉」這些符號和「罪行・懲罰・生命終止・生命延續」這二意義。

然後我們來進一步檢視這些符號與意義在《天使之卵》當中有著什麼樣的變化。

首先，檢視作為罪行者意義的符號——人類。在《天使之卵》當中，人類出現的並不多，只有小女孩和男戰士，以及獵捕魚影的人們，那麼很直覺的一個問題是：人類還是有罪的嗎？罪行又是什麼？相對於諾亞方舟的故事快速地確定人類罪行，並將寓言的重點放在懲罰後的生命延續之旅。在《天使之卵》隱晦的劇情與簡單的角色之中，罪行則成為一種隱約的概念，而不是確定性的前因，甚至沒有明顯的判決。

或者反過來說，在諾亞方舟之中，是因為有明顯的判決與懲罰（大洪水），因而確立了罪行的概念。在《天使之卵》，因為沒有明顯的判決，因而將罪行的概念隱藏起來。

以此「罪行被隱藏」的看法，去看看依然保留在《天使之卵》的符號群：水，諾亞方舟，鴿子，橄欖樹葉。

很明顯地，諾亞方舟、鴿子、橄欖樹葉這三個符號都以「古蹟、化石」的姿態出現，也就是說，這三個符號在諾亞方舟故事當中所具備的意義，在《天使之卵》裡都成為過去式，代表「原始意義與作用的消失」。

如果，在諾亞方舟故事中，諾亞方舟、鴿子、橄欖樹葉代表生命延續的希望；那麼，在《天使之卵》，諾亞方舟、鴿子、橄欖樹葉便代表生命延續希望的消失。所以，在《天使之卵》當中，人類是處在生命延續希望消失的困境當中。

關於水，在諾亞方舟故事當中，代表懲罰的水，在《天使之卵》當中，不再是大洪水如此惡魔般的刑罰道具，而是成為圍繞不去的環境；不論是小女孩不斷收集的水，或是經由浮游在牆上的魚群所襯托出不存在的水，或者是在廢墟當中無所不在的水，全都建構出濕淋淋的環境，一種永遠擺脫不掉的存在。

再繼續檢視人這樣角色的意義位置。在《天使之卵》裡，人的角色極少數，而且也只有少量的行為；去除掉那個扛著武器不知名的男性遊民，捕魚的獵戶只是以獵槍去圍捕在樓牆上悠遊的魚影。這段意義幾乎是很明顯而直接的，如果這漂浮的魚影代表虛

幻，那麼這些關於漁民就是執迷在虛幻之中。

另外，另一個人類角色，也是《天使之卵》的意義中心——那個天使般的小女孩；在《天使之卵》的故事推演當中，小女孩具備三方面的敘事位置：

一是敘述者，敘述所有的事情給男性遊民和觀影者了解。

二是小女孩本身也執迷在某些事物上：迷戀於不知內容物為何的白色蛋；不斷將水盛裝於透明玻璃瓶中，擺設圍繞於自己四周。

關於小女孩的第三個敘事位置，也是最重要的：小女孩自殺吐出氣泡，成就真正的生命（片尾的卵）。

（其中能夠串起小女孩這三方面敘事位置的就是那不清楚來歷的男性遊民。）

從上面的簡述，《天使之卵》有著三組意義符號：

一是轉變為過去式、意義因而消失的符號：諾亞方舟，鴿子，橄欖樹葉。

二是成為圍繞不去環境的水。

三是處在生命延續希望消失的困境並身陷執迷情緒當中的人（捕魚的獵戶與小女孩）。

將這三組意義連接起來，或許可以如此詮釋：促使

生命希望消失的罪行在於對虛幻的執迷與拒絕面對釐清，因此懲罰（水）猶如濕淋淋的環境圍繞不去，所以，真正的生命永遠無法開始。

在這種詮釋之下，《天使之卵》罪行的概念還是存在，只是更隱約。而解決罪行的方法不是大洪水的毀滅，而是將執迷敲碎。

就是那位男性遊民打破這種循環不已的執迷罪行：敲碎執迷的卵。

卵的破碎啟動了一連串的生命運作：小女孩跳水，成為成熟女性；小女孩所吐出的氣泡成為真正的卵。

脫離循環的虛幻，生命開始成長。

上面的「解讀」依循三個步驟：將劇情元素拆解成幾組符號，利用幾組二元對立意義組，最後依照這樣的二元意義結構進行詮釋。這個方式相當古老了，不過仍然好用，至少讓詮釋受到組織規範，不至於過度天馬行空。也就是說，詮釋並不是完全的自由；一旦採取了某個二元對立意義組，其詮釋也就呼之欲出了（這種解釋方法的去個人化性質在此顯現）。相對地，那些無法納入的符號

（例如太空母船），則是這種二元對立意義詮釋的擾動因子。

人類概念三部曲

——不同作品之中，系統概念的轉變

經由對照比較的方式，來突顯不同作者中相似概念的差異；差異的存在必然在預期之中，所以重要性在於差異是什麼？

關於押井守的系列作品當中，談論意識、真實、誕生等相關人類形而上概念的影片大概有最早的《福星小子》、《天使之卵》、《攻殼機動隊》，到最近的《AVALON》（《御先祖樣萬萬歲》也有一些）。

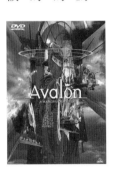

簡約地說，《天使之卵》講的是誕生，《攻殼機動隊》是靈魂，而《AVALON》則是意識混淆（失去靈魂）。

也許可以將這三部稱為押井守關於人類概念的三部曲。（是不是真的只有這三部作品可以被

稱作押井守的人類概念三部曲其實並不重要，如此說法只是強調了人類形而上概念在押井守作品中的重要性，並因為這樣的重要性引發以下一系列分析討論，包括與其他作者的作品中同樣的概念表現相較，彼此之間的差異是什麼？）

在《天使之卵》當中，生命的誕生來自於犧牲，由那神秘小女孩的犧牲而誕生出許多生命。（似乎也可以將《天使之卵》的小女孩與《AVALON》那個GHOST小女孩相較；《天使之卵》是生命誕生的關鍵，《AVALON》則是類似真實的入口，經由「小女孩」這個入口而重生。）

《天使之卵》裡，當神秘女孩犧牲之後，小女孩回歸到那神話般的太空船；以宗教的口吻，可以說是神聖的大地（上帝）派遣神秘女孩（聖母）下凡犧牲以誕生出大地的生命（不同的宗教當然可以解釋出不同的說法，但是需要更仔細的線索來分辨）。

犧牲與誕生可以說是《天使之卵》的主題。發展到《攻殼機動隊》，生命的母親不再是神聖大地與神秘女孩，而是人工的機械。如果說，人類生命的可貴是因為神聖大地的恩賜與聖母的犧牲，那

266

麼，來自人工機械的生命，其可貴之處在哪裡呢？是因為依然擁有靈魂嗎？靈魂究竟是什麼？是因為可以思考？還是因為擁有大地自然恩賜的肉體？

當自然出生的人們將所有自然肉體替換為機械零件的時候，靈魂還存在嗎？

當能夠思考的意識脫離一切形體（不論這形體是人工還是自然的），靈魂還存在嗎？

《攻殼機動隊》首先否定了在《天使之卵》當中誕生的神聖，並進一步以一切人工化來否定肉體的神聖，以這些對自然（神聖）身體的否定來提出一個純粹的問題：

靈魂與意識究竟指的是什麼？（為何人工化就不會是神聖的呢？為何隱性地否定人工化呢？）

2：INNOCENCE》片頭表現得更明顯：精蟲和卵子結合後的細胞分裂出現了機械的構造。

這種自然身體與人工身體的對立在《攻殼機動隊》當中，即便不是劇情主軸，也是社會生活處境之一；不論是《銃夢》的凱麗以優越的人工身體經歷不斷的打鬥，還是《最終兵器少女》女主角，純情的個性與身體的武器化兩者強烈地拉扯劇情……「身體人工化」的設定之於日本動漫的重要性，相當於「英雄化」之於美國動漫的重要性。

相異於士郎正宗原著漫畫《攻殼機動隊》，只是將「身體人工化」當作設定之一，押井守在《攻殼機動隊》動畫中，則是將「身體人工化」當作討論的主軸。

否定了。

在《AVALON》當中，意識被人工化的虛擬所操縱而被否定，這意味否定了自然的靈魂，連靈魂都被人工化了。

在《AVALON》當中，人工化達到最高的境地，人工化成為唯一的存在與神聖。

從《天使之卵》到《攻殼機動隊》，身體自然誕生的神聖性被身體人工化所取代，到了《AVALON》，甚至達到虛擬化的程度。

日本動漫領域中，人工化的想法普遍地散見各種品當中，即便不是劇情主軸，也是主角設定或是社會

誕生，生命，意識，靈魂一切都被人工化了，在《AVALON》當中，人工化達到最高的境地，人工

《攻殼機動隊》 Identity與身體

——「我」的概念變化

社會究竟是如何去接受並認可一個人工智慧的人工體視為一個「人」,並賦予這個「人」各種社會地位、福利、責任與刑罰?這個過程要比「究竟是不是人」這問題來得有趣多了。

《攻殼機動隊》電影版,一九九五年作品,導演押井守。

如同英文片名所宣示的：GHOST IN THE SHELL,主角並不是一個具有自然身體和自然形成的意識。押井守以這特點擺脫了原著士郎正宗繁複的議題,改以冗長的自言自語來開啓對於AI自我意識的問題——一個在眾多科幻片當中不斷出現的熟悉議題。

關於AI的科幻部分,一般強調的重點通常不在於其智慧能力有多強,而是擔心AI具有了Identity的觀念(或者用EGO、自我意識等名詞)之後,會對人類的未來造成威脅。換句話說,當AI擁有無限上綱的智慧能力與Identity的觀念時,這兩種特質是否會讓AI產生宰制一切的力量(這是《MATRIX》的基調)。

如同前面所言,《攻殼機動隊》是以身體與意識人工化為劇情的核心,因此令人心喜的是它並不強調這種對AI的恐懼感,而是思辯Identity的變化。

當然,對AI擁有Identity的想像——或者說AI的Identity觀念,其實還是移植自人類的Identity觀念。所以先作以下簡約整理,將有助於我們進一步思考《攻殼機動隊》裡的Identity觀念。

首先,必須強調的兩點是：

一、Identity觀念並不是先驗的,而是後設形成的；二、Identity觀念並不一定是統一的,極可能是分裂、衝突矛盾的(有人窮一輩子之力去解決這問題。這也是大部分藝術作品的主題)。

這兩個特點基本上是一樣的。大意就是,人的Identity是在出生、肉體形成之後,經由一些過程,諸如鏡像期,以及經由語言的學習建立「我」、「名字」、「他人」等Identity的概念,並進一步在一些行為之中,逐漸建立「實踐主體」的Identity,以及在經濟生產關係中確立一個主體位

置。簡約地說，人類在歷史、經濟的生產關係、語言活動這三者當中不斷充實Identity的豐富性。

（也有可能造就Identity自我衝突。）

而維繫這些Identity的重要關鍵就是可以和「我」、「名字」直接聯繫起來的肉體——我的身體。然而不論這「我」、「名字」、「身體」，任一個都無法涵蓋這三者所指涉的「那個人」在歷史、經濟、語言活動等行為中所經歷實踐的全部內容。

《攻殼機動隊》以女主角機械身體的製造過程作為開場，雖然具有畫面刺激的絢麗效果，但是明白地宣示這是即將出現的女主角主體意識的基本單元——身體——的意涵，其實更為重要。並在後面的情節裡，逐步揭示了女主角主體意識的內容：

經濟位置——國家機器的公安九課。

語言活動——不斷地思考自身與肉體的關係。

實踐行為——為了思考而與人偶師的互動。

這完全是依著人類的Identity狀態進行思辯。

女主角的Ghost與人偶師的AI只是個比喻，而不是單純地去想像AI的Identity。

一般科幻片企圖思辯AI的Identity，通常跳躍過AI的Identity發展過程避而不談，一開始就假設AI的Identity已經成形；《攻殼機動隊》卻是回過頭去問這些Identity的基礎問題。

循著《攻殼機動隊》這樣的思路軌跡，當然也可以進一步問：沒有肉體的AI如人偶師或是《MATRIX》裡的MATRIX母體，其Identity是怎樣的形成？其狀態又是如何？（不過這畢竟是科幻片，影片中沒有幻想出來的部分是無法討論的。或許有人可以就AI的Identity進行科幻的創作。）

另一方面，也可以與這般關於Identity基礎的思路作類比，參照目前資訊科學發展狀態（例如資訊科技的共享運算與儲存機器〔思考與記憶〕，或是共享感測資料〔視覺、溫度〕）來思考幻想人類的情形。例如，如果人類當中每個即將形成或已經形成的Identity有著類似AI的行為：一、彼此共享感官活動（觸覺、味覺、視覺、性興奮）；二、共用大腦的功能，進一步共享肉體能力（健壯手臂、纖細手指運用）；在這樣的情形之下，人類的Identity會出現怎樣的改變？更混亂還是更統一？更獨立還是無個體？《星際爭霸戰》裡的柏格人似乎就是這樣的種族。

在片頭的身體製造過程（誕生？）宣示了論述的起

點之後，押井守的《攻殼機動隊》企圖以四個對照

繼續討論下去：草薙、巴特、德古沙、人偶師。也就是利用這四個角色的差別，來對照於自我懷疑的自然意識與全人工身體（草薙）、部分人工身體與自然意識（巴特）、自然身體與自然意識（德古沙）、人工意識無身體（人偶師）這四種區別，以深化討論。

不過很可惜地，關於身體與自我意識的思辯也到此結束，隨著打鬥劇情的激烈，這問題在此片中逐漸被遺忘。

然而隨著劇情的發展，反倒是開啓另一條思路：人偶師與草薙的結合。

雖然劇情中這般AI與人類意識的結合使用了生物的模式來解釋（不過若只是單純地抵抗資訊病毒、共享病毒碼就可以，這種AI意識不是由基因組成，便無須以基因結合的概念來改造增強防禦力），這種結合應該是企圖想像一個情況：兩個意識直接融合成為一個新的意識。（或是兩個意識共享一個身體？或是……？）

不過並不能確定這樣思路的目的是什麼？因為在此片中，這條思路也沒有發展下去。這是押井守逐漸

明顯的毛病，在《AVALON》尤其明顯。

以身體與自我意識的思辯這方面來看，《變人》這部以艾西莫夫原著改編的好萊塢影片可能談得比《攻殼機動隊》還要好一些。

不妨以《變人》、《AI》、《攻殼機動隊》三片來看身體與自我意識這課題。當然《變人》與《AI》的意識型態和影片語調是較相像的，都是以溫情主義的方式來看待這件事，《AI》甚至簡化到「只要心中有愛（對母親的愛）」，別人就會認同你的存在。這個別人不是劇中的人，而是觀眾。史匹柏一向比較在乎觀眾對劇中人物的認同程度。

《變人》也有這樣的傾向。不過，在劇情細節裡，加入了大量「為了自我認同而逐漸改造身體」的過程。這過程表現的很直接：就是主角機器人不僅僅希望和女主角結婚，並企圖認同自己是個人類，更希望大家也能如此將機器人主角視為人類。於是機器人主角逐漸將自己完美機械的身體改變成和人類一樣會有缺陷。

在「在身體的改造上完成對自己認同的實踐」這想

機器人主角在身體的改造上完成對自己認同的實踐。

法上，有個吊詭的地方，那就是：必須先否定原有身體的自我，同時肯定改造身體後的未來自我。

《銃夢》傑秀皇所宣示的「超越機械」難道也是一種非單純個人意志的宣示嗎？

競技場不僅僅作為國家機器宰制人民慾望的一種機制，也是將社會慾望投射並結合至個人價值的最直接管道。當競技場勝利者的最高榮譽成為個人價值，以機械超越人類肉體，再以意志超越機器身體，就成了古典尼采的獅子三變過程。同時也是以「個人意志」這種唯心說辭掩蓋「以唯物本體論探索價值觀」的過程。（唯物本體論：Ontology，請參考 http://en.wikipedia.org/ontology）

回過頭去檢視《攻殼機動隊》關於身體與自我的部分，押井守的《攻殼機動隊》並未真正完整地體現身體變化這個想法，但是留下一個空間：就是人偶師與草薙共用身體這個想法。這究竟是一種類生物的繁殖過程，還是兩個意識融合共用一個身體；抑或是，兩個意識共處一個身體。影片本身並未表現的很清楚，所以也無法斷定。

單單就一個人工智慧來思索自我是太過於單純以至於很難談清楚；如同前面所提到，必須從語言、經濟、歷史三方面的脈絡去探索，才有辦法進一步談下去。否則就只能從社會認可過程的角度來談——

不論這種改造是像《變人》那樣將完美身體改造成有缺陷的身體，還是像《銃夢》的傑秀皇改造成更強更能夠獲勝的身體，這兩者都是在否定原有的身我。兩者的差別在於《變人》的身體變得有缺陷，而《銃夢》傑秀皇企圖有更強更完美的身體。

但是兩者的認同過程都是基於一種否定——對原有自己的否定，以及一種肯定——對未來自我的肯定。甚至可以說，這樣關於自我的否定與肯定是互相彰顯的。如此也突顯了關於自我的另一個問題：這種對於肯定與否定的選擇是一種個人行為的選擇嗎？

很明顯地，兩個例子所否定的都是原有身體所代表的自我，所肯定的都是為外界價值觀所認可的自我。也就是，否定與肯定兩個行為表現了由身體變化而導致的社會價值觀變遷。最能夠直接表現因為身體變化而帶動的價值觀位置變遷的莫過於《美麗佳人歐蘭朵》（只是《美麗佳人歐蘭朵》的身體變化著重於性別變化）。

社會究竟是如何去接受並認可一個人工智慧的人體視爲一個「人」,並賦予這個「人」各種社會地位、福利、責任與刑罰?這個過程也許比「究竟是不是人」這問題來得更爲有趣。

詩的電影

——關於電影語言隱喻作用的零碎想法

詩的特性不在於言說的內容或者是聽者的反應,而是在於語言的作用。「詩的電影」主要就是發展純粹的電影語言隱喻作用,建立在這種關於電影語言純粹化的企圖上。

押井守作品吸引人之處,除了前面所陳述的關於人類概念的討論之外,他在《天使之卵》影片語法上所呈現的努力,也十分令人著迷。如前面所提到的,對於許多動畫迷來說(不論是不是押井守迷),《天使之卵》的特徵是隱諱難了的內容與沈緩壓抑的影片節奏(似乎也常常因爲這種隱諱沈緩的語調,影響了在票房上的表現)。但是《天使之卵》令人著迷之處並不在於去挑戰解讀其

隱約晦暗的內容(如這系列文章第一段的努力),而是《天使之卵》脫離了動畫慣有的鮮明畫面與直覺式的意義表達。筆者以爲《天使之卵》的隱約晦暗來自於押井守大量運用了進階的影片語法,一種可稱之爲「詩的電影」的語法——一種隱喻交錯的電影語言。這種「詩的電影」語言表現在《機動警察I》也出現過。

這樣的電影語言表現不能簡單稱之爲押井守的風格或是技巧;「風格技巧」這樣的名詞只會封閉了視野,忽略了押井守在《天使之卵》當中的努力。

「詩的電影」一詞究竟是什麼意思?這並不是指一種美感的用詞,也不是去指稱所謂詩情畫意這類說法;「詩的電影」是一種有關於電影語法層次而非故事結構上的名詞。這又是什麼意思呢?這必須從一個文本意義呈現的角度去看,才比較容易分辨電影語言和故事結構這兩種層次的不同。

將一個文本的意義呈現,從文字符號的產生到文本言說(discourse)陳述,可以簡單分成幾個層次,每個層次都會有意義的產生作用,但是每個層次的內容與這種意義的產生作用都有所不同。這幾個簡化的層次是:

符號的意義指涉（例如文字）、符號的語言作用（比喻和隱喻）、敘事段落的構成，以及文本言說結構（故事結構）。（關於文本意義作用這四個層次的簡單分法，只是為了方便使用，仔細點分辨，或許還有更複雜的層次，不過這已經超越本文的程度了）。

這四個層次在文本意義的呈現上有何不同？引用梭羅的一段描述來幫助分辨：「時間只是我垂釣的一條溪流，我啜飲著，然而當我啜飲著，我看到佈滿砂礫的河底，並發現這有多麼淺。其潮水會流逝，但永恆會留下。我想啜飲得更深，在天空垂釣，天空的底灑滿著星。」

「文字符號的意義指涉」層次通常都是最基礎的，例如時間、溪流、砂礫這些名詞意義（然而這個最基礎的部分，在電影的發展階段反而出現一些質疑，這留在後面討論）。

而所謂符號的語言作用（也就是一個文本言說過程的基礎）可以在這簡短的段落當中看到，第一句話「時間只是我垂釣的一條溪流」，將時間比喻成溪流，並且在其後對於河流的描述「然而當我啜飲著，我看到佈滿砂礫的河底，並發現這有多麼淺」，也就是以對河流的描述「佈滿砂礫」、「多麼淺」，作為對時間的隱喻；而「然而當我啜飲時間」，也形成對這句話經由隱喻轉譯成「我啜飲時間」，也形成對第一人稱意識上的描述。

符號的基本意義建立在於隱喻的建立，而語言進一步的作用在於隱喻的建立。並且從隱喻的建立可以進一步延伸象徵、敘事等言說作用的建立。

這種比喻與隱喻的交互作用，正是筆者所謂的「詩的語言作用」。

我們可以在下一句話發現這「詩的語言作用」的成果：「其潮水會流逝，但永恆會留下」。潮水的朝起夕落是對河流流逝的隱喻，再經由河流與時間的比喻關係，進一步產生流逝與時間的隱喻關係，並透過「永恆會留下」這句話，產生「時間的流逝」與「永恆的意義」對立組關係。

甚至在下一句話「在天空垂釣」當中，企圖以垂釣這動詞將天空隱喻成溪流，增加了時間、溪流、天空三者彼此比喻的空間，擴充了隱喻的可能性。

所謂的「詩的語言」便是以比喻和隱喻這兩個方法為基礎的語言作用。

在敘事結構中也常常見到這般比喻與隱喻的作用，

例如前一陣子的電影《火線救援》（MAN ON FIRE）。這部電影的故事結構很單純：長久從事反恐任務的男主角，因為過去的殺戮而陷入自責自裁的情緒中；後來因為和小女主角建立起父女般情感，才拾回活下去的希望。然而在小女主角被綁票且撕票的情形下，男主角重回殺戮的行動，並且犧牲性自己。

其中在「男主角和小女主角建立起父女般情感」這部份，導演是以男主角幫助小女主角做功課並訓練她游泳這些敘事，建立起男主角和小女主角的父女般情感的隱喻，藉由這個隱喻，在這部電影的故事結構中，小女孩成為男主角離開殺戮和重回殺戮的關鍵意義。

當然這種以父親與女兒之間的事件建立起父女情感隱喻的做法，在好萊塢電影當中是司空見慣的，甚至有點陳腔濫調。不過在這部電影中我們仍可以看到一些隱喻失控的問題；這段鋪陳類似父女情感的敘事比重在整個故事結構中過於龐大，而且過於單一，以致於父女般情感滋長的結構只剩下這段敘述（其他的細節敘事在結構中很容易被忽略），以至於

最後必須用小女孩贈送的聖人像項鍊來快速地象徵這段父女般情感。這就是好萊塢電影常有的毛病：以某些符號快速象徵一巨大的隱喻敘事，以至於豐富隱喻語言的可能性在故事結構中被過分簡化。

（當然比喻、隱喻、象徵這三個作用彼此難分難解的關係，尚須更仔細地去分辨，不過這不是本文的目的了。另外，這樣關於隱喻的說法也不是指涉影片故事是在隱喻某個意義，粗略地將「隱喻」一詞的範圍擴大到整個故事，如此不僅僅很容易陷入過度詮釋的陷阱，也將會忽略了細緻語法的隱喻運用。）

在簡單地分辨隱喻和比喻在文本意義呈現中的作用之後，且在描述押井守「詩的語言」用法之前，先面對一下「電影語言」這個名詞。電影語言並不是像「雙線敘事」或是「倒敘」這類故事敘述手法的問題，而是回到語言的原點──「符號的建立」與「意義的連結」這樣基礎的問題上。

如同其他語言的建立（例如歷史久遠的符號：文字）一般，電影的語言首先也是在於符號的建立。但是電影中所出現的符號與意義，常常是經由現有的文

字符號與口語符號，或是音樂等其他語言來進行意義的呈現。例如兩個鏡頭：第一個鏡頭裡，一個人狼吞虎嚥地吃掉手中的麵包。第二個鏡頭裡，一個人對著鏡頭說：「我餓了」。這兩組鏡頭都是在呈現一個人餓了，但是後者借用了口語來傳達意義。

在新的藝術話語形式成型之前，我們先嘗試問一個問題：純粹的語言會是什麼？純粹的電影語言會是什麼？

接下來我們試著修改上面所舉例的鏡頭。第一組鏡頭，一個人在昏暗的廚房裡狼吞虎嚥地吃掉手中的麵包，鏡頭從廚房門後慢慢地伸出來，當那個人抬起頭，鏡頭就移回去門後，且採用手持機造成輕微晃動。第二組鏡頭，一個人不斷地對著鏡頭大叫：「我餓了」，而且越來越大聲，越來越靠近鏡頭，鏡頭也不斷地往後退，也採用手持機造成跌跌撞撞的晃動。

明顯地，這兩組鏡頭修改都加入了主觀鏡頭的符號，使得第一組鏡頭產生偷窺的意義，第二組鏡頭產生威嚇的意義。也就是說，即使傳達的意義相仿，經由鏡頭的修改，電影語言的特性會被突顯出來，進而降低借用其他語言型態的程度。那麼與其

去定義電影語言的精確概念，不如以這樣的企圖來描述：一種想要極力降低話語、音樂、文字的使用，以凸顯電影語言純粹性的企圖。（各位還記得卓別林的默劇電影都需要用文字提示嗎？）

談到電影語言純粹性的企圖，就必須談到俄國電影。俄國電影在電影發展過程中所佔的重要地位在於蒙太奇語法的建立上。愛森斯坦《普坦金戰艦》快節奏剪接（現在看起來可能已經比不上好萊塢電影的運用，不過在當時，仍讓人領悟到電影語言的重要性），還有另一部俄國電影《母親》。《母親》與《普坦金戰艦》被認為是兩種重要蒙太奇的典範。《普坦金戰艦》的蒙太奇方法大量被其他國家電影所效法（尤其是好萊塢電影），堪稱目前主流電影的手法（甚至在政治上，因為《普坦金戰艦》的內容符合俄國的政府意識型態而被推崇）。在許多膾炙人口的電影裡可以看到類似的平行敘事手法：《教父》第一集片尾，麥可科里昂的姪子受洗儀式和狙殺敵人的平行敘事，最後以麥可科里昂接受眾人致敬畫面，對應片首父親科里昂接受致敬畫面，隱喻麥可科里昂教父的地位確立。《現代啟示錄》裡，

暗殺與屠牛的平行敘事所產生的象徵關係（尤其是灑血的視覺張力）；甚至在巴索里尼《豚小屋》，以兩個無關聯的故事交錯，產生彼此隱喻的力量。

而《母親》所開啓的道路更是降低了文字、音樂和圖像的意義所產生的作用；也就是說，電影蒙太奇不僅僅提示敘事言說的作用，也提示符號的建立，並進一步在敘事結構和語言作用上創造隱喻的作用。但是，俄國電影並不是在這兩種脈絡路線當中去爭執執對執錯，而是在這兩種蒙太奇剪接觀念的對立當中，開始思考電影語言這問題。

詩的特性不在於言說的內容或者是聽者的反應，而是在於語言的作用。「詩的電影」這個俄國電影脈絡正是關於電影語言的一種思考（雖然「詩的電影」脈絡也許不能像DOGMA宣言那般稱作一個電影派別，或是像法國新浪潮那般稱作一個電影運動）。「詩的電影」主要精神是發展純粹的電影語言隱喻作用，建立在一種關於電影語言純粹化的企圖上。（隱喻並不是產生意義的唯一語言行為，像是二元對立、象徵，甚至前面提到的敘事手法，都可以在基本的符號符指之上建立更爲複雜的言說行爲。）

我們還可以試著從俄國電影導演塔可夫斯基（Andrei Arsenyevich Tarkovsky）的電影來了解「詩的電影」的概念，並藉以延伸理解押井守在《天使之卵》的語法中所做的嘗試。

《雕刻時光》（Sculpting in Time : Reflections on the Cinema）這本書中，塔可夫斯基說明自己的電影價值觀是在描述人的心靈狀態；這樣的說法剛好可以幫助我們了解電影語言作用的差異。不妨試著比較《入侵腦細胞》（The Cell）和塔可夫斯基的《鄉愁》（Nostalghia）這兩部電影；在同樣是企圖表現人的心靈意識狀態的前提下，這兩部電影在語法上有何差異呢？

《入侵腦細胞》企圖呈現人的意識狀態，但是運用的是大量的象徵作用及二元對立，例如那昏迷的兇手意識中，一個用誇張劇場美術化的角色象徵極惡霸權的符號，另一個用清純的小孩象徵原始。

《入侵腦細胞》不僅僅運用兩個視覺符號進行象徵兇手意識中的兩個極端，也利用這兩個符號的對立面衝突來進一步發展其象徵意義（這種象徵方式的作用與象形文字或是埃及的狗面神祉是很類似的）。《入侵腦細胞》甚至進一步利用聖母的視覺形象改變女主角的象徵，並使其加入兇手自身兩個

象徵符號的對立狀態，使得彼此所代表的意義之對立狀態更爲複雜；另一方面，利用場景的空間錯亂，來象徵比喻意識的複雜和自我保護。

塔可夫斯基呢？《鄉愁》是塔可夫斯基被驅逐出俄國之後的電影，電影中有位俄國作家爲了寫作到義大利採訪某老人，除了工作之外，這作家不斷想起故鄉的家人（或許，這個俄國作家在義大利思念家鄉的情緒很容易讓人聯想正是塔可夫斯基的情緒）。在《鄉愁》當中，作家的思念情緒是如何表現的呢？影像之一：從俄國作家下榻的房間窗戶向外凝視，一個婦人牽著小女孩的手在小樹林中凝望著鏡頭，旁邊的狗也一起凝望著；影像之二：古老的義大利建築前，矗立著一個小山丘，山丘上有著一個小屋，作家就坐臥在小屋前凝望著鏡頭；影像之三：鏡頭在黑暗中搖攝（pan），女翻譯望著鏡頭也望著那婦人，那婦人背對著鏡頭，轉身凝望鏡頭。這些像是作夢也像是思念的電影影像，是不是就是作家或是導演的情緒？這並無必要去確定，也無需將這些影像狹隘地解釋爲導演的風格。重要的是閱讀者經由這些電影語言的閱讀，經歷了一次類似思念類似想像的語言作用。也就是將電影人物心靈狀態主體位置，藉由隱喻的方式傳遞到閱讀者的視覺經驗上。

在《入侵腦細胞》中，閱讀者接收到的是心靈意識狀態的象徵表現手法；在《鄉愁》中，閱讀者則是進入心靈狀態的隱喻位置。（所以前者比較可以運用二元對立解讀方法拆解，後者的二元對立性較低。）押井守的《機動警察》類似於《鄉愁》，將劇中人物心靈狀態主體位置以隱喻方式傳遞到閱讀者；《機動警察》當中，松井刑警尋訪著電腦罪犯工程師帆場暎一的足跡，在帆場所住過的各地方，松井如同帆場一般凝望都市大樓。在這凝望的過程中，松井經歷了一次帆場的意識主體——不僅僅松井經歷過，閱讀者也同時經歷了。在《機動警察》這段「詩的電影」作用過程中，閱讀者、松井刑警、帆場工程師三者的主體位置隱喻在一起。這段「詩的電影」語言作用不是爲了表現心靈，而是意識的運作恰恰類似於「詩的電影」語言方式；透過「詩的電影」，更能直接碰觸心靈意識的言說狀態。

將塔可夫斯基的《索拉力星》（SOLARIS）和史蒂芬索柏德的《索拉力星》這兩部相同劇本改編的電

影相互對比，更能明顯突出「詩的電影」的語言作用。史蒂芬索柏德《索拉力星》的表現方式相當現代，在影片開場短短二十秒內利用兩個元素——沉默地坐著凝視前方的男主角、畫面外女性呢喃聲音，這就是男主角的思念，可能要看完整部影片才能明瞭。

「你還愛著我嘛？」——來表現男主角與妻子之間的思念；而塔可夫斯基的《索拉力星》一樣是在影片開場表現男主角的思念，卻用了長時間影片段落表現男主角在林間漫步、停滯凝視，塔可夫斯基完全去除了妻子的元素，交錯使用男主角客觀鏡頭與溪水浮草漂流畫面，來呈現男主角的思念狀態。

比較兩個導演的語言手法差異之前，先談一下人們思緒的語言模式。一般而言，人的思緒在某個時段內並不像一篇文章或一部影片有著明顯的起承轉合或是邏輯推演，通常是在幾個思緒之間跳躍著，這種思緒的跳躍有時可能是無意義的隨機跳躍，但大部分時間來自隱喻和比喻作用的導引，因而人的思緒在幾個隱隱相關聯的片段念頭之間穿梭跳躍著（這段說法，筆者並沒有很強的學理根據，所以讀著可以抱著相當高的懷疑態度）。

史蒂芬索柏德的表現方式明顯地可以讓觀看者快速明瞭男主角的思念處境，但是男主角的思念狀態卻

未必是如此的；塔可夫斯基的表現方式則企圖表現男主角的思緒因為隱喻而產生的跳躍（溪水浮草漂流畫面），然而弔詭的是觀看者卻未必能明確了解這就是男主角的思緒，可能要看完整部影片才能明瞭。

或者可以做此引申思考：觀看者是否可以跟隨著一部影片進行完整的起承轉合？如果不針對影片進行完整分析與組織，對於一個觀看者而言，最直接有效的是不是某個畫面或是橋段引發觀看者某個經驗的隱喻？我自己某個相似的經驗是在觀看《衝擊效應》（CRASH）時。當然一開始我就知道這是一部表現美國種族問題的電影，然而劇中情節卻令我卻回想到自己剛到台北工作時所受到的不友善和誤解的經驗，雖然這兩者的情形完全不同。或者可能可以再進一步引申，隱喻觀看者真實生活經驗所呈現出的畫面，反而未必是真實生活，端看隱喻作用的跳躍性如何運作！這似乎是另一個大命題了。

押井守的《天使之卵》採取另一種隱喻語法。也許，「浮在牆壁上的魚，人們拿著魚槍投向牆壁上的魚影」這類的影像類似於《入侵腦細胞》的象徵語法，但更重要的是「小女孩、卵、拿著槍的男戰

士」這組符號。這組符號原本有很世俗的二元對立意義：卵對於小女孩是個神秘的珍寶，男戰士破壞卵以求了解，小女孩因此跳水自殺。但是押井守運用「詩的電影」的隱喻延伸了這對立意義：小女孩死亡吐出氣泡，氣泡轉變成卵，卵浮上水面，孵育出更多的生命（死亡與誕生的隱喻），小女孩的雕像矗立在太空船上升起（一種神聖的比喻）。在原始的象徵當中，卵原是象徵未來的生命，但是小女孩珍藏的卵並不是生命，真正的生命是這個卵（虛假的生命象徵）遭受破壞之後，造成母體自殺犧牲而產生出來的。；這段過程賦予小女孩母體的意義並將上述符號對立隱喻延伸關聯到生命。

行筆至此，關於「詩的電影」的議題，對於押井守來說也許並不是那麼重要，至少在他近年來的作品裡比較少看到。這或許跟「詩的電影」語法無法像口語文字那樣表達複雜的哲學概念有關。

名字的隱喻作用

── 四位導演間的差異

如果說父母對名字的指派是一種權力，那麼名字社會

化以及與自我的結合，正是一種自己與父母爭奪名字權力的一種過程。

富野由悠季、押井守、宮崎駿、庵野秀明、大友克洋，這五位日本動畫界的重量級導演，彼此之間敘事風格與敘事內容的差異非常明顯，要以風格與內容來分辨他們，並不是一件很難的事。但是在下面的段落裡，我會提到一個關於名字的問題，不僅僅以此來突顯這五人之間風格與內容的差異，也聚焦在關於名字的隱喻作用上。

我提的問題是：《神隱少女》當中那段湯婆婆用魔法將主角名字置換而失去原有意識的劇情。如果換成押井守、富野、庵野、大友，會是怎樣的表現手法？對我來說，宮崎駿運用視覺的名字置換來象徵自我置換，雖然是一種華麗的視覺效果，但卻只是一種簡單的象徵。相對地，如果是另外四個人，將會怎樣表現呢？

名字作為一個個體的標記，一向是與「自我」幾乎完全等同的符號。名字的認定絕非個人的行為，至少需要經過幾個社會化步驟：一是父母對於名字的指派；第二是自我與名字的結合；以及最重要的第

三部份——名字社會化的過程。名字社會化的過程，同時影響了名字與自我結合的過程，並逐漸脫離父母指派的影響。

如果說父母對名字的指派是一種權力，那麼名字社會化以及與自我的結合，正是一種自己與父母爭奪名字權力的一種過程。

從名字歸屬權的權力來看，宮崎駿的《神隱少女》當中，湯婆婆明顯地代表另一種力量，一種能夠將名字的指派權力從千尋父母手中奪走的力量，因而主角小女孩的自我歸屬也從千尋父母移轉到湯婆婆手中。

這個湯婆婆的力量象徵著什麼呢？檢視一下，當小女孩的歸屬從父母轉移到湯婆婆的時候，小女孩的姿態也表現著大幅度的轉變，還在父母保護狀態下的小女孩有著各種小孩子的驕縱，而進入湯婆婆權力範圍時，小女孩立即展現各種在社會中求生存所磨練出來的成熟與機智。雖然湯婆婆這個角色直接表現的是象徵社會的貪婪，但是更重要的是，湯婆婆的湯屋所象徵的微型社會。所以當名字歸屬權從父母轉移到湯婆婆手中，也就是象徵小女孩由家庭進入社會的轉變之時，自我的獨立性也由家庭的保

護狀態進入社會當中，並且因為各種事件的發生以及少女相對應行為的實踐，少女自我在湯屋的成長明顯地超越在父母的保護時期。

雖然名字被更改好像直接象徵著忘記自我，但是劇情實際上的展現卻是被更改名字之後，在湯屋裡，少女有著更為獨立更成長的自我；失去原有的名字反而獲得自我的成長。也就是，名字掙脫離開父母的管轄時，自我卻獲得高度的獨立與成長。

相對地白龍（本名「賑早見琥珀主」）失去名字的情形卻和千尋完全不一樣。白龍實際上是琥珀川河神的化身，他失去名字是因為河流乾枯，失去本體，所以也早已失去了自我。宮崎駿只是利用名字表現「白龍因本體消失而失去名字」和「少女因失去名字而成長」，將兩個關於名字的概念結合起來。同時他將白龍失去本體與河神因為髒污而變成可怕的腐爛神，兩者直接地象徵生態的惡質化。

我們再由名字的爭奪表現自我的歸屬來看《御先祖樣萬萬歲》，不論磨子是不是犬丸孫女，四方田犬丸都想藉此將四方田這個姓氏從犬丸父親四方田甲父母轉移到湯婆婆手中，也就是象徵小女孩由家庭子國手中奪走。相同地，犬丸母親也想鞏固自己在

四方田家的擁有權，當犬丸母親因為麿子而離開時，犬丸母親的姓氏立即由四方田改為八方田。在《御先祖樣萬萬歲》裡，姓氏的爭奪無關乎自我的回歸或是混淆，而是獨立權的爭奪戰。八方田多美子想成為主宰者的四方田多美子；四方田甲子國不甘於四方田為多美子奪去，藉由血統的矛盾摘除多美子的地位；犬丸更想從四方田甲子國的兒子犬丸的稱號改變成四方田犬丸。這是一種非常政治隱喻的姓氏獨立權爭奪戲碼。（有趣的是，自稱犬丸孫女和兒子的麿子和犬麿卻想維持姓氏所代表的血統一性……不斷地強調自己是四方田犬丸，父親的父親是甲子國，但就是不提多美子。）

兒，上面的父親是四方田犬丸，父親的父親是甲子國，但就是不提多美子。

由此來想像，在御先祖樣時期的押井守，對於名字的處理不是直接關聯到自我的思辯，而是由名字隱喻到社會位置的政治變化。押井守將名字聯繫到自我思辯，應該是《攻殼機動隊》的時期，而且採用的手法不是舊名字的遺忘，反而是意識到多重名字的混淆進而思考自我的獨立性格；例如一種假設狀況：《攻殼機動隊》女主角草薙的意識長時間進入

網路空間，並以另一個代號×××自稱；同時女主角發現自己身體有個編號是123，這個編號123的身體之前曾經被一個名字使用過，當草薙意識到×××和編號123的身體、以及名字是千尋的少女這三者的存在，草薙會開始思考（草薙—×××—編號123身體—千尋少女）四者自我的關係，在形式上則會採用對自己對話的口白形式。

此時可以聯想一下大江健三郎在《換取的小孩》當中所提到的故事：

大江幼時高燒數日……

用自己也覺得奇怪的緩慢細小的聲音問道：「媽，我會不會死掉？」

「我想不會，媽希望你不會死。」

「我聽到大夫說這孩子沒救了，所以我想我大概會死掉。」

母親沉默一會兒……「放心，你要是死了，媽還會再把你生一次。」

「可是生下的嬰兒，和現在的我，是不同的小孩，

不是嘛？」

「不，沒有什麼兩樣，我會把你出生以後看過、聽過、讀過還有做過的事，一股腦兒說給你聽。而且新的你也會講你現在說的話，所以兩個小孩是完全一樣的。」

我常常想：現在的我，會不會就是那個高燒受苦的小孩死掉之後，母親再生下的新小孩？？

若父母執意將逝去小孩的名字賦予新生的小孩，日後當新生小孩長大意識到自己的名字和死去的小孩是一模一樣時，會發生什麼事？押井守可能就是想以這樣的題材並使用大量對白來處理名字與自我的混淆。

相似於《神隱少女》以名字的置換對應到自我社會化的成長，富野的【鋼彈】系列裡，名字更是直接聯繫到大歷史的變化（當然，【鋼彈】系列的劇情一直是依著大歷史的軌跡前進的）。看看【鋼彈】系列第一代兩個重要的主角夏亞和阿姆羅；夏亞的稱謂很明顯地是與劇情大歷史一起變動著，不論是

殖民地獨立運動創始者吉翁·戴昆之子凱斯帕·雷姆·戴昆（Casval Rem Deikun），亡命地球時期的愛德瓦·瑪斯（Edowa Mass），還是舊吉翁時期王牌飛行員的「紅色彗星」夏亞·阿茲那布爾（Char Aznable），或是《Z鋼彈》時期，「幽谷」的實質領袖的庫瓦托羅·巴吉納（Quatro Vageena）上尉，抑或是《逆襲的夏亞》中，再度恢復夏亞的本名、並公開承認他「凱斯帕·雷姆·戴昆」的真實身份，以取得吉翁「吉翁·戴昆之子」繼承父志的正當性——這四個轉折：吉翁之子—紅色彗星—庫瓦托羅上尉—逆襲的夏亞，剛好是夏亞在大歷史中的四個時期當中的四個位置。而根據夏亞自己的說法，為了完成父親理想的四個步驟，要達到父親理想的最後時期，夏亞這個名字是為了完成這理想而存在的。縱觀初代《鋼彈》到《逆襲的夏亞》的大歷史，是夏亞父親所宣揚「人類移民宇宙以獲得解放」這理想獲得實現的過程，夏亞這個名字是為了完成這理想而存在的。

而阿姆羅則一直在大歷史的稱號與父親之子以及個人自我定位之間掙扎著；；在大歷史當中，阿姆羅只有一個身分，那就是新人類（NT），白色機器人

282

的駕駛者（對吉翁軍而言是個恐怖的殺手）。而其父親又是鋼彈原型的設計者，所以阿姆羅這個名字在大歷史當中並不重要，其身為第一代純粹的NT，並能夠發揮戰力地操縱父親建造的鋼彈，這身分對大歷史而言才重要。阿姆羅本身雖然渴望脫離這種大歷史的需求，但是在個人情感上阿姆羅所追尋的父愛及愛情卻是深深地陷在大歷史當中（唯有駕駛鋼彈才是與逝去父親接近的最好方式；而與暗戀的拉拉相會的方式也只有在戰場上，並且拉拉死於自己手中）；阿姆羅在這對大歷史的矛盾情感中，緊繃自己的情緒。

大歷史與名字牽扯關係，在富野所設定的夏亞與阿姆羅身上有著個人情緒上不同的情形，相同的是名字皆透過父親與大歷史結合互動這一點。

庵野《新世紀福音戰士》的小男孩主角碇真嗣其處境跟富野【鋼彈】系列的阿姆羅其實非常相似，父親是大型機器人的指揮官（阿姆羅的父親則是設計者），兩人對於父親的渴望甚於對於成為機器人駕駛者的渴望。只是阿姆羅的渴望的父親逝去，而碇真嗣的父親拋棄了父子的情感維繫，駕駛機器人成為兩人事件為主要的表現方式。

與父親之間唯一的聯繫；此時，阿姆羅、碇真嗣這個名字不再重要，重要的是白色機器人的駕駛者。雖然說父親賦予的名字在成長的過程中逐漸獨立，不過，對於父親的渴望使得父親的期許再度凌駕於一切。已然在獨立成長過程中的自我硬生生地被父親的期許所壓制。「機器人駕駛者」這稱號對於阿姆羅和碇真嗣而言，雖然更接近父親，但是對於自我的壓抑的巨大陰影，夏亞不僅僅完全認同父親，並且在實踐的道路上超越父親完成另一種自我獨立；而阿姆羅則是不斷地抗拒卻又不敢斷然地割離，因而導致一種情緒上的分裂，這種（逐漸獨立的名字──父親期許的稱號──所導致的）自我情緒分裂在碇真嗣身上更是非常明顯《Z鋼彈》的卡密兒也有著相似的情緒分裂，不過卡密兒的處境與碇真嗣不太一樣）。

如果說，富野重視的是大歷史的運轉以及在歷史運轉當中所呈現的衝突與割離，那麼庵野則更重視情緒上的分裂；因此，對於名字稱號的情緒分裂，庵野的碇真嗣以大量的獨白呈現，而富野則是以歷史

在現實生活的功能上，名字通常只是個方便指認的工具，至多依據姓氏來辨認血統關係，鮮少因為名字而改變了自我的辨認。在動畫或是電影方面，名字卻常常是自我的一種隱喻，令人感到有趣的是有時不只是隱喻了些什麼，而是如何去隱喻；例如初代《鋼彈》裡，除了名字與父親的關係之外，鋼彈駕駛者、NT這些稱號（比起名字來說）更沈重地壓迫在阿姆羅身上。相同的情形也發生在碇真嗣身上，這使得鋼彈機器人或是使徒不只是個神秘的機械玩物，更因為承載了阿姆羅和碇真嗣自我的隱喻，而具有人性的特質（這在商業功能上相當重要）；蝙蝠俠的蝙蝠標誌、超人的S標誌、蜘蛛人的網狀標誌，甚至古代日本的家徽、星際大戰的絕地武士都具有類似的隱喻功能。

或者可以簡單地總結：經由隱喻的功能，抽象的人性附著在這些名字、機器人、ID、家徽、面具標誌上。這樣關於名字隱喻功能的簡單總結想法只是個起點，結合商品化方面的想法，似乎可以開啟一條思考的道路。

《御先祖樣萬萬歲》

——國家機器、家庭與再生產

再生產過程則將不同的生產過程連結成互相關連的網絡，所謂的社會就是這些不同的生產與再生產活動交織產生的。

《御先祖樣萬萬歲》OVA版，一九八九年作品，導演押井守。

若要認真地問，哪一部作品最能夠代表押井守風格？對我來說，不論是視覺形式還是敘事風格，莫過於這部《御先祖樣萬萬歲》最具有「純粹」的押井守風格。（《INNOCENCE》也算是非常「純粹」的押井守作品，不過畢竟借用了士郎正宗的漫畫設定）這種押井守特色的「純粹」使得初看《御先祖樣萬萬歲》時，容易著迷於多樣絢麗的內容：劇場舞台式的敘事方式、富有實驗動畫精神的鳥類家庭描述、大量詼諧繞口的對白⋯⋯每一樣至今看來都還是令人驚羨，都足以讓押井守迷們饒舌許久。

若從《御先祖樣萬萬歲》內容的多樣絢麗出發，容

易產生聯想的應該是押井守的另一部短篇作品：《迷宮物件》。但是在網路的諸多討論中，有些人將《御先祖樣萬萬歲》聯想到義大利導演巴索里尼的電影作品《定理》，這個聯想似乎提供了另一條寬廣的思考道路，這條思考道路關係著《御先祖樣萬萬歲》的副標題——明朗家庭崩壞喜劇。

關於家庭崩壞的影片很多，為何需要特別談到《定理》這部影片呢？我們就先以《定理》的導演來當作這條思考道路的第一個石階。雖然《定理》並不是巴索里尼最著名的電影作品（在台灣為人所熟知的應該是《索多瑪一百二十天》），但是作為一個人稱「左派同志詩人」的導演，《定理》似乎是匹配這個稱號。在《定理》中的家庭，是一個典型資本主義社會的中產階級家庭：位居要職的父親，家庭主婦的母親，年輕的女兒。而導致這個家庭崩壞的原因則來自一個年輕男性，當這位男性介入家庭，三個成員都對他產生強烈難以自拔的情慾，因而導致家庭成員彼此關係的崩壞。也就是父親、母親、女兒對年輕男子的情慾使得家庭每一個成員慾望覺醒，不再願意固守原有的家庭組織。

關鍵點是：這種情慾的產生是一種覺醒？還是一種

脫離常規的罪惡？這不僅僅是一種價值判斷，也關係到另一個問題：這究竟是家庭的崩壞還是桎梏的解脫？回答這個問題以前，我們先跳躍到另一個觀點。

一般來說，對家庭這種組織的地位有種古老的批判看法：資本主義社會需要穩定的社會來增進生產與消費，因此需要強化家庭觀念來穩定資本主義當中最要的階級——中產階級（這也是為何常常聽到某些觀點批評保守的好萊塢影片之所以強調家庭的崩潰，因而產生階級覺醒。

的崩潰，因而產生階級覺醒。

浪漫假設：階級矛盾終將引發衝突，導致生產關係所謂的階級矛盾。針對資本主義，馬克思主義有個思主義：生產方式產生相對應的生產關係，而這生產關係則將人們歸位到各自的生產階級，進而產生觀念）。這個批判觀點可以回溯到簡約的古典馬克思主義的階級論對於我們要討論關於《御先祖樣萬萬歲》或是《定理》的命題似乎過於龐大了，不過若引入阿圖塞（Louis Althusser）這位法國著名的結構馬克思主義學者的再生產概念，似乎更貼合目前要討論的關於家庭的命題。

阿圖塞《意識型態和意識型態的國家機器》（Ideology and Ideological State Apparatuses）這本書揭示一個馬克思主義的修正概念：生產關係的再生產。簡單來說，生產過程需要幾個條件：生產原料、生產工具、生產者，歷經一個生產過程之後，這些生產條件會不足──生產原料會消耗、生產工具會磨損、生產者會疲倦或是排斥厭倦，若要進行下一次生產，必須有資金補充原料、維修生產工具、激勵生產者堅守在生產崗位上，這些生產活動就會生產的進行以補充生產條件，也就是說這些再生產的進行以補充生產條件，也就是說這些再生產的進行以補充生產條件。總結地說，生產關係的穩定持續來自於再生產，而再生產過程則將不同的生產與再生產活動交織產生的。前面提到所謂穩定的社會，就是意指持續的再生產過程。

古典馬克思主義的「生產與階級觀念」使用阿圖塞的「生產關係的再生產」修正後，來檢視國家機器和家庭這兩類組織的位置⋯這兩個組織並不是某種

並不是所有的家庭、國家機器模式都適合目前資本主義社會的「生產關係的再生產」當中扮演關鍵地位的組織。有兩點要注意，首先，階級，而是在資本主義社會的「生產關係的再生產」當中，在《御先祖樣萬萬歲》、《定理》當中都以核心家庭做代表，是因為在資本主義社會裡，核心家庭最能夠釋放出較多的生產者，而且有效地促進消費⋯上班族男性、主婦、女兒等等以不同的消費模式來增強消費的效率（也就是說這兩部電影談的都是資本主義的家庭）。而關於國家機器方面，極權國家的政府模式明顯地會干擾民間企業的運作，但是無政府主義狀態又會導致生產秩序的混亂（這兩類模式都會阻止再生產的進行）；因此可以有效管理生產、消費秩序，又能放任民間企業發展的政府模式就是適合資本主義的國家機器（不論是民主模式還是半權威模式）。第二點要注意的是這兩類組織也有自己的意識形態與條件需要再生產。在前述關於資本主義的描述下，家庭的穩定性也就意味家庭的再生產，《定理》的父親、母

親、女兒對於年輕男子情慾覺醒所阻擾的正是家庭組織的再生產（而不只是家庭的崩壞）。

那麼《御先祖樣萬萬歲》的家庭崩壞是關乎哪種覺醒呢？

表面上，《御先祖樣萬萬歲》的家庭崩壞也是來自於一位年輕女性：麿子（號稱犬丸的孫女），但是崩壞的原因卻不是單純的情慾。檢視一下家庭原始三個成員和這女孩的關係；原來的一家之主四方田甲子國相信年輕女孩麿子就是他的曾孫女，這個家庭新成員重新點燃他成為一家之主的信念；原來的家庭主婦多美子則非常敵視這個女孩，認為麿子只是來奪取她的家庭，奪走這個家的控制權；犬丸呢？犬丸壓根不相信麿子是她的孫女，認為這只是天上掉下的便宜，可以讓犬丸脫離四方田甲子國的家庭，自己獨立成立一個家庭。意即：

甲子國 vs. 麿子 → 接納，產生恢復一家之主信念。

多美子 vs. 麿子 → 排斥，極力鞏固原有的控制權。

犬丸 vs. 麿子 → 歡迎，脫離以成立新家庭。

也就是，麿子所帶來的是並不是單純的崩壞，而是家庭的內在矛盾，控制權的爭奪戰：甲子國的家，由美子的家，犬丸的家。

若進一步遐想，有些線索似乎可以擴大解釋，例如麿子的父親（犬丸的兒子）是具有時間管理員的身分（類似國家機器），出現時總是和COCA COLA有關，而麿子是搭乘KODAK的時光機飛船來的；是不是意味著國家機器和消費品牌藉由麿子介入核心家庭控制權的爭奪戰？當然這只是擴大解釋的遐想，並沒有太多線索進一步佐證如此的推論。

如果說押井守在《御先祖樣萬萬歲》所關注的是核心家庭主控權的內在矛盾，那麼在之後的作品，押井守的焦點明顯地轉移到國家機器的內在矛盾，不論是《機動警察》兩集、《攻殼機動隊》兩集，即便是《人狼》（沖浦啓之導演，押井守負責劇本），主角的背景或是劇情鋪陳的敘事結構都環繞在國家機器的內在矛盾上。

但是，這幾部作品所呈現的國家機器內在矛盾已經不在於控制權的爭奪戰方面，押井守似乎將目光焦點轉移到國家機器裡角色的疏離，最具代表性就是《機動警察》的後藤隊長。

後藤隊長這個角色是典型押井守所稱呼的國家機器看門狗，然而後藤隊長並未表現出義正嚴詞地強調

國家機器意識形態的態度，反而常常對影片中罪犯角色採取同情的姿態，或者說，相對於其他角色明確的價值觀，後藤隊長表現出對於對立兩方的懷疑與疏離（對於犯罪者帆場還多帶一些同情認同的色彩）。

在談論後藤隊長這個角色之前，我們先從一篇〈押井守談宮崎駿〉的文章中搜尋一些線索。這篇文章是押井守一九九五年五月十七號所接受的訪談錄，刊登於一九九五年七月十六號的《電影旬報》（キネマ旬報）上。我引用的是網路上流傳的中文簡譯版本（http://www.okcomic.net/newsinfo/Article_IM4/Class5/mhmjsm/200509/11212.html）。這篇文章中最引起我的興趣的莫過於押井守笑稱宮崎駿是六〇年代安保運動的老伯伯。

安保運動是日本知名的群眾運動，如同六〇年代美國反越戰運動，或是台灣六〇年代反極權運動（關於安保運動的介紹，在時報版《革命情迷》所附錄的簡介有著詳細的說明）。和五四那種著重文化變革或是馬克思主義強調的階級鬥爭有所不同，這三個運動的特色是反對國家機器獨裁政策（安保條約、越戰、戒嚴法）的都市群眾運動，在組織上採取都市游擊戰略，並結合多種運動與議題（如社運、學運、工運、性別議題、環保議題）。

參與運動的人們相信，經由思辨確認行動目標正確之後，必須以堅強的意志和嚴謹的組織行動才能達到目的。就像押井守笑稱的…「我想對他們（宮崎駿與高畑勳）來說，製作一部電影還是和群眾運動脫不了干係。擬定策略、編組工作人員、整肅反抗份子──這些全都一樣。群眾運動中總是有著煽動和威嚇的特性，基本上，它是一個為高層意志而存在的完善組織。」

然而歷經三、四十年之後，美國參與反越戰的人反而成為社會的中堅份子；台灣參與反極權運動的人經由選舉執政，反而背離了當初的社運與議題，留下國家認同議題來操弄選舉（或者說，任何舊極權問題都只有在選舉時成為議題操作，而不是真正要解決終結）；而日本的安保運動似乎也有著失敗的結局。

安保鬥爭的失敗情緒散佈在很多作品當中，在大江建三郎《萬延元年足球隊》中譯本中，李永熾的序言便對安保鬥爭失敗的情緒寫得很清楚。

面對這樣的失敗，參與運動的人產生一種所謂後運

動情緒：就是依然認同當初運動的目標，但是對於運動的方法與結果抱持著懷疑與疏離。

村上春樹是個典型例子。村上春樹早期小說裡，對安保運動採取同情但很虛無地認為那是一種自慰的掙扎。但是遇到奧姆真理教的沙林毒氣事件，村上春樹又熱情地書寫《地下鐵事件》和《約束的場所》。而押井守也有著相似的同情，在《機動警察》兩集當中，很明顯看出同情體制對抗的投射，但是同樣的認同在《人狼》中則是表現出一種絕望。

如果將後藤隊長的疏離與懷疑視為一種動畫常見的耍帥，似乎有點可惜，後藤隊長是押井守後安保運動情緒的典範角色；後藤隊長在兩集《機動警察》面對兩種不同的反體制恐怖活動的反應，和《二十四小時反恐任務》的傑克包爾義無反顧制止恐怖活動的反應，是剛好是疏離國家機器（後藤隊長）和極度認同到可以犧牲自己（傑克包爾）的兩種極端角色。

後記

前陣子和朋友A君閒聊的時候，A君談到他一個朋友的看法：談論一些概念時應該盡量不要用到「我覺得……我認為……或是我的想法是……」。A君認為這個想法很奇怪，每個人說出來的話不都是某個人自己的想法嗎？筆者反問A君說：「你確定你說出的話都是你原創而沒有吸收過別人觀點的看法嘛？如果不是原創的，那麼究竟是不是『我的想法』很重要嗎？」

相同地，雖然每部作品都是作者嘔心瀝血之作，但是參雜其中的概念卻未必是作者獨創的，有時甚至是不自覺混入的。其實使用對比的方式，很容易突顯參雜在作品裡的觀念脈絡關係。

簡單地說，作者、作品、讀者三者關係可以分成三個層次：

1. 每個作者與其作品的強烈鏈結。
2. 不同作品與不同作者的觀念脈絡關係（或者說觀念的再生產關係）。
3. 讀者閱讀作品的方法，這又可以簡單分為三個模式（理論上應該更多種才是）：
A. 強調愉悅的閱讀（此時隱喻的作用會最顯著）。
B. 完整作品的理性分析（雖然會破壞愉悅閱讀的隱喻作用，但是會產生論述與推演作用）。

C. 不同作品與作者的對比分析（這方法會突顯觀念的脈絡變化）。重點會是讀到這些短文的讀者會不會有其他的方法出現。

使用一個比喻：作者就好像一個原子核，每個作品都是環繞四周的電子，電子與原子核（作品與作者）之間有著自己的引力作用（上述的第一個層次）；而不同原子之間，原子核和電子也有著作用力牽引關係（上述的第二個脈絡關係層次）；當讀者要觀測這兩類引力關係時（上次第三個層次所提到的方法），使用不同方法就會接觸到不同的結論；如同測不準原理一般，當讀者使用的方法力量越強，觀測的觀念越細小，讀者的方法就越會干擾這些觀念，進而參與這些觀念脈絡的變遷（或者說讀者參與這些觀念的再生產過程）。

如前面所言，我並不是一個優秀的資料蒐集整理者，許多針對押井守作者論應該要處理的資料，這篇文章並未做到，如果有讀者以作者論的立場來看這些短文，必然相當失望。到文章尾聲看來，這些短文著重的是上述的第三個層次的 B 與 C 兩種模式，而且也只使用了一些古典的方式，或許重點不是這些方法或是使用這些方法的結果好不好，或許

庵

野

秀

明

4

Hideaki Anno

《勇往直前》在Parody要素之外，加入了極為深刻的劇情與科幻要素，
有如疾風怒濤般的劇情展開讓不懂得片中所引用的動畫典故的觀眾也能深受震撼與感動，
也因此這部作品被被譽為是OVA界的巔峰之作。

使徒，襲來——御宅動畫家庵野秀明

庵野這一代的動畫人，可以說是第一批「看著動畫長大後自己進入動畫界，成為動畫工作者」的「OTAKU世代創作者」。

□ Alplus

庵野秀明，一九六○年五月二十二日出生於山口縣，血型A型。從小在漫畫堆中長大，卡通、特攝片更是庵野童年時期不可或缺的精神食糧。

庵野秀明就讀於山口縣立宇部高中、擔任美術社社長時，即顯現出不凡的繪畫功力，每天就是不停地畫，漫畫也畫、油畫也畫。高二時存錢買了一部八釐米攝影機後，深深感受到「創作影像作品的快感」，從此踏入不歸路。後來可能是因為太熱衷於這些課外活動、加上庵野對各個科目好惡分明，喜歡的科目可以考九十八分，討厭的科目（以英文為最！）只有八分（這似乎是「天才」共同的特徵？）

劇場版

宇宙戰艦ヤマト
SPACE BATTLESHOP YAMATO THE NEW VOYAGE
宇宙戰艦大和號　新的旅程

DVD
VIDEO

圖片來源：普威爾

292

……高中畢業後沒考上大學，過了一年的重考生生活後，一九八〇年進入了不需要考試的大阪藝術大學就讀。不過上了大學後死性不改，出席率超低、報告不交，整天在SF研究會裡鬼混，還遭到停學處分。

庵野求學時代深受《鐵人二十八號》、超人與怪獸電影、《宇宙戰艦大和號》、《機動戰士鋼彈》影響。根據庵野自述：上了高中之後，本來決定「不再看ANIME這種小孩子玩意兒了」，結果這時候《宇宙戰艦大和號》推出，一看之下不可自拔，結果中學時代成為徹底的「大和教」信徒，四處傳教……上了大學，又下了一樣的決心，這次來的是《機動戰士鋼彈》，結果就……庵野這一代的動畫人，可以說是第一批「看著動畫長大後自己進入動畫界，成為日後『OTAKU世代創作者』。因此，從小就烙印在他們腦中的許多不朽名作的印象，也深深影響著他們的作品。

在大阪藝術大學映像計畫學系就讀之前，以一介重考生身份不知死活地成立了創作團體「SHADO」，為日後「GAINAX」這家公司的雛形。這個重考生每天過的生活就是：打工、打麻將，還有就是每天

要記得把首次上映、收視率特低的《機動戰士鋼彈》給錄下來。

上了大學之後，認識了赤井孝美、山賀博之等臭氣相投之人，開始一起製作學校作業要交的作品，同時也展開了業餘時代的業餘作品，除了下面要說的動畫《DAICON》之外，還有真人演出的特攝作品《快傑腦天氣》、庵野親自擔任主角演出的《歸來的超人力霸王》（由於是學生克難演出，連力霸王必備的頭套面具也省了，庵野就以他本來面目穿著看起來根本就像是運動外套的超人裝演了起來……），以及諷刺極右派的《愛國戰隊大日本》等。

一九八一年在第二十屆日本SF大會中，庵野製作了開場動畫短篇《DAICON III》，頗受好評；一九八二年在板野一郎的邀請下，參加了《超時空要塞Macross》的製作。這時候還算是半打工性質，但也讓庵野首次感受到製作現場的魅力，在這裡他認識了貞本義行、前田眞宏等人。一九八三年在第二十二屆日本SF大會中再度推出《DAICON IV》（山賀博之擔任導演）動畫短片，獲得日本科幻界最高榮譽「星雲賞」；同年加入宮崎駿巨作《風之

大家一看到第一集馬上就聯想到…NERV就是《風之谷》的製作群擔任原畫，成為職業動畫人。

之後，又參加了石黑昇與河森正治的《超時空要塞MACROSS劇場版．愛，還記得嗎？》的製作，在這日本動畫史上最重要的一年之中，庵野參與了其中的兩部里程碑作品。

在《風之谷》的製作過程中，庵野秀明可說被宮崎駿狠狠地操了一頓，片中的經典畫面「巨神兵攻擊」就是出自庵野秀明的手筆。光看這段畫面的複雜精細程度，就知道畫師被操得有多慘。不過辛苦總是有代價，它成為庵野秀明進入職業動畫界的第一枚勳章。庵野對自己的表現應該也頗為滿意，一個很有名的傳說是，當年庵野在跟女孩子搭訕時還用了這招：「小姐小姐，你知道『巨神兵』嗎？那是我畫的喔……」眞是令人滿臉黑直線。看樣子這個泡妞招數可能不太管用，因為在此之後，庵野還過了頗長的單身生活……

由於這段經驗，也讓庵野對宮崎駿懷著頗為複雜的情結。一九九五年的《新世紀福音戰士》一推出，

而被老爸任意指使重度勞動的可憐小孩碇源堂司令就是宮崎駿、而被老爸任意指使重度勞動的可憐小孩碇源堂眞嗣就是庵野秀明本人！或許就是因為這層關係，二○○二年庵野秀明與漫畫家安野モヨコ結婚的時候請來了宮崎駿當介紹人。

一九八四年GAINAX公司成立，開始製作GAINAX處女作《王立宇宙軍》。為了畫出片中太空船升空的場景，庵野生平第一次走出日本國門到了美國取材。在本片中庵野秀明擔任作畫監督，由玩具、模型廠商「BANDAI」斥資八億日幣製作，耗時三年。一九八七年本片一舉拿下「日本動畫大賞」、「Anime Grand Prix」和「星雲賞」三大獎，這個記錄至今無人能破，而且也永遠不可能破，因為「日本動畫大賞」在一九八九年評審委員長手塚治虫過世後已經停止頒發。

圖片來源：菩威爾

一九八八年庵野首度擔綱監督，執導OVA作品《勇往直前》。這部作品乍看之下是普通的Parody之作，大量引用了過去名作的場景橋段，頗有「導演與觀眾同是動畫迷」的同樂會性質，是典型的「OTAKU向」之作。一般來說，這樣的作品通常只會形成一時的話題，也只有御宅族們能夠體會其趣味。不過《勇往直前》在Parody要素之外，加入了極為深刻的劇情與科幻要素，有如疾風怒濤般的劇情展開讓不懂得片中所引用的動畫典故的觀眾也能深受震撼與感動，也因此這部作品被被譽為是OVA界的巔峰之作。

一九九〇年庵野執導在ZHK播放的長篇電視動畫《海底兩萬哩》，由於預算嚴重不足，時間壓力緊迫，出資者干預劇情走向，讓庵野十分鬱卒，元氣大傷，在本片結束後沈寂了五年之久。經過了五年的沈潛，一九九五年捲土重來，以《新世紀福音戰士》出盡了鋒頭，也引起了無數的爭議。

《EVA》結束後，庵野挑戰員人演出的電影，執導《狂戀高校

THE SECRET OF BLUE WATER

生》（Love & Pop）。這是庵野監督第一部員人演出的電影，村上龍著小說的中文版翻作《援助交際》，由「草石堂」出版。大家都知道「援助交際」是什麼玩意兒，不過，如果抱著想看「限制級激情演出」的心態，可就要失望了。因為這是一部非常悲傷的小說與電影，村上龍、庵野以他們各自的方式，「同情」這些行為不見容於傳統道德觀的女孩們。

本片很特別的一點是，全片不是用傳統的三十五釐米膠卷攝影機拍攝，而是用數位攝影機（DV）完成的。對於媒材不同所產生的不同表現效果，庵野的看法是：三十五釐米膠卷一次最多只能拍十一分鐘，而且體積大，拍攝時頗受限制；DV則可以綁在演員腿上、頭上，拍出特殊的角度，這是三十五釐米攝影機絕對作不到的。並且膠捲成本高，不能拿來亂玩作實驗……

一九九八年庵野向少女漫畫挑戰，執導津田雅美原作漫畫改編的《男女蹺蹺板》，再度引起話題，除了將《EVA》開發出來的反傳統演出方式套用在這部少女向作品之外，又嘗試了許多新的演出手法，甚至讓人覺得他是在預告「以賽璐珞膠片製作

的傳統動畫時代即將結束」，所得到的評價也如《EVA》般正反兩極。

二〇〇〇年再度推出眞人實拍電影《式日》，根據本片女主角藤谷文子的原作小說《逃避夢》改編。藤谷小姐是好萊塢動作明星史蒂格格的女兒，不過這位老兄在日本與藤谷的母親結婚後，回到美國又結了一次，犯下重婚罪刑，最後被兩邊老婆發現，也來個雙重離婚，因此藤谷文子等於是被老爸拋棄的。本片男主角也大有來頭，就是以《情書》一片走紅的導演岩井俊二。有趣的是，岩井在片中飾演的角色也是一位導演，形成了「動畫導演庵野秀明執導，導演岩井俊二在片中飾演導演」的有趣現象。故事背景在山口縣宇部市，也就是庵野秀明的故鄉。這部電影是庵野執導的第一部利用三十五釐米膠捲拍成的電影，在東京國際影展中獲得「優秀藝術貢獻獎」。

二〇〇四年執導依然是眞人演出的《Cutie Honey》電影版，雖然是眞人電影，不過是根據永井豪的漫畫改編。目前正在進行的是OVA《Re: Cutie Honey》動畫的總監督。據庵野導演的官方網站指出，他明年的下一部作品依然會是眞人演出的電影。

以上三部眞人電影都有在台灣的影展上演，庵野導演本人也曾在二〇〇一年金馬影展時受邀來台，當年放映的作品是《狂戀高校生》以及《新世紀福音戰士》的兩部劇場版。當年同盟有幸專訪到他，暢談（？）了許多創作的歷程與理念，訪問內容收錄於《動漫二〇〇一》中，因為本書不幸已經絕版，只好請有興趣的讀者「設法」去找來看了（看了以後你就知道爲什麼「暢談」後面要加個問號了）。

相較於一九九〇年代中後期話題作連發的盛況，最近幾年的庵野導演似乎稍顯沈寂，除了前述幾部作品外，只參加了一些動畫短片（如熱血漫畫家島本和彥的《アニメ店長》）的製作。不過在本書的幾位主角中他是最年輕的一位，相信不久後應該又能看到他的大活躍！

©1998 M. Tsuda・Hakusensha/ Gainax・KareKano・TV Tokyo・Medianet 木棉花提供

Love Letter
MIHO NAKAYAMA / ETSUSHI TOYOKAWA

第三次衝擊的十年後——

《新世紀福音戰士》再檢視

庵秀野明

□ Alplus

開創了新的可能性，就是《EVA》這部作品會名垂青史的最大理由。

自從一九九五年十月四日，庵野秀明執導的電視動畫《新世紀福音戰士》初次登上螢光幕至今，已經經過了十個年頭，當時引起的巨大震撼相信讀者都還記憶猶新。在那股熱潮中，討論其內容涵意、隱喻的文章、書籍不計其數，因此本文也不再對這些主題有所著墨。本文的主旨將是：經過了十年的沈澱以後，我們應該能更客觀地來看這部作品、它所帶來的影響以及在動畫歷史上的定位。

《新世紀福音戰士》被視為（或自己號稱）引發了

動畫史上的「第三次動畫熱潮」（Third Anime Boom），前面兩次分別是【宇宙戰艦大和號】（宇宙戰艦ヤマト，西崎義展、松本零士）以及【機動戰士鋼彈】這兩個系列所引爆。我們來看一下所謂的「動畫熱潮」的程度如何：

● 從一九九五年十月到九六年三月播放期間的收視率，最高百分之十點三，最低百分之零點九，平均百分之七點一。

● 電影版《死與新生》（新世紀福音戰士劇場版 DEATH & REBIRTH シト新生）配給收入：十一億日圓。

● 電影版《ＡＩＲ／眞心爲你》（新世紀福音戰士劇場版 THE END OF EVANGELION Air/まごころを、君に）配給收入：十四億五千萬日圓。

● 電視版主題曲「殘酷な天使のテーゼ」單曲唱片銷售量：約一百萬張。

● 電影版主題曲「魂のルフラン」單曲唱片銷售量：約八十萬張。

● 原聲帶曾登上日本排行榜「Oricon Chart」冠軍，是繼《宇宙戰艦大和號》以及《銀河鐵道999》以來，動畫歌曲第三次奪魁。

● 漫畫版銷售量：超過一千萬本。

● 錄影帶、LD銷售量：到第九卷為止突破兩百五十六萬張。

● 模型銷售量：超過一百五十二萬台。

● 遊戲卡銷售量：超過九千萬張。

● 獲得一九九七年日本文化廳媒體藝術祭動畫優秀賞。

這樣的商業成績當然是還算不差，但是跟【鋼彈】與《神奇寶貝》這種「怪物級」的作品動輒上千億、甚至累計上兆的營業額比起來，卻又顯得小巫見大巫。那麼，所謂的「動畫史上的第三次衝擊」，指的到底是什麼呢？會是一時的熱潮中誇大其詞的宣傳用語而已？還是它的影響有超越「營業額」、「收視率」表象的部分呢？

我認為，庵野秀明——或說《EVA》——最大的功績，在一個「破」字。這部作品打破了四十年來日本動畫，甚至可說是所有的商業作品的一些「成規」，而拓展出更寬廣的演出空間。

劇情的鋪陳，不再需要起承轉合；前面的伏筆，不再需要在後段銜接解釋；故事中的謎團，不再需要解答；最後的結局，也可以將前面所有的劇情否定，甚至可以否定整部作品，以及熱烈觀賞它的所有觀眾。

光是看前面一連串的「否定」，有人可能會講一句：「同樣作了以上這些事的，還有一大堆毫無章法、瞎扯一氣的爛作品啊！」因此就將《EVA》歸於「毫無章法、瞎扯一氣的爛作品」之列。的確，如果只是一連串的否定，絲毫不照戲劇的法則

圖片來源：普威爾

來進行的作品，的確幾乎都是爛作。不過如果《E
VA》是「眾多爛作中的一部」，那我們如何解
釋，這部作品為何會造成這麼大的爭議，有這麼多
人認為它是部世紀傑作？又為何連主流社會、大眾
媒體、學術界都會捲入這股風潮中，引起那麼多的
討論、影響，甚至還延燒海外？難道這些人都是腦
筋有問題，看不出它是一部「單純的爛片」嗎？

我認為，《EVA》所打破的這些成規，並不是像
一般爛作一樣漫無章法的「破」法，而是「只在重
點的節骨眼上，做出出軌的動作，使其偏離傳統戲
劇形式、或是觀眾所期待的方向」。如果只看各集

或是連貫幾集的部分劇情，其實《EVA》還是將
節奏抓得很精準，故事的進行也很符合理論或是觀
眾的期待，因此才會讓觀眾們一集一集地看下去。
每個伏筆、每個謎題的安排其實也安排得非常巧
妙，令人充滿期待——這在所謂的爛作裡面，是絕
對看不到的。問題在於最後的結果是：「整個故事
的骨幹是不存在的」，前面鋪陳了半天卻沒有走到
期待「出乎意料的結局」，不過這個「出乎意料」
卻又不能超過某個限定的可接受範圍。什麼是「可
接受的範圍」？例如在以兇殺案為主題的推理小說
中，你可以找一個最不像兇手的人當兇手（或是像
經典級的《東方快車謀殺案》一樣，所有登場角色
除了被害人與偵探外通通都是兇手的超猛答案），
以免被讀者猜中，如果你做到這點，而且推理過程
的設計又合情合理的話，通常讀者會心服口服，作
品也會被視為一部成功的推理小說。

《EVA》的結局，就是超過了這個「可接受的範
圍」因此才引起了贊成與反對者兩邊極端的反應。
對於反對者而言，簡直就像是推理小說看到最後一
頁，結果沒有寫出兇手是誰，還說兇手是誰不重

要，角色性格、心理分析才重要。這對讀者而言，果然是孰可忍、孰不可忍，當然要大暴走了。看得出問題出在哪裡了嗎？庵野秀明把推理小說、諜報小說、學園戀愛喜劇、怪獸特攝、機器人卡通融合在一起，做成《EVA》的前半部，而且融合得無懈可擊——這種能力是非常驚人的，也絕不是「尋常的爛作」可比擬；但後半段接的卻是意識流、精神分析、平行宇宙這種幾乎是完全唯心論式的風格（像是那種想拿諾貝爾文學獎的玩法）。

圖片來源：普威爾

以庵野過去的作品、或是《EVA》前半部的功力來看，他會沒有能力做出一個四平八穩、皆大歡喜的結局（這裡不是說Happy Ending那種皆大歡喜，而是觀眾看完了心滿意足的那種皆大歡喜）嗎？我敢斷言庵野絕對有能力做到，但是這樣做的話，可想而知，《EVA》就會變成一部「佳作」，而不會是「問題作」；「佳作」就是像是從小到大都是拿前幾名的優等生一樣，可以在「正軌」上表現優良，變成安卓美達星上面的一個「好齒輪」，然而開創新時代的，卻都是「問題作」——會被歷史記住的，都是這種被至少一半的人罵到臭頭的作品。這種例子歷史上斑斑可考：莫內的「印象・日出」（整張圖模糊成一片，根本看不清楚，這是什麼鬼畫！）；畢卡索的「阿維儂的少女」（這種歪七扭八畸形的女人，誰看得懂！）；約翰・凱吉的「四分三十三秒」（坐在鋼琴前面一動也不動、一個音符也不彈，這也算音樂家、作曲家嗎？）

關於《EVA》前後的調性為什麼會有這麼大的轉變、為什麼會有一個這麼奇怪的結局，最多人講的理由是「庵野已經受夠了所謂的OTAKU世界，以及他們的生活模式、看作品的方式」因此決定賞這些OTAKU兩巴掌把他們打醒（TV版結局後引起觀眾抗議而重作了第二個結局，可是我覺得劇場版的結局其實是庵野反手又打了兩巴掌……）。庵野心理在想什麼，我不敢妄下斷言，不過如果對《EVA》的意圖或是影響只局限於這個層面的話，我覺得未免還是把《EVA》看輕了。固然整部作品的架構完全逸出了OTAKU界的「常識」，或許真的

教訓了這些御宅族，不過我認爲更重要的是，他藉由打破這些「常識」，開創出了新道路。

當然，「開創」跟純「搞怪」有時候也會被混爲一談，要驗證《EVA》究竟屬於哪一種，就得訴諸於歷史了。最明顯的是，《EVA》之後，這種不拘形式、出人意表的傑作突然冒出了一堆…《少女革命》（少女革命ウテナ）、《機動戰艦》（機動戰艦ナデシコ）、《Serial experiments lain》、《無限的未知》、《翼神世音》（ラーゼフォン、出淵裕），甚至PS遊戲《異域神兵》（Xenogears）等作品。不過這些作品等於是在《EVA》擴大了動畫演出的可能性之後，在（拜《EVA》之賜所建立的）新的架構下所完成的「佳作」。或許劇情完成度勝過《EVA》，也不像《EVA》轉折過度劇烈而引起反感，不過就「開創性」而言，依然還是《EVA》居首。《EVA》成功。《EVA》雖不爲許多觀眾所接受，但是對於第一線的創作者而言，鐵定產生了極大的影響，它眞正的影響力，是透過這些創作者以及其作品，以「二手傳播」的型態再度送到觀眾眼前。這種方式就像日本動畫在美國一樣，雖然票房比起好萊塢一級院線片差了老大一截，但是它們卻深深烙印在許多美國導演腦中，然後「寄生」在他們的作品中散播出去，這樣的影響力雖然無形，但是力道可能更強大。

因此我認爲，「開創了新的可能性」，就是《EVA》這部作品會名垂青史的最大理由，而《第三次ANIME BOOM》的最大意義也在此處。

勇往直前吧，OTAKU

OTAKU為了滿足自己的樂趣、實現自己的夢想，一味沈溺在熱愛的動漫畫世界裡，就像法子搭上Gunbuster在宇宙間乙太裡飛行進行戰鬥那樣神勇，那裡的時間如同靜止了，歡樂永遠存在；而真實外界世界的時光飛近，一刻都不停留。

□ Jo-Jo

【A面】史上最強

OTAKU嘔心瀝血的顛峰之作

一九八四年是OTAKU必須記憶的年份。在這一年的聖誕節前夕，史上最強、天下無敵的OTAKU集團、公司——GAINAX——正式成立。

GAINAX的成立就是一項傳奇。一九八一年一群大阪的大學生為了舉辦日本第二十屆SF科幻年度大會Daicon III，以岡田斗司夫為企畫之首集結起來創立一個同好會組織，並邀來還是大學左右年紀的山賀博之、庵野秀明及赤井孝美三人製作了一部

《Daicon III》大會開幕動畫短片；一九八二年OTAKU岡田斗司夫——不，說錯了，OTAKING岡田斗司夫——在大阪成立一家叫「General Products」專賣SF產品的小店，正式踏進動漫畫相關業界；不久，他又為迎接一九八三年Daicon IV即將到來，再成立組織製作大會開幕動畫片（Daicon Film）。這部業餘身份所創作的高水準動畫震驚了日本動畫界，計畫的相關人員因此投入了動畫製作行列，各自在不同動畫公司參與許多重要動畫製作。一九八三年山賀博之與岡田斗司夫向BANDAI公司提出了《王立宇宙軍》動畫的製作企畫案——

一項投資金額高達八億日幣的動畫企畫正式啟動。

爲了因應這項龐大計劃的執行，Daicon Film原班人馬創立了一家公司，GAINAX於一九八四年誕生！

就是這種橫衝直撞的精神，才能催促一群沒啥商業或動畫實作經驗的大學生敢燃燒起來、夜以繼日去完成一部動畫，去大企業提案，並開設一家動畫公司！如果這群OTAKU缺乏這種精神，《王立宇宙軍》這部經典動畫不會誕生、GAINAX不會誕生、傳奇不會流傳、OTAKU精神不會值得驕傲。

OTAKU集結在一塊兒所製作的作品，當然免不了OTAKU的惡趣味，套句現今流行的話語來說，就是比較同人味道的作品。不過當時的同人味可不是「殺必死」風（Service）、BL風（描述男男戀情的Boy's Love故事），在「美少女」、「機器人」、「宇宙怪獸」三元素的最高指導原則下，驚天動地、震古鑠今的超級OTAKU同人動畫作品《勇往直前》（Gunbuster）於一九八六年問世！而庵野秀明則因爲還在幫宮崎駿畫《風之谷》的巨神兵，老趕不上企畫會議，結果被推派成爲本片的導演，唯一條件是必須把會議討論的結果全放進作品中。

正因爲這種同人創作習性，《Gunbuster》被會議參與者要求放進了「運動根性」、「偶像歌手」（擔任主唱）、「SF味」，及俗到不能再俗的「灑狗血」橋段。沒辦法，誰叫編劇是那個人稱OTAKU之王的岡田斗司夫！

一部大雜燴的同人作品有如黑暗火鍋會一般，看似完全不搭調的元素跟內容一點一滴暗地裡的被加進故事裡，每個參與者都是盡情想像自己最熱愛的王道情節，然後在有如同人聚會般吵雜會議中偷渡進劇情之中，最後看到詭異劇本的結果，也沒人記得詭異元素是誰提、爲什麼提！幸好是一群

圖片來源：普威爾

OTAKU，所以不知所以然，還能見招拆招，繼續不斷往前製作。這真是OTAKU精神的勝利！

成品終於出來了，劇情真是難以形容的怪異——奉行機器人動畫的王道——「宇宙怪獸一定要來侵略地球」，要玩就玩最狠的，侵略地球能幹嘛，乾脆就把地球給滅了算了！地球人也不知道哪裡得罪宇宙怪獸，就自己胡思亂想認為是自私人類過度發展成了宇宙毒瘤，所以宇宙怪獸要來當宇宙道夫

（那不成了宇宙版的城市獵人……）來消滅人類！有鑑於即將到來的滅亡危機，一群美少女被集中在機器人操縱者養成學校受訓，希望有朝一日能成為人與怪獸戰鬥！來養眼養眼！就把女主角設成是個在房間裡會張貼動畫海報的OTAKU吧！……這果然是王道！這就是OTAKU精神！

Gunbuster巨大機器人的駕駛員去抵抗宇宙怪獸的侵襲……天啊，無視劇情是否合理、不管人物體能或喜好的真實性，總之要美少女駕駛巨大機器人得在沙灘上綁輪胎跑步……（大驚！機器人要怎麼鍛鍊體能……無視！）……既然有校園戲，所以就得要有女主角被同學排擠的王道戲份來證明這

既然要特訓，所以當然要運動跑步！於是一大票機器人……

個怪學校是真的存在！……（可以理解！因為這個反派以後一定會成為伙伴，努力、友情、勝利，王道中的王道……高招！）……既然有美少女，免不了要談戀愛讓男性觀眾投射一下過過癮，所以宇宙戀情就此展開……（喂，男主角只登場一話就葛屁了，這算啥戀情啊？……沒聽過「幻滅是成長的開始」這句話嗎，男主角不死，女主角要怎麼成長啊……不管！）……既然要灑狗血，所以為了拯救地球，霞連得了絕症的教練最後一面可能都見不到……（不會吧？！這比韓劇跟台灣龍捲風的經典狗血劇都還早二十年……佩服！）……找來配音員

日高範子（Noriko）來為女主角高屋法子（Noriko）來唱主題曲，連工作人員還真的有位高屋法子，根本就是同人式的惡搞……這就是OTAKU精神！

如果能忍受同人惡趣味滿天飛的前三集，那後三集鐵定又會讓觀眾跌破眼鏡，因為同人趣味可不只有「惡搞」那部分，在充斥的模仿「Parody」（嘲諷）之上建立起「原創」的殿堂，這才是真正的OTAKU精神！

只有惡搞的Parody只會淪為同人作，岡田斗司夫把

圖片來源：普威爾

「相對論」概念導入劇情，做成《Gunbuster》的骨架，《Gunbuster》真正補完成為原創，終於不朽！

在愛因斯坦相對論的假設下，法子長時間利用光速在乙太中飛行，造成自我空間的時間流動與他人空間的時間不斷落差，主角每歡呼一次戰鬥的勝利，時間便無情地拉大主角與朋友年齡的差距，主角便得忍受一次次被寂寞侵噬的無盡孤獨，彷彿自人群脫隊，然後不斷落後，眼睜睜看著親友前行離去……勇者光榮勝利的背後只有難以想像的悲哀！法子從宇宙回到地球後，朋友結婚生子、不斷老去、最後

死亡，而自己卻連高中都還沒畢業，仍一副青澀模樣，連好友的小孩都快追過自己的年紀。而和美為了拯救地球，含淚進行光速飛行，將造成兩方時間流動差異，面臨放棄最愛人太田教練最後一面機會的苦痛。這種永生的悲哀在動畫歡樂步調中更顯沈重淒涼。

《Gunbuster》把科學設定加入動畫中使作品層次顯得多樣的作法，深深影響後來的科幻動畫，另一部經典動畫《機動戰艦Nadesico》便是其中之一。而個人獨力製作動畫的代表作《星之聲》（導演新海誠），不論在內容、風格、美術、畫面構成、動作設計和動畫表現手法上，都明顯有著《Gunbuster》的影子，受其影響之深，不言可喻。

而第五集Gunbuster機器人大顯神威的動作場面，堪稱機器人動畫經典，絕對名列歷史！在這段戲份中，同人Parody味道又大量展現，一幕幕向過往名動畫致敬的設計，令動漫畫迷感動不已，同調率突破百分之四百……果然沒忘OTAKU精神！

而真正把《Gunbuster》推向藝術等級，還有一個動畫界史無前例的驚人之舉——第六集完工後，導演庵野秀明一念之間，把全彩影片轉成了黑白影

像，使得Gunbuster第六集變成一部全彩製作、黑白畫面面市的動畫！這突來之舉讓作畫人員無不哀嚎，拼了命上色，結果全以黑白輸出，似乎全做白工……真是熱血的OTAKU精神（?!）才辦得到啊！

但回頭審思，庵野把影像全轉成黑白，的確將第六集的劇情張力繃緊至極大，全彩畫面轉成黑白的效果，也遠比黑白作畫的質感更為細緻。經過細緻黑白影像的情緒鋪陳，也更能鼓動觀眾的心情，最後呼應那場法子與霞重返一萬兩千年後地球的戲，原本黑白的地球變成彩色的「歡迎回家」字幕，觀眾很難不受感動落下眼淚。導演設計場景功力的高明，在這一瞬間立判高下！而堅持、執著的OTAKU精神更讓庵野導演義無反顧不惜成為眾人怨恨的目標，也要完成這項信念！

有些人覺得那場女主角法子撕開運動服露胸的橋段，僅僅為了服務男性觀眾，可能就小看了GAINAX這群OTAKU……

露胸算什麼?！向蓋特機器人致敬，這才是真諦，才是王道！

這就是OTAKU精神！

【B面】天下無敵
OTAKU挖心掏肺的告白之作

我深深覺得，《Gunbuster》其實就是岡田斗司夫OTAKING，岡田斗司夫對傳統社會制度加諸在OTAKU身上的限制有著刻骨銘心的領悟。

回想一下《Gunbuster》的劇情，一群美少女忙著拯救地球，要特訓、要戰艦、要巨大機器人，搞得天翻地覆，自己玩得很開心，結果全片沒見到半個一般地球人參與這個救亡圖存的行動。就像一群人為著一般地球人毫不關心的事物著迷、喜悅或哭泣，在自己的圈子裡玩得不亦樂乎，外界的人們進不來，這群人也認為外界的事物干我屁事……這群人正好被稱作OTAKU……

外界的人們逐漸遠離這群人，這群人更加變本加厲，玩得更瘋、鬧得更大，乾脆開起幾十萬人的同好聚會，弄得外界人士更加無法理解這群人，雙方隔閡越升越高，甚至對立起來。後來這群OTAKU開始形成一個恐怖的想法──那些自稱宇宙正義力量的外界人士一定認為我們OTAKU是自甘墮落

的，恐懼我們這群OTAKU會像毒瘤一樣會危害整個人類社會，所以外界人們會因懼怕而對我們這群OTAKU發動自衛性的攻擊侵略行動。

看，那些以正義力量自居的外界人們利用媒體排擠我們，祭出許多具有類似宇宙怪獸巨大破壞力量的法條來限制我們，甚至希望有朝一日，我們這群OTAKU會被消滅，然後全世界終於恢復正常。

兩邊的戰鬥一直持續著。外界人們這邊如宇宙怪獸的力量一增強，OTAKU這方的Gunbuster機組性能就更提升，怪獸一次次來襲，Gunbuster就拼了命去抵抗去防禦。怪獸永遠不會被消滅，Gunbuster力量的提升也永遠不會停歇。

唯一公平的是兩方的時間都在流逝著，只不過流動的速度不一樣，彷彿OTAKU也進行光速飛行一般。

OTAKU為了滿足自己的樂趣、實現自己的夢想，一味沈溺在熱愛的動漫畫世界裡，就像法子搭上Gunbuster在宇宙間乙太裡飛行進行戰鬥那樣神勇，那裡的時間如同靜止了，歡樂永遠存在；而眞實外界世界的時光飛逝，一刻都不停留。

等到OTAKU離開宇宙返回到眞實的地球表面，人事已非，就只能像法子一樣把自己鎖在房間裡，面對牆上那些動漫畫海報。當國小、國中、高中同學會一個個舉辦，見到過往那些一起生活過的同學朋友發現在都已結婚、懷孕、養兒育女，而自己卻仍在自己房間獨處，擁抱的仍只有動漫畫。過往的朋友經過時光的洗禮，逐漸年華老去，OTAKU空間的時間暫停，永遠停留在青少年，仍然深愛動漫畫。

OTAKU跟法子一樣，只有自己。

戀情當然是絕對絕緣，就算有，大概也只會像法子的短暫情人史密斯一樣，很快就下台一鞠躬。就連能不能順利畢業，還得看是否跟法子一樣有好運氣。

這就是OTAKU的悲哀。

最悲哀的，那還不是OTAKU的最大悲哀。

能讓OTAKU忘卻悲哀的唯一方法，竟然就是OTAKU搭上Gunbuster勇往直前在宇宙乙太中繼續飛行，繼續跟宇宙怪獸進行戰鬥，繼續讓時光落差，讓悲哀晚點到來。或許是一萬兩千年以後吧。

這眞是OTAKU無窮無盡的悲哀。

OTAKU的Gunbuster。

庵野秀明真人電影講座

庵野導演真是瘋狂，這場戲根本沒腳本，全讓我們三個人臨場發揮！

□ Jo-Jo

各位朋友大家好，歡迎來到「庵野秀明講座」。今天講座來了太多人，導致有些人必須坐在地上，在此我謹代表主辦單位為各項不便向大家致歉，就請大家盡量鑽空隙、靠緊一點擠一下，讓各位同好都能參加座談……嗯，請倒數第二排那位Cos使徒的那位朋友用站的好不好，不然後頭十幾個人都被你那隻大眼睛擋住了……ㄟ，第三排那個男生請不要再拉扯隔壁綾波零的緄帶，再扯就要全掉下來了，會走光的，今天的講座可是普通級，不要害我們得在門口寫個大大的「限」字……然後，請左後方圍在總一郎Coser旁邊那群女生驚嘆聲小聲一點……

再小聲一點……啊，教室裡不能拍照啦……咦，不要走啊，外拍是下一個活動……別走……嗯，走了也好，反正擠了太多人，走一點人大家位子寬敞些……好！今天的講座來賓陣容非常堅強，網羅了台灣對動漫畫圈情況最清楚、OTAKU中的OTAKU、同人女中的同人女，大家齊聚一堂，預計要為台灣動漫畫史上寫下最燦爛的一頁……但是呢，因為預定出席講座的來賓都塞在來會場的路上，沒辦法，在場的人應該都知道，FF、CWT、漫畫博覽會全都排在同一天舉行，外面的路況是塞得一塌糊塗，走路都比坐車快……啊，你們要

308

趕去綠川光的場……好好好，我們現在講座就開始

……反正節目全程蒙傻呼嚕動漫電台轉播，沒辦法

來現場的朋友趕到現場可以在網路上收聽節目實況。那幾位

還沒辦法趕到現場的來賓，就請在車上聽廣播，若

有什麼意見要表達，隨時歡迎Call in進來講座現

場，我們立即插播。

好，講座現在正式開始，我是講座美少女主持人

Sulpia，歡迎各位來到現場，更歡迎全世界聽得懂

中文的朋友一同加入我們的討論行列。既然今天的

主題是討論庵野秀明導演，首先，不能免俗的問一

下，請問，在場的朋友有看過庵野導演作品的請舉

手……

哇，很多很多，幾乎在場的人全舉手了……咦，那

邊有一位朋友沒舉手，我很好奇，想請教一下那位

朋友，為什麼沒看過庵野導演的作品，卻想來參加

講座呢……啊，走錯了？！你本來想聽富樫義博

演講的，不小心走錯到了這裡……喂，來都來了，

就別走啦，反正騙錢的本事都差不多……喂、喂、

喂，停一下……

啐，走就走，庵野這邊最多就是故弄玄虛看得不

爽，富樫老是亂畫幾筆連陰影網點都不作，看都

看不清楚，你到那邊一定會更後悔！我們留下來的

朋友就是有眼光，我保證今天討論的內容一定會讓

各位賺到啦。

既然大家都看過庵野導演的作品，那要不要來分享

一下是那些片子呢……好，《新世紀福音戰士》…

…對，《勇往直前Gunbuster》……沒錯，《男女

蹺蹺板》……庵野導演真是位了不起的動畫導演，

這些作品一問世馬上就引起各方注意，也造成不少

話題……那，不知道在場的朋友，有沒有看過庵野

導演動畫以外的作品呢？

有啦，他拍過動畫以外的作品啦……你可別這麼說

啦，不能因為台灣片商沒人敢引進就說沒這回事，

至少金馬影展敢承擔賠錢風險全都邀請參展過喔…

…說不定庵野導演還是本書五大導演中唯一一個全

部作品上戲院映演過呢！你都沒聽過消息？！咳

啊，既然都說金馬影展要賠錢了，你沒聽過也正常

你們有興趣？想聽聽演此什麼？這、這、這、不太

好吧，電影用說的，那不就像用講的來形容拉麵好

不好吃一樣荒謬……你們不在意？！……我在意啊

～～～因為庵野導演的電影很難用嘴巴說……那用

眼睛說？喂，這位客倌，我眼睛怎麼會說話，我沒「念」，又不是使徒，更不會有替身……（註：「念」是漫畫《獵人X獵人》裡的特殊能力）

來要幹嘛……

不行啦……真的……真的不好啦……喂，你們站起Call in進來了，我們先來接聽一下……tp先生您好，您現在已經在線上，可以……

……天譴……

tp：庵野秀明真人電影我有寫啦，請參考本書的〈動畫導演拍的真人動畫——Cutie Honey（甜心戰士）〉文章，交代得很清楚。此外，《空想科學讀本》一、二集發行中，很好看，一定……看……不

Sulpia：tp叔叔，聽不清楚喔，你現在在什麼地方，收訊不太好……

tp：我在捷運上啦，有人Cos《鋼鍊》的弟阿爾馮斯，全身金屬鎧甲，被捷運人員視為危險物品，現在雙方僵持不下，捷運停擺……啊，阿爾馮斯蹲下

來了，手指在地上劃了起來……光……鍊成……這……沒可能……啊～～～

Sulpia：tp叔叔，tp叔叔……

看來來賓tp叔叔是趕不上節目了……默哀……沒關係，我們節目要繼續進行。的確，《甜心戰士》是庵野導演二〇〇四年最新真人電影作品，改編自漫畫大師永井豪原作。經歷多次動畫改編，此次第一遭改編成真人演出的特攝電影，有興趣的朋友可以仔細看一下tp叔叔寫的解析文章。

庵野導演其他的真人電影作品還有兩部……咦，那位觀眾說《魔女潛艦》？不對喔，那部是庵野秀明的老搭檔樋口真嗣導演的電影，不能說庵野秀明在裡頭演出幾十個離艦船員中的一個，得用停格功能一格一格畫面格放才能看到裡頭有個落腮鬍，就說是他的真人電影新作啦……

這位朋友說二〇〇五年金馬影展有部《戀之門》才是庵野導演真人電影的最新作……也不是喔，《戀之門》雖然是酷愛Cosplay同人女的戀愛故事，聽起來像是庵野導演會感興趣的題材，但導演是松尾鈴木，就是電影裡飾演漫畫吧老闆過氣漫畫家的那

位，庵野只不過是演出那群同人女參加旅遊時住宿時的民宿老闆，不能說庵野導演的漫畫家老婆大人一同下海演出民宿老闆娘，就當成是他們的新作啦！

庵野導演其他兩部真人電影作品，就是《Love & Pop》及《式日》！當庵野導演在二〇〇〇年隨著《新世紀福音戰士電影版》參加金馬影展來台訪問，把大批動漫畫族群帶進影展後，順帶把《Love & Pop》以《狂戀高校生》的片名夾帶參加影展映演，讓動畫迷知道庵野導演不只會合作動畫而已；而《式日》更是名列二〇〇一年金馬影展外片觀摩片單之中。庵野導演的動畫作品在動畫DVD櫃前熱銷，而他的真人電影卻乏人問津，非得要在金馬影展才能看得到。雖然這並非意味他的真人電影就屬於藝術片之流，不過如果觀眾懷抱看動畫作品時的感動心情來補完他的真人電影，那鐵定要忍受三溫暖泡冷水的滋味……

等等，另一位講座來賓AIplus叩應進來，我們馬上接進他的電話……

AIpus：我來說說對《Love & Pop》的感想，我在金馬影展看著了電影，也買了特別版DVD，可是……死Jo-Jo你借去DVD那麼久，你稿子是寫完了沒有？！你再不交稿，我就讓你體驗一下什麼叫做《Dead or Alive》……

又有一通電話叩應進來，啊，是Jo-Jo！

Jo-Jo：主持人太誇張了，庵野的真人電影不至於會澆動畫觀眾一頭冷水啦，他動畫裡慣有的平交道、鐵軌、號誌燈、長長的空曠街景，真人電影也是拼命出現，動畫迷反而可以在戲院裡大喊「啊，這個果然出現了」、「喔，那個他也沒忘掉」，然後高高興興的離開戲院，心裡暗暗竊喜：「庵野果然是個痞子，老是玩這幾招」……稿子已經在寫了，某年某月某天可以交稿吧……頂多我可以挨你幾記鐵拳，Dead or Alive萬萬不可！

Sulpia：這會有問題喔，《Love & Pop》由村上龍的同名原著小說改編，描述四個女高中生在涉谷援交、典型人性灰暗走向、非常現實的故事，而慣常誇張的動畫手法拿來應用在現實電影中，難道不會突兀嗎？

Alplus：庵野的動畫向來都是表面明朗輕快，骨子裡極盡深沈黑暗，《EVA》裡每個人都有難以面對的心理創傷，《男女蹺蹺板》裡表裡難如一的人生無奈，跟《Love & Pop》明亮高中美少女進行灰暗援助交際都是相同基調。這也是庵野秀明最擅長的手法。

Jo-Jo：對啊，別以為他作品裡常出現平交道交通號誌噹啊噹、紅綠燈的黃燈閃啊閃，就有啥特別意涵，庵野當著我們面說了：「只是因為成長記憶中很常見到這些事物，所以用進作品裡來」！所以別以為鐵軌、柵欄、此路不通等有多深遠的含意，不過是他記憶的浮現吧了！符號與意涵，純粹是觀眾自己賦予自己觀影的意義而已。

Alplus：哦，難得我們意見這麼相近，那稿子可以趕快交吧……

Jo-Jo：你怎麼老是這個話題……《Love & Pop》中的庵野像是拿到新玩具的小孩，會一直嘗試新玩具到底有多少種玩法，這個新玩具就是「攝影機」。鏡頭這個新玩意兒，可是之前作動畫時較少思考的部分，畢竟動畫鮮少運用到運鏡的技法。現在拿到攝影機，就拼命想測試鏡頭的極限，於是裝了針孔攝影機深入女主角換衣服時衣服裡的情景，使用DV鏡頭拍電影主體卻用三十五釐米電影鏡頭拍攝推廣影片，甚至還在女主角頭上裝了攝影機，以主觀鏡頭重現強暴受害實況。就像要昭告全天下觀眾——我現在握有鏡頭了！

Alplus：不可否認，他的確引入不少動畫語言到他的真人電影裡，譬如黑底螢幕出現文字，顯示主角跟觀眾的心情與意念，這種動畫、漫畫的語法後來也被大量使用在日本電影中。

Sulpia：這不正是他最拿手的騙錢手法嗎……

Jo-Jo：用得好用得巧，就會變成天才手法！如同他的動畫經常捕捉物體的細微之處，當成寫意兼具過場之用，《Love & Pop》特寫更多物體細緻處，也用晃動不定的手搖機造成模糊卻又顯明的影像，恰好映照主角們透明、漂浮、寫景也寫角色的心，

細緻、卻又難以捉摸的少女情懷。庵野也說不出個

所以然，這只能說是他過人的敏銳直覺吧。

Sulpia：看來他把動畫技巧融入電影得還蠻有一套的。

AIplus：他帶進真人電影裡的東西可不僅僅只有技巧而已，動畫班底、配音員全都成為他真人電影裡的重要元素。配音女王林原惠、三石琴乃，導演樋口真嗣、山賀博之、摩砂雪以合作行動大舉聲援庵野初次跨足電影圈。瞧，工作人員表寫著「導演庵野秀明」後頭還刮號註明（新人）咧！

Jo-Jo：他還真敢說咧！大學就已經拍過《歸來的鹹蛋超人！》了……tp，你別急著想叫應肅正我要正名《超人力霸王》，庵野沒帶面具，連化妝都沒有，套件夾克就這樣登場演出，誰敢說這捲髮落腮

AIplus：他演超人力霸王差得遠，交遊卻廣闊，連鬍還戴著眼鏡是超人力霸王，我第一個蕭正他！

性格男星淺野忠信都來客串對女主角動粗的強暴犯！有趣的是，飾演女主角的三輪明日美以新人之姿並未受到注意，反倒是另個老是在援交時戲弄客人的長髮女生後來成了日劇女王，那個女生叫做仲間由紀惠！那時她還是個清純的氣質美少女呢！你

跟我借DVD，該不會就是為了她吧？

Jo-Jo：哪是！吸引我的是片子的影像風格，就是那種庵野的味道，淡淡的、鮮明又有點迷離的感覺，彷彿一碰就會破滅的世界。而劇中人物被拍攝的同時，自己也時常使用相機拍攝紀錄，真實與虛幻都混在一塊。這種導演跟觀眾的對話風格，也是庵野作品的特色。

Sulpia：《Love & Pop》有美少女的年輕氣息，聽起來比較容易入口，但是《式日》曾拿下二〇〇年東京影展優秀藝術貢獻賞，感覺好像就比較藝術一點。

Jo-Jo：感覺藝術的地方還不止這個，劇情聽起來就是藝術片的類型。故事描述一個感覺失去原創力的導演碰上怪怪的女生，女生老是像在Cosplay，只是旁人都難以猜出她在Cos那個角色，還常常趴在馬路上、站在高樓頂屋簷邊證實今天值得活下去後，再說「明天是我生日」。結果男主角——這個導演角色——每天都要聽女主角說一遍「明天是我生日」，而明天卻永遠未曾到來。男主角好奇的以攝影機紀錄女主角彷彿進行著儀式的每一日，每天週而復始的「式日」……藝術吧，要聽懂都要有點

慧根。

Sulpia：嗯，第三排的整排觀眾請不要再打呼……的確是螢藝術…

Alplus：也不好這麼斷定，總之，庵野秀明就是有他獨到的說故事技法，配合他的老手法——綿延且平行的鐵軌、欄杆、道路，有意也無意暗喻女主角與外界難以相交的處境，也烘托男主角記錄女主角孤獨的另種孤獨，象徵性意涵讓片子添加許多趣味。

Jo-Jo：要再強調一次，庵野常常是無意識的表現出這些暗喻，很難探究他手法表現上的真實心境。電影選角顯示出庵野果然交遊廣闊，先介紹《式日》的女主角藤谷文子，本片正是改編自她半自傳式的小說《逃避夢》，她有個知名卻不常見面的父親——好萊塢影星史蒂芬席格，正職是當模特兒，偶而演演戲，之前演過三集【嘎美拉】（台灣譯為《神龜》）系列特攝電影。而男主角就更有名了，正職跟劇中男主角一樣都是個導演——岩井俊二，導過

許多知名電影，如《情書》、《燕尾蝶》、《青春電幻物語》、《花與愛麗絲》等等。岩井俊二在二○○四年訪台時演講曾說過，他過往生活經驗的記憶常會跑出來變成電影材料，創作時抽屜裡的記憶常常會跑出來變成電影材料，電影幾乎是他的記憶，與生活的拼貼。我發現庵野也一樣，與其說他常常反覆使用某些手法，倒不如說是他生活經驗貧乏，在記憶庫只能回顧到這些稀少的片段，只好反覆運用。

Sulpia：真好奇他少年成長環境是怎樣，如何造成他記憶貧乏……

Jo-Jo：很簡單，去看看《式日》就知道了，因為這部片就是在庵野的故鄉山口縣宇部市拍攝完成的。典型的沒落工業都市，冒著濃煙的高聳煙囪、荒廢的工廠、平交道、鐵軌，及稀少的人口，過往繁忙路口的交通號誌已經成了空閃燈號的裝飾品。很顯然，故鄉過往繁忙的交通號誌、鐵路，都是他作品裡創作符碼的重要根源。而對創作厭倦的男主角正是他心情的寫照，親口表明動畫創作對他而言已經到了盡頭，回鄉拍片，就像是他重覓創作方向的省思之旅。

AIplus：難怪問他動畫這種表現是不是代表那種意涵，他都要猛抓那頭捲毛，想不出來自己為什麼要那樣拍。原來是從記憶抓取的直覺。

Sulpia：看來他的髮量跟拍片後接受採訪的數量會成反比，早晚會禿頭。

Jo-Jo：《Love & Pop》裡大量鏡頭運用的嘗試，到了《式日》就化為更熟練的掌鏡技巧，而女高中生拿相機自拍紀錄的概念，更提升到導演掌鏡的心情寫真程度。種種跡象都顯現庵野的表現手法來自過往的生活經驗，而符碼的累積不過是無心插柳。

《式日》最引人之處在於庵野對掌握鏡頭之外的新嘗試──鏡頭擺好了，那鏡頭裡該放些什麼呢？接下來庵野開始進行鏡頭裡色彩該如何搭配的實驗，景致Layout要如何構圖的新課題，成了他第二部真人電影的主軸。

Sulpia：這樣看來，《式日》原著若是藤谷文子的半自傳小說，那《式日》電影也可算是庵野導演的半自傳電影囉？！

Jo-Jo：是不是自傳，我猜連庵野都會狂抓頭髮答不出來，但說是他心情寫照，應該相去不遠，這從庵野親自為《式日》擔任腳本編寫可以看出端倪。

原作男主角從商店老闆改寫成導演，再邀請一位導演來擔任演員演出導演角色，然後他這個真正的導演卻站在鏡頭之後觀察著演員，或者該說是導演，會有什麼反應。有點像「劇中劇」方式來剖析各個角色的心境，如同《新世紀福音戰士》電視版最後一集的心理剖析舞台劇一般，庵野作品常見這種安排，應該是潛意識的本能反應吧。

Jo-Jo：《式日》最後一場高潮戲就是女主角母親跑來找女主角傾吐心中意念，結果在空曠的地下室裡擺設著簡單物件，就像是舞台上裝飾著概念式的道具，男、女主角及女主角母親三人位置站成了三角形，然後你一句我一語互相剖析彼此內心世界，跟《新世紀福音戰士》電視版的橋段如出一轍。岩井導演曾跟我說：「庵野導演真是瘋狂，這場戲根本沒腳本，全讓我們三個人臨場發揮！」我心裡想，庵野根本是老奸巨猾，他只想躲在攝影機後頭，偷偷看著演員、也看著自己，在舞台上如何演出自己咧，當然不會準備腳本啊！媒體報導庵野很滿意岩井常會自己跳下來負責場面調度的工作，可是岩井親口對我說他只作了演員該作的事。我相信

庵野一定也在偷笑著，因為他又從岩井導演身上累積到一些新的記憶。

Alplus：補完的都是別人，他自己就不知道了。

Jo-Jo：反正他老是拖一堆人下水。劇作家松尾鈴木說不定就是因為在《式日》裡被庵野抓來演戲而心有不甘，輪到自己當導演拍《戀之門》時，就要庵野來軋上一腳，還要求附贈庵野老婆安野夢洋子擔任演員一名……雖然說庵野真人電影裡有不少動畫元素，但表現風格主脈其實比較接近特攝風格，甚至可以說庵野受到特攝影片的影響遠比動畫更多，他作品中常出現這種類似舞台劇的場景或許就源自於此。

咦，怎麼還有人會叩應進來呢……喂喂，哪位？

ZERO：我啦，ZERO，我就快到了，等我一下。

Sulpia：咦，今天的庵野導演講座並沒邀請你來參加啊？

ZERO：誰跟你參加庵野痞子的講座，我要來參

加押井守跟吉卜力工作室合作新片《Innocence》的座談啦。

Sulpia：可是那場座談是在明天……

Jo-Jo：對了，《式日》可是吉卜力工作室投資了一點五億日圓的獨立創業處女作喔……

ZERO：誰理你啊……我的押井守咧……

Alplus：ZERO，你押井守的稿子也還沒交！

ZERO：………

tp：別裝死，趕快交稿啦……

Alplus：再不交稿，一樣 Dead or Alive 伺候！

Jo-Jo：對啦，ZERO，你要交稿……

ZERO：你這個拖稿男，有什麼立場催我啊……

啊，你們可別在電話裡打起來啊……各位現場朋友、聽眾，今天的庵野真人電影講座就到這裡結束……

喂，趕快掛電話，拉上鐵門，別讓這群瘋子衝進會場來啊～～～～

大

5

Katsuhiro Ootomo

友

克

《AKIRA》至今仍是日本動畫的經典，在國際上更是成了「Japanimation」的代名詞。
那充滿張力的劇情，毫不掩飾的暴力場面，
在在都使看慣迪士尼動畫的美國人瞠目結舌。

洋

動漫畫雙棲的大師——大友克洋

他精準的透視與分鏡，驚人的細節描繪，豐富的動態表現，除了得到讀者的一致讚賞外，也深遠地影響了日本的漫畫業界。

□ ZERO

說到日本的動漫畫歷史，有兩位不得不提的代表性人物：他們的漫畫作品不僅深深地影響了日本漫畫的潮流走向，更特殊的是，他們也都從大漫畫家「變身」而成大動畫家，自任導演將自己的漫畫原作改編成動畫，轟動一時，更博得了國際性的名聲。這兩位大師，一位是「漫畫之神」手塚治虫，另一位則是這裡要介紹的大友克洋。

大友克洋於一九五四年四月十四日出生在宮城縣登米郡迫町，血型A型。高中就讀於佐沼高等學校，而很巧的，著名的漫畫大師「萬畫王」石之森章太郎也曾就讀於這所學校，雖然他們兩人的年代相差

了十六年。而這兩人後來也先後和《幻魔大戰》這部科幻作品有所關連，不得不說是一種緣分。

大友克洋在學生時代就展現了繪畫的天分，常向各種漫畫雜誌投稿，甚至還曾借用了妹妹大友文子的名字，投稿到少女漫畫雜誌上。（男性為避免不好意思，借用妹妹名字投稿到少女漫畫，還真不是獨家招數，台灣漫畫家林政德早年也有類似的軼事。）

作為一個職業漫畫家，大友克洋出道得相當早，在他高中畢業後的十九歲，也就是一九七三年，他在雙葉社的《Action》漫畫週刊增刊號上發表了他的

318

出道作《槍聲》（銃声），這部漫畫是改編自法國名小說家普羅斯佩・梅里美（《卡門》的原作者）的短篇小說，從這獨特的題材取材，也許可以窺得大友克洋異於一般漫畫家的作風了。

之後，大友克洋持續地在漫畫雜誌上發表短篇創作，這個時期的作品風格相當多樣化，有充滿文學味的幻想，也有社會派的黑色幽默，更有難以預料的懸疑故事。這時候的大友克洋，已經被日本漫畫界稱為最被期待的新進「異色」漫畫家了。（日文中的「異色」，意思是接近於中文所謂的「另類」，請別想歪了。）

到了一九七九年時，他的創作生涯開始邁向高峰。他不僅將發表過的短篇集結而成單行本《Short Peace》及《Highway Star》，同時也發表了他的第一部正統派科幻作品《Fire-Ball》（出版社打出的宣傳詞是：「八〇年代新浪潮旗手所畫的正統派Hard SF）。《Fire-Ball》這部作品是描述超能力兄弟和電腦「ATOM（アトム）」間的戰鬥，雖然很可惜的並沒有正式完結，但是大作的氣勢已經躍然紙上；而其中的「超能力」、「社會運動」等要素，後來也一再地在大友克洋的作品中出現。有趣的是，這個故事中的「大魔頭」——也就是電腦「ATOM」，和手塚治虫的名作《原子小金剛》的主角同名，這是大友克洋對手塚大師的「致敬」，還是「挑戰」呢？引起了不少聯想。

大友克洋的作畫曾受到法國漫畫家莫比斯（Moebius）的影響，但他很快的就走出自己的風格，畫技在此時也趨向成熟。《Fire-Ball》的開頭，他以一整頁的篇幅畫了一隻機械手拿著金屬球的畫面，整個房間的風景就反映在金屬球上，線條及細節精準得令人咋舌。在那個沒有電腦輔助作畫的年代，居然有漫畫家能精確畫出「曲面反射」這種高難度的畫面，令人感到驚訝。於是，大友克洋的名字一口氣被傳了開來。

由於大友克洋後來畫的人物大都是單眼皮、塌鼻子的典型日本人長相，很多人都會誤以為大友克洋只會畫這種醜醜的人物。事實上，大友克洋在一九七

九這一年還半開玩笑的畫了篇叫《危險！學生會長》（あぶない！生徒会長）的短篇，這個作品是故意採取典型的少女漫畫畫風，人物有著水汪汪的大眼睛，纖細修長的手指，讓熟悉大友克洋畫風的人都驚訝得合不攏嘴。可見大友克洋不畫美女是「不爲」，而非「不能」也。

一九八○年，大友克洋同時創作了兩部奠定他的名聲、風格上卻又截然不同的作品；一部是和作家矢作俊彥合作的漫畫《気分はもう戦争》（原意爲「已是戰爭的氣氛」，台灣版譯名爲《氣氛戰爭》），另一部則是奪得日本SF大賞的《童夢》。

《氣氛戰爭》是以第三次世界大戰爆發爲起點的假想故事，時而寫實，時而幽默，時而帶著一絲哀愁地描述世間的荒謬與殘酷。而矢作俊彥和大友克洋兩個作者也常會出現在漫畫情節中插科打諢，使得這作品又帶有著「後設」的趣味。

《童夢》則是更爲了不起的傑作。這作品一開始看似個懸疑推理故事，敘述公寓大樓發生了神秘的連續殺人事件，後面真相揭曉後，卻一轉而成超能力大戰，動作場面精彩得令人喘不過氣來。更令人意外的是，故事的主要人物，不是什麼少年英雄，反而是幼童和老人。這些「社會上的「弱者」，在故事中卻成了殺戮和破壞的來源，讀者在錯愕之餘，也留下了深刻的印象。

大友克洋的畫技在《童夢》裡發揮得淋漓盡致，他精準的透視與分鏡，驚人的細節描繪，豐富的動態表現，除了得到讀者的一致讚賞外，也深遠地影響了日本的漫畫業界。由於大友克洋常用緻密的背景作畫來凸顯畫面的寫實感和空間感，畫出都市裡密密麻麻的大樓建築對他來說是家常便飯，所以自他之後，漫畫家這行飯可說是越來越不不容易吃了，不把背景越刻越細，胃口變大了的讀者是很難滿意的。（想來會有不少被操翻的漫畫家助手會偷偷地詛咒大友克洋？）

《童夢》的單行本是發行於一九八三年，也立刻獲得了日本SF大賞的肯定，這是日本SF大賞首次頒發給漫畫作品。（以小說以外的形式獲得日本SF大賞的，之後還有庵野秀明的《新世紀福音戰士》、押井守的《Innocence》等。）

後來日本ＮＨＫ曾製作了一系列的「ＢＳ漫畫夜話」節目，節目中請到了日本活躍的漫畫評論家夏目房之介、岡田斗司夫等人來討論漫畫，而他們在首播節目中所選擇的作品，就是這一部《童夢》，可見其在日本漫畫史上的地位。

大友克洋的早期作品，包括《氣氛戰爭》及《童夢》，都曾引入過台灣，可惜早已絕版。倒是令人意外的是，台灣的國家圖書館，居然還藏有《童夢》在一九八三年的日文原版，當初不知是誰慧眼獨具，決定要館藏這一本經典漫畫，真是要佩服一下。

八〇年代可說是大友克洋最有創作力的年代，而令人驚嘆的是，他在《童夢》的高峰之後，居然又創出了另一高峰，也就是他的生涯代表作《ＡＫＩＲＡ》。

《ＡＫＩＲＡ》在一九八二年底開始在講談社的《Young Magazine》上連載，延續著《童夢》的路線，縝密寫實又充滿動感的畫風一下子就抓住了眾多讀者的心。故事依然是環繞著大友克洋拿手的超能力而展開，但是主角卻是個啥超能力也沒有的「健康優良不良少年」，自從被軍方的事件所捲入

後，他「單純」的飆車生活就開始走樣，整個東京也一步步走向破滅的終局⋯⋯

就大友克洋原來的構想，他估計《ＡＫＩＲＡ》這故事本來只是要連載十回左右，最後卻出乎意料地成了連載一百二十回的大作。在連載期間，大友克洋幾乎是一直保持著每兩週連載一回的進度，以他細緻驚人的作畫密度來衡量，很多人都懷疑他能夠保持一樣的作畫水準到最後，但是大友克洋做到了。

日本評論家岡田斗司夫在他的著書《ＯＴＡＫＵ學入門》中提到，八〇年代初期，日本漫畫界的大氣氛，可說是戀愛喜劇的全盛期，高橋留美子的《福

星小子》和安達充的《鄰家女孩》這類的作品風靡一時。就這個角度來看，大友克洋可說是逆著潮流所獲得的勝利。雖說《AKIRA》是連載在青年漫畫雜誌上，受到這股戀愛喜劇風潮的衝擊較少，但是整體來說，他作品的力量才是能夠造成轟動的主因。

《AKIRA》這部漫畫充滿了前所未有的電影感，就連「漫畫之神」手塚治虫在看了大友克洋的作品後，也不禁發出這樣的感言：「那是人生的寶物，大友克洋滿滿地擁有這樣的寶物。如果只是模仿別人，無論模仿得多像，也不過是無價值的假貨。而大友克洋給我們看的，是這世上真正了不起的寶物，我們只有驚嘆、羨慕、憧憬，而自嘆不如。特別是我沒有素描的基礎，看到大友克洋那樣的畫真是忍不住，只有無話可說的投降了。」

手塚大師之所以會有這樣的感嘆，有很大一部分的原因是，他一直有心把電影的語言帶入到漫畫裡來，而他所發明的日本漫畫語言，有相當多就源自於電影。但是手塚治虫本身因為畫力所限，始終無法使漫畫有著更上一層的寫實電影感，而大友克洋達成了手塚治虫的夢想。

HARMAGEDON 幻魔大戰

就在大友克洋忙於漫畫的創作時，他意外得到了一個邁向新天地的機會。

一九八三年，角川書店投下大筆的資金，準備把《幻魔大戰》（小說：平井和正，漫畫：石之森章太郎）改編為動畫電影，於是他們找了當時廣受矚目的大友克洋來擔任該片的角色設定。大友克洋也因此對動畫的製作開始產生興趣，更因此結識了該片的導演林太郎，而且由於他們兩人都喜歡騎自行車當作休閒活動，所以結為很好的朋友，後來更有數次工作上的合作。

到了一九八七年，大友克洋對動畫的興趣得到更進一步的發揮，他參加了《機器人嘉年華》及《迷宮物語》這兩部動畫片的製作。這兩部作品都是採取多位導演各自負責獨立一小段的集體創作形式，於是大友克洋也就開始嘗試擔任動畫作品的導演。在這兩部作品中，我們可以看出大友克洋的動畫風格

的形成；與一般預期相反的是，在漫畫創作中以緻密畫風著稱的他，在動畫創作中反而不追求各個畫面的細緻，而把重點擺在整體動感上。對他來說，圖畫是表現真實的媒介，在追求「寫實感」的這個目標下，他在漫畫創作中所採取的手段是增加畫面資訊的密度；而在動畫創作中，他則是選擇「使畫面充滿動感，且動得漂亮」這個方法。這個方向，其實是和當時日本動畫的潮流相反的，反而比較接近美系動畫的「全動畫」概念。爲了貫徹他的創作理念，他甚至自己下海參與《迷宮物語》的作畫，擔任該片第三段〈工事中止命令〉中「主角吃飯咬到螺絲」橋段的原畫工作。

接下來，大友克洋所面對的大挑戰，就是要將他自己的漫畫代表作《AKIRA》改編爲動畫電影，搬上大螢幕！

這部《AKIRA》動畫的製作經費是十億日幣，在當年可是驚人的大規模，而當時《AKIRA》的漫畫連載也尚未結束，還是個未完的故事，大友克洋

爲了專心執導動畫版，不得已只得將漫畫版暫停連載，當初他預估只要暫停個兩個月左右，結果卻是暫停了一年半以上。（看來大友克洋的估計常常不準……）

一九八八年七月，《AKIRA》動畫電影正式登上日本院線。一九九〇年十二月，在美國上演。大友克洋的努力一切都是值得的了。這部動畫至今仍是日本動畫的經典，在國際上更是成了「Japanimation」（這是歐美人士發明的名詞，將Japan及Animation連在一起，用來稱呼日本動畫）的代名詞，那充滿張力的劇情，毫不掩飾的暴力場

圖片來源：普威爾

面，在在都使看慣迪士尼動畫的美國人瞠目結舌。

在技術面上，就算是在隔了十幾年的今天看來，這部作品的作畫依然遠勝大多數動畫作品，在那個沒有電腦動畫的年代，大友克洋還是以動感、光影、煙霧、色彩創出了一個資訊量驚人的世界。而《AKIRA》所採取的「事先配音（先讓配音員念好對白，再使畫面配合上，和一般日本動畫的次序相反）」方式，以及藝能山城組獨特的配樂，都可看出大友克洋的用心。

《AKIRA》這部作品還有件有趣的軼事，當漫畫版還在連載時，就有讀者指出，這作品中人物的命名，可能是在向漫畫大師橫山光輝的名作《鐵人二十八號》致敬。因為《AKIRA》中兩個最具有力量的人物：鐵雄和AKIRA，「鐵雄」可說是由「鐵人」這詞所轉變過來的，而AKIRA則是軍方的第「二十八號」實驗體。更明顯的是，《鐵人二八號》的主角叫金田正太郎，而《AKIRA》的主角也姓金田，雖然在漫畫版中沒有說出他的名字是什麼。結果到了動畫版，有如在回答眾多漫畫迷的疑問一般，畫面出現了金田的駕駛執照，上面明明白白的寫著他的名字的確是以「正」字作為開頭，雖然後面兩字被遮住了，但也足夠逗得《AKIRA》的粉絲們大樂了。

在《AKIRA》動畫版大獲成功後，大友克洋又回去繼續漫畫版的連載，在一九九〇年為這個大作畫下完美的句點。之後，由於他的創作空間向動畫、甚至真人電影延伸，我們反而很少看到他親手繪製的漫畫了。在大部分的情形，他是擔任漫畫的原作工作，例如和漫畫家永安巧合作的《沙流羅》等。對大友克洋的漫畫迷來說，這是件有點可惜的事。

一九九一年，大友克洋執導了他的第一部真人電影《WORLD APARTMENT HORROR》（台譯《國際恐怖公寓》），這是個以非法外勞所居住的破爛公寓為舞台的奇異故事，曾參加二〇〇四年的金馬國際影展，整體的風格讓人聯想起七〇年代後期的大友克洋漫畫。同時，他也擔任了動畫《老人Z》的原作及腳本工作。《老人Z》是部很有趣的作品，故事的靈感是來自「如果不是少年英雄，而是個老頭在駕駛巨大機器人，會發生啥事？」的狂想，而片名的「老人Z」（Roujin-Z）也顯然是在向漫畫家永井豪的名作《無敵鐵金剛》（Mazinger-Z）致敬。

一九九五年，他擔任了動畫電影《MEMORIES》

圖片來源：普威爾

的原作及總指揮，這是一部由他的漫畫原作所改編而成的三段式電影，而大友克洋自己也負責執導其中的第三段〈大砲之街〉。在〈大砲之街〉中，大友嘗試了一個日本動畫中前所未有的手法——「一鏡到底」，由於賽璐珞膠片動畫先天上的限制，這個手法在傳統上是幾乎不可能的，但是大友克洋積極引入電腦數位技術，成功地達成了這個目標。而他在這次創作上所學習到的經驗，也成了他下一部大作《蒸氣男孩》的基礎。

由大友克洋擔任原作、腳本、導演的《蒸氣男孩》是一部非常難產的作品，早在一九九四年就開始企畫，一九九七年就公開發表了製作消息，但是因為大友克洋打算導入大量的數位技術，需要極高的製作費用，所以一直遲遲湊不到足夠的資金。甚至在他們向歐美募集海外資金時，對方一聽到這是個英國男孩在工業革命時代的冒險故事，就嗤之以鼻：

「西方人不會想看這種日本人拍的西方故事的，就好像你們也不會想看西方人拍的日本武士電影一樣。」（不過說這話的人還真沒眼光，他一定沒料到後來會有部電影叫《末代武士》。最近還有一群老美拍了一部《藝伎回憶錄》，找了中國人來演日本藝伎……誰規定只有哪國人才能拍哪國的故事啊！）

在《蒸氣男孩》還在為製作費用掙扎的時期，大友克洋也參加了許多其它的工作，像是動畫電影《Sprigan》（台譯：世界末日）的總監修、動畫電影《Perfect Blue》的企劃協力、活動用短片《鋼彈：Mission to the Rise》的導演等。在這些工作中，最造成話題的則是二〇〇一年時他也擔任了動畫電影《大都會》的腳本，這部作品的導演則是他的好友林太郎。在這個由手塚治虫的漫畫原作所改編的故事中，大友克洋也加入了自己的巧思，增添了許多原作所沒有的橋段，包括在他自己的作品中常見的街頭鬥爭場面。

從《Fire-Ball》、《AKIRA》到《大都會》，大友克洋的作品中之所以頻頻出現群眾運動、街頭鬥爭的場面，以「世代論」的角度來看，這可能是和他的

「世代體驗」有關。大友克洋是一九五四年出生的，和另一個也喜好群眾鬥爭題材的押井守導演（一九五一年出生）年齡只差三歲，都是同屬所謂的「全共鬥世代」；也就是說，他們青春時期的「原體驗」，都是在六〇年代安保鬥爭的氣氛下度過的，所以，他們成長後會把當時的所見所聞拿來當作創作素材，可以說是一點也不奇怪。

不過要注意的是，大友克洋和押井守雖然都喜歡描述人民運動，但不代表他們的思想是偏向左翼；搞不好，現在的他們還比較傾向於無政府主義。從他們的作品可以看出，在他們眼中，雖然政府可能不是什麼好東西，但激進的群眾運動卻更是盲目而虛無的，而最後帶來的也常是破滅。

而大友克洋對這類素材的偏好，還有可能是來自更深一層的，對「生命力量」的觀點。對他來說，「力量」常是有兩面性的：「力量」是「生命」自我存在的一種表現，在生命力蓬勃發展時，它既會帶來「創造」，同時也會帶來破壞與混亂。而「破壞」和「渾沌」不全然是負面的，它是生命存在的自然常態。這個對「力量」的觀念不僅反映在《AKIRA》的「超能力」上，也反映他的近作《蒸氣男孩》的「科學力」上。

有趣的是，大友克洋的漫畫創作本身，也可說是就顯示了這「兩面性」。請問當他以緻密細膩的筆風畫出了一張鉅細靡遺的破壞場面時，這是見證了「破壞」？還是「創造」？

二〇〇四年，鍥而不捨的大友克洋終於得到足夠的資金，把《蒸氣男孩》完成了，製作時間長達九年，總製作費共二十四億日幣，總作畫張數十八萬張，以片長一百二十六分鐘來算的話，平均每秒有二十四張畫片，這在日本動畫界來說是驚人的高作畫密度了。技術面上的成就更是不用說，大友克洋將傳統2D膠片動畫的作畫技藝和電腦數位技術作了完美的結合，片中所強調的視覺效果如蒸氣、煙霧、粉塵等，可說是呈現著前所未有的質感。

雖然有「重口味」的大友克洋迷嫌《蒸氣男孩》在劇情上的衝擊性不像《AKIRA》那麼強，但是作為一個正統派的冒險動作故事，《蒸氣男孩》有著極高的完成度及娛樂性。年紀已經邁入五十大關的大友克洋，顯然已經更瞭解如何使一部作品成熟且貼近一般觀眾了。

二〇〇五年，法國政府為了表揚大友克洋在藝術文

化上的貢獻，頒給他「藝術文化勳章Chevalier」。

這裡的「Chevalier」是代表勳章的等級，意思是「騎士」，於是大友克洋現在可說是有了「騎士」（自行車騎士？）的頭銜。（有人開玩笑說：法國之所以頒給大友克洋勳章，是因為他在《蒸氣男孩》把英國搞得天翻地覆？）

就在大家都在期待《蒸氣男孩》第二集誕生的時候，大友克洋卻意外地宣布，他執導的下一部作品會是改編自漫畫的《蟲師》（原作：漆原有紀），而且會是部真人電影。這將是自一九九一年的《WORLD APARTMENT HORROR》以來，大友克洋再一次挑戰真人電影。他又會為我們帶來怎麼樣的視覺衝擊呢？他也會將大量的數位技術帶入到真人電影中嗎？真是讓我們期待不已！

後記：期待下一個……

雖然是比預定的時間晚了許久，不過我們幾個總算是把這本書給寫出來了。

本來書的原始構想是「動畫四大天王」，但寫著寫著卻發現，符合我們心裡覺得「應該要寫」的人不只這四個；外加冥冥中自有天意，這幾位動畫導演的新作，都在這寫書的一年之內紛紛登陸上映，甚至本人都來到了我們面前，讓我們覺得不寫出來是對不起他們，也對不起自己的良心。就這樣，書的內容就從四大天王變成了現在您所看到的四加一的形式了。

要聲明在先的是，本書的目的絕對不是要訂定一套標準：「只有被我們認可的導演才有資格被稱為『天王級名導』，並名列本書之內……」云云。作品的好壞，是您自己的判斷基準，若是您在詳閱本書後覺得「原來所謂名動畫導演不過爾爾！」或者「×××才是我心目中最偉大的動畫導演！為什麼你們不寫他？」也歡迎您提出自己的見解，或推薦您所喜愛的導演和作品，敝同盟的網頁討論區正是為了交流而設立的。（網址為http://www.sac.idv.tw）

其次，本書為了介紹這幾位動畫導演至今的名作，書中不免會提及一些過往的作品，甚至二、三十年前的動畫。但並非是基於「老觀眾記憶中的古老作品總是美好的」之懷舊心態而寫成的；況且書中所列的諸位導演均為現役，尚未退休，至今也仍然有新作推出，他們的作品並不是只能在經典名作的櫥櫃中找到的，也請各位有興趣的朋友們，不妨去戲院或DVD租售店找一下他們的新作來欣賞，當可明白他們之所以被稱為大師之處。

最後，本書的寫作目的，純粹只是因為我們很欣賞這幾位動畫導演，希望將他們的作品介紹給大家，讓大家一起來看好看的動畫，如此而已。若是您在閱讀本書之後，能去找書中所說的這些作品來看，並從中獲得許多樂趣，那我們的目的就算是達成了。

我們在期待這幾位導演拍出更多的傑作給我們看的同時，也希望會出現更多動畫創作者，能做出超越這些名作的精采動畫，成為新一代的動畫大師。

二○○五年十一月二十九日　傻呼嚕同盟

LOCUS

LOCUS